시는
붉고

그림은
푸르네
_1

시는 붉고 그림은 푸르네 1
알수록 흥겨운 대화체 풀이 중국 명시 · 명화 100

책임 편집/황위평
옮긴이/서은숙
펴낸이/우찬규
펴낸곳/도서출판 학고재

초판 1쇄 발행일/2003년 2월 10일
초판 3쇄 발행일/2004년 1월 15일

등록/1991년 3월 4일(제 1-1179호)
주소/서울시 종로구 소격동 77
홈페이지/www.hakgojae.co.kr
전화/736-1713~4, 팩스/ 739-8592
주간/손철주
편집/김양이 · 천현주 · 김은정 · 강지혜 · 홍지영
관리 · 영업/김정곤 · 박영민 · 이창후 · 김미라

인쇄/독일P&P, 분해/에이스칼라

값 15,000원
ISBN 89-5625-008-1 04600
 89-5625-010-3 (전2권)

※ 잘못된 책은 바꾸어 드립니다.

시는
붉고
그림은
푸르네
_1

알수록 흥겨운 대화체 풀이 중국 명시 · 명화 100

황위펑 책임편집

서은숙 옮김

학고재
2003

가볍고 유쾌한 기분으로 감상하는 시와 회화

궈촨충(過傳忠)

흥미롭게도 내가 고전문학작품을 좋아하게 된 것은 강의나 책이 아니라 한번의 연극관람을 통해서였다. 고등학생 때로 기억되는데, 당시 나는 차오위(曹禺) 선생이 개작하고 영화배우극단이 연출한 화극(話劇) 〈집(家)〉을 관람했다. 쥐후이(覺慧)와 밍펑(鳴鳳)이 서로 "밝은 달은 언제부터 있었나(明月幾時有)"라고 묻고 "술을 들어 푸른 하늘에 물어보네(把酒問靑天)"라고 대답하는 장면이 매우 인상적이었다. 이때부터 고전문학작품에 빠져 부지런히 읽고 찾아다니는 사이에 내 생활의 정취도 바뀌었다. 그리고 거기에 빠져들수록 많은 사람들과 함께 공유하고 싶어졌다.

지금, 그러한 나의 바람이 드디어 현실로 바뀌었다. '시정화의'가 방송된 이후 많은 사람들과 더불어 예술적 향유에 흠뻑 젖어들게 된 것이다. 그러나 동시에 어깨 위에 놓인 책임의 무게를 느낄수록 10분이라는 짧은 프로그램을 잘 하는 것이 말처럼 쉬운 일이 아님을 깨닫게 되었다.

학식 유무에 상관없이 누구나 시청할 수 있는 이 프로그램은 많은 시청자가 가볍고 유쾌한 기분으로 시와 회화를 감상하는 데에 주요 목적이 있다. 문학사와 예술사의 계보를 따지거나, 문예이론과 감상지식의 학술성을 중시하지 않았다. 기획자·원고집필자·진행자 모두가 자신이 이해하고 감상한 바를 시청자에게 전달하고, 그들이 예술을 좋아할 수 있도록 고취하는 데 주력했다.

원고집필과 방송과정에서 "쉬운 것은 깊이 있게, 어려운 것은 쉽게"라는 원칙을 정하고, 누구나 쉽게 이해하거나 알고 있는 시와 회화에 대해서는 그 내적인 의미를 중점적으로 밝히고 설명하여 시청자들이 좀더 선명하게 깨달을 수 있도록 했다. 반면에 이해하기 어려운 작품에 대해서는 되도록 번다한 설명을 줄이고, 핵심을 중심으로 맥락을 잡아 다른 것도 쉽게 이해해 짧은 시간 안에 조금이라도 얻는 바가 있도록 했다. 학계에서 논쟁이 있는 문제는 가능한 한 피하고, 피할 수 없는 경우에는 다양한 견해를 소개하는 동시에 우리들의 견해를 분명히 밝혀 결코 한 가지 관점만을 강요하지 않았다. 문화수준이 높지 않은 사람들도 충분히 이해하고 흥미를 느끼는 가운데 차츰 심미적 감성을 기를 수 있도록 노력했다.

물론 시와 회화를 강의하면서 그와 관련된 지식, 가령 역사·정치·문학·예술에서 인문·지리·민속, 특히 고대 중국어와 미술기법까지 언급하지 않으면 안 되는 경우가 있다. 그러나 논의의 틀을 확대하거나 복잡한 고증이나 경전의 인용은 피했다. 이러한 강의는 무미건조해 시청자들이 지레 겁을 먹고 도망가기 때문이다. 우리가 취한 방법은 바로 '지식의 감화(感化)'이다. 단지 한번 보기만 해도 이해할 수 있고, 설령 이해하지 못하더라도 전편을 감상하는 데 아무런 지장이 없고, 시간이 흘러 여러 번 듣다보면 자연스럽게 이해되는 것이다.

우리는 옛사람들의 작품을 통해 우리와 멀리 떨어져 있는 그들과 내왕할 수 있기를 바란다. 그러나 지금의 많은 시청자들로 말하자면, 그러한 내왕이 쉬운 형편은 아니다. 그러한 시청자들을 끌어들이는 것이야말로 제일의 목표이다.

'시정화의' 프로그램이 이러한 목적을 달성할 수 있다면 우리도 더없이 만족스러울 것이다.

모두의 마음에 아로새겨질 귀인과 같은 존재

황위펑(黃玉峰)

사람들의 인생에는 귀인(貴人)의 도움이란 게 있다. 나는 청소년 시절에 그런 분들을 많이 만났다. 열 살 때 우리 이웃의 한 초가집에 나이든 노인 한 분이 살고 있었다. 평소에는 우체국 앞에서 편지를 대필하고, 설이면 은행 앞에 노점을 벌려 춘련(春聯)을 썼다. 그의 집에는 탁자 하나, 등 하나, 침대 하나, 상자 하나와 몇 권의 책 외에는 아무것도 없었다.

그러나 나는 그를 통해 시가(詩歌)와 고문(古文)에 흥미를 갖게 되었다. 나는 그의 초가집에서 "갈대 푸르건만 흰 이슬 서리가 되었네(蒹葭蒼蒼 白露爲霜)" "정백이 언 지역에서 단을 이기다(鄭伯克段于鄢)" "큰 강물 동쪽으로 흘러가네(大江東去)" "앵두나무 붉고 파초는 푸르네(紅了櫻桃 綠了芭蕉)" 등을 들었다.

그는 마치 오랫동안 음송에 주린 사람처럼 그 속에 흠뻑 빠져 격정적이 되더니 눈가에 눈물이 맺히고, 옆에 사람이 있다는 것도 의식하지 못했다. 아마도 그는 가슴에 오랫동안 쌓여 있던 고초를 토로했는지도 모르겠다. 초가집 서까래와 기둥에 수북이 앉아 있던 먼지도 그의 목소리에 놀라서 우수수 떨어져 내리곤 했다. 그는 겸손하고 강직한 군자 같았다. 비록 백발에 낡은 옷을 입고 있었지만 그 풍모는 평범하지 않았다. 나의 귓가에는 지금까지도 항상 그가 읊조리던 소리가 맴돌고 있다.

그는 문화대혁명 당시 사망했고, 나는 지금까지 그의 이름을 알지 못한다.

단지 성이 미(米)씨인 것만을 기억해 미 선생님이라고 불렀는데, 어머니 말에 의하면 해방되었을 때 그분이 문맹퇴치운동을 벌였다고 한다.

나의 또 다른 귀인은 천취안린(陳全霖)이라는 분이다. 중학교 때 저우후천(周虎臣) 붓 공방에서 우연히 알게 되었다. 그날 나는 마침 고개를 들고 마궁위(馬公愚) 선생이 쓴 "배움의 바다에서 공적을 세우자(呈功學海)"라는 예서(隸書) 편액을 보고 있었는데, 한 노인이 나에게 다가와 친근하게 말을 걸었다. 이때부터 나는 매주 토요일 저녁이면 그의 집으로 가서 한자를 배웠는데, 그분은 내게 돈 한푼 받지 않았다. 그는 당시 톈진로(天津路)에 있는 빌딩 2층 통로의 좁은 방에서 혼자 기거하고 있었다. 지금 보면 거의 판박이처럼 쓰여 있지만, 아주 세밀하고 깔끔한 과거용 서체인 관각체(館閣體)[1]를 잘 썼다. 그는 매우 성실하게 가르쳤고 나도 힘껏 배웠다. 지금 내가 동년배 중에서 그나마 소해(小楷)를 쓸 줄 아는 것은 모두 그분 덕분이다.

문화대혁명이 시작되자마자 그는 고향으로 보내졌고, 나도 그 재앙에 휩쓸려 '날조된' 죄명으로 인해 2년 반 동안 감옥에 갇혀 있었다. 출옥 후 그를 찾아보았지만 행방을 알 수 없었다. 나는 일찍이 그가 홍콩의 누군가와 왕래가 있다고 폭로한 적이 있는데 이에 대해 깊은 사죄의 마음을 안고 있다. 그는 청대 무과(武科)의 전시(殿試)에 급제했으므로 아직도 살아 있다면 대략 110살쯤 되었을 것이다.

나의 중국화 스승은 매우 선량하고 친절한 노인이다. 금테 안경을 끼고 있고, 외출할 때면 항상 의관을 갖췄다. 하지만 멋스러운 모습만으로 그를 충분히 설명할 수는 없다. 그는 정홍(鄭洪)이라는 분으로, 용과 호랑이를 그리기 좋아해 자신의 서재를 '풍운각(風雲閣)'이라 명명할 정도였다. 나에게 늘 연습지에 그림을 한 장씩 그려 주곤 했는데 이를 번거롭다 여기지 않았고, 또한 그림전시회가 있으면 빼놓지 않고 나를 데리고 다녔다. 해방 전에 그는 오래된 성황묘(城隍廟)에서 부채를 그

●1 관각은 송대 한림원(翰林院)의 또 다른 이름이고, 관각체는 한림풍으로 아름답게 쓴 문체나 서체를 말한다.

렸고 이후에 중학교 교사가 되었다. 생각해보니 올해가 마침 호랑이 해다. 그를 위해 그가 그린 호랑이 그림을 전집으로 내고 싶지만 아쉽게도 남아 있는 그림이 거의 없다. 나는 그때 열심히 배우지 않아 그림은 중도에 그만두었지만 그림에 대한 흥미는 사라지지 않아 지금도 그림전시가 있으면 어떻게든 가보곤 한다.

이 세 노인은 모두 일체의 명성도 없는 분이지만 나의 귀인들이다. 나는 그들의 도움으로 성장했다. 하지만 그들에게 감사의 마음을 전하거나 은혜를 갚을 방법이 없다. 이 작은 책이 그들을 기념하는 것이 될 수 있으면 좋겠다.

우리는 누군가의 도움이 필요하고, 우연히 그러한 귀인을 만나기도 한다. 성년이 된 후에도 많은 귀인을 만났고, 그들 모두 내 마음에 아로새겨져 있다. '시정화의' 프로그램도 우리 청소년들에게 '귀인'이 되기를 바란다.

대화체로 감상하는 중국 명시·명화 100편

인간의 전면적인 발전은 문학예술을 떠나 존재할 수 없고, 시나 회화와도 분리될 수 없다. 금전만 알고 시나 회화를 모르는 사람은 불쌍하기 그지없고, 경제의 발전만 알고 인문정신의 진보를 모르는 민족은 슬픈 민족이다. 중국은 일찍이 시의 나라였고, 시의 가르침을 중시한 나라였다.

　그러나 안타깝게도 지금은 이러한 전통이 사라졌다. 인간의 욕망이 범람하는 경제라는 큰 파도와의 충돌에서 문학예술에 대한 추구는 이미 점점 시들해지고 소원해졌다. 비록 문학예술에 발을 담근 자들이라 하더라도 종종 이익을 따지는 데에만 급급해, 마침내 예술의 영역은 모조품과 불량품이 판을 치고, 물고기의 눈이 보석으로 간주되며, 분뇨 같은 허섭쓰레기가 대접받는 실정이 되었다. 따라서 청소년들에게 시와 회화를 소개하여 감상 수준을 높이는 것은 더 지체할 수 없는 시점에 이르렀다.

　상하이 교육방송국은 이러한 문제점을 깊이 느끼고 특별히 '시정화의'라는 프로그램을 개설해 문학예술 계몽에 조금이라도 기여하고자 했다. 시와 회화를 고르고 감상할 때에는 현재의 시대적 특징과 연결하여 고금(古今)이 만나는 지점, 즉 고금이 서로 연결된 각도에서 작품을 발굴하고 해설·분석·평가하고자 했다. 이러한 방법을 통해 시청자들은 작품의 근본 내용을 진정으로 이해할 수 있을 뿐만 아니라, 옛것을 오늘날에 되살리는 참뜻을 새김으로써 정신적인 도야(陶冶)에 이를 것이다.

'시정화의'의 내용은 완벽하거나 체계적인 것보다 매번 시청자들이 얻는 바가 있도록 하는 데 중점을 두었다. 소개하는 시·사·곡·회화에 대해서 문자 그대로의 해석이나 필획에 대한 평면적 해설을 하기보다 가능한 한 단도직입적으로 정수를 파악하여 쉬운 언어에 깊은 의미를 담고자 했고, 또한 감상과정이 단지 옛것을 생각하는 것에 그치지 않도록 했다.

'시정화의'는 대화형식을 취하고 있는데, 진행자가 스승과 학생의 신분이 되어 서로 질문하고 배우고 탐구하는 과정에서 점점 높은 경지에 이르게 된다. 사실 대화체는 중국이나 해외에서 예로부터 널리 사용되어온 방법으로, 선진(先秦)시대 제자(諸子)의 문장이나 소크라테스와 플라톤의 변론은 거의 모두 대화체로 이루어져 있다. 대화체는 간명하고 직접적이고 질박한 문체이다. 이러한 방법으로 시와 회화를 분석하는 것은 하나의 실험이자 진정한 순수로 돌아가는 것이라 하겠다.

프로그램이 방영된 후 많은 시청자, 특히 청년 친구들이 환영과 애정을 보여준 것은 매우 고무적인 일이었다. 이번에 방송 300회를 맞아 특별히 원고의 일부를 출판하게 되었는데 앞으로도 '시정화의'가 시청자들의 지속적인 관심과 비판, 지지를 통해 더욱 훌륭한 프로그램으로 거듭나기를 진심으로 바란다.

편집자

차례

잎 하나로 가을을 아니

그 뜻이 깊구나

'낙엽아(蘀兮)〉─《시경》 정풍(鄭風)

선생 너는 중국 최초의 시가집이 무엇인지 알고 있니?

학생 《시경(詩經)》[1]이오. 지금으로부터 2000여 년 전의 것이죠.

선생 그렇단다. 《시경》은 모두 305수이고 풍(風)·아(雅)·송(頌) 세 부분으로 나뉘어 있지. 이 가운데 '풍' 부분은 오래된 많은 민간가요를 보존하고 있는데, 대부분이 간단하고 소박해 보이지만 그 속에는 깊은 의미가 담겨 있단다. 이제 그 중에서 〈낙엽아〉라는 아주 짧은 시 한 수를 독자들에게 소개해보자. '탁(蘀)'은 낙엽이라는 뜻이니 제목을 현대적으로 바꾸면 '낙엽에 대한 짧은 노래'라고 할 수 있겠구나.

학생 제목이 참 재미있어요. 낙엽은 흔히 보는 자연의 한 현상일 뿐인데 이것을 노래했다면 반드시 어떤 의미가 있을 것 같군요.

선생 옛사람들이 흔하디 흔한 낙엽을 노래한 데에는 당연히 깊은 의미가 있단다. 먼저 이 짧은 시를 한번 읽어볼까?

●1 서주 초인 기원전 1100년 무렵부터 춘추 중엽인 기원전 600년 무렵에 이르는 약 500년 사이에 지어진 민간가요와 사대부들의 작품 및 왕실의 연회·의식이나 종묘에서 제사지낼 때 부르던 노래의 가사들을 모은, 중국에서 가장 오래된 시집이다.

학생 탁혜탁혜 풍기취녀(蘀兮蘀兮 風其吹女)

숙혜백혜 창여화녀(叔兮伯兮 倡予和女)

탁혜탁혜 풍기표녀(蘀兮蘀兮 風其漂女)

숙혜백혜 창여요녀(叔兮伯兮 倡予要女)

선생 시에 나오는 몇 개의 한자를 해석해보자.

'탁'은 낙엽이고, '여(女)'는 '여(汝)'와 통하고 바로 '너, 당신'이라는 뜻이지. '숙(叔)'과 '백(伯)'은 모두 사촌형제를 가리키는 말이지.

선생 '숙백(叔伯)'이라는 말은 지금도 여전히 사용되고 있어요. 사촌형제를 '숙백형제'라고 하잖아요. 그 뒤의 '창(倡)'은 '노래를 부른다'고 할 때의 '부른다'의 뜻이지요.

선생 그래. '여(予)'는 '아(我)' 즉 '나'라는 뜻이고, '화(和)'는 '따라서 부른다' '같이 부른다'는 뜻이야.

학생 그 다음 두 구에 나오는 두 글자 '표(漂)'와 '요(要)'는 앞에 나온 '취(吹)'나 '화(和)'와 의미가 같지요?

선생 그렇지. '표'는 '취'와 의미가 거의 같은데, 뜻이 조금 다른 것은 물 위로 불어 날린다는 것이지. '요'와 '화'의 의미도 서로 비슷해. 전자는 곡조를 맺는 것이고 후자는 따라 부른다는 뜻이야. 그럼 이 시를 현대어로 해석해보자.

낙엽아, 낙엽아
바람이 일어 너를 불어 날리리.
여러 형제들이여 노래 부르세
나도 당신을 따라 부르리요.

낙엽아, 낙엽아
바람이 너를 물 위로 날리는구나.
여러 형제들이여 노래 부르세
나도 당신을 따라 부르리니.

학생 짧은 시인데 참 재미있어요.

선생 이 시를 결코 쉽게 생각하면 안 된단다. 시구는 간단해 보이지만 인생의 심오한 이치가 담겨 있거든.

학생 그래요? 선생님, 설명을 좀 해주세요.

선생 너도 생각해보렴. 소슬한 가을바람에 이리저리 날리는 낙엽은 흔히 보는 자연현상이지. 그런데 시인은 마치 낙엽을 정감이 있는 생명인 양 짙은 탄식을 뱉어내고 있어.

슬픔과 비애 속에 인생의 소중함을 담다

학생 시인은 무엇에 대해 탄식하는 건가요?

선생 세상의 만물과 만사가 시간의 흐름과 함께 하지 않는 것이 없고, 흘러가는 그 시간과 함께 자신만의 광채와 색채는 변하게 마련이지. 그러한 변화 중에서 가장 두드러진 것이라면 바로 초목이 시드는 것이겠지. 봄에는 연둣빛 광채를 자랑하고 여름이면 녹음을 이루지만, 가을이 되면 떨어지기 시작해 겨울이 오면 완전히 시들어버리지. 이렇듯이 거듭 생장과 쇠망의 순환을 반복하지.

학생 이것은 자연의 법칙이고, 저항할 수 없는 것이 아닌가요?

선생 천지자연의 일부분이자 초자연적인 힘을 가지지 못한 인간으로서는 낙엽을 대하면 저절로 생로병사와 이합집산의 감정을 느낄 수밖에 없지. 〈낙엽아〉의 구절은 '가을바람에 떨어지는 잎'에 대한 탄식을 통해 잠깐 사이에 흘러가버리는 생명의 유한성에 대한 탄식을 담고 있어.

학생 아! 이제 이해하겠어요. 잎들을 불어 날리는 가을바람은 시인의 인생에도 불어올 수 있겠네요. 이러한 슬픔은 하소연하기도 어려우니 서로 노래 부르는 가운데 날려버리고 쏟아버리자는 거지요.

선생 노래를 부르고 나면 마음이 조금 나아지겠지. 사람들 사이에도 마음의 소통이 이루어질 터이고.

학생 그러고 보니 시가 좀 어둡고 가라앉는 느낌이 들어요.

선생 아니지. 정조가 다소 우울하긴 해도 어둡다고 할 수는 없어. 인생의 유

한성은 피할 수 없는 사실이고 이로 인한 비애는 아주 자연스러운 것이지. 하지만 달리 생각해보면 인생이 이렇게 유한하니 인간에게 더욱 귀중한지도 몰라. 《주역(周易)》에서 말하는 "하늘의 행함은 강건하니, 군자가 이를 본받아 스스로 굳세게 해 쉬지 않으리라(天行健 君子以自强不息)"●2의 의미도 이러한 깨달음을 말하는 것이지.

학생　제가 기억하기로 한대의 악부(樂府) 중에도 초목의 시듦을 통해 "젊어서 힘쓰지 않으면, 나이 들어 하릴없이 서글플 것이네(少壯不努力 老大徒傷悲)"●3라며 스스로 각오를 다지는 시구가 있어요. 그런데 시인은 왜 더 직접적으로 말하지 않는 걸까요?

선생　공자가 흘러가는 강물을 보고 "흘러가는 것이 이와 같구나(逝者如斯夫)"●4라고 했듯이, 슬픔과 비애 속에 세월과 인생의 소중함에 대한 의미를 담은 것이지. 시인이 보기에 인생의 그처럼 중요한 문제는 말로 다 설명할 수 없는 것이 아니었을까? 그래서 차라리 단순하고 소박한 시 속에 그 깊은 의미를 담아 독자들이 스스로 느끼도록 하지 않았을까?

●2 《주역》 상경(上經) 건괘(乾卦)에 나오는 구절.
●3 〈탄식의 노래(長歌行)〉 세 수 가운데 첫째 수에 나오는 구절. "푸른 마당의 아욱, 그 위의 아침 이슬 해가 뜨면 마르리/아름다운 봄이 은혜를 베풀면, 만물은 생기롭다/가을에 고운 꽃잎 바래는 일은, 항상 두려운 법/크고 작은 물줄기 동으로 흘러 바다에 이르면, 언제 다시 서쪽으로 돌아올까/젊어서 힘쓰지 않으면, 나이 들어 하릴없이 서글플 것이네."
●4 《논어(論語)》 자한(子罕)에 나오는 말. "흘러가는 것은 이와 같이 밤낮을 가리지 않는구나.(逝者如斯夫 不舍晝夜)"

1

중국 최초의 백화

〈인물기봉도(人物夔鳳圖)〉[1]
사람과 기와 봉황

선생 오늘은 한 폭의 백화(帛畫)를 감상해보자. 이것은 중국에서 지금까지 발견된 옛 그림 중에서 가장 오래된 것이란다.

학생 1949년 창사(長沙)의 동남쪽 진씨(陳氏) 선산의 초나라 묘에서 출토되었다고 들었어요.

선생 화면에 봉황과 기(夔)[2]가 각각 한 마리씩 그려져 있어.

학생 '기' 자는 쓰기도 무척 어려운데 도대체 무엇인가요?

선생 '기'는 고대 전설 속에 나오는 신기한 동물이야. 일반적으로 '기'는 악을 상징하고 '봉황'은 선을 상징하니까, 그림은 선악이 격렬하게 싸우는 모습이구나.

학생 '봉황'이 높은 곳에서 굽어보는 걸로 봐서 결국 '기'를 이겼군요.

선생 그림 한쪽에 옆으로 서 있는 여자가 보이지? 머리는 올려 묶고, 양손을 열 십자로 모으고, 가는 허리에 긴 치마가 땅에 끌리고 있구나.

학생 그녀는 선의 승리를 축하하고 있는 듯해요.

선생 곽말약(郭沫若)[3]은 이 여자가 여와(女媧)[4]일 가능성이 있다고 했지만, 대부분의 사람들은

●1 〈용봉인물도(龍鳳人物圖)〉라고 더 많이 칭해진다.
●2 뿔이 나고 다리가 하나인 모습을 한 새나 용처럼 생긴 상상의 동물.
●3 1892~1978. 현대 중국의 문학가 · 역사가 · 정치가. 1914년 일본 규슈대학 의학부를 졸업하고, 귀국 후 신문학운동을 전개하고, 장개석 밑에서 북벌과 항일운동에 참가했다. 중국 고대사 연구에도 관심을 보여 《청동시대(靑銅時代)》 등의 저서를 남겼다.

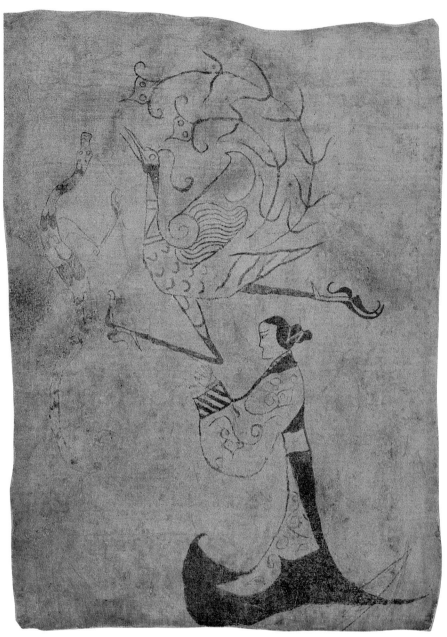

〈인물기봉도〉, 전국시대, 백화, 수묵에 엷은 채색, 32.1×23.2cm, 후난(湖南) 성 박물관.

여기에 동의하지 않고 아마도 묘 주인의 형상일 거라고들 한단다.

학생 그런데 이 백화는 비단에 그려진 것이 아닌가요?

선생 맞아. '백'은 비단의 한 종류인 생비단이라고 하지.

학생 이 그림은 어떤 도구로 그려졌나요?

선생 당시에도 벌써 붓이 있었단다. 선이 곧고 힘이 있어 보이지 않니? 조형도 이미 상당히 생동적이고 정확하지.

●4 중국 신화에 나오는 인류의 여시조. 전설에 의하면, 천지가 개벽할 때 황토를 이용해 인간을 창조했다고 하고, 오색의 돌을 녹여 무너지는 하늘을 세우고 큰 거북의 다리를 잘라 네 기둥을 받쳤다(女媧補天)고 한다.

●5 한비(기원전 280경~233)는 전국시대 말기의 법가(法家), 이사(李斯)와 함께 순자(荀子)에게서 학문을 배워 진시황제(秦始皇帝) 밑에서 군주의 권력을 확립하고 부국강병을 꾀해야 한다는 법치정치를 주장했다. 《한비자》는 모두 55편으로 된 한비의 저술이다.

●6 기원전 343경~289경. 전국시대 초나라의 정치가·애국시인. 진나라에 초나라가 망하자 망국의 절망을 견디지 못하고 멱라수(汨羅水)에 빠져 죽었다고 한다. 〈이소(離騷)〉〈구가(九歌)〉〈천문〉 등 부(賦) 작품 25편을 지었다고 하지만 작품의 진위에 대해서는 논란이 많다. 그의 작품들은 당시 중원의 문화와 다른 남방 문학 특유의 전설과 신화적 색채가 풍부하고, 동시에 그의 불우한 일생은 역대로 지식인의 정치적 좌절을 상징하게 되었다.

●7 모두 172개의 질문 형식으로 천문·지리·인사에 대해 탐구한 글.

학생 뿐만 아니라 장식미도 있군요. 그렇다면 이 그림은 도대체 어느 시대의 작품인가요?

선생 전국시대(戰國時代) 작품으로 추정한단다. 선을 중요한 조형수단으로 하는 중국 회화의 전통이 전국시대 혹은 그보다 훨씬 이전에 이미 형성되었다는 사실을 알 수 있단다.

학생 선을 중시하는 중국회화의 전통은 색이나 면을 표현수단으로 하는 서양의 회화 전통과는 많은 차이가 있어요.

선생 현재 우리가 볼 수 있는 전국시대 회화에 대한 기록은 아주 드물어. 비근한 예를 찾아보면, 《한비자(韓非子)》●5에 한 화가가 주(周)나라 군주를 위해 채찍에 그림을 그렸는데, 그림에 "용과 뱀, 각종 동물, 수레와 말, 만물의 모든 형상이 갖추어져 있다"라는 기록이 있어. 그리고 굴원(屈原)●6이 〈천문(天問)〉●7이라는 작품에서 초나라 묘와 사당의 벽화를 기술하였는데, '천지산천의 신령'과 '옛 성현과 기이한 사물의 형

상' 등 신화적인 색채가 농후한 형상들이 그려졌다고 했단다.

학생 그 책들에 의하면 당시의 회화이론에 대한 언급도 볼 수 있는데, 개나 말은 그리기 어려운 반면 귀신은 그리기 쉽다고 했어요.[8]

선생 이론은 적지 않지만 아쉽게도 실재하는 작품수는 아주 적단다. 그래서 이 그림의 사료적 가치가 더욱 크다고 할 수 있지.

●8 《한비자》에 나오는 구절. 개와 말은 사람들이 항상 보는 것이기 때문에 같게 그리기가 어려운 반면, 귀신과 도깨비는 형체가 없는 것이기 때문에 오히려 그리기 쉽다는 말이다. 실제 사물 묘사를 중시하는 회화이론이다.

마음의 갈등

감정과 이성의 충돌

〈제발, 둘째 도련님(將仲子)〉―《시경》 정풍

선생 오늘은《시경》정풍 가운데 한 편인 〈제발, 둘째 도련님〉을 읽어보자.

장중자혜 무유아리 무절아수기(將仲子兮 無踰我里 無折我樹杞)
기감애지 외아부모(豈敢愛之 畏我父母)
중가회야 부모지언 역가외야(仲可懷也 父母之言 亦可畏也)
장중자혜 무유아장 무절아수상(將仲子兮 無踰我牆 無折我樹桑)
기감애지 외아제형(豈敢愛之 畏我諸兄)
중가회야 제형지언 역가외야(仲可懷也 諸兄之言 亦可畏也)
장중자혜 무유아원 무절아수단(將仲子兮 無踰我園 無折我樹檀)
기감애지 외인다언(豈敢愛之 畏人多言)
중가회야 인지다언 역가외야(仲可懷也 人之多言 亦可畏也)

학생 선생님, 이 시는 사랑 이야기 같아요.

선생 한 여자가 한 청년을 사랑하게 되지만 부모와 형제들의 반대, 이웃의 소문이 두려워 감히 만나지 못하고 있어.

학생 그에 반해 남자는 대담한걸요. 담을 넘어와 여자를 몰래 만나려 하니까요. 이때 여자가 하는 말이 바로 이 시군요.

선생 그러면 이제 시에 나온 단어들을 살펴보자. '장중자(將仲子)'에서 '장(將)'은 '요구하다, 간청하다'의 뜻이고, '중(仲)'은 '차남'이라는 의미이지. 그러므로 제목을 현대어로 고치면 '제발, 둘째 도련님'이 되지.

학생 제목이 참 재미있네요.

자연적 인간은 욕망에 휘둘리고, 사회적 인간은 이성의 제약을 받게 마련이다

선생 "장중자혜 무유아리 무절아수기(將仲子兮 無逾我里 無折我樹杞)"에서 '유(逾)'는 '넘다, 뛰어넘다'라는 의미야. '리(里)'는 지금의 '골목길'과 비슷하지. 다음 연 "무유아장(無逾我牆)"에서의 '장(牆)'이나 마지막 연 "무유아원(無逾我園)"에서의 '원(園)'이나 모두 비슷한 의미이지만 범위가 조금씩 축소되지. 먼저 '골목길'을 넘고, 이어서 '담'을 넘고, 마지막에 '뜰'로 진입하는 것이지.

학생 "무절아수기(無折我樹杞)"에서 '절(折)'은 꺾다는 뜻이니까, 담을 넘거나 뜰로 들어갈 때 나무를 꺾을 수 있다는 것이군요. 그리고 '기(杞)'는 다음에 나오는 '상(桑)'이나 '단(檀)'과 같이 모두 나무 종류이구요. 즉 이 구는 우리 냇버들 꺾지 말라는 의미예요.

선생 "기감애지 외아부모(豈敢愛之 畏我父母)"에서 '애(愛)'는 우리들이 지금 흔히 말하는 '사랑하다'의 의미가 아니라 아까워하다는 의미야. 즉 이 구는 냇버들이 아까워서가 아니라 부모가 두렵다는 뜻이지.

학생 "중가회야 부모지언 역가외야(仲可懷也 父母之言 亦可畏也)"에서 '회(懷)'는 그리워한다는 뜻이겠군요. 그러니까 이 구는 둘째 도련님도 그립지만 부모님의 말씀을 듣지 않을 수 없다는 의미구요.

선생 맞아. 그럼 전체 시를 현대어로 바꾸어볼까?

제발 둘째 도련님
우리 집 골목길 넘어
우리 냇버들 꺾지 마오.
나무가 어찌 아까우리요
부모님이 두렵지요.
그대 보고 싶지만
부모님의 말씀 역시 따라야 하지요.

제발 둘째 도련님
우리 담을 넘어 들어와
우리 뽕나무를 꺾지 마오.
나무가 어찌 아까우리요
오빠들이 두렵지요.
그대 보고 싶지만
오빠들 말도 역시 따라야 하지요.

제발 둘째 도련님
우리 뜰로 뛰어들어와
우리 박달나무를 꺾지 마오.
나무가 어찌 아까우리요
남의 말이 두렵지요.
그대 보고 싶지만
남의 말 역시 따라야 하지요.

학생 이렇게 번역을 해보니 실제로 정말 흥미로워요.

선생 만약 네가 이 시에서 흥미만을 느꼈다면 잘못 읽은 것이야. 여기에는

깊은 이치가 담겨 있어.

학생 깊은 이치라구요?

선생 그렇지, 이 시는 사람들의 자연적 욕망과 사회적 이성 사이의 갈등을 말해주고 있어.

학생 선생님, 너무 어려워요. 좀더 쉽게 설명해주세요.

선생 하나 물어보자. 시 속의 여자가 남자를 사랑하는 것 같니?

학생 그럼요. 당연히 사랑하죠.

선생 그렇다면 왜 몰래 만나지 않을까?

학생 그야 부모 형제들의 반대와 이웃의 소문이 두려워서죠.

선생 바로 그거야. 사람에게는 두 가지 속성이 있어. 하나는 자연적인 속성이고, 다른 하나는 사회적인 속성이지. 자연적인 사람이란 동물적 본성이 강한 사람으로 욕망이 많고 그 욕망대로 살기를 원하지. 반면에 사회적인 사람이라면 반드시 자신을 규제하고 이성의 제약을 받아. 시 속의 '사랑'은 바로 이러한 사회적인 것이라고 할 수 있지.

학생 시 속의 '남의 말'이라는 것도 사회적 이성의 상징인가요?

선생 그렇지. 인간의 본능과 욕망, 정서, 활동은 '남의 말'의 제약을 받지 않는 것이 없지. 이 '남의 말'이 지니는 힘은 크고도 두려운 것이지.

학생 사람은 결국 언어의 제약 속에서 사는 거군요. '두렵지 않다'는 말도 '두렵다'는 말이겠네요.

선생 이 시에 표현된 것은 바로 감정과 이성 사이의 충돌이자, 영혼과 육체 사이의 싸움이지.

학생 이러한 이성에 힘입어 인간은 자연적 인간에서 사회적 인간으로 변한 것이 아닌가요?

선생 하지만 동시에 인간을 여러 가지 어려움과 고뇌에 빠뜨리기도 하지.

학생 그러니까 이 시는 인간 내면의 갈등이라는 보편성을 반영하고 있군요. 아, 시에 담긴 의미가 참으로 넓고 깊은걸요.

2

전국시대

회화예술의 증거

〈인물어룡도(人物御龍圖)〉 용을 몰다

선생 오늘은 백화〈인물어룡도〉를 감상해보자.

학생 아주 오래 전에 그려진 그림 같아요.

선생 그렇단다. 전국시대 초나라 묘에서 출토된 것이니까 지금부터 대략 2300여 년 되었구나. 당대 장언원(張彦遠)[1]이 쓴《역대명화기(歷代名畫記)》에 의하면 중국 고대회화는 유소씨(有巢氏)[2]·수인씨(燧人氏)[3] 때부터 시작되었다고 해. 그러나 초기에 나온 중국미술사들이 대부분 위진남북조 시대부터 거론하고 있기 때문에 그 이전의 회화에 대해서는 잘 알 수가 없단다. 그림들이 없기 때문에 중국미술사에서 살필 수 있는 범위라고 해봐야 겨우 천 몇백 년에 지나지 않는 셈이지.

학생 정말 안타까운 일이네요.

선생 그런데 1949년 2월 창사 동남쪽 교외에 있는 진씨 선산의 초나라 묘에서〈인물기봉도〉백화 한 점이 출토되어 공백으로 남아 있던 이 시기를 메워주었지.

학생 그것이 바로 지난번에 소개한 그림이군요?

선생 그렇지. 그리고 24년 뒤인 1973년 5월에 후난 성 창사 동남쪽에 있는 탄약창고 자리의 전

● 1 815경~875경. 당대의 화론가·평론가. 학문과 서화에 두루 능하고 특히 서화 감식에 뛰어났다. 지시로《법서요록(法書要錄)》과《역대명화기》가 유명한데, 특히《역대명화기》는 회화의 기능·효능 및 회화평론의 기준 등의 문제에 대해 광범위하게 논한 책이다.
● 2 사람에게 집짓는 것을 가르쳤다는 중국 상고시대의 전설적 성인.
● 3 부싯돌로 불을 일으켜 사람에게 화식(火食)을 가르쳤다는 중국 신화의 삼황(三皇) 가운데 하나.

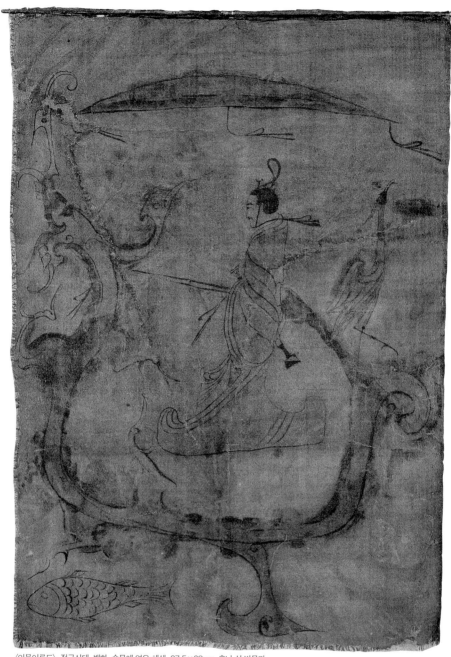

〈인물어룡도〉, 전국시대, 백화, 수묵에 옅은 채색, 37.5×28cm, 후난 성 박물관.

국시대 초나라 묘에서 〈인물어룡도〉 한 폭이 또 발굴되었어.

학생　참 잘된 일이에요. 백화 두 폭이라면 회화 연구자에게도 믿을 만한 자료가 되겠어요.

죽은 자의 영혼이 용을 타고 승천하다

선생　그럼 그림을 한번 볼까?

학생　화면의 위쪽에 화려한 해가리개가 있고, 그 아래에 남자가 한 사람 있어요. 위로 틀어올린 머리에 긴 두루마기를 입고 검을 허리에 찬 상태에서 고삐를 잡고 한 마리 거대한 용을 몰고 있어요.

선생　고삐는 용의 목에 매어져 있고, 용은 몸이 둥글게 굽어 마치 단오절의 용모양 배 같구나. 이 용이 지금 남자를 태우고 파도를 헤치며 앞으로 나아가고 있어.

학생　용의 배 밑으로 물 속에 잉어가 있고, 용의 꼬리 쪽에는 백로가 한 마리 서 있어요.

선생　용은 중국 고대 전설에 나오는 신령스런 동물로 하늘로 날아오를 수도 있고, 물 속에 잠길 수도 있어. 〈구가(九歌)〉[4]에도 "용수레를 몰고 번개를 타고서 구름깃발을 펄럭이도다(駕龍輈兮乘雷 載雲旗兮委蛇)" "비룡을 타고 북쪽으로 가서 나의 길을 동정호로 바꿀 것이다(駕飛龍兮北征 邅吾道兮洞庭)"라는 구절이 나온단다.

학생　용만이 아니라 잉어도 물 속의 영물이에요. 그리고 백로는 선학(仙鶴)과 같은 종류로 상서로운 새로 간주되잖아요?

선생　그래서 옛사람들은 이 백화에 죽은 자의 영혼이 용을 타고 승천하기를 바라는 의미가 담겨 있다고 여겼단다.

●4 굴원이 민간에서 귀신에게 제사 지낼 때 불리던 악곡을 가지고 쓴 작품.

학생　일리가 있는 것 같아요.

선생　구도도 아주 치밀하단다. 중앙의 인물을

용의 몸이 둘러싸고 있고, 아래쪽엔 물고기가 노닐고 있어 화면이 더 재미있게 보이지.

학생 사람, 용, 물고기가 왼쪽으로 전진하는 반면 백로는 용의 꼬리에 배치함으로써 화면 전체에 균형이 잡혀 있어요.

선생 화려한 해가리개는 위쪽의 빈 공간을 채우고 있어.

학생 특히 용을 모는 남자의 풍부한 기개와 침착한 표정, 그리고 태연자약하게 조금씩 뒤로 힘을 주는 모습이 힘써 앞으로 나가는 용의 모습과 좋은 대조를 이루고 있어요.

선생 그림의 선을 주의 깊게 살펴보면 이 그림은 장인(匠人)의 작품이라고할 수 있어. 비록 최고 수준은 아니더라도 선의 원활함과 유장함, 정확도와 힘에서 당시 용필(用筆)의 수준을 짐작할 수 있단다.

학생 선의 묘사가 무르익었을 뿐만 아니라 색도 칠한 것 같아요. 선염(渲染)의 흔적이 있어요.

선생 그래, 아주 자세히 보았구나. 이로부터 전국시대에 중국 회화가 이미 상당한 수준에 도달해 있었음을 알 수 있단다.

3

사람이 예의가 없다면

살아 무엇 하리요

〈쥐를 보라(相鼠)〉—《시경》 용풍(鄘風)

선생 매년 해가 바뀔 때면 신문에 그 해의 띠와 관련된 글들이 실리지.

학생 그렇지요. 말의 해에는 말에 대해서, 원숭이 해에는 원숭이에 대해서요. 오래된 습관이니까 올해도 예외가 아닐 것 같은데요.

선생 그런데 소나 말의 해에는 이 동물들을 칭찬하는 글들이 많은데, 쥐의 해인 올해에는 여론이 '한 목소리로' 쥐를 비난하는 것을 너도 보았지? 이것은 실제로 어느 정도 일반 국민들의 정서를 반영하는 것이라 하겠지.

학생 맞아요. 선생님이 말씀하시지 않았으면 지나칠 뻔했어요. 아마도 쥐들의 천성이 탐욕적이기 때문인가 봐요. 속담에도 "쥐가 지나가면 사람들이 모두 달려들어 때린다"라고 했으니, 자신의 해라고 피해갈 수는 없을 것 같은데요.

선생 그러면 우리도 그 열기를 모아 《시경》에 나오는 쥐에 대한 시를 읽어보자.

상서유피 인이무의(相鼠有皮 人而無儀)

인이무의 불사하위(人而無儀 不死何爲)

상서유치 인이무지(相鼠有齒 人而無止)

인이무지 불사하사(人而無止 不死何俟)

상서유체 인이무례(相鼠有體 人而無禮)
인이무례 호불천사(人而無禮 胡不遄死)

학생 선생님, 여기서 '상서(相鼠)'는 무슨 뜻인가요?

선생 '상주(相州)'에 쥐가 한 마리 있는데, 이 쥐는 손을 맞잡고 공손하게 서 있을 뿐만 아나라 몸을 곧게 펼 수 있어서 '예의바른 쥐'라고 불렀다고 해. 이전에는 이 시를 상주의 예의바른 쥐를 통해 예의를 모르는 인간을 풍자한다고 해석했어. 그런데 청대(淸代)의 왕선겸(王先謙)[1]이라는 학자가 '상'자를 '상주'라고 보는 것은 억지라고 한 이후로 지금의 학자들은 '상'을 '보다'로 해석하는 추세이지. 따라서 '상서'는 말 그대로 '쥐를 보라'라는 의미가 되지.

분명하고 직설적으로, 아주 통쾌하게 통치자를 비난하다

학생 "인이무의(人而無儀)"에서의 '의(儀)'나 "인이무지(人而無止)"에서의 '지(止)'는 어떤 의미인가요?

선생 '의'는 도리를 말하고, '지'는 여기서 사람의 '용모와 행동거지'를 말해. 여관영(余冠英)[2] 선생은 '지'를 '치(恥)' 즉 '염치'로 해석했어. 사람이 '용모와 행동거지'를 반듯하게 못하면 자연히 염치를 모르는 것이지. '사(俟)'는 '기다리다'라는 뜻이고, '천(遄)'은 '빠르다'라는 의미야.

학생 이 정도면 시를 현대어로 풀이할 수 있겠어요.

선생 한번 옮겨볼까?

●1 1842~1918. 청말의 학자. 《순자(荀子)》 《후한서(後漢書)》 등의 집해(集解)로 유명하다.
●2 1906~1995. 현대중국의 고전문학 연구가.

쥐도 얼굴가죽이 있거늘 사람이 도리가 없네
사람이 도리가 없다면 살아 무엇 하리요.

쥐도 이빨이 있거늘 사람이 염치가 없네
사람이 염치가 없는데 살아서 무엇을 바라리요.

쥐도 사지가 있거늘 사람이 예의가 없네
사람이 예의가 없다면 어찌 빨리 죽지 않으리요.

학생 가만히 보니까 이 시는 '사람'을 풍자한 것이지 쥐를 풍자한 것이 아닌데요. 사람이 도리와 예의를 모른다면 쥐만도 못하다는 말 아닌가요?

선생 그렇지! 이 시의 주제에 대해서는 예로부터 다양한 해석이 있었는데, 나는 대체로 "통치계급의 부패와 몰염치를 풍자한 시"라는 진자전(陳子展)[3] 선생의 해석에 동의하는 편이야. 혹자는 "높은 지위에 있음에도 불구하고 오히려 어리석은 행동을 하는" 사람을 풍자하는 시라고 보기도 하지. 여관영 선생도 비슷한 해석을 했어. 즉 춘추시대 위(衛)나라 궁정에 부패하고 몰염치한 일이 많았다는 역사적 사실을 상기해볼 때 시에서 풍자하는 것이 단지 개별적인 대상만은 아니라는 것이지.

학생 제가 보기에 이 시의 주제는 통치자를 비난하는 것 같아요. 분명하고 직설적으로, 그리고 아주 통쾌하게 비난하고 있어요. 그런데 지나치게 속된 표현이라 전아(典雅)한 맛이 없는 것 같아요.

선생 (웃으며) 가만히 보니 너도 두보(杜甫) 시는 "완곡한 표현 속에 깊은 의미가 담겨 있다(溫柔敦厚)"는 말에 영향을 받았구나. 옛사람들 중에도 너처럼 생각한 사람이 있었어. 예를 들면 명대(明代)의 대시인 왕세정(王世貞)[4]은 이 시구들을 "너무 거칠다"라고 했으니까. 사실, 《시경》에서 가치 있는 작품들은 대개 국풍 15편이고, 여기에 실린 작품 대부분은 속가이거나 민요이고 구어로 된 작품이 많으니 표현이 '거칠다'라는 점은 피할 수가 없단다.

●3 1898~1990. 현대중국의 고전 문학 연구가.
●4 1526~1590. 명대의 문인. 이반룡(李攀龍)과 함께 '후칠자(後七子)'의 영수가 되어 명대 문단을 이끌었다.

학생 그럴 것 같아요. 〈유삼저(劉三姐)〉*5라는 영화의 노래 가사들도 그랬던 것 같아요. 사회현실에 대한 반영이므로 진실하고 믿을 만하여 사람들에게 실감을 느끼게 해요. 비록 약간 속된 표현이 있지만 저는 좋아해요.

선생 사실, 좀더 본질적으로 말하자면 이것은 공자가 시가의 중요한 원칙으로 거론한 '흥·관·군·원(興觀群怨)'*6에도 부합해. 내가 보기에는 2000여 년 전의 《시경》이 요즈음 유행가의 사랑타령이나 기교만 부리는 노래보다 더 깊은 의미가 있는 것 같다.

학생 저도 그렇게 생각해요.

●5 중국 광시 장족(廣西壯族)의 전설에 나오는 여자로 산가(山歌)에 뛰어난 명수. 중국 남서지방에는 예로부터 노래경연을 하는 풍속이 있었고, 산가란 그러한 경연에서 즉흥적으로 주고받는 노래를 말한다. 유삼저를 소재로 한 영화와 가극이 중국에서 많이 창작되었다.
●6 《논어》 양화(陽貨)에 나오는 구절. "시는 사람의 흥취를 일으키게 할 수 있고, 사물을 올바로 살필 수 있게 하고, 사람들과 제대로 어울릴 수 있게 하고, 원망할 수도 있게 한다.(詩可以興 可以觀 可以群 可以怨)"

3

온화하고 점잖고

기이하고 신비롭다

〈승천도(升天圖)〉 하늘에 오르다

선생 1972년 창사 마왕두이(馬王堆)의 서한(西漢)시대 전기(前期) 제1호 묘에서 백화 〈승천도〉 한 폭이 출토되어 국내외를 놀라게 했어. 오늘은 이 작품을 한번 감상해보자.

학생 모양이 참 이상해요. 이것은 뭘 하는 데 쓴 것인가요?

선생 어떤 사람은 사람이 죽은 뒤 관 위에 덮는 것이라고 하고, 출상할 때 앞에 들고 가며 길을 여는 초혼(招魂) 깃발이라는 사람도 있어. 어쨌든 모두 출상이나 장례와 관련이 있다고 할 수 있어. 그리고 실제로 비단 위에 그려졌으니 죽은 사람의 신분을 말해주기도 하지. 그러면 백화를 직접 보며 얘기하도록 하자. 이 백화는 상·중·하의 세 부분으로 나눌 수가 있어.

학생 상층의 오른쪽에 태양이 하나 있고 그 속에 금조(金鳥)가 있어요. 그리고 아래쪽에는 신룡(神龍)이 한 마리 있고, 작은 태양 여덟 개가 부상(扶桑) 나무 사이에 자리잡고 있어요. 선생님, 이 여덟 개 태양은 '예사구일(羿射九日)'●1의 이야기와 관련이 있지 않나요?

선생 어쩌면 그럴지도 모르지. 하지만 예(羿)는 아홉 개의 태양을 쏘았는데 여기에는 여덟 개밖

●1 예(羿)는 요 임금 때의 활의 명인. 열 개의 태양이 떠올라 곡식이 말라죽게 되자 임금의 명으로 아홉 개의 태양을 활로 쏘아 떨어뜨렸다고 한다. 중국 고대 신화에서 흔히 영웅신화의 범주에 속하는데, 이를 통해 당시 그 지역에 한발이 심했음을 알 수 있다.

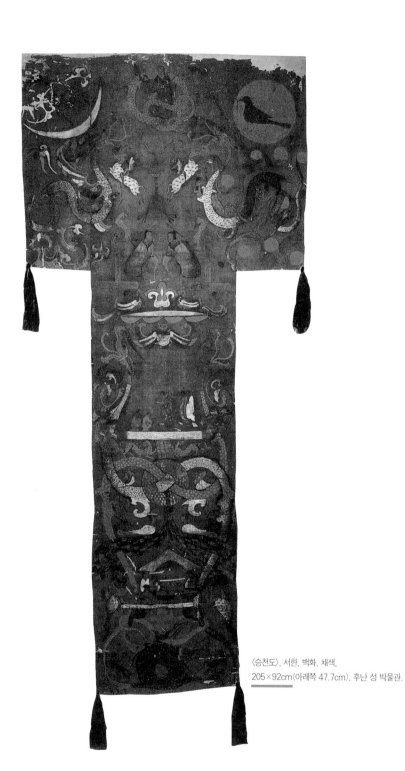

〈승천도〉, 서한, 백화, 채색,
205×92cm(아래쪽 47.7cm), 후난 성 박물관.

에 없구나.

학생 왼쪽에 조각달이 있고, 달 위에 두꺼비와 옥토끼가 한 마리씩 있네요. 달 아래에는 용을 탄 여자가 있구요.

선생 항아(姮娥)*²라고 하기도 하고 혹은 죽은 사람의 '영혼이 승천'한 것이라고도 한단다.

학생 머리는 사람인데 뱀의 몸을 한 정중앙의 사람은 누구예요?

선생 들은 바에 의하면 여와라고 해. 한 무리의 선학(仙鶴)들이 옆에서 머리를 들고 울고 있구나.

학생 그 아래로 천문(天門)이 있고, 천문 앞에 두 명이 문을 지키며 앉아 있어요.

영혼의 승천과 신령의 보살핌을 기원하다

선생 그림의 중간 부분에 한 노부인이 비틀거리며 지팡이에 의지해 걷고 있구나. 그 앞에는 영접하는 사람이 무릎을 꿇고 있고, 뒤에는 시녀 몇 명이 따르고 있어.

학생 이 노부인은 누구인가요?

선생 전하는 말에 의하면 아마도 출토된 여자 시체와 닮았다고 하지. 그래서 전문가들은 죽은 사람의 형상이 아닌가 하고 추측한단다. 그림의 아래쪽에는 무엇이 있니?

학생 커다란 옥벽이 있고, 양쪽에 반룡(蟠龍)이 서로 휘감고 있어요. 그 아래는 건물의 처마 같기도 하고 호화로운 깃발 같기도 해요.

선생 이것은 옛날 어가(御駕) 위에 세운 해가리개란다. 다시 그 아래에는 한 무리의 사람들이 연회를 열고 있구나.

학생 술자리에서 진탕 마시고 먹는 장면인가요?

●2 불사약을 훔쳐 달로 달아났다는 예의 아내.

선생 아니야. 제사를 지낸 귀신들을 봉양하는 것이란다. 맨 아래쪽의 한 부분은 힘센 역사(力士)가 꼬리를 서로 감은 두 마리의 물고기 등 위로 두 손으로 큰 접시를 받치고 있는 모습이야.

학생 이 접시는 무엇을 의미하는 건가요?

선생 아마도 대지가 아닐까? 그가 얼마나 힘이 센지 그 위의 모든 것을 떠받치고 있는 것 같구나.

학생 화면 전체에 깃털이 많은 이상한 동물들도 있는데 이것은 어떤 의미인가요?

선생 모두 장식적인 목적으로 그려진 것이지.

학생 그림이 온화하고 점잖아요. 그리고 화려하고 웅장한 느낌도 있고, 기이하면서도 신비스러워요.

선생 그림 속에 나오는 많은 신화와 전설들, 가령 '예사구일' '항아분월(姮娥奔月)'●3 '여와보천(女媧補天)' 등이 화공의 풍부한 상상력을 보여주는구나.

학생 의인화된 신기한 동물이나 새들도 매우 생동감이 있어요.

선생 인물은 작게 그려졌지만 표정이 살아 있단다. 가신(家臣)이나 노복들의 공손함, 천문을 지키는 신들의 유유자적함, 노부인의 기개, 주연(酒宴)의 떠들썩함이 모두 생생하게 묘사되었어.

학생 이 그림의 주제는 영혼의 승천과 신령의 보우(保佑)를 기원하는 것이 아닐까요?

　　　　　　　　　　선생 그렇게 말할 수도 있겠지.

●3 중국 고대 신화에 의하면, 해를 쏘아 영웅이 된 예가 서왕모에게 불사약을 구했는데 이것을 항아가 훔쳐 달로 도망가 두꺼비로 변했다고 한다. 이후로 이 신화의 내용은 항아가 아름다운 선녀가 되어 약을 찧는 옥토끼가 있는 화려하고 아름다운 궁에서 사는 것으로 바뀌었다. 문학작품에서 이 신화는 '자유와 행복의 추구'라는 의미로 인용된다.

4

그 웅장한 기세가

산하를 뒤덮네

〈대풍가(大風歌)〉─ 한 고조(高祖)

선생 오늘은 한(漢) 고조 유방(劉邦)의 〈대풍가〉를 감상해보자.

큰 바람이 일고 구름은 날아가네	大風起兮雲飛揚
위세를 사방에 떨치고 고향으로 돌아왔네	威加海內兮歸故鄉
언제나 용사를 얻어 사방을 지킬 수 있으리?	安得猛士兮守四方

학생 시가 참 짧아요. 단지 세 구뿐인데요.

선생 유방은 의병의 지도자이자 계략과 재능이 뛰어난 일대의 제왕이지, 결코 시인이 아니었으니까. 평생동안 이 시 한 수만을 남겼지만 시에 표현된 기세는 산하를 뒤덮을 만큼 웅혼하고 강개하지.

학생 시가 아주 힘있게 들리는데 당시의 역사적 배경과 밀접한 관계가 있겠지요.

선생 물론이지. 이 시를 이해하려면 시의 배경을 알아야 해.

학생 진(秦) 왕조가 중국을 통일하여 천하를 평정했지요. 하지만 곧 가혹한 세금 징수로 백성들이 이를 견디지 못하자 군웅들이 여기저기서 봉기했고 초나라와 한나라가 서로 힘을 겨루게 되었구요. 기원전 202년에 결국 초나라의 항우(項羽)가 가이샤(垓下) 지역에서 유방에게 패하고 우장(烏江)에서

43

자결함으로써 마침내 유방이 황제의 자리에 오르게 된 거지요.

선생 유방이 황제가 된 후 같은 성(姓)의 왕들에게는 넓은 봉토(封土)를 주고, 이성(異姓)은 배척하는 바람에 여러 곳에서 반란이 일어났지. 그래서 기원전 195년, 즉 재위 마지막 해에는 군대를 이끌고 회남왕(淮南王)과 반란군 경포(黥布)를 진압해야 했어.

즐거움 끝의 슬픔, 즐거움 속의 슬픔

학생 수도로 돌아가는 도중에 고향인 페이(沛) 현에 도착해 고향의 촌로들과 친척들을 모두 불러 술을 진창 마시며 흥청거렸죠.

선생 황제가 직접 이 〈대풍가〉를 쓰고 페이 현의 청년 120명을 불러 노래를 부르고, 연회를 베풀었지. 취기가 흥건히 오르자 고조가 직접 이 노래를 소리 높여 부르고 춤을 추었는데, 끓어오르는 투지와 비장함으로 감정이 북받쳐올라 눈물을 비오듯 흘렸다고 해. 그리고 몇 개월 후 병으로 세상을 떠나게 돼.

학생 그러니까 이 〈대풍가〉는 일대 제왕의 절창(絶唱)이 되는 셈이군요. 동시에 그의 정치적인 포부와 이상을 토로함으로써 중국 시사(詩史)에서 한 자리를 차지하게 되었구요.

선생 제1구는 대풍이 몰려와 구름이 날린다는 뜻으로, 언뜻 보기에는 일종의 자연현상을 쓴 것 같지만 사실은 자신의 찬란한 전투 역사를 회고하는 것이야. 유방은 10여 년 동안 말을 타고 남북을 가리지 않고 정벌에 나서 군웅들을 평정하고 반란을 진압해 군사적으로나 정치적으로 점차 승리를 거두게 되었으니, 마치 바람이 남은 구름마저 날려버리듯이 모든 군대를 일거에 쓸어버리는 것과 같지 않았을까? "큰 바람이 일고 구름은 날아가네"라는 한 구에 많은 내용이 담겨 있는 셈이지. 너도 생각해보렴. 유방이 이 구를 썼을 때 얼마나 자부심에 차 있었으며 얼마나 감개무량했겠니?

학생 제1구가 과거에 대한 회고라면 제2구는 현실상황, 지금 "위세를 사방에

떨치고 고향으로 돌아온" 것을 쓰고 있군요. 큰 바람이 인 결과 바로 자신의 위엄이 극에 달하고 사방의 신하들이 복종하고 중국이 통일되었으니 그야말로 인생의 절정에 오른 셈이군요.

선생 이 절정의 순간에 고향으로 돌아왔으니 그가 얼마나 득의양양했겠니?

학생 그런데 왜 눈물을 비오듯 흘린 걸까요?

선생 이것이 바로 즐거움 끝의 슬픔이요, 즐거움 속의 슬픔이라는 것이지.

학생 즐거움 끝의 슬픔이라니요?

선생 너도 생각해보렴. 40여 년 동안 군무에 시달리다 천신만고 끝에 승리를 거두었으니 어떻게 기쁘지 않을 수 있겠니? 너무 기쁘면 감정이 북받쳐 눈물이 흐르게 되지. 이것이 즐거움 끝에 오는 슬픔이라는 거야.

학생 그러면 즐거움 속의 슬픔은요?

선생 이것은 제3구 "언제나 용사를 얻어 사방을 지킬 수 있으리?"를 보아야 해. 천하는 이미 통일되고 반란도 진압되었지만, 태자(太子)는 유약하고 북방의 흉노는 여전히 사납고 유씨 왕들 사이에도 문제가 잠복해 있는 상태인 데다. 더구나 자신은 이미 늙어 자연의 흐름을 거스를 수 없는 몸이었지. 그는 아마도 창업도 어렵지만 그것을 지켜내기가 더 어렵다는 것을 깊이 느꼈을 거야. 반란을 평정하기 위해 한때의 건국공신이었던 대장군 한신(韓信)·팽월(彭越)·경포 등을 죽였으니 말이야. 그 순간 그의 곁에는 오로지 소하(蕭何)·조참(曹參)·주발(周勃)밖에 없었어. 그러니 그가 얼마나 용사들을 모아 '사방을 지켜' 한(漢) 왕조의 기초를 보위하고 공고히하기를 희망했겠니? 이것이 바로 즐거움 속의 슬픔이요, 즐거움 속의 걱정이지.

학생 정말 그랬겠어요. 짧디 짧은 세 구에 이처럼 많은 내용을 담았으니 제왕의 시라고 하기에 손색이 없네요.

4

장식성이 강한

한대의 와당예술

〈청룡·백호·주작·현무〉

선생 오늘은 한대의 와당(瓦當)^{●1}예술을 감상해보자.

학생 선생님, 와당이 뭐예요?

선생 와당은 기와조각들의 틈을 처마 밑에서 막는 것이란다. 모양은 주로 반원형이나 원형이지. 미관상의 목적이나, 기와에 생긴 틈을 막아 쥐나 참새, 뱀들이 드나드는 것을 막기 위한 실용적인 목적도 있지.

학생 어떤 사람들은 와당을 벼루로 쓴다고 하던데요.

선생 그래, 그것을 와당벼루라고 해. 한대 미앙궁(未央宮)에서 발굴된 와당벼루에는 '장락미앙(長樂未央)'이라는 넉 자가 쓰여 있어. 오늘 우리가 보려는 것이 바로 이 네 와당의 탁본이야.

학생 하나는 청룡(靑龍)이군요. 아주 생생한걸요.

선생 다른 하나는 백호(白虎)란다. 얼마나 위엄 있고 사납게 생겼니?

학생 주작(朱雀)은 날개를 펼치고 막 하늘로 날아오르려는 기세예요. 그런데 남은 하나는 무슨 동물인가요?

선생 현무(玄武)라고 하는데 뱀과 거북이 합쳐진 거란다. 한대에 이 동물들은 천상의 신령으로 간주되어 '사령(四靈)'이라고 불렸어. 한대 사람

●1 와당은 주대(周代)에 처음으로 쓰이기 시작해 진·한대에 유행하였다. 현재 일반적으로 보이는 와당은 대부분 통와(筒瓦)와 함께 제작된 것으로 기와의 둥쪽 단면이 반원형이고, 그 위에 각종 문양이나 식물과 문자 및 구름무늬 등의 도안과 장식이 있다.

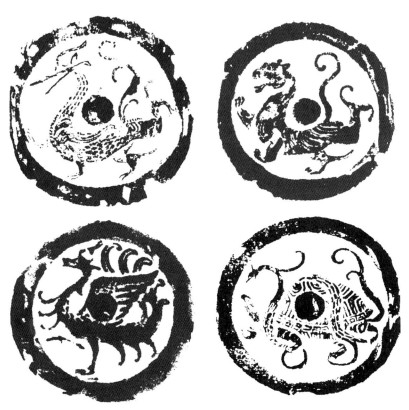

〈청룡 · 백호 · 주작 · 현무〉, 한대, 와당 탁본.

들이 동서남북과 중앙을 청 · 백 · 적 · 흑 · 황색에 연결시켰기 때문에 방위의
배열에 따라 동은 청룡, 서는 백호, 남은 주작, 북은 현무(玄은 黑과 같다)가
되어 사방을 안정시키는 작용을 했단다.[2]

학생　묘실이나 건축물뿐만이 아니라 동경(銅鏡)과 인장 등의 생활용품에서

도 이러한 형상들을 본 것 같아요.

선생　그래, 한대 사람들은 이 네 가지 신령스러운

동물을 아주 좋아했기 때문에 없는 데가 없었어.

학생　그런데 이 네 가지 동물들은 각기 모양이

다른데 왜 모두 원형의 와당에 그렸나요? 물론

[2] 음양오행설에 의하면 오행을 다
음과 같이 연결짓고 있다.

오행	水	火	金	木	土
작용	水克火	火克金	金克木	木克土	土克水
색깔	黑	朱	白	靑	黃
방위	북	남	서	동	중앙
계절	겨울	여름	가을	봄	
상징	현무	봉황	호랑이	용	

보기에는 아주 조화를 이룬 것 같지만요.

선생 이것이 바로 와당예술의 뛰어난 점이란다. 특별히 선의 부드러움과 강인함을 강조하면서 동물의 특징에 따라 그 모습을 변형하고 과장하기도 하지. 여백도 적절하게 처리했는데, 가령 청룡과 백호는 구부린 꼬리로 오른쪽 위의 빈 공간을 채웠어.

학생 주작의 흉부와 꼬리도 세밀한 깃털을 과장해 와당 전체에 균형이 잡히도록 했네요.

선생 이렇게 장식성이 강한 와당예술은 이후 예술품에 귀중한 본보기가 되었단다.

5

소박한 노래

그러나 절절한 규탄

〈동문의 노래(東門行)〉─한대 악부 민가

선생 중국 최초의 시가집인 《시경》에 당시 백성들의 고통을 반영한 현실주의 정신이 담겨 있다면, 한대(漢代)의 악부(樂府)●1 민가도 "굶주린 자는 먹을거리를 노래하고, 노동계층은 노동을 노래하는" 전통을 계승해 당시 백성들의 비참한 상황과 그들의 강렬한 애증을 사회의 여러 측면에서 반영하고 있단다. 지금 우리가 소개하려는 작품 〈동문의 노래〉도 가혹한 압박으로 막다른 골목에 이른 한 백성이 위험을 무릅쓰고 길을 나서는 정경이 그려져 있어.

동문 밖 나설 때는 돌아올 생각 없었건만　出東門 不顧歸
사립문 들어서니 슬픔이 더욱 북받친다.　來入門 悵欲悲
쌀독은 비고 횃대엔 옷 한 벌 없네.　　中無斗米儲 還視架上無懸衣
장검을 뽑아들고 동문을 나설 제 아이도 아내도 옷자락 잡고 울부짖네.
拔劍東門去 舍中兒母牽衣啼
"남들은 부귀영화 원하지만 저는 당신과 함께라면 싸라기죽이면 돼요."　他家但願富貴 賤妾與君共餔糜
"위로 하늘을 보고, 아래로 어린 새끼들을 보세요. 오늘은 안 돼요."
上用滄浪天故 下當用此黃口兒 今非
"무슨 짓이야? 가야 한다니까! 지금도 이미 늦었단 말이야. 이제 백발

49

인데 살 날이 얼마나 남았겠냐구." 咄 行 吾行爲遲 白髮時下難久居

학생　이 시는 한 남자가 식구들의 생계를 책임지고자 앞뒤 돌보지 않고 화가 나서 나가는 모습으로 시작하고 있어요. 아마도 남의 것을 훔치거나 강탈하거나 반란에 가담하는 등 결국 당시 사회에서 용납되지 않는 일을 하려고 했겠죠. 그래서 "동문 밖 나설 때는 돌아올 생각 없었건만"이라고 했어요.

선생　그렇지, '고(顧)'는 돌아본다는 뜻이니 '불고귀(不顧歸)'는 바로 돌아올 생각을 하지 않는다는 의미이지. 그러나 마음속은 갈등으로 가득하지. 한 선량한 백성이 궁지에 몰려 저항할 때에는 실로 많은 용기가 필요한 법이거든. 결단을 내리지 못해 몸을 돌려 집으로 돌아가니 마음은 더욱 슬퍼지지. 그래서 "사립문 들어서니 슬픔이 더욱 북받친다"라고 한 것이야.

학생　돌아와 다시 보는 집은 단지 네 벽만이 있을 뿐 쌀독은 비어 있고, 걸려 있는 옷도 없어요. 이렇게 어떻게 살 수 있겠어요?

선생　그래서 다시 칼을 뽑아들고 나가지.

학생　그런데 아내와 아이는 위험 속으로 걸어 들어가는 남편을 차마 볼 수 없어 옷을 붙들고 감정에 호소하고 이치를 들어 설명해요. "남들은 부귀영화 원하지만 저는 당신과 함께라면 싸라기죽이면 돼요"라고요. 참 착한 사람들인데······.

선생　아내는 다시 한 번 "위로 하늘을 보고, 아래로 어린 새끼들을 보세요"라며 설득하지. 여기서 '용(用)'은 '위해서'라는 뜻이고, '황구아(黃口兒)'는 어린아이들을 의미해. 이어서 아내는 "오늘은 안 돼요"라고 하지.

학생　그런데 남편은 뭐라고 대답하죠?

선생　"무슨 짓이야? 가야 한다니까!"라고 하지. '돌(咄)'은 질책하고 나무라는 소리이고, '가야 한다니까'는 아주 결단력 있고 단호한 어투지.

●1 한 무제가 세운 관청 이름. 민간의 시가를 손질하여 곡을 짓고 악보로 제작하며 악공을 훈련시키던 곳이었다. 이후 이곳에서 만들어낸 노래를 악부(樂府)라 칭하게 되었고, 악부체를 모방하여 지은 시체 혹은 곡조가 있는 가사이면 모두 악부로 칭해지면서 의미가 확대되었다.

이어서 "지금도 이미 늦었단 말이야"라고 해.

학생 "이제 백발인데 살 날이 얼마나 남았겠"냐는 것이지요?

선생 그래, 머리가 희끗희끗해지고 하나씩 빠지기 시작하는데 고생스럽게 살고 싶지 않다는 의미지.

막다른 골목에 이른 백성의 선택

학생 당시의 봉건통치자에 대한 강렬한 규탄 같은걸요.

선생 전체 시가 80자도 안 되지만 마치 슬픈 단막극처럼 남녀 주인공의 처지와 심정, 대화가 눈앞에 펼쳐지는 것 같구나.

학생 시가 대화로 끝을 맺으니까 단막극의 결말처럼 사람들이 퇴장하고 막이 내리고 무대가 어두워지는 것 같아요. 시 속 주인공들의 운명은 알 수 없지만 독자들에게 깊은 사색거리를 안겨주는군요.

거칠고 분방한

한대의 벽화예술

〈이도살삼사도(二桃殺三士圖)〉
복숭아 두 개로 세 장수를 죽이다

선생 한대에는 벽화가 매우 성행했고 분포 지역도 비교적 넓었단다. 이러한 벽화들은 모두 진귀한 역사적·예술적 가치가 있지만, 아쉽게도 지면 위의 것은 건축물의 붕괴와 함께 소실되었기 때문에 현재 볼 수 있는 유일한 것은 묘실 안의 벽화야. 오늘 감상할 벽화는 허난(河南) 성 뤄양(洛陽)의 옛 성 서북쪽 61호 묘에서 출토된 〈이도살삼사도〉란다.

학생 '복숭아 두 개로 세 장수를 죽이다'라는 제목이 참 특이한데 무슨 뜻인 가요?

선생 이것은《안자춘추(晏子春秋)》[1]에 나오는 이야기란다. 제(齊)나라 경공(景公) 때 안영(晏嬰)이 재상이고, 공손첩(公孫捷)·고야자(古冶子)·전개강(田開疆)은 대장군이었어. 이 세 사람은 남보다 용맹했지만 거만하고 포악해 자칭 '제나라의 삼걸(三傑)'이라고 했어.

학생 스스로 제나라의 걸출한 인물이라고 할 정도였으면 도도하기 그지없는 자들이었겠어요.

선생 당시 조정에는 간신 양구거(梁邱據)가 겉으로는 경공에게 아첨하면서 몰래 이 '삼걸'들과 결탁해 반역을 도모하고 있었지.

학생 제나라로서는 큰 재앙이었군요.

●1 춘추시대 제나라 안영의 언행을 기록한 책. 안영은 제나라의 재상을 지낸 유명한 정치가·외교가이다.

〈이도살삼사도〉(부분), 서한, 채색 벽화, 25×206cm, 뤄양 왕청(王城) 공원. 왼쪽 두번째부터 안영, 공손첩, 고야자, 전개강.

선생 그렇지. 그래서 재상 안영은 깊이 고민한 끝에 이 '삼걸'을 제거하기로
했단다.

학생 정말이오? 쉽지 않았을 텐데요.

선생 안영은 대단히 총명한 사람이었단다. 어느 날 노나라의 군주가 제나라
에 온 것을 축하하는 연회를 베풀게 되었는데, 이때 안영은 두 군주에게 장수
를 축원하는 의미로 감과 복숭아를 올리고 복숭아 두 개가 남았을 때 다음과
같은 계책을 내놓았어. "폐하, 대신들 중에서 공로가 크다고 자신하는 사람
이면 복숭아를 먹어도 좋다는 명을 내리시지요"라고. 이에 경공이 명령을 내
리자마자 공손첩이 달려나와 호랑이를 쏘아 죽이고 황제를 호위한 공을 내세
우고, 고야자도 질세라 급히 뛰어나와 간악한 이들을 제거한 공로가 가장 크
다고 했어. 안영은 즉시 이 두 사람에게 술을 권하고 복숭아를 하사했어. 그
런데 이때 전개강이 날듯이 뛰어나와 여러 나라를 정벌하고 항복시킨 공을
작다고 할 수 있냐며 따졌지.

학생 안영이 뭐라고 대답했나요?

선생 "공의 공로도 크지만 이제 복숭아가 없으니 술을 한 잔 하사하겠소. 내
년에 다시 복숭아를 드시오"라고 했어. 그때 전개강이 "호랑이를 때려죽이고
간악한 이를 제거한 작은 공적으로 복숭아를 먹는데, 나처럼 천리를 돌아다
니며 피투성이가 되도록 싸운 사람이 복숭아를 먹지 못한다면 두 임금님 앞
에서 커다란 모욕을 당하는 것입니다. 이것은 만대에 걸친 치욕이니 무슨 면
목으로 조정에 서 있겠습니까?"라는 말을 마치고 칼을 뽑아 자결했어.

학생 남은 두 사람의 입장이 난처해졌겠네요.

선생 그렇지. 공손첩은 전개강보다 공이 적은 자신이 복숭아를 차지하는 것은 염치없고, 또 친구의 죽음을 보고 따르지 않는 것은 용감하지 못한 행동이라는 말을 남기고 역시 자결했어.

학생 그럼 고야자는요?

선생 그러자 고야자도 "우리 세 사람은 의형제이거늘 두 사람이 죽은 마당에 나 혼자 살아서 무엇하리요"라고 외치며 자결했지. 이렇게 안영의 작은 계략 덕분에 단지 복숭아 두 개로 대장군 세 사람을 없애고 제나라의 숨은 우환도 없애게 되었단다.

학생 그래서 '복숭아 두 개로 세 장수를 죽이다'라고 한 것이군요.

선생 이 그림이 바로 그 이야기를 기록한 것이란다.

어리석고 무모한 용기가 죽음을 자초하다

학생 그림 중앙에 탁자가 하나 있고 접시에 복숭아가 놓여 있네요. 주변의 세 용사가 공손첩·고야자·전개강이군요.

선생 정중앙에 서 있는 사람이 바로 안영이란다. 옆에 시종이 있고, 또 다른 시종이 무릎을 꿇고 보고하는 모습으로 제나라 경공을 향해 있고, 경공의 뒤쪽에도 두 명의 시종이 있구나.

학생 벽화의 그림이 아주 생동적이에요. 세 장수의 건장한 체구, 성나서 부릅 뜬 눈, 곱슬한 콧수염과 머리, 용맹스런 태도가 아주 생생하게 느껴져요.

선생 펄럭이는 옷소매가 위풍과 기세를 더해주는구나. 그리고 붓놀림도 어떤 선은 강철처럼 강하고 간단하면서도 호방하고, 어떤 선은 거칠고 분방해.

학생 홍갈색·홍색·자색·흑색 위주의 색조는 차분하면서도 선명해서 비장한 주제를 힘있게 표현하는 것 같아요.

6

가장 오래된

사랑의 맹세

〈하늘이여(上邪)〉―한대 악부 민가

선생 남녀가 가장 진지하게 그리고 가장 열렬하게 사랑할 때면 종종 서로에게 영원한 사랑을 굳게 맹세하지.

학생 그거야 아주 자연스러운 일이죠.

선생 오늘 우리가 감상할 한대 악부 민가에 나오는 애정시 한 편은 평범하지 않고 아주 특이하단다.

학생 하늘이여!　　　　　　　上邪！

그를 사랑하는 마음　　　　我欲與君相知

영원히 변치 않겠어요.　　　長命無絶衰

산이 평지가 되고　　　　　山無陵

강물이 마르고　　　　　　江水爲竭

겨울에 천둥이 치고　　　　冬雷震震

여름에 눈이 내리고　　　　夏雨雪

하늘과 땅이 합쳐지면　　　天地合

비로소 그와 헤어지겠어요.　乃敢與君絶

선생님, 이 시는 한 여자가 사랑하는 사람에게 애정의 맹세를 하는 것 같은데요.

선생 그래. 도입부의 세 구에서 주인공은 조금도 망설이지 않고 마음을 털어놓고 있어. "하늘이여! 나는 그 사람을 사랑하고 싶어요. 영원히 영원히. 오래도록 변함없이 애정의 꽃이 시들지 않도록 해주세요"라며 말이지.

학생 선생님, 앞의 "영원히 변치 않겠어요"와 끝의 "비로소 그와 헤어지겠어요"는 서로 모순되는 게 아닌가요?

선생 그렇지. 시작과 끝이 완전히 상반되는 것처럼 보이지. 하나는 '헤어지지 않겠다'이고 다른 하나는 '헤어지겠다'는 것이니까. 그러나 끝에 등장하는 '헤어짐'은 조건이 있는 거란다. 네가 한번 보렴. 과연 몇 가지 조건이 있는지.

기이한 상상력으로 펼쳐낸 열렬한 사랑노래

학생 첫째와 둘째 조건은 "산이 평지가 되고, 강물이 마르는" 것이에요.

선생 셋째와 넷째 조건은 "겨울에 천둥이 치고, 여름에 눈이 내리는" 등 기상이변이 생기는 것이지.

학생 다섯째 조건은 "하늘과 땅이 합쳐지는" 것이구요.

선생 사실 다섯째 조건은 사람들로서는 상상할 수도 없는 자연계의 변이이고 완전히 불가능한 일이지.

학생 시의 여자 주인공은 상상력을 점점 증폭시키는 것 같아요. 기이한 상상과 불가사의한 일들을 생각해내다가 마침내는 '하늘과 땅이 합쳐지는' 상태에까지 이르러요. 그녀의 상상력은 제어할 수 없는 것 같아요. 인간의 생존환경마저 존재하지 않는 지경까지 말이에요.

선생 이러한 조건에 이르면 비로소 "그와 헤어지겠다"는 것이지.

학생 이것은 실제로 불가능해요. 불가능한 조건에서야 "그와 헤어지겠다"는 것이니, 헤어지는 것은 당연히 불가능하지요.

선생 그래도 네가 보기에 '헤어지겠다'와 '헤어지지 않겠다'가 모순되는 것 같니?

학생 아니오, 모순되지 않아요. 모순되지 않을 뿐만 아니라 더욱 견고해지고 강화되는군요. 만약 이러한 가정과 조건이 없었다면 아주 평이한 서술이라서 지나치게 담담하고 단순했을 거예요. 그 결과 감정적 호소력도 훨씬 줄어들었을 거구요.

선생 문장을 쓰거나 사상과 감정을 전달할 때 본보기로 삼을 만하지. 직접적으로 말하지 않고 에둘러 말하거나 약간의 가정을 두면 생각을 더욱 생동적이고 선명하고 힘있게 표현할 수 있단다. 이 시어처럼 영원한 맹세가 될 수 있는 것이지. 이런 것을 두고 '큰 것 잡기 위해 작은 것을 놓아준다'라고도 하지. 너도 배워두렴.

학생 이제 알 것 같아요.

6

타오르는 뜨거운 불꽃

웅대한 기백

〈염장(鹽場)〉 염전

선생 오늘 감상할 작품은 동한(東漢)시대의 화상전(畫像磚) 〈염장〉이야.

학생 화상전은 벽돌 위에 새긴 것으로, 일종의 회화와 부조 사이의 예술이라고 할 수 있어요.

선생 그렇단다. 이 화상전은 청두(成都)에서 출토된 것이지. 한대에는 쓰촨(四川) 지역에 전국적으로 유명한 염정(鹽井)이 있었는데 어떤 곳에서는 이미 천연가스로 소금을 끓였다고 하는구나. 그러한 당시 현실을 반영이라도 하듯 이 화상전에서는 제염과정을 아주 생동적으로 묘사해놓았어.

학생 산들이 겹겹이 둘러싸인 곳이 배경이에요. 산 앞에 수직갱이 높이 솟아 있고, 염공들이 깊은 염정에서 간수를 끌어올리고 있어요. 수직갱탑은 이층으로 나뉘어 있는데 어떤 사람은 허리를 구부려 위로 들어올리고, 어떤 사람은 몸을 반쯤 숙이고 새끼줄을 당기고 있어요. 맨 위의 '조롱박'은 당시의 기중기인가 봐요. 아주 선진적인데요.

선생 그래, 한대는 수공업이 아주 발달한 시기였어. 오른쪽에 보이는 몇 사람은 깊은 산속에서 땔나무를 베어 돌아오는 길인가 보다. 등에 땔나무 더미가 있는 걸 보면 말이다.

학생 오른쪽 하단에는 임시로 천막을 치고 불을 피워 소금을 끓이고 있어요. 화로 위로 불꽃이 너울대는데요. 긴장되고 뜨거운 노동의 한 장면이에요.

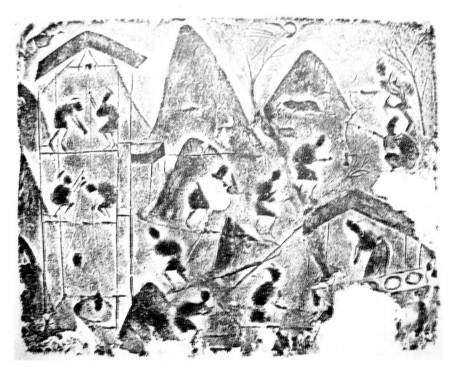

〈염장〉, 동한, 화상전 탁본, 36.5×46.6cm, 쓰촨 성 박물관.

쌘쌩 멀리 산에서는 사냥꾼이 마침 활을 당겨 쏘고 있구나. 멧돼지 한 마리가 달아나고 있어. 화면 전체가 다채롭고 형상들도 생동적이구나. 이 화상전은 당시 장인들의 높은 예술 수준을 반영하는 것 같다.

확생 이 작품은 사료적 가치도 아주 높겠네요?

쌘쌩 물론이지. 2000여 년 전 노동계층의 생활과 일하는 상면을 기록하고 있으니, 관련 전문가들이 당시의 생활이나 생산관계 등의 문제를 연구하는 데 가장 직접적이고 생동적이며 유력한 자료라고 할 수 있어.

확생 이러한 자료는 구하기가 힘들겠네요.

쌘쌩 그래서 중국 문화의 거장인 노신(魯迅)[1]

●1 1881~1936. 현대 중국의 문학가 · 사상가. 본명은 주수인(周樹人). 일본에 유학하여 처음에는 의학을 전공하였으나 문학의 계몽적 역힘에 주목하여 소설 《광인일기(狂人日記)》《아큐정전(阿Q正傳)》 등을 통해 중국 구도덕의 부정과 인간해방을 주장하였다. 이후 죽을 때까지 중국의 격동기 속에서 새로운 사회 건설을 위해 노력했다. 만년에는 목판화 보급활동에 주력, 판화 전람회 및 강습회를 개최하고 독일의 여류 판화가 케테 콜비츠의 판화집을 출판하기도 했다.

선생은 일찍이 화상 탁본을 대량으로 수집했단다. 그는 이미 "생활상과 관련된 것을 모아 세상에 전할" 준비를 한 셈이지. 그리고 한대 석각(石刻)에 대해 "기백이 깊고 웅대하다"고 평가한 만큼 후학들도 더욱 힘을 다해 연구해야겠지.

이천 년 전 노동계층의 노랫소리가 들린다

학생 현재 출토된 화상전은 얼마나 되나요?

선생 이미 적지 않단다. 장원·생산·전쟁·시정·농경·수렵·연회·무도 등 다방면에 걸친 내용이 발견되어 당시 역사를 연구하는 보고(寶庫)가 되고 있어.

학생 이렇게 평범한 벽돌과 기와가 뜻밖에 역사적 보고가 된다는 사실이 참 흥미로워요.

7

슬픈 정경에

눈물이 옷을 적신다

〈열다섯 살에 군대에 징집되다(十五從軍征)〉
—한대 악부 민가

선생_ 오늘은 반전(反戰)과 관련된 악부시 한 수를 소개해보자.

열다섯에 군대에 징집되어	十五從軍征
팔십이 되어서야 돌아왔네.	八十始得歸
길에서 마을 사람 만나	道逢鄉里人
"집에 누가 있나요"라고 물었네.	家中有阿誰
"멀리 보이는 곳이 당신 집이오"라는데	遙看是君家
우거진 송백 사이로 무덤이 옹기종기.	松柏冢累累
개구멍으로 토끼가 드나들고	兔從狗竇入
대들보 위로 꿩이 날아다니네.	雉從梁上飛
마당 가운데에는 곡식이 자라고	中庭生旅谷
우물 위에는 아욱이 돋아나네.	井上生旅葵
낟알 빻아 밥을 짓고	春穀持作飯
아욱 뜯어 국을 끓인다.	采葵持作羹
밥이며 국이며 금방 익었건만	羹飯一時熟
누구와 함께 같이 먹나?	不知貽阿誰
문밖에 나와 동쪽을 바라보니	出門東向望

눈물이 옷을 적신다. 涙落霑我衣

학생　선생님, 이 시를 읽으니 가슴이 답답해지는 것 같아요.

선생　자세히 분석해보면 더욱 비장함을 느끼게 될 거야. "열다섯에 군대에 징집되어 팔십이 되어서야 돌아왔네"라는 이 말이 모든 것을 설명해주지 않겠어? 우리 눈앞에 이러한 정경이 일어났다고 한번 상상해보자. 늙어 동작마저 굼뜨고 남루한 홑옷을 입은 팔십 노병이 꼬박 65년이라는 긴 세월을 병역으로 보냈다는 것을.

학생　그 65년은 노인에게 분명 천신만고의 세월이었을 거예요. 상사의 포악함, 적들의 잔인함, 한여름의 불볕더위, 한겨울의 매서운 추위, 날리는 모래바람, 몸을 때리는 비와 눈, 비인간적인 병영생활, 게다가 가족에 대한 그리움 등 갖가지 고통과 학대를 애써 참고 견뎌냈을 테지요.

선생　이제 마침내 집으로 돌아오게 되었으니 얼마나 간절하게 가족들과 만나고 싶겠니? 그래서 멀리 집이 보이기 시작할 즈음 만난 마을 사람에게 급히 "집에 누가 있나요"라고 물어보지. 그러나 길에서 만난 이가 뭐라고 대답하지?

꼬박 65년을 군대에서 보낸 노인이 고향으로 돌아왔건만……

학생　그 사람은 저 멀리 보이는 묘지 같은 곳, 소나무와 잣나무가 무성하게 자란 곳이 당신 집이라고 해요.

선생　65년 동안이나 전쟁이 끊이지 않고, 천재(天災)에 인재(人災)까지 있었다면 보통의 농가들은 이미 이전에 모두 사라졌겠지.

학생　그는 한 가닥 희망을 안고 집 대문 가까이 가요. 하지만 눈앞에 펼쳐진 비참한 광경은 "개구멍으로 토끼가 드나들고, 대들보 위로 꿩이 날아오르고, 마당 가운데에는 곡식이 자라고, 우물 위에는 아욱이 돋아나는" 모습이에요.

62

그야말로 눈에 보이는 것이라곤 처량한 광경뿐이죠. 과연 그에게 무슨 희망이 있을까요?

선생 가까운 친지는 모두 죽었으니 할 수 없이 스스로 낱알을 빻고 아욱을 따다가 밥을 짓고 국을 끓이지. 하지만 밥이 익은들 누구와 함께 먹겠니? 지금 남은 이라곤 혈혈 단신 자기뿐인걸. 이런 상황이면 얼마나 비통하겠니? 차라리 전장에서 전사하는 게 나았을지도 모르지.

학생 그가 망연히 대문 밖으로 나가 아득히 걸어온 길을 바라보는데 눈물이 흘러내려 옷을 적시네요.

선생 이 눈물에는 65년 동안의 신산했던 병역에 대한 고통이 담겨 있겠지.

학생 또한 집과 가족이 사라진 것에 대한 비애를 담고 있기도 하구요.

선생 이 눈물은 홀로 살아남은 이의 외로움과 슬픔이기도 하겠지.

학생 더 나아가 이 눈물은 봉건통치자를 위해 노역한 백성들의 규탄이기도 해요.

선생 그래, 통치자의 무력 남용에 대한 공격이기도 하지! 이 시는 네 구씩 한 장면을 구성해 모두 네 장면으로 되어 있어. 즉 인물이 멀리서 가까이로 오는 장면과 집으로 들어와 다시 나가는 장면으로 구성되어 있어. 그리고 인물이 듣고 보는 풍경에 따라 열망에서 실망으로, 다시 실망에서 절망으로 변하며 이 늙은 병사의 고난은 점차 절정에 이르게 되지. 그 결과 독자들을 감동시키고 반전(反戰)의식을 불러일으키지.

학생 이것이 바로 이 시의 특징이군요.

7
눈물을 자아내는

―――――――

소박하고 생동적인 화면

―――――――

〈민자건어거도(閔子騫御車圖)〉
민자건이 마차를 몰다

선생 오늘 감상할 화상석 탁본은 〈민자건어거도〉란다.

학생 민자건은 공자의 학생이 아니었나요?

선생 공자가 가장 좋아한 학생이었지. 공자가 "효라면 단연 민자건이다"라고
할 정도로 그를 칭찬했단다. 이것은 민자건이 부모에게 어떻게 효도했는지를
보여주는 그림이야.

학생 화면에는 세 사람과 말 한 마리, 마차 한 대가 있는 것 같은데요.

선생 그래. 마차 앞부분의 동자는 민자건의 계모가 낳은 아들이고, 마차 뒤
에 앉은 나이 든 사람이 아버지이고, 무릎을 꿇은 이가 바로 민자건이야.

학생 그런데 민자건은 왜 무릎을 꿇고 있나요?

선생 여기에 관련된 이야기가 있단다. 민자건은 어려서 어머니를 여의었는
데, 계모가 흉악해 아주 추운 날에도 자신이 낳은 두 아들만 따뜻하게 입히
고, 민자건에게는 갈대꽃으로 채운 홑옷을 입혔어.

학생 옷이 두꺼워 보이도록 말이군요.

선생 민자건은 아버지가 상심할까 봐 한 번도 이것에 대해 얘기하지 않았단
다. 어느 날 아버지가 외출하면서 민자건에게 마차를 몰라고 했어. 그런데 몸
이 얼어 손에 쥐고 있는 고삐를 그만 놓치고 말았어. 이때 아버지는 그가 일
부러 추운 척하는 줄 알고 화가 나서 한 대 때렸단다.

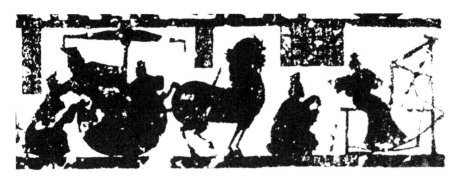

〈민자건어거도〉, 동한, 화상석 탁본, 20.2×38.9cm, 자상 무택산의 무량사(武梁祠).

학생 갈대꽃이 나왔겠네요.

선생 그때서야 아들이 학대받는 사실을 알고 계모를 내보기로 결정해.

학생 그런 사람은 당연히 내보내야죠.

선생 그런데 민자건이 이 사실을 알고는 아버지에게 간청을 하는데, 민자건
의 한마디에 아버지는 몹시 감동을 한단다.

학생 뭐라고 말했길래요?

선생 "어머니가 계시면 한 아들만 춥지만, 어머니가 가버리면 세 아들이 춥
습니다."

학생 어머니가 있으면 자기 혼자만 춥지만, 어머니가 가버리면 두 동생도 춥
게 지낸다는 말이 가슴을 절절하게 하네요.

선생 아버지는 그의 말을 듣고 생각을 바꾸었어. 그리고 계모도 이전의 잘못
을 반성하고 세 아들 모두에게 인자해졌다고 해.

학생 아, 정말 감동적인 이야기예요. 하지만 이 이야기를 돌 조각 하나에 새
기기란 정말 어려웠을 것 같아요.

선생 가장 전형적이고 생동적인 순간을 포착해야만 이야기의 줄거리와 정신
을 모두 나타낼 수 있는 법이지. 이 화상석에서는 한 장면의 묘사에 지나치게
치우치기보다 이야기의 주제, 즉 남을 위해서 자신을 희생하고자 하는 민자

건의 정신을 확실하게 포착하고 있단다. 바로 민자건이 수레 뒤에 무릎을 꿇고 뒷좌석을 힘들게 잡아당기며 화가 난 아버지의 행동을 막고자 하는 이 장면이란다. 입을 벌리고 있는 모습이 너무나 간절하고 정성스럽구나.

학생 단지 실루엣에 불과한데도 호소하는 모습이 역력해요. 마치 "어머니가 계시면 한 아들만 춥지만, 어머니가 가버리면 세 아들이 춥습니다"라는 말이 들리는 것 같아요.

'효'로 '계모'를 감동시키다

선생 아버지를 한번 보자꾸나. 자신이 오해하여 아들을 나무랐다는 사실을 안 후 부끄러워하고 동시에 고통스러워해. 마차에서 몸을 돌려 그 동안 학대와 모욕을 받았으면서도 오히려 자신에게 간청하는 아들을 위로하고 있어. 얼굴에 어린 복잡한 표정이 보이지 않니?

학생 너무 감동적이어서 눈물이 나올 것 같아요. 이복동생은 마차에서 머리를 뒤로 돌리고 멍청히 바라보고 있는데 아마도 무슨 영문인지 모르는 것 같아요.

선생 이 한 장면에 민자건의 훌륭한 성품, 계모의 편애와 이기심에 대한 비판이 충분히 함축적으로 표현되었어.

학생 이렇게 간단한 화상석에 그처럼 풍부한 내용을 담아내다니 정말 대단해요. 그런데 이 화상석은 어디에서 출토된 것인가요?

선생 산둥(山東)성 자상(嘉祥) 무택산(武宅山)의 무씨(武氏) 가족묘에서 출토되었어. 함께 출토된 것에 옛 황제와 선왕, 충신과 의사, 열사와 맹장(猛將)에 대한 화상석도 많은데, 모두가 당시 장인들의 작품이란다.

학생 중국 고대 노동인민의 예술적 재능은 과연 세계 일류군요.

8

부용과 난꽃을 꺾으며

그리움을 달래다

〈부용을 꺾으러 강을 건너다(涉江采芙蓉)〉
―한대《고시19수》중 한 수

선생 부용을 꺾으러 강을 건너니 涉江采芙蓉

연못에는 난초 향기 가득하네. 蘭澤多芳草

꺾은들 누구에게 보내나? 采之欲遺誰

그대는 멀리 있거늘. 所思在遠道

고개 들어 고향을 돌아보니 還顧望舊鄕

고향길은 아득하구나. 長路漫浩浩

마음은 하나인데 몸이 헤어져 同心而離居

슬픔 속에 늙어가는구나. 憂傷以終老

학생 선생님, 이 시는 나그네가 고향을 그리워하는 시지요?

선생 그렇단다. 동한(東漢)의 《고시19수(古詩十九首)》에서 뽑은 시로, 고향을 멀리 떠나 가족과 친지를 간절하게 그리워하는 한 남자의 우울하고 슬픈 정서를 묘사하고 있는데 매우 감동적이지.

학생 앞의 네 구는 이 남자가 강가에 노닐러 나왔다가 화초를 꺾는 모습인데 아주 흥취가 있어 보이는데요.

선생 응 그렇지. 부용은 연꽃이고 난꽃은 향기가 깊지. 연못가에서 화초를 감상하거나 만지작거리는 것은 아주 즐거운 일이지. 향초를 따서 상대방에게 줌으로써 사랑을 맺는 옛 풍속이 있었단다.

제가 보기에 이 사람은 상념에 빠져 화초 사이를 왔다갔다하며 돌아갈 줄 모르고 있는 것 같아요.

선생 이 사람은 원래 야외로 나와 산책하면서 마음속의 그리움을 털어내려고 했겠지. 그런데 예상 밖의 아름다운 풍경을 대하자 오히려 풀 길 없는 그리움이 일어나게 돼. 머리를 돌려 멀리 바라보며 집과 고향이 어디쯤인지, 가족들은 잘 있는지를 생각하게 된 거야. 길은 먼 데다 관산(關山)까지 막고 있으니 어찌 집을 찾아가는 것이 쉽겠니? 또한 중요한 것은 그것마저도 마음대로 할 수 없는 처지라는 것이지.

학생 그는 아마도 생계나 과거시험 때문에 객지에 나왔거나 아니면 유배되어 유랑하는 것이겠죠?

선생 한마디로 말하기는 어렵지. 하지만 고향과 가족을 그리워하는 마음을 풀 길 없으니 더욱 슬프고 우울한 것이지. 그래서 더욱 괴롭고 동시에 그리움의 감정도 더욱 증폭되고.

동란의 시대에 생계를 위해 전전해야 했던 부인과 남편의 마음

학생 끝의 두 구 "마음은 하나인데 몸이 헤어져, 슬픔 속에 늙어가는구나"는 불합리한 사회에 대한 일종의 호소 같아요. 즉 지금 마음은 하나인데 멀리 떨어져 있으니 앞으로 그러한 슬픔 속에서 늙어갈 거라는 이야기잖아요.

선생 그것이 이 시의 결론이지. 감상할 때 주의해야 할 점은 "동심이리거(同心而離居)"에서 '이(而)'의 역할이라고 할 수 있어. 음미하면 할수록 맛이 있지. 이 남자의 슬픔은 바로 이 어찌할 수 없는 상황에서 비롯되는 셈이거든.

학생 사실, 사랑하는 부부가 떨어져 산다는 것 자체가 전체 사회에 대한 일종의 비판이 아닐까요?

선생 앞의 두 구가 흥취를 일으키는 작용을 한다면, 끝의 두 구는 생각을 직접적으로 표현한 것이지. 《고시19수》는 문인의 작품인데, 그들 대부분이 당

시 혼란기에 살면서 생계를 위해 여러 곳을 전전했을 거야. 그들이 이별의 고통을 맛보았기 때문인지 근심에 잠긴 부인과 떠도는 남편에 대한 내용이 대부분을 차지하지.

학생　선생님, 어떤 사람은 앞의 네 구를 여인이 자신의 남편을 그리워하는 것으로 보기도 해요. 즉 연못가에서 연꽃을 딸 때 '객지에 있는' 남편이 생각 나지만 아무것도 보낼 수 없는 상황이라는 것이죠. 그리고 뒤의 네 구에서 나그네가 객지에서 하는 탄식, 즉 고향의 처자 곁으로 가고 싶지만 길이 너무 멀다는 탄식이 결국 사람들의 영혼을 울리는 애절한 원망이 된다고 보았어요.

선생　고시들은 종종 다양하게 해석할 수 있으니까 그러한 해석도 일리가 있고 가능하지. 그런 해석이 수미일관하고 근거가 있다면 어떤 한 가지 해석에만 얽매일 필요는 없는 것이지.

8

일촉즉발의 순간과

순박하고 따뜻한 정서

〈익사 · 수확도(弋射收穫圖)〉
사냥과 수확

선생　오늘 감상할 것은 한대 화상전 〈익사 · 수확도〉야. 주지하다시피 화상전
은 한대 조형예술의 찬란한 성과란다. 당시 통치자들은 묘실을 꾸미는 예술
적 장식품으로 이 화상전을 사용했는데, 주로 묘도(墓道)나 묘실(墓室) 양쪽
벽에 새기거나 묘실 뒷벽에 새겼어.

학생　화상전에는 주로 어떤 내용이 표현되었나요?

선생　화상전의 제재는 역사적 고사, 신화와 전설, 각종 상서로운 도안 등 다
양해. 그러나 더 많은 부분을 차지하는 것은 묘 주인의 부유함에 대한 과시나
그들의 사치스러운 생활 모습 즉 화려한 외출, 연회와 가무, 장원에서의 수렵
등이란다. 물론 그 중에는 사냥이나 농사에 관한 장면을 묘사한 것도 있지.
이 장면들도 묘 주인이 소유한 넓은 호수나 토지를 자랑하는 것이지만, 동시
에 당시 노동인민의 생활이나 노동 모습의 정채로운 순간을 생동적으로 담고
있어. 오늘 보는 〈익사 · 수확도〉는 내용이나 예술 기법에서 칭찬할 만한 가
치가 있는 진품이란다. 화상전에 표현된 정경을 말해보겠니?

학생　화면은 두 부분으로 나눠져요. 윗부분은 사냥 장면을 표현한 〈익사도〉
이구요, 아랫부분은 수확 모습을 표현한 〈수확도〉예요. 〈익사도〉에서는 호수
주변에 연꽃이 무성하고, 물고기와 오리가 노닐고 있어요. 언덕의 버드나무
아래에 두 명의 사냥꾼이 활시위를 당긴 채 막 사방으로 흩어져 날아오르는

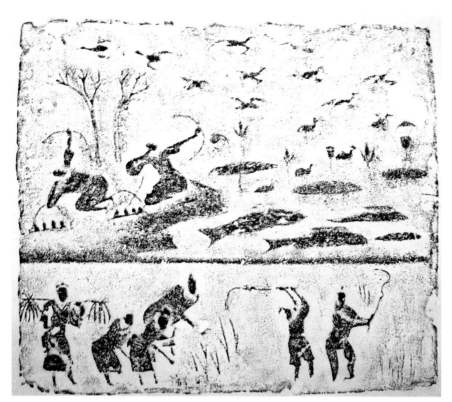

〈익사·수확도〉, 동한, 화상전 탁본, 39.6×46.6cm, 쓰촨 성 박물관.

들오리를 겨누고 있는데, 일촉즉발의 아주 긴장된 순간이에요. 이에 반해 〈수확도〉는 한 폭의 즐거운 전원 장면이에요. 가운데 두 사람은 수확을 하고 있고, 오른쪽 두 사람은 볏짚을 때리는 것 같고, 왼쪽 맨 끝 사람은 벼이삭을 메고 운반하고 있어요. 일상생활의 분위기가 물씬 풍겨요.

선생 아주 정확하게 말했다. 두 화면이 함께 있는데, 하나는 화살이 장전된 긴장된 순간이고, 다른 하나는 순박하고 따뜻한 평화로운 분위기이구나. 마치 희곡에서의 갈등처럼 노동생활의 아주 놀랍고 긴장된 순간과, 서정시처럼 평범하고 즐거운 아름다움을 함께 표현해 화면 전체에 강렬한 대비를 이뤄냈어. 이로써 서로 다른 형식의 미를 조화시켜 더욱 풍부한 예술적 매력을 낳았지. 바로 장인들의 예술적 능력과 비범한 지혜가 화면에 응축되어 있단다.

학생 선생님 궁금한 게 하나 있어요. 한대의 장인들은 어떻게 화상전을 제작했나요?

선생 일반적으로 먼저 나무판 위에 화상을 잘 새긴 후 반쯤 마른 굽지 않은 흙벽돌 위에 찍어내. 그리고 나서 이 벽돌을 가마에 넣어 굽고, 다 구워지면 다시 희게 칠하지. 이렇게 하면 비로소 부조 효과가 나는 화상전이 완성된단다.

9 이별의 교향곡

<가고 또 가다(行行重行行)>
—한대《고시19수》중 한 수

선생 가고 또 가며 行行重行行

님과 생이별했지요. 與君生別離

수만 리를 떨어져 相去萬餘里

각기 하늘 끝에 있지요. 各在天一涯

길은 멀고 가로막혀 있으니 道路阻且長

만날 날 어찌 알 수 있으리? 會面安可知

북쪽의 말은 북풍을 따르고 胡馬依北風

월나라의 새는 남쪽 가지에 깃들이네. 越鳥巢南枝

헤어진 날이 길어질수록 相去日已遠

옷은 나날이 헐렁해지네. 衣帶日已緩

뜬구름이 밝은 해를 가려 浮雲蔽白日

떠난 님 돌아오시 못하네. 游子不顧返

님 그리다 늙어가는데 思君令人老

벌써 한 해가 저무는구나. 歲月忽已晚

나 버림받은들 다시 말하지 않을 터 棄捐勿復道

님은 끼니 거르지 마소서. 努力加餐飯

이 시는 《고시19수》 중에서 대표적인 작품이야. 《고시19수》는 동한 말의 문인들이 창작한 단편 서정시를 모은 것으로, 작품의 주제가 대부분 나그네가 부인을 그리워하는 이별의 정서나 하층 지식인의 불운함으로, 당시의 혼란스럽고 불안한 사회생활을 진실하게 반영하고 있지.

슬픔 가운데 생이별만큼 슬픈 것은 없다

학생 선생님, 혹자는 이 시를 이별의 교향곡이라고 하던데요?

선생 그렇게 비유할 수도 있겠구나. 전체 시 16구는 서곡과 네 개의 악장으로 나눌 수 있어. 서곡은 이별 당시의 기억, 제1악장은 이별의 공간적 거리, 제2악장은 이별의 시간적 거리, 제3악장은 의심과 근심, 제4악장은 축원이라고 할 수 있지. 서곡 "가고 또 가며 님과 생이별했지요"는 이별할 당시의 정경을 회상하는 것이야. 멀리 떠나는 남편을 배웅하면서 아내는 얼마를 따라가고 또 얼마를 따라가며 차마 헤어지지 못하지. 이것이 영원한 이별이 될까봐.

학생 그러니까 남편이 멀리 떠나던 모습이 아내의 가슴속에 깊이 각인되어 시간이 흐른 뒤에도 눈앞에 생생하게 떠오르는 것이군요. 굴원(屈原)의 〈구가(九歌)〉에 나오는 "슬픔 가운데 생이별만큼 슬픈 것은 없네(悲莫悲兮生別離)"[1]라는 구절도 이러한 정서를 표현한 것이 아닌가요?

선생 그렇지! 사람의 감정이라는 것은 옛날이든 지금이든 매한가지야. "수만 리를 떨어져 각기 하늘 끝에 있지요. 길은 멀고 가로막혀 있으니 만날 날 어찌 알 수 있으리?"라는 제1악장은 이별의 공간적 거리로, 부부가 서로 있는 장소가 멀다는 뜻이지. '수만 리'는 실제적인 거리라기보다 '멀다'는 의미를 나타내는 것이야. '각기 하늘 끝에 있는' 현실에 주인공은 어찌할 수 없는 안타까움

●1 〈구가〉 '소사명(小司命)'에 나오는 구절. "슬픔 가운데 생이별만큼 슬픈 것은 없고, 즐거운 일 가운데 새로운 사람을 만나는 것보다 더 즐거운 일은 없다(悲莫悲兮生別離 樂莫樂兮新相知)"가 회자되는 명구이다.

으로 "길은 멀고 가로막혀 있으니 만날 날 어찌 알 수 있으리?"라고 울부짖어. 이 '멀고' '가로막힌' 현실이 주인공의 안타까움을 낳게 되는구나.

학생 그런데 작가는 왜 '북쪽의 말'과 '월나라의 새'를 썼을까요?

선생 이것은 작가의 뛰어난 발상이라고 할 수 있어. 여기에는 근본을 잊지 않는, 즉 고향을 잊지 않는다는 의미를 함축하고 있어. 즉 동물들도 고향을 그리워하는 마음이 있거늘 인간은 왜 돌아올 줄 모르는가라는 의미이지. 이로부터 여주인공의 신분을 알 수 있는데, 아마도 그녀는 문화적 교양이 있는 부녀자이고, 남편은 배움이나 관직 때문에 고향을 떠났을 거야. 그러나 혼란스러운 당시의 상황에서 앞날을 예측할 수 없어 주인공의 사념도 더욱 깊어질 수밖에.

학생 그래서 "헤어진 날이 길어질수록 옷은 나날이 헐렁해지네"라는 제2악장, 이별의 시간적 거리가 생기는군요.

선생 그렇단다. 오랫동안의 사념으로 주인공은 하루가 다르게 야위어가지만 여전히 '옷이 점차 헐렁해져도 후회하지 않고' 진정 '그대를 위해서라면 초췌해도' 상관없어. 하지만 사념은 때때로 갖가지 의심과 추측을 낳게 마련이지. 남편은 왜 이토록 돌아오지 않을까? 마음이 변한 것일까? '뜬구름'에 갇힌 걸까? 이것이 제3악장, 의심과 근심이야.

학생 이런 것들이 아마도 앞의 '가로막히다'의 함의일 것 같아요.

선생 하지만 결국 그녀는 선량하고 단순하고 관대한 부녀자인지라, 남편이 '무정'할 리 없다고 믿지. 그가 오래도록 돌아오지 못하는 데에는 반드시 이유가 있을 거라고 생각해. 그래서 그녀는 자신이 버림받는다 해도 남편이 평안하기를 축원하고, 끼니 거를까 염려하고, 다시 만날 날을 희망하는 거야. 이것이 전곡의 고조부인 축원이지.

학생 정말 순진한 여자군요.

선생 그러나 마지막 구를 다르게 해석하기도 해. 즉 버림받은 주인공이 식사를 거르다가 마침내 스스로를 위로하며 힘써 자신을 돌본다는 것이지. 어떤

해석이든지간에 모두 주인공의 애절한 마음을 반영하고 있어. 그리고 "병 속의 물이 언 것을 보고 천하의 추위를 안다(見甁水之冰 而知天下之寒)"[2]라고 했듯이, 이 시는 한 여자의 슬픔과 원망을 통해 동한 말의 혼란스러운 사회가 인간에게 안겨준 상처를 드러내고, 또한 인성의 추구와 고통이라는 내용을 진실하게 반영하고 있어. 이것이 바로 1100년이 넘는 세월 동안 사람들이 이 시에 공감하게 되는 이유란다.

●2 《회남자(淮南子)》〈설산훈(說山訓)〉에 나오는 구절. "나뭇잎이 하나 떨어지는 것을 보고 장차 해가 지는 것을 알고, 병 속의 물이 언 것을 보고 천하의 추위를 아니, 가까운 것으로써 먼 것을 논한다."

9

거칠지만 찬란하고

놀랍지만 감동적이다

〈살타사신사호도(薩埵舍身飼虎圖)〉
살타가 몸을 던져 호랑이 먹이가 되다

_{선생}　오늘은 둔황(敦煌) 막고굴(莫高窟)의 벽화 〈살타사신사호도〉를 감상해보자.

_{학생}　화면에 천지를 뒤흔드는 듯한 힘이 있어서 숨도 쉬지 못할 정도로 압박해오는데요.

_{선생}　그래? 그렇다면 어째서 그렇게 느껴지는지 한번 말해보렴.

_{학생}　검붉은 색과 청회색이 주조를 이루고, 거미줄 같은 흰 선과 철근 같은 검은 선이 그어져 있어요. 그리고 무엇인지 알 수 없는 덩어리가 크고 작게, 곧고 비스듬하게, 합쳐지거나 흩어지면서 교차하고 중첩해 어지럽게 흔들리고 있어요. 무엇 때문에 숨도 못 쉴 정도로 압박당하는지 저도 정확히는 말하지 못하겠어요. 전체적으로 화면이 너무 무겁고, 색채도 너무 짙고, 구조도 매우 불안정해 어두운 숲속처럼 처량하고도 스산한 기운이 있어요.

_{선생}　감각이 무척 예리하구나. 예술감상은 첫째 감각이 뛰어나야 한단다. 소위 첫눈에 느끼는 어떤 것이라고나 할까. 서양 추상화 중에는 화면 그 자체는 아무런 의미가 없고, 오로지 색·선·형체로 사람을 감동시키는 작품들이 있단다.

_{학생}　그렇다면 이것도 추상화인가요?

_{선생}　아니야. 이 벽화는 불교 고사와 관련된 내용이야. 먼저 화면에 무엇이

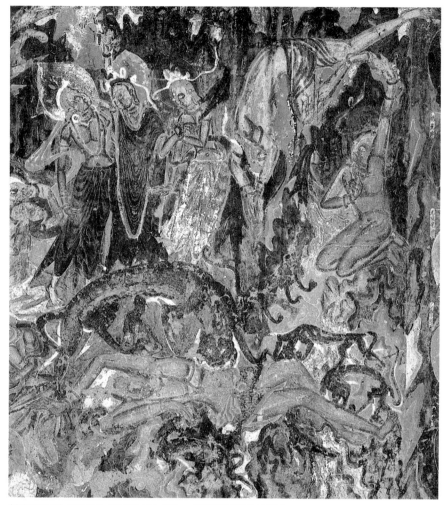

〈살타사신사호도〉, 북위(北魏), 채색 벽화, 165×172cm, 둔황 막고굴 제254굴 남쪽 벽.

있는지 자세히 보자꾸나.

학생　세 사람이 있는 듯한데 이야기를 나누거나 기도를 하는 것 같아요. 그 가운데 한 사람은 위에 매달려 있는데 마치 누워 있는 것 같기도 하고 고통 속에 신음하는 것 같기도 해요. 위쪽에 호랑이로 보이는 짐승 한 마리가 있고, 주위에 제법 많은 새끼들이 있어요. 여기에 또 한 사람이 무릎을 꿇고 있

어요. 그런데 이 사람들은 동일한 인물 같은데 어떻게 된 것인가요?

선생 이 반라(半裸)의 사람은 동일한 인물이 맞단다. 이야기의 줄거리를 한 화면에 배치해 동일한 사람을 여러 번 출현시키는 것이 벽화의 특징 가운데 하나야. 실제로 이것은 감동적인 종교적 이야기야.

숨도 쉴 수 없을 정도로 강렬한 종교적 감동이 밀려오다

학생 좀더 설명해주세요.

선생 마가라타(摩訶羅陀) 국왕에게는 세 아들이 있었는데 바로 화면에 차례로 서 있는 세 사람이야. 이 세 사람이 어느 날 산속을 가다가 새끼 일곱 마리를 거느린 어미 호랑이가 먹을 것을 찾지 못해 자기 새끼들을 잡아먹으려는 장면을 보게 된단다.

학생 너무 끔찍해요. 진짜 어미 맞아요?

선생 이 장면을 본 셋째 왕자 마가살타(摩訶薩埵)가 새끼 호랑이의 목숨을 구하기 위해 자신을 호랑이에게 바치기로 결심해. 그래서 두 형에게서 떨어져 나와 옷을 벗고 호랑이 앞에 누웠어.

학생 너무 무서워요.

선생 그런데 굶어서 숨이 끊어질 지경인 호랑이는 그를 물 힘도 없었던 거야.

학생 이제 셋째 왕자는 죽을 필요가 없어졌네요.

선생 하지만 그는 단념하지 않아. 벼랑에 매달린 채 대나무 조각으로 목을 찔러 피를 호랑이 입으로 떨어뜨리지. 그 피 덕분에 호랑이는 점차 기력을 차려 결국 그를 전부 먹어치운단다.

학생 도저히 이해가 안 되는 이야기예요. 왜 그렇게 한 거죠?

선생 이 사실을 안 두 형이 슬픔에 잠겨 궁궐로 돌아가 부모에게 전말을 알려. 그러자 국왕과 왕비가 현장으로 달려와 남은 뼈를 보고 통곡하며 비통해하지. 그러고는 아들의 유골을 모아 탑을 세웠다고 해.

학생 감동적인 이야기예요.

선생 이 그림에서는 중간에서 시작해 오른쪽 위쪽을 따라 왼쪽으로 돌면서 여덟 가지 이야기가 나오지. 즉 마가살타가 호랑이를 보고, 자신의 목을 찌르고, 벼랑 아래에 몸을 던지고, 호랑이에게 먹히고, 두 형이 부모에게 알리고, 부모가 아들의 시신을 보고 통곡하고, 유골을 모으고 탑을 세우는 과정을 차례대로 묘사하고 있어. 각기 다른 시간과 장소에서 발생한 사건을 자기희생이라는 주제 아래 한 화면 속에 압축적으로 담아내고 있어. 그래서 감동이 더욱 큰 것이란다.

학생 이야기를 듣고 다시 그림을 보니 훨씬 감동적인데요.

선생 처음에 느낀 놀라움은 감각상의 놀라움이고, 두번째의 놀라움은 이성적인 감동인 셈이지. 그림의 감상은 종종 이러한 두 단계로 이뤄진단다.

학생 그런데 아직도 이해가 안 되는 점이 있어요. 이 그림은 도대체 무엇을 말하려고 한 것인가요?

선생 이것은 종교적 교의, 즉 중생을 널리 사랑하라는 교의를 전하고자 한단다.

학생 중생에 짐승도 포함되는군요.

선생 그렇지. 이 세상의 인간들만이 아니라 천하의 모든 생명체를 존중하라는 것이란다. 그 외에 일종의 자기희생에 대한 교의도 담겨 있다고 할 수 있어.

학생 어떤 사람들은 불교가 중생들을 현실로부터 소극적으로 도피하게 한다고 해요.

선생 그렇게만 볼 수는 없지 않겠니? 종교 자체에 사람을 선하게 하고 사람의 마음을 응집시키는 힘이 있으니까 말이다.

10

소리가 들리고 색이 보이고

뜻은 그림 밖에 있네

〈푸릇푸릇한 강가의 풀(靑靑河畔草)〉
—한대《고시19수》중 한 수

선생_ 오늘은 〈푸릇푸릇한 강가의 풀〉이라는 시를 감상해보자.

푸릇푸릇한 강가의 풀	靑靑河畔草
뜰의 무성한 버드나무.	郁郁園中柳
아리따운 여인 누대에 오르고	盈盈樓上女
희디흰 피부 창으로 보이네.	皎皎當窗牖
예쁘게 화장하고	蛾蛾紅粉妝
가녀린 흰 손.	纖纖出素手
예전에는 기녀였으나	昔爲娼家女
지금은 유랑자의 아내.	今爲蕩子婦
유랑자는 떠난 뒤 돌아오지 않고	蕩子行不歸
빈 침상을 어찌 홀로 지키나?	空床難獨守

시를 읽고 어떤 느낌이 가장 먼저 들었니?

학생_ 읽는데 듣기 좋았어요. 청청(靑靑)·욱욱(郁郁)·영영(盈盈)·교교(皎皎)·아아(蛾蛾)·섬섬(纖纖) 등과 같은 첩어(疊語)를 많이 사용하고 있어서 듣다보면 리듬이 자연스럽고 완만하며 내용이 실감나요.

선생 　네 말이 맞다. 첩어들은 음절의 아름다움뿐만 아니라 구체적인 형상을 느끼게 해주지. 가령, '청청'은 생기발랄한 강변의 풀을, '욱욱'은 무수히 늘어진 버드나무 가지를, '영영'은 나긋나긋하고 풍만한 자태를, '교교'는 희디흰 피부를, '아아'는 곱게 화장한 모습을, 그리고 '섬섬'은 가녀린 손을 그리고 있어. 겨우 12자로 봄날의 아름다움과 여주인공의 아리따운 자태를 잘 보여주었지.

학생 　맞아요. 이 시를 읽고 나면 마치 그렇게 좋은 봄볕과 아름다운 여자를 본 것 같아요.

선생 　그러면 이제 그렇게 아름다운 사물들이 어떤 방식으로 연결되었는지를 느껴볼 수 있겠니?

학생 　음, 마치 영화의 장면들 같아요. 장면은 강변에서 뜰로, 다시 누대 위로 올라가요. 그런 다음 멀리서 점점 가까이로 다가가고, 마지막에는 여주인공의 얼굴과 손이 클로즈업돼요.

그녀는 왜 곱게 화장하고 홀로 높은 누대에 오른 것일까?

선생 　이 무명시인은 시각적 형상의 편집이라는 방법을 써서 푸른 풀, 무성한 버드나무, 아리따운 여자에서 가녀린 손까지를 하나의 완전한 형체로 연결시키고 있어. 이러한 형상들을 보면 독자들은 다음과 같이 묻지 않을 수 없게 되지. "그녀는 누구죠? 왜 화장하고 홀로 누대에 오른 것이죠?"라고. 바로 그 다음 네 구에 이에 대한 대답이 있구나.

학생 　"예전에는 기녀였으나 지금은 유랑자의 아내. 유랑자는 떠난 뒤 돌아오지 않고 빈 침상을 어찌 홀로 지키나?"

선생 　'창가녀(娼家女)'가 여기에서 가리키는 의미는 기예를 팔던 사람이고, '탕자(蕩子)'는 지금은 이와 비슷한 말이 없지만 멀리 유랑하는 나그네라고 풀이할 수 있어. 그녀는 원래 기녀였으나 세상을 유랑하는 나그네에게 시집

을 갔어. 떠난 남편은 오래도록 돌아오지 않는데 때는 마침 봄바람이 산들거리는 좋은 시절이니 남편이 더욱 그리워서 하루속히 돌아오기를 바라게 되지. 봄날이 아름답고 사람이 아리따운 만큼 그녀 마음속 고독과 적막이 더욱 드러나 보이지.

학생　선생님, 제가 보기에 이 시는 처한 환경과 내면의 강렬한 대비를 통해 여주인공의 고통을 표현하고 있는 것 같아요, 그렇지요?

선생　그렇단다. 하지만 작가는 주인공의 운명을 동정함으로써 당시 사회현실에 대한 불만을 나타내고 있어. 《고시19수》가 창작된 당시는 정치적인 암흑기였어. 매관매직이 횡행해 대다수 하층 지식인이 고향을 등지고 관직을 구하러 이곳저곳을 방랑하는 현상이 일대를 풍미했어. 이 시는 바로 남편을 기다리는 부인의 입장에서 비정상적인 사회가 인간에게 가한 학대와 상처를 굴절시켜 보여준 작품이야.

10

찬양과 비판의 공존

〈수렵도(狩獵圖)〉·〈도우도(屠牛圖)〉
수렵 · 도살

선생 오늘 감상할 두 그림은 위진(魏晉)시대 전화(磚畫) 〈수렵도〉와 〈도우도〉란다.

학생 전화도라면 묘의 벽돌 위에 그린 것이 아닌가요?

선생 맞아. 1972년 자위관(嘉峪關)과 지우취안(酒泉) 일대에서 조위(曹魏)와 서진(西晉)시대에 걸쳐 즉 220년에서 316년까지의 묘 여섯 기가 발견되었는데, 이 묘들의 벽돌에는 모두 600여 점의 그림이 그려져 있었단다. 그림의 내용은 승천이나 구선(求仙)과 같은 환상적인 세계를 다루거나, 충신과 효자 등의 제재를 묘사하던 과거의 것과는 달랐어.

학생 그러면 어떤 내용이 그려져 있었나요?

선생 거의 대부분 현실생활과 관련된 것들이었어.

학생 이 두 그림은 그 중에서 가장 대표적인 작품인가 봐요?

선생 그렇다고 할 수 있지. 위진시대에 하서(河西) 지역은 땅이 넓은 데 비해 사람이 적어서 농업 외에도 목축과 수렵이 중시되었다고 해. 이것들과 같이 출토된 전화도들 중에 수렵과 관련된 것이 수십 점인데, 이 수렵도가 가장 대표적인 작품이지. 그럼 먼저 그림을 보도록 하자.

학생 한 사냥꾼이 말을 달리며 황양(黃羊)을 쏘아 잡는 장면이네요.

선생 사냥꾼이 왼손으로 활을 잡고 오른손으로 시위를 한껏 당겨 말을 쏘려

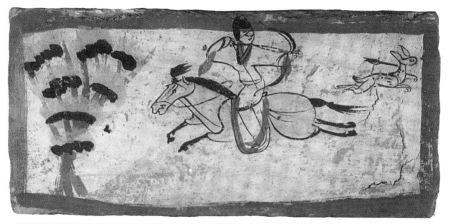

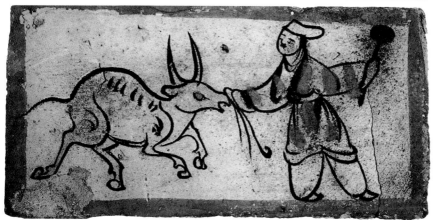

〈수렵도〉·〈도우도〉, 서진, 전화, 각 17×36cm, 자위관 서진 7호분.

는 일촉즉발의 순간이야. 화면에 강렬한 운동감이 느껴지는구나.

학생 네, 그래요. 화가는 단순히 사냥꾼이 황양을 좇는 모습만을 묘사하지 않고, 사냥꾼과 황양이 서로 질주할 때 사냥꾼이 몸을 돌려 쏘는 순간을 잡아 쌍방이 맹렬히 움직이는 장면을 부각시켰어요.

선생 뿐만 아니라 화살을 맞고도 여전히 도망가려고 하는 황양의 모습과, 다시 활을 겨누는 사냥꾼의 모습을 통해 씩씩한 용사의 기마 기술과 원숙한 기예, 그리고 민첩한 동작을 표현했단다.

학생 용맹무쌍한 무사의 모습을 아주 생생하게 보여주고 있어요.

선생 그럼 이번에는 〈도우도〉를 볼까? 이 그림은 어떤 사람이 큰 쇠망치를 들고 정면에서 소를 잡는 순간을 표현했어.

학생 화면에 배경은 없고 단지 백정과 소만 보이는데요.

선생 화가는 곧 죽게 될 소를 아주 생생하게 묘사했어. 사지에 경련을 일으키고, 몸을 움츠려 힘껏 뒤로 물러나며 앞으로 나가지 않으려는 소의 모습이 역력하지 않니?

학생 그 때문에 백정이 끌려가 옆으로 기우뚱하고 넘어질 것 같아요.

약탈과 보호, 그것은 인류와 대자연의 영원한 갈등이다

선생 그런데 더욱 교묘한 것은, 화가가 붉은 색으로 소의 눈동자를 칠해 소의 비통하고 애절한 상황을 드러내고자 했다는 점이야. 화룡점정(畫龍點睛)의 필치라고 할 수 있을 것 같구나.

학생 짐승을 의인화함으로써 화면에 생동감과 긴장감을 증폭시켰어요.

선생 화가는 이 〈도우도〉를 통해 무엇을 전하려고 한 것 같니?

학생 당연히 가축의 도살에 대한 반대가 아닌가요?

선생 뭘 보고 알 수 있니?

학생 소의 모습이나 소의 눈, 그리고 소에 비해 초라하게 묘사된 백정의 형상을 통해 도살되는 소에 대한 화가의 연민을 읽을 수 있어요.

선생 〈도우도〉가 소를 죽이는 것에 대한 반대라면, 〈수렵도〉는 왜 황양을 사살하는 용사를 찬양하고 있을까?

학생 글쎄요, 그리고 보니 확실히 모순되는데요.

선생 이것은 인류와 대자연의 모순을 담고 있다고 보면 될 게다. 얻고자 하면 보호해야 한다는 모순 말이다.

학생 그 모순을 해결하기란 정말 쉽지 않겠는걸요.

11

드넓고 장대한 기상

〈창해를 바라보다(觀滄海)〉
— 조조(曹操)

선생 오늘은 조조*¹의 〈창해를 바라보다〉를 읽어보자. 이 시는 천고에 빛나는 절창이라고 할 수 있어.

학생 예전에 읽은 적이 있지만 자세히 살펴보지는 못했어요.

선생 무엇이 느껴지는지 한번 읽어보렴.

학생 동쪽으로 갈석산에 이르러 창해를 바라보네.　　東臨碣石 以觀滄海

　　　물이 어찌 조용하랴? 섬이 우뚝 솟아 있거늘　水何澹澹 山島竦峙

　　　수목이 우거지고 풀들이 무성하구나.　　　　樹木叢生 百草豐茂

　　　소슬한 가을바람에 파도 용솟음치네.　　　　秋風蕭瑟 洪波涌起

　　　해와 달도 그 속에서 떠오르고　　　　　　　日月之行 若出其中

　　　찬란한 은하수도 그 속으로 떨어지네.　　　　星漢燦爛 若出其裏

　　　행운이 이러하니 노래불러 뜻을 전한다.　　　幸甚至哉 歌以咏志

선생 읽을 때 무엇이 가장 먼저 느껴졌니?

학생 대해(大海)의 장관이오.

선생 특히 어느 구절에서 특별한 느낌이 들었니?

학생 "해와 달도 그 속에서 떠오르고, 찬란한 은하수도 그 속으로 떨어지네"에서요.

선생 왜?

학생　이 두 구절을 읽을 때 비할 바 없이 드넓은 바다가 느껴졌어요. 일체의 것을 포용할 것 같은 광활함이오. 해와 달이 동에서 떠올라 지지만 결코 대해의 품을 떠난 적이 없고, 찬란한 은하수도 그 바다 밑에서 시작된다는 뜻이거든요.

선생　훌륭하구나, 단번에 시의 정수를 파악했으니. 그런데 네가 보기에 이 구절은 작가가 실제로 본 눈앞의 정경인 것 같니?

학생　그렇지 않아요. 상상이죠. 대해가 우주를 포용할 정도로 드넓다고 상상한 것이죠.

비할 바 없이 드넓은 바다를 바라보며 천하통일의 이상을 품다

선생　그렇다면 그가 실제로 본 것은 무엇일까?

학생　먼저, "물이 어찌 조용하랴? 섬은 우뚝 솟아 있거늘"을 보고, 이어서 "수목이 우거지고 풀들이 무성하구나"를 보게 되죠.

선생　그리고 "가을바람은 소슬하고, 큰 파도가 용솟음치"는 것을 보지. 네가 보기에 이 구절들이 대해의 기상을 나타낼 수 있는 것 같니?

학생　나타낼 수 있어요.

선생　한번 설명해보렴.

학생　조조가 갈석산에 올라 가장 먼저 본 것은 요동치는 대해와 그 용솟음치는 파도 속에 우뚝 솟아 있는 섬이었어요.

선생　멀리서 보기에도 그 섬의 수목과 풀들은 아주 생기가 넘쳐 흐르는 것 같지.

학생　가을바람이 불자 대해는 더욱 드높은 파도를 말아올리며 마치 무한한 힘을 밖으로 토해내는 것 같아요.

선생　이 요동치는 대해, 우뚝 자리잡은 섬, 무성

●1 155~220. 삼국시대 위(魏)의 정치가 · 군사가 · 문학가. 일찍이 황건(黃巾)의 난을 진압하고 동탁(董卓)을 토벌하여 이름을 날리고, 199년 원소(袁紹)를 격멸하고 황하 유역의 대소 군벌을 평정하여 중국 북방을 통일했다. 208년 손권(孫權) · 유비(劉備)와 싸웠으나 적벽(赤壁)에서 패하고, 죽은 후에 아들 조비(曹丕)가 황제가 되면서 무제(武帝)로 추존되었다.

한 초목이 동(動)과 정(靜), 강(剛)과 유(柔)의 강렬한 대비를 이루면서 드넓고 장대한 화면을 그려내고 있구나.

학생 선생님, 제가 알기로 조조는 평생을 전쟁터에서 보냈는데 무슨 마음으로 이런 시를 썼을까요?

선생 이 시에는 바로 그의 드넓은 마음과 원대한 이상이 담겨 있어. 너도 생각해보렴. 조조가 이 시를 썼을 때는 마침 오환(烏桓)을 정벌한 다음이었어. 오환은 한대 이후 줄곧 북방의 큰 골칫거리였는데 그때의 대승으로 후방을 공고히할 수 있게 된 것이지. 이어서 그는 남쪽으로 내려가 동오(東吳)를 공격해 천하통일이라는 원대한 소원을 실현하고자 했지. 그는 득의양양하고, 활기가 흘러넘쳤고, 앞길에 거칠 것이 없었어. 이때 바로 갈석산에 오른 것이지.

학생 갈석산은 진시황(秦始皇)과 한 무제(漢武帝)도 오른 적이 있는 산이지요?

선생 그렇지. 당시 갈석산에 오른 그도 틀림없이 진시황과 한 무제의 대업을 생각했을 테니 어떻게 가슴 가득 벅차오르는 것이 없었겠니?

학생 선생님의 말씀을 듣자니 마치 제가 대해를 지나다가 위대한 정치가이자 군사가의 형상을 보는 것처럼 그의 이상과 포부가 느껴지네요.

선생 "해와 달도 그 속에서 떠오르고, 찬란한 은하수도 그 속으로 떨어지네"가 참 좋구나.

학생 계속 읽다보니 제 가슴도 넓어지는 것 같아요. 그런데 시의 마지막에 "행운이 이러하니 노래불러 뜻을 선한다"는 무슨 뜻인가요?

선생 이 두 구는 내용과 무관하단다. 이 시는 악부시에 속하고, 악부시는 노래로 불릴 수 있기 때문에 이 두 구도 그때 더해진 것이란다.

11

욕망인가

깨달음인가

〈오락태자도(娛樂太子圖)〉
태자를 즐겁게 하다

선생 오늘은 남북조(南北朝)시대의 벽화〈오락태자도〉를 감상해보자.

학생 이 벽화는 어디에 있나요?

선생 신장(新疆) 쿠처(庫車)의 커쯔얼(克孜爾) 석굴 제118호 굴 정면 벽화에
나오는 장면이란다. 내용은 아주 중요한 불교 이야기와 관련이 있어.

학생 설명을 좀 해주세요.

선생 부처가 태자였을 때 부왕과 대신들을 따라 궁궐 밖으로 나갔다가 인생
의 '생로병사(生老病死)'라는 큰 고통을 보게 돼. 그래서 인생의 무상함을 느
끼고 고통 속의 중생을 구제해야겠다는 생각을 하게 된단다.

학생 승려가 되려고 한 것을 말씀하시는군요.

선생 그래. 부처가 열여섯 살인 그 해에 부왕은 아들이 출가해 승려가 될까
봐 염려해, '춘하추동사시지전(春夏秋冬四時之殿)'을 짓고 여러 미녀와 향락
거리를 주어 출가하려는 마음을 버리게 할 생각이었어.

학생 〈오락태자도〉는 바로 이러한 정경을 기록한 것이군요.

선생 그렇단다. 화면 전체에 모두 20여 명의 인물이 나오는데, 가운데 보살
로 분한 이가 바로 태자 싯다르타란다.

학생 그의 좌우에 여러 남녀가 있어요. 피리를 불거나 공후를 타고 음식을
바치는 등 갖가지 자세로 태자의 관심을 끌려고 하고 있어요.

〈오락태자도〉, 남북조, 벽화, 쿠처 커쯔얼 석굴 제118호 굴.

선생 화면에서 오른쪽이 여자이고 왼쪽이 남자인데 거의 반라(半裸)이거나 전라(全裸)의 모습이구나.

학생 태자 오른쪽에 바싹 붙어 있는 전라의 여자는 아주 풍만하고 아리따워요. 오른손으로 유방을 받쳐들고 몸을 앞으로 기울인 것이 영락없이 태자를 유혹하고 구애하는 모습이에요.

선생 이 여인의 흰 피부와 유방을 어루만지는 가녀린 손, 그리고 탄력이 느껴지는 복부의 선들에서 화가가 여성의 생리적 특징을 제대로 포착했음을 알 수 있구나.

학생 그림 왼쪽에 이렇게 많은 남자를 그린 이유는 무엇인가요?

선생 이 남자들도 다양한 자세를 취하고 있구나. 이들은 바로 여래(如來)의 다양한 모습으로 이성의 깨달음을 나타낸다고 하겠지.

학생 다시 말해 오른쪽에서는 유혹하고 왼쪽에서는 깨달음을 주고 있군요. 그렇다면 결국 그는 정욕으로 기우나요? 아니면 깨달음을 선택하나요?

선생 태자는 두 눈을 꼭 감고 머리를 왼쪽으로 돌리고 있지 않니? 이것은 이

성으로 욕망을 이긴다는 그의 깨달음을 나타내는 거란다. 이 그림은 신도들에게 깨달음을 이루려면 일체의 욕망을 버려야 한다는 것을 말하고 있어. 부처가 바로 그 본보기라고 말이야.

이성과 정욕 사이에서 어디로 가야 할 것인가

학생 이 그림을 본 일반인들이 모두 그렇게 느낄 것 같지는 않은데요.

선생 네 말도 일리가 없지는 않구나. 나체화는 중국의 다른 지역에는 드문데, 이곳 커쯔얼의 벽화들은 모두가 이렇단다. 이를 통해 이 지역이 나체화를 선호하고 즐겨 감상했다는 것을 알 수 있기도 하지.

학생 이러한 심미관은 어떻게 해서 형성되었나요?

선생 표면적으로 보면 인도와 그리스의 영향을 받은 것이지만, 사실 그리스나 인도, 고대 쿠처 지역이 모두 똑같지는 않단다. 그리스의 나체 조각이나 그림은 주로 통치자가 운동과 단련을 중시한 데에서 촉발된 것이고, 인도에서 나체예술이 발달한 것은 그곳이 열대 지역이고 나체가 흔했기 때문이지. 반면에 쿠처의 상황은 이와 다른데, 사회적으로 음란함을 좋아해 공기(公妓) 제도가 성했고, 통치자도 사치가 심하고 욕망을 절제하지 못했기 때문이야. 상층부에서 불교를 믿는다 해도 금욕의 계율에 일정한 제약이 따르지 않는다면 음란한 풍기가 불교사상에 더욱 깊이 파고들게 마련이거든. 따라서 이 〈오락태자도〉는 당시 쿠처 지역에 세워진 왕조의 궁정생활의 축소판이라고 할 수 있단다.

12 여기 참된 뜻이 있네

〈음주(飮酒)〉―도연명(陶淵明)[1]

선생 초막을 짓고 사람들 속에 살아도	結廬在人境
말과 수레소리 시끄럽지 않네.	而無車馬喧
어찌하여 그런가?	問君何能爾
마음이 속세를 떠나면 저절로 그렇다네.	心遠地自偏
동쪽 울타리에서 국화를 따다가	採菊東籬下
한가로이 남산을 바라보네.	悠然見南山
산 기운은 해질 무렵 아름답고	山氣日夕佳
날던 새들은 짝지어 돌아오네.	飛鳥相與還
여기 참된 뜻이 있으니	此中有眞意
말하려다 문득 말을 잊네.	欲辨已忘言

학생 이 작품은 도연명의 시가 아닌가요?

선생 그렇단다. 도연명의 〈음주〉라는 시이지. 도연명은 격동기인 동진(東晉) 시대에 살았어. 생계를 위해 81일 동안 말단 관직인 펑쩌(彭澤) 현령을 지내기도 했지만, 천성이 자연을 좋아하는 데다 겨우 쌀 다섯 말 때문에 허리를 굽히는 게 싫어서 고향으로 돌아오지. 이 시는 고향으로 돌아온 후의 느낌을 쓴 시이고.

학생 그는 사람들이 사는 곳에 살고 있어요.

선생 그런데도 말과 수레의 시끄러운 소리가 들리지 않는다고 하는구나.

학생 사람들 가운데 살면서 어떻게 시끄러운 소리가 들리지 않는다는 것인가요?

선생 그럴 수도 있지. 단지 느끼지만 못한다면 말이야.

학생 어떻게 느끼지 못하나요?

선생 그가 이렇게 자문자답을 하는구나. "어찌하여 그런가?" "마음이 속세를 떠나면 저절로 그렇다네"라고.

동쪽 울타리에서 국화를 따다가 한가로이 남산을 바라보네

학생 마음이 속세를 떠난다는 것은 무엇을 말하는 것인가요?

선생 요즈음 말로 하면 정신이 세속을 초탈하는 것이지. 정신이 초탈하면 자연스럽게 지내는 곳이 외지고 조용하다고 느낄 수 있겠지.

학생 아, 알겠어요. 작가가 여기서 말하고자 하는 것은 바로 편안하고 조용함을 느끼는 것은 어디에 살고 있는가와 관계가 없다는 것이군요. 문제는 '마음이 멀어지는 상태' 즉 정신적 초탈과 숭고함이군요.

선생 그렇지. 마음에 잡념이 많으면 외진 곳에 살더라도 평안할 수 없는 법이거든.

● 1 365~427. 중국의 대표적 시인. 이름은 잠(潛). 호는 오류선생(五柳先生), 연명은 자. 남조(南朝)와 송(宋)이 교체하는 동진 시기에 문벌 사족들이 정국을 독점하는 현실에 염증을 느껴 관직을 버리고 고향으로 돌아왔다. 시의 대부분이 은둔생활 이후에 씌어졌고, 전원시가 큰 비중을 차지한다. 《도연명집(陶淵明集)》에 시 120여 수와 산문 및 사부(辭賦) 10여 편이 전해진다. 이 작품은 그가 고향에 돌아온 후 술을 빌려 자신의 심정을 토로한 20수의 연작시 가운데 다섯번째 시이다.

학생 "동쪽 울타리에서 국화를 따다가 한가로이 남산을 바라보네"라는 구절은 유명한 구절이기 때문에 오래 전부터 알고 있었어요. 모두들 좋다고 하는데 뭐가 좋은지 모르겠어요. 만약 제가 "교정에서 꽃을 따다가 아득히 푸른 하늘을 바라보네"라고 말하면 모두들 좋은 시라고 하지 않을 텐데요.

선생 당연하지. 시구의 좋고 나쁨은 창조된 의

미와 정취에 달려 있는 거야. 네가 지은 시는 기계적인 모방일 뿐이고 의미와 정취가 없어. 반면에 도연명의 이 시구는 일체에 대해 무관심한 마음 상태를 절묘히 표현했거든.

학생 구체적으로 설명을 해주세요.

선생 여기서 관건은 '채(採)'자와 '견(見)'자야. 그는 한가롭게 동쪽 울타리로 가서 마음 내키는 대로 국화를 따지. 그러다가 머리를 들어 남산을 보게 되는 거야. 그런데 주의할 점은 여기서 '보다'의 의미로 '간(看)'이나 '망(望)'자를 쓰지 않고 '견(見)'자를 썼다는 점이야. 이것은 그가 능동적으로 본 것이 아니라 남산이 자연스럽게 그의 시야 속으로 들어왔다는 것이야. 그가 남산을 본 것이 아니라 남산이 그를 본 것이지.

학생 이제 알겠어요. 이것은 바로 도연명의 한가롭고 초탈한 마음상태를 그려낸 것이군요.

선생 네가 방금 모방한 두 구는 이런 내적인 의미가 없었거든.

학생 이어지는 구절은 산의 기운은 저물 무렵 더욱 보기 좋고, 새들도 짝을 지어 돌아온다는 뜻이죠.

선생 맞아. 이런 경치를 보다가 그는 갑자기 한 가지 깨달음을 얻게 되지. "여기 참된 뜻이 있으니 말하려다 문득 말을 잊네"라고. 이러한 정경을 대하자 문득 여기 내포된 인생의 참된 의미를 깨닫게 되는 거야. 그리고 이것을 말하려 하지만 어떤 언어로 표현해야 할지 잊어버리지.

학생 선생님, 제가 생각하기에 그가 말하려고 한 참된 뜻은 바로 전원의 즐거움으로 돌아가는 것이 아니었을까요? 혹자는 '귀(歸)'[2]에 의미를 두어요. 하지만 도연명은 일부러 말하지 않고 독자의 몫으로 남겨두었다고 해요.

선생 그렇게 말할 수도 있겠지. 하지만 그 참된 뜻이 그렇게 간단하지만은 않을 거야.

[2] 도연명의 작품에 나타난 '귀'는 대체로 전원과 고향, 이상세계, 무위 세계로의 귀의로 이해된다.

12

경쾌하고

즐거운 노동생활

〈농경도(農耕圖)〉 농경

선생 오늘은 둔황 막고굴의 유림(楡林) 25호 굴의 〈농경도〉를 감상해보자.

학생 그림의 내용이 아주 풍부해요.

선생 '농경도'라는 제목이 붙었지만, 사실은 '사원의 수확도'라고 더 많이 부른단다. 화면의 오른쪽 상단에 주지가 융단 위에 꼿꼿하게 앉아 있고, 아래쪽에 관리자인 듯한 두 사람이 무릎 꿇고 앉아서 주지에게 수확 상황을 보고하고 있구나.

학생 오른쪽 하단에는 한 농부가 쟁기질을 하고, 그 뒤를 따라가며 한 아낙이 파종을 하고 있어요. 눈을 부릅뜬 늙은 소가 아주 성실히 힘을 다해 앞으로 나아가는 모습이네요.

선생 농부와 아낙의 모습이 아름답게 보이는구나. 마치 노동을 유쾌하고 즐거운 일로 생각하는 것 같아.

학생 그들 앞쪽에 수확하는 또 다른 농부가 있어요. 무릎을 반쯤 구부린 채 내딛는 큰 걸음걸이가 아주 경쾌해 보여요. 그런 모습이 매우 사실적으로 그려졌어요.

선생 그 위로 남자와 여자가 마침 넉가래질을 하고 있는데, 동작이 경쾌하고 자세도 보기가 좋구나.

학생 여기에는 아마도 수확할 때의 즐거움이 반영된 것 같아요. 쌓아둔 벼

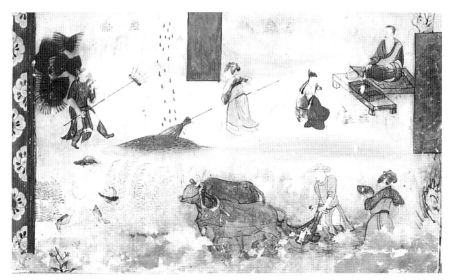

〈농경도〉, 당대, 벽화, 둔황 유림 25호 굴.

풍부하고 아름다운 색채로 가볍고 유쾌한 느낌을 전달하다

위로 날리는 낟알이 어쩌면 저렇게 높이 날 수가 있죠?

선생 약간의 과장이 섞인 것이지.

학생 농기구들이 제가 농촌에서 본 것과 아주 비슷해요.

선생 쟁기, 낫, 가래, 탈곡비 등은 지금도 사용하는 농기구인 걸로 보면, 1000여 년 전에 중국의 농업 생산은 이미 상당한 수준에 도달했음을 알 수 있구나.

학생 이 그림은 색채가 매우 풍부하고 아름답고, 가볍고 유쾌한 느낌이 있어서 다른 종교화들과는 분위기가 달라요.

선생 종교적 교의를 전하는 그림들은 비교적 무거운 느낌을 주게 마련이지만, 이렇게 생활을 반영하는 그림들은 오히려 경쾌한 것이 더 자연스럽겠지. 이것도 소위 내용에 따라 형식이 결정된다고 할 수 있을 거야.

13

완곡하고도 깊은 뜻

〈산속에 무엇이 있는가라는 조문에 시로 답하
다(詔問山中何所有賦詩以答)〉〈화약법사가 벗
에게 띄우다(和約法師贈友人)〉
—도홍경(陶弘景)●1

선생 오늘은 도홍경의 시 두 수를 감상할 텐데 먼저 〈산속에 무엇이 있는가
라는 조문에 시로 답하다〉부터 보도록 하자.

학생 선생님, 도홍경은 어떤 사람인가요?

선생 그는 남북조시대 제(齊)·양(梁) 때의 사람이야. 당시는 정국이 불안
정해 왕조가 연이어 바뀌는 시대였는데 몇십 년도 안 돼 송(宋)·제·양·진
(陳) 네 왕조가 교체되었을 정도였어. 전란이 일어나자 지식인들은 은거하기
시작했는데 도홍경도 이런 은사(隱士) 가운데 한 사람으로 당시 장쑤(江蘇)
의 구용산(句容山)에서 수도했어.

학생 그러니까 도사였군요.

선생 그렇지. 도홍경이 도가사상을 깊이 이해하고 있었기 때문에 양 무제(武
帝)가 그에게 산에서 내려올 것을 청했어.

학생 제목의 '조문(詔文)'은 바로 초빙의 서신
이군요.

선생 그럼, 도홍경이 황제의 초빙에 어떻게 대
답했는지 살펴볼까?

산속에 무엇이 있는가? 山中何所有

●1 456~536. 남조시대 양(梁)의
도가 사상가·의학가·문학가. 제
(齊)나라 때 관직이 좌위전(左衛殿)
중장군(中將軍)에 이르렀고 이후에
은거했다. 양 무제는 국가의 길흉이
나 정벌 등의 대사가 있을 때마다
그에게 상의해 당시 사람들이 '산중
(山中)의 재상'이라고 불렀다. 《도은
거집(陶隱居集)》이 전해진다.

산에 흰구름만 많습니다.　　嶺上多白雲

단지 스스로 즐길 수 있을 뿐　只可自怡悅

부쳐드릴 수가 없습니다.　　不堪持寄君

제1구는 '조서(詔書)'의 말을 인용한 것이야. 조서에서 황제가 산 속에 무엇이 있냐고, 즉 무엇 때문에 그렇게 산을 떠나지 못하느냐고 묻지. 여기에 그는 뭐라고 대답하니?

학생　"산에 흰구름만 많습니다" 즉 산속에 별다른 것은 없고, 단지 흰구름만 흐를 뿐이라구요.

선생　이 말은 실제 사실과 함께 자신의 생각을 표현한 것이지. 즉 나는 무엇을 추구하는 것이 아니라 단지 이 맑은 바람과 흰구름을 좋아한다고.

산 속의 흰구름은 부쳐드릴 수가 없습니다

학생　제가 보기에 흰구름에 바로 자기 자신을 비유한 것 같아요. 자유자재하고, 오고 감에 아무런 자취를 남기지 않으며, 어디에도 구속되지 않는 자신이오.

선생　그렇겠구나.

학생　제3·4구 "단지 스스로 즐길 수 있을 뿐 부쳐드릴 수가 없습니다"는 무슨 뜻일까요?

선생　이 두 구는 아주 교묘하게 쓰였어. 즉 "나 같은 흰구름은 산에서 스스로 즐거울 뿐이니 어떻게 부칠 수가 있겠습니까?"라는 뜻이지.

학생　참 재미있는 비유군요. 누군들 흰구름을 상자에 담아 서울로 부칠 수 있겠어요?

선생　이것은 양 무제의 초청을 단호하게 거절한다는 의미야. 하지만 어조는 다르지 않니?

학생 완곡해요. 아주 완곡하죠. 하지만 이 짧은 네 구로 황제의 뜻을 완전히 꺾은 거지요. 그런데 선생님, 도홍경은 정말 세상에 대해 전혀 미련이 없었나요?

선생 완전히 그러지는 못했어. 도가에서 몸은 마른 나무와 같고 마음은 식은 재와 같다고 주장하지만, 가슴에 감정이 충만한 이상 단지 억누를 뿐이지. 이제 다른 시 한 수를 보면 그의 내면의 모순을 읽을 수 있을 거야. 어느 날 그의 절친한 친구가 죽자 그는 고통을 억누르지 못하고 다음과 같이 쓴단다.

내게도 몇 줄기 눈물이 있지만　　　我有數行淚
10여 년 동안 흘린 적 없네.　　　　不落十餘年
오늘 그대를 위해 모두 흘려　　　　今日爲君盡
함께 가을바람에 날려보내리.　　　　幷灑秋風前

학생 도홍경은 일가(一家)를 이룰 정도로 수련을 했으니 10여 년 동안 눈물을 흘리지 않았을 거예요.

선생 그렇지 않단다. "내게도 몇 줄기 눈물이 있다"고 명백히 밝히고 있지 않니? 이것은 그도 칠정(七情)과 육욕(六欲)을 지닌 인간이며, 혈육이 있는 인간이라는 의미이지. 단지 10여 년을 참았을 뿐이지.

학생 그런데 오늘 오랜 벗의 죽음 소식을 듣고는 마침내 눈물을 참지 못하는군요?

선생 그는 자신의 친구를 위해서도 울었지만, 자신을 위해 더 울었어. 지금 이 기회를 빌려 "눈물을 모조리 흘려" 모두 소슬한 가을바람에 날려버리려는 것이지.

학생 겉으로는 평정해 보여도 마음은 아주 고통스러웠군요.

선생 짧은 시구에 그가 얼마나 많은 의미를 담았겠니? 단지 말하지 않을 뿐이지.

학생 말은 간략하지만 뜻이 깊다는 말이 이런 것이군요. 두 작품을 읽고 나니 인생에 대해 좀더 깊이 이해할 수 있을 것 같아요. 한 사람이 같은 시기에 쓴 시도 이렇게 다를 수가 있군요.

선생 법력(法力)이 높은 산속의 도사도 이러하거늘 하물며 우리 같은 평범한 사람이야 어떻겠니? 어떤 문제를 볼 때는 항상 겉만 보지 말고 깊이 살피는 태도가 필요하단다.

13

예술은 현실을

진실하게 반영해야 한다

〈체도도(剃度圖)〉삭발

선생 오늘은 둔황 막고굴의 벽화 가운데 〈체도도〉를 감상해보자.

학생 둔황 막고굴은 도대체 어떤 곳인가요?

선생 둔황은 현재 간쑤(甘肅) 성에 있고, 둔황 석굴에는 막고굴, 동·서 천불동(千佛洞), 유림굴 네 개의 석굴이 포함되는데 일반적으로 둔황 막고굴이라고 일컫는단다.

학생 '굴'이라면 바로 산의 동굴이 아닌가요?

선생 그렇지. 산의 정상이나 산중턱 혹은 산기슭에 동굴을 뚫었기 때문에 그렇게 세워진 절들을 석굴사(石窟寺)라고도 한단다. 막고굴은 366년에 생겼으니 현재까지 이미 1600여 년의 역사를 지니고 있는 셈이지.

학생 당시에 막고굴은 어떻게 만들어졌나요?

선생 설명하자면 아주 길단다. 간단히 말해 그것은 인도불교의 전래, 비단길의 개척과 관련이 있어. 당시는 거듭된 전란으로 인해 일반 민중들이 아침에 그날 저녁을 기약할 수 없는 상황이었어. 그래서 불교의 윤회와 응보(應報) 사상을 통해 정신적인 위안을 찾고자 했어. 그리고 당시의 통치자도 불교를 제창해 수백 년에 걸쳐 불사를 벌였지. 그 결과 이러한 예술품이 탄생하게 되었단다.

학생 듣기로 둔황 석굴은 현재 세계에서 가장 많은 불교 예술품이 가장 잘

〈체도도〉(부분), 당, 벽화, 둔황 유림 25호 굴.

보존된 곳이라고 하던데요.

선생 그렇단다. 1000여 년에 걸친 역사의 변화, 인위적인 파괴, 비바람에 의한 침식에도 불구하고 현재 492개의 굴에는 4만 5000여 평방미터의 벽화가 있고, 채색 불상도 2000여 점이나 있단다.

학생 정말 대단하네요.

선생 오늘 감상할 벽화는 바로 유림굴 25호 굴에 있는 〈체도도〉란다.

학생 '체도'라면 머리를 깎고 승려나 비구니가 되는 것이 아닌가요?

선생 맞아. 삭발하고 승려나 비구니가 된다는 의미이지. 이 화면은 바로 머리를 깎고 난 뒤의 순간을 묘사한 것이란다.

학생 긴 나무 걸상에 한 궁녀가 앉아 있는데 이미 삭발이 끝난 상태네요. 우두커니 앉아 자신의 민머리를 만지고 있는 모습에서 그 마음이 얼마나 복잡하고 슬프고 놀라울지를 읽을 수 있을 것 같아요.

선생 걸상의 다른 한 쪽에 앉은 궁녀는 세수를 하고 있어. 등을 돌리고 앉아 있어서 그녀의 심리상태를 알 수 없지만 큰 손동작으로 보면 별달리 고통을

느끼지 않는 것 같구나. 단지 그녀의 파르스름한 머리가 우리의 눈길을 끄는구나.

학생 또 한 궁녀가 있어요. 그녀도 이미 삭발을 마친 후예요. 큰 대야 앞에 쪼그리고 앉아 있고, 다른 한 시녀가 깨끗한 물을 가져와 그녀의 머리를 감겨 주고 있어요.

머리를 깎고 비구니가 될 때 그녀들은 어떤 심정이었을까?

선생 그림 속의 인물들이 아주 사실적이고 세밀하며 세속적 정취가 물씬 풍기는구나.

학생 그래요. 삭발이 즐거운 일이라고 거짓으로 선전하기보다 인물들의 다양한 심리상태를 진실하게 반영하고 있어요.

선생 예술은 진실한 모습을 반영해야만 비로소 가치가 있는 법이란다.

14

자연스러움의 묘를

모두 살리다

〈칙륵가(敕勒歌)〉[1]
―남북조시대 북조 민가

선생 중국 고전시가의 보고에는 우수한 민가(民歌)가 많은데, 이들 작품도 문인이 지은 작품과 마찬가지로 아름답고 눈부신 보물들이지. 널리 알려진 북조의 민가 〈칙륵가〉도 아주 특색 있는 시란다.

칙륵천은 음산 아래 흐르고	敕勒川 陰山下
하늘은 천막의 천장처럼 온 들판을 덮었네.	天似穹廬 籠蓋四野
하늘은 푸르고 초원은 광활한데	天蒼蒼 野茫茫
바람에 풀이 눕자 소떼 양떼 보인다.	風吹草低見牛羊

●1 칙륵은 당시 산시(山西) 성 북부 일대에 살던 선비족으로 철륵(鐵勒)이라 불렀다.
●2 1982년 상하이 영화제작소에서 현대작가 장셴량(張賢良)의 소설 《영혼과 육체(靈與肉)》를 영화화한 작품. 감독 셰진(謝晋)은 중국 영화의 거장이라는 평을 받고 있는 인물로 신중국 시절부터 지금까지 20여 편 이상의 작품을 발표했다. 그의 작품은 '셰진 양식'이란 고유명사가 등장할 정도로 영화계에 막대한 영향력을 끼쳤다.

학생 영화 〈목마인(牧馬人)〉[2]의 도입부에서 이 시를 방백으로 낭송했는데 시적인 정취와 회화적 상징이 아주 풍부했어요. 그런데 이 시는 일반적인 고시(古詩)처럼 구가 정제되어 있지 않은데 왜 그런가요?

선생 이 시는 본래 선비족(鮮卑族)의 말로 된 민가였는데 이후에 중국어로 번역되는 과정에서 구의 장단이 일정하지 않게 된 거야. 하지만 반

자가 맞고 음조가 고운 데다 음률이 아름답지.

학생 진하고 소박하고 아득한 초원의 숨결이 느껴져요.

선생 이 시는 칙륵천의 초원에 대한 찬가라고 할 수 있어. 자연의 아름다움을 남김없이 드러낸 점이 바로 이 시의 특징이지. 내용을 보면 당시 북방 유목민족의 생활과 자연환경이 묘사되어 있어.

학생 시를 읽으면 눈앞에 한 폭의 아름다운 자연 풍경화가 펼쳐지는 것 같아요. 칙륵의 초원이 드높은 음산의 보호를 받으며 웅장한 모습을 드러내고 있어요.

진하고 소박하고 아득한 초원의 숨결이 가득하다

선생 아득히 먼 푸른 하늘은 바라보아도 끝이 없고 저 멀리 천리까지 펼쳐지고 하늘 끝에서 다시 망망한 하늘이 나타나지. 이 높고 화창한 하늘 아래 드넓은 초원 위로 풀들은 무성하고, 소와 양은 살이 찌며, 목축업은 번성하고, 평화롭고 조용한 나날이 이어지지. 초원의 경치가 마치 그림처럼 생기와 활력으로 충만해.

학생 단 몇 마디로 자연의 아름다움이 충만한 광활한 경치를 그려냈어요.

선생 이 민가는 경치를 묘사하면서 동시에 북조 민가 특유의 명랑하고 호방한 풍격을 아주 자연스럽게 표현했단다. 글자와 글자 사이, 행과 행 사이에 강렬한 민족적 자부심이 녹아 있고, 목축인들의 안락한 생활과 일에 대한 열정, 고향에 대한 사랑, 생활에 대한 진지함이 함축되어 있어.

학생 북방 유목민족의 호쾌한 성격과 심리가 드러나 있군요.

선생 이렇게 감정과 경치가 자연스럽게 융합되어 창조된 아름다운 작품을 읽고서 어떻게 자연스럽게 동화되지 않을 수가 있겠니?

학생 문자상으로는 어떤 특징이 있나요?

선생 이 시는 기본적으로 수사기교나 화려한 형용사를 쓰지 않고 노동생활

에서 우러나온 거칠고 소박한 색채를 그대로 담았어. 〈칙륵가〉에 쓰인 유일한 비유인 "하늘은 천막의 천장처럼 온 들판을 덮었네"도 일상생활에서 나온 것이라 자연스럽고 적절해. '궁려(穹廬)'는 '파오'라는 몽고족의 이동식 텐트이니 유목민족들 사이에서 항상 볼 수 있고, 가장 중요한 필수품이니까. '온 들판을 덮고 있는 푸른 하늘'을 '궁려'에 비유한 것은 무의식중에 나온 말인데도 갈고 다듬은 솜씨 같구나.

학생 칙륵천의 푸른 하늘에 대한 유목민의 특별한 감정이 은연중에 모두 담겨 있는 거군요.

선생 이 외에도 이 시의 경치 묘사는 먼 곳에서 가까운 곳으로 이동하고, 올려다보는 것과 내려다보는 경치가 교체하며, 움직임과 고요함이 함께해. 그래서 장면의 결합이 자연스럽고 거침이 없으며 드러나지 않게 수미가 일관되어 있으니 일종의 '자연스러움의 묘'라고도 할 수 있어.

학생 선생님의 설명을 듣고 나니 질박한 북조 민가의 무한한 예술적 매력이 한층 더 느껴져요. 고대 민가들 중에서 이렇게 훌륭한 작품들은 힘써 찾고 계승해야겠어요.

14

웅장한 규모와
위풍당당한 기세

〈장의조통군출행도(張儀潮統軍出行圖)〉
장의조 장군이 군대를 이끌고 출행하다

선생 둔황 벽화는 당대에 들어오면서 상당히 발전한단다.

학생 당대에는 여러 황제들이 불교를 독실하게 믿었기 때문에[1] 불교 예술이
자연스럽게 발전하게 되었어요.

선생 네 말이 맞다. 오늘 감상할 막고굴의 156호 굴 남쪽 벽에 그려진 〈장의
조통군출행도〉는 그 중에서도 가장 뛰어난 작품이란다. 그야말로 한 폭의 웅
장한 역사화라고 할 수 있어.

학생 장의조는 당 선종(宣宗) 대중(大中) 5년, 즉 851년에 지금의 간쑤와 산
시(陝西) 지역의 여러 민족을 이끌고 토번(吐蕃)의 통치를 무너뜨리고 하서
12주를 수복한 공으로 하서(河西) 절도사로 임명되었어요.

선생 이 석굴은 장의조의 조카가 그의 공적을 기념하기 위해 축조한 것으로,
복도 양쪽 벽에 장의조 부부의 등신상이 있고, 남·북쪽 벽에 각각 부부의 출
행도가 그려져 있단다.

●1 태종이 645년 인도에서 돌아온
현장을 친히 맞은 것이나 불교 옹호
론자인 측천무후가 대표적이다. 당
은 행정적인 통제, 승려 자격 부여,
불교경전 편집, 유능한 승려를 선발
하기 위한 자격시험 등을 통해 국가
가 불교를 장려하고 통제했다.

학생 화면에 100여 명의 인물이 출현하는데 앞
쪽은 의장대의 모습이에요. 북과 나팔, 큰 깃발,
칼, 창, 부절(符節)을 든 병사들과 근위병이 차
례로 있어요.

선생 대오는 질서정연하고 열기가 느껴지는 분

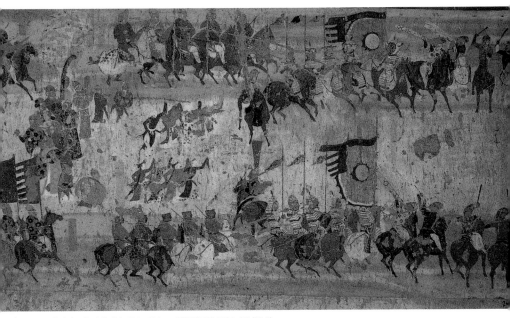

〈장의조통군출행도〉, 당, 채색 벽화, 130×830cm, 둔황 막고굴 156호 굴 남쪽 벽.

위기구나. 병장기늘 사이로 화려한 옷에 아리따운 모습의 무희 여덟 명이 춤을 추면서 앞으로 나아가고 있어.

학생 무희 앞에서 말을 타고 방패를 들고 있는 두 사람은 지휘를 하는 것 같아요.

선생 뒤에는 군악대의 모습이야. 대고(大鼓)·요고(腰鼓)·횡적(橫笛)·수적(竪笛)·공후(箜篌)·비파(琵琶), 그 외에 이름을 알 수 없는 악기들이 모두 갖추어져 있구나.

학생 가운데 체형이 크고, 두건을 쓰고 붉은 도포를 입고, 허리에 가죽띠를 두르고 손에 채찍을 든 채 흰말을 타고 있는 사람이 바로 장의조가 아닌가요?

선생 바로 그 사람이야. 인상이 단정하고 위엄있고 긍지에 차 있어 보이는구나. 마침 선두에 서서 자신이 탄 말을 끌고 조심스럽게 다리를 건너는 모습이

야. 그 뒤에는 젊은이들로 구성된 기병대가 바짝 뒤따르고 있는데, 말의 털빛과 사람들이 입고 있는 옷 색깔이 각양각색이라 운동감이 풍부하고 질서정연한 가운데 변화가 있어.

^{학생} 갖가지 두건에 다양한 원령삼(圓領衫)을 입은 민족들이 말이나 낙타를 타고 광활한 초원을 달리는 모습은 승리의 기쁨과 환희에 찬 태평시대를 표현해주고 있어요.

당대 불교 예술의 걸작, 한 폭의 웅장한 역사화

^{선생} 전체적으로 인물이 많고 구도도 복잡하지만, 질서정연하게 배치되어 화면 전체에 명쾌한 리듬감이 있고 정제된 가운데 변화가 있어. 그래서 발걸음을 옮길 때마다 장면이 바뀌면서 웅장한 모습을 드러내고 있지. 이로써 시공을 한 화면에 합치는 중국화 권(卷)^{●2} 특유의 장점을 충분히 발휘했어.

^{학생} 이 그림을 처음 보았을 때 그림 속에 나오는 말들이 참 인상적이었어요. 앞쪽을 향한 말이나 옆모습의 말, 등을 돌린 말, 흰 말, 붉은 말, 얼룩말, 서 있는 말, 걷는 말, 뛰는 말들이 무리를 지어 분산되거나 서로 중첩되면서, 각기 다르지만 동시에 조화를 이룬 모습이 눈길을 끌었지요.

^{선생} 네 말이 맞다. 이 그림의 가장 큰 특징을 제대로 파악했구나. 분위기가 웅대하고 장면이 큰 이 그림의 시각적 효과는, 반 이상이 바로 말들의 표현 덕분이란다.

●2 왼손으로 펼치고 오른손으로 말아가면서 화면을 볼 수 있게 만든 그림. 두루말이라고도 한다. 유한한 구도 공간 안에 무한한 산수공간을 담고 있어서 사람들에게 기대와 연상이라는 미적인 느낌을 준다. 말아지는 것(과거)과 현재 펼쳐진 것(현재)과 앞으로 펼쳐질 것(미래)이 공존한다. 그리고 종종 권의 말미를 서두와 동일한 주제로 호응시킴으로써 시공의 무한함과 순환을 보여준다.

15

나귀 탄 사람은
수레 끄는 사람을 생각해야

〈시(詩)〉─왕범지(王梵志)●1

학생 요즈음 늘 생각하는 문제가 한 가지 있어요. 개혁과 개방이 계속 진행 됨에 따라 많은 사람들이 금전의 유혹에서 벗어나지 못하고 범죄의 길로 접 어드는데, 이 중에는 정부관리도 있고 심지어 지식인도 있으니 도대체 어떻 게 된 영문인가요?

선생 그 이유가 복잡해서 한번에 설명하기는 어려울 것 같구나. 세계관의 해 이, 의지 박약, 다른 사람의 영향 등 여러 이유가 있겠지. 그런데 내가 생각 하기에 적어도 한 가지는 아주 명백한데, 바로 심리적인 불균형이라 할 수 있어. 바로 이러한 심리적 불균형 때문에 범죄를 저지르는 사람도 있거든. 학교 동창, 친구, 이웃들이 돈을 많이 벌게 되면 자신의 능력이나 지위, 자질 과 경력에서 그들보다 못한 이유를 찾게 되고, 각종 방법을 동원해 돈을 벌 려고 하다가 자기도 모르는 사이에 범죄의 길로 접어들게 되지.

학생 아마도 현실의 갖가지 불합리한 일들을 대하다 보면 확실히 심리적으 로 안정되기 어려울 것 같아요.

선생 그렇다면 네게 시 한 수를 보여줄게. 이 시 를 읽고 나면 마음이 제법 안정되리라 믿는다. 초당(初唐)의 시인 왕범지가 쓴 아주 쉬운 시야.

●1 590경~660. 당대의 시승(詩 僧). 생애는 알려진 바가 없고, 현대 에 편집된 《왕범지시시교집(王梵志詩 校輯)》에 320여 수의 시가 실려 있 다. 불가의 게어(偈語) 같은 느낌을 주고 풍자적인 의미도 담겨 있는 시 를 썼다.

저 사람 멋진 말 타는데 他人騎大馬

나만 나귀에 앉아 있네. 我獨跨驢子

땔나무 짐꾼 돌아보니 回顧担柴漢

마음이 조금 좋아지네. 心下較些子

학생 마지막 구의 '교사자(較些子)'는 무슨 뜻인가요?

선생 이 말은 당나라 사람들이 쓰던 속어로 '～보다 낫다'라는 의미야. 여기에서는 나귀를 타고 가는 사람이 멋진 말을 타고 가는 사람보다는 못하다고 생각하다가, 땔나무를 짊어지고 가는 사람을 돌아보고는 마음이 조금 좋아진다는 의미이지.

행복, 그것은 당신의 마음에서 오는 법

학생 '멋진 말을 타는 사람'과 '땔나무를 짊어진 사람'이라는 빈부의 양극 사이에 나귀를 타고 가는 사람을 끼운 것이군요. 위로는 못 따라가지만 아래는 능가한다는, 참 교묘한데요? 선생님, 이 시를 만약 공부와 관련지어 설명하면, 성적을 올리려 애쓰지 않는 것에 대한 자위가 될 수도 있겠어요. 가령 나이 어린 대학생들 중에 공부를 안해 성적이 중간쯤이어도 도리어 '내 뒤에 짐을 진 이가 있는걸' 하고 생각할 수 있겠어요. 이 학생이 바로 '나귀 탄 사람'과 비슷하지 않나요? 선생님의 생각은 어떠세요?

선생 참으로 재미있는 발상이구나. 시란 보는 사람에 따라 다를 수 있으니까 반드시 일률적인 해석을 할 필요는 없지. 그러나 내 생각에는 아무래도 글자 그대로 이해하는 것이 작가의 본래 의도에 부합할 것 같구나. 왕범지는 유가 사상을 중심으로 불가의 교의를 수용한 시인이고, 그가 말하는 중심 내용은 바로 세상사람들이 마음을 평화롭게 하고 만족함을 알면 항상 즐겁다는 것이야. 물론 말로 다 설명하지는 못했지만, 가난에 만족하는 것이 작자의 본

112

래 의도는 아니겠지.

학생 그럼, 무엇이 사람의 마음을 안정되게 하는 건가요?

선생 예를 들어보자. 돈이 적은 사람은 자기보다 더 가난한 사람을 생각하면 어떨까? 또 겨우겨우 부교수의 자리에 오르게 된 사람이라면 시간강사도 못 하는 사람을 생각하면 어떨까? 가난함과 부유함의 차이, 성취의 높고 낮음이 늘 비교 대상이 되지만 만약 맹목적으로 비교한다면 심리적으로 불안정할 수밖에 없지.

학생 이것은 어쩌면 '아큐(阿Q)의 정신승리법'●2이 아닌가요?

선생 어느 정도는. 그러나 전부는 아니라고 본다. 내가 말하고 싶은 바는 심리를 능동적이고 적극적으로 다스리라는 것이야. 좋아, 그러면 실제 인물과 관련된 이야기를 하나 해주마. 언젠가 유명한 교수를 방문한 적이 있는데 더운 날인데도 선풍기만 있길래 왜 에어컨을 달지 않느냐고 물어보았어. 그랬더니 농촌에서는 아직도 많은 사람들이 부들부채를 사용한다고 하면서 바로 그 자리에서 노래를 지어 부르는 거야. "세상사 참 신기해. 남들은 말 타고 나는 나귀 타네. 돌아보니 수레 끄는 이 있네. 위보다 못하지만 아래보다 낫네. 만족을 알면 항상 즐거우니 위로 올라갈 생각 말게"라고. 생활 속에서 만족함을 알면 항상 즐겁다는 것과, 일에서 불만족을 알아야 항상 즐거울 수 있다는 말은 모순되지 않지. 네 생각은 어떠니?

학생 맞아요. 이것은 학생들이 공부에 응용할 것이 아니라, 돈이 별로 없거나 아니면 힘이 아주 많은 사람들이 한번 생각해봤으면 좋겠어요. 무슨 일이든 한칼로 자르듯이 설명될 수 없는 것 같아요. 대상이 다르면 적용되는 이치도 다른 법이니까요.

●2 아큐는 노신의 대표적인 소설 《아큐정전(阿Q正傳)》에 나오는 주인공의 이름. 노신은 이 소설에서 신해혁명이라는 사회적 변혁기에 중국 농촌의 가난하고 자각하지 못한 민중 형상인 아큐를 통해 우매한 중국인의 실상을 폭로했다. 특히 남에게 모욕을 당하면 자기보다 못한 자에게 분풀이를 하고, 그것이 안 되면 자기 기만을 찾아 '정신승리법'이라는 자아도취에 빠지는 아큐를 중국인을 상징하는 인물로 묘사했다.

15 동서문화 교류의 상징

〈비천도(飛天圖)〉

선생 오늘은 벽화 〈비천도〉를 감상해보자. 〈비천도〉는 신장 쿠처의 커쯔얼 석굴 제47호 굴에 있단다.

학생 '비천'은 대체 무엇인가요?

선생 비천은 인도에서는 '간달파(幹闥婆)' 혹은 '향음신(香音神)'이라고도 하는데, 불교 도상에서 말하는 여러 신 가운데 하나야. 듣기로 그들은 연꽃의 화신이고, 서방 극락세계의 칠보지(七寶池)에서 태어났다고 하는구나.

학생 그들은 그곳에서 사나요?

선생 아니야. 그들은 풍광이 아름다운 천궁(天宮)의 십보산(十寶山)에서 살면서 여러 꽃들의 이슬을 모으고, 하늘에 꽃을 뿌리고, 꽃들의 향기를 퍼뜨리는 일을 담당한단다.

학생 그야말로 꽃의 신이라고 할 만하네요.

선생 그들은 종종 부처가 설법하는 때에 맞추어 출현하는데, 전하는 말에 의하면 원래 보살과 제자들의 도행(道行)을 시험하기 위해서라고 하는구나.

학생 보살도 잡념이 일어나나요?

선생 반드시 그렇지는 않단다. 어쨌든 북과 음악이 일제히 울리고 하늘에서 꽃이 날리면 곧 그들이 나타나지.

학생 그림이 참 재미있어요. 세 비천이 등장하는데 한 신은 양산을 들고 있

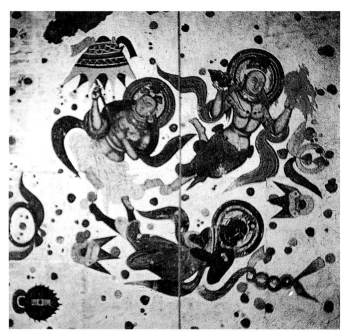

〈비천도〉, 동진, 벽화, 쿠처 커쯔얼 석굴 제47호 굴.

고, 다른 신은 공양할 물건을 받들고 있고, 나머지 한 신은 손을 공손히 마주 잡고 있어요. 왜 이렇게들 하고 있나요?

선생 이것이 소위 '부처를 공양하다', 즉 부처에게 그들의 마음을 전하는 것이야.

학생 배경은 하늘에 별이 총총하고 꽃이 날리는 법륜(法輪)이에요. 그런데 법륜이 무엇이지요?

선생 불교에서는 부처의 설법이 한 사람이나 한 장소에 멈추지 않고 다른 사람에게로 전해진다고 하는데, 이것이 마치 수레바퀴와 비슷하다고 해서 법륜이라고 한단다.

학생 양산은 원래 해를 가리기 위해 제왕의 마차를 덮었던 것인데 이곳에 왜 등장하나요?

선생 불교회화가 한족 문화의 영향을 받았음을 알 수 있는 부분이지. 자, 지

비천은 북과 음악이 일제히 울리고 하늘에서 꽃들이 날리면 나타난다

금부터는 비천의 형상을 자세히 살펴볼까?

학생 세 비천은 모두 상반신이 나체이고 몸매가 풍만해요.

선생 그리고 굵은 눈썹에 높은 콧대, 붉은 봉황눈매를 하고 있구나. 이런 얼굴은 어디 사람 같니?

학생 신장의 쿠처 사람이오.

선생 유방이 두드러지고 둔부도 적당히 과장되어 있어.

학생 게다가 두른 띠나 치마바지 및 복장이 매우 소박해 인체의 운동감을 잘 드러내고 있어요.

선생 거친 선들이 활달하면서도 기개가 있어서 강남(江南) 사녀화(仕女畵)[*1]의 유약함은 일절 찾아볼 수 없구나. 색도 매우 개성적으로 사용되지 않았니?

학생 홍색 · 녹색 · 남색을 중심으로 갈색 · 흰색 · 주홍색 · 홍갈색 등을 섞어 화면이 명쾌하고 대비가 강렬해 웅혼한 맛이 있어요. 그런데 궁금한 게 하나 있어요. 신장 지역에서는 어떻게 해서 이같은 벽화가 생기게 되었나요?

선생 신장은 누구나 다 알듯이 당시 '비단길'의 교통 요지에 있었기 때문에 동 · 서양 문화와 경제가 서로 만나는 곳이었어. 이곳에는 불교 석굴사원 유적이 무척 많은데 쿠처의 무자터허구(木札特河谷) 북쪽 커쯔얼 석굴에만도 230여 개의 동굴이 현존한단다. 하지만 안타깝게도 74개의 굴만이 비교적 온전한 벽화를 보존하고 있는데 오늘 소개하는 것도 그 중의 하나란다.

*1 인물화의 일종으로 사녀화(士女畵)라고도 쓴다. 원래는 봉건사회의 사대부와 부녀의 생활을 제재로 그린 중국화를 일컬었으나, 이후에는 인물화 중에서 상층 부녀자들의 생활을 제재로 한 그림 장르만을 가리키게 되었다.

복잡하고 모순된

심리를 드러내다

〈한강을 건너다(渡漢江)〉
—송지문(宋之問)[1]

선생 너는 이별과 관련된 시를 읽어본 적이 있니?

학생 그럼요. "버드나무 언덕, 새벽 바람에 지는 달(楊柳岸 曉風殘月)"이나 "이별은 쉽지만 만나기는 어렵구나(別時容易見時難)"라는 구절을 읽으면 늘 마음이 슬프고 절절해요.

선생 그렇지. 인생에서 헤어짐이란 종종 슬픈 법이지. 그렇다면 오랜 이별 후에 다시 만나게 되면 마음이 어떻겠니?

학생 그야 당연히 흥분되고 신나겠죠.

선생 반드시 그렇지도 않아. 그때의 심리는 아주 복잡다단하지.

학생 어쩌면 그렇겠네요. 가령 하지장(賀知章)[2]의 "아이들은 나를 알아보지 못하고, 손님은 어디서 오셨냐고 웃으며 물어오네"[3]라는 시구처럼 다소간의 불가항력이나 인생의 신산함이 포함되기도 하겠어요.

선생 오늘 우리가 소개할 송지문의 〈한강을 건

●1 ?~712. 당대의 시인. 측천무후의 요강을 받들 정도로 아첨 잘하기로 유명하고, 시도 대부분 천자의 명령을 받들어 짓거나 다른 사람의 시에 응대한 작품이라 높은 평가를 받지 못한다. 그런데 좌천당한 후 지은 몇 작품에서는 솔직한 개인의 감정이 드러나 있는데 〈한강을 건너다〉가 그러하다.

●2 659~744경. 당대의 시인. 젊어서 문재를 날리고 벼슬을 했으나 스스로 사명광객(四明狂客)이라고 부르며 고향에 은거하여 자유분방한 일생을 살았다. 성격이 호방하고 술을 좋아해 이백과 절친한 친구 사이였다.

●3 〈고향으로 돌아와 우연히 짓다(回鄕偶書)〉 첫째 수에 나오는 구절. "젊어서 집 떠나 나이 들어 돌아와 보니, 고향 말씨는 바뀌지 않았으나 귀밑머리 희끗하네/아이들은 나를 알아보지 못하고, 손님은 어디서 오셨냐고 웃으며 물어오네.(少小離家 老大回 鄕音無改鬢毛衰 兒童相見不相識 笑問客從何處來)"

너다〉는 바로 고향으로 들어가기 직전의 느낌을 쓴 시란다.

> 큰 산 너머에서 소식이 끊긴 채 　　　嶺外音書斷
> 겨울에 이어 다시 봄을 났네. 　　　　經冬復立春
> 고향 가까워올수록 마음 더욱 두려워져 　近鄕情更怯
> 지나는 사람에게 감히 물어보지 못하네. 　不敢問來人

학생　처음의 두 구는 멀리 집을 떠나 있던 장소와 떨어진 시간을 설명한 것이죠?

선생　그렇지. 장소는 '큰 산 너머'이니 당연히 아득히 먼 곳이지. 시간은 두 번의 겨울과 두 번의 봄이 지나는 동안이었고.

학생　오랫동안 집을 떠나 있으면 그리운 마음이 간절한 법인데, 더구나 소식마저 끊긴 상태였다면 더욱 절실했겠어요.

선생　이제 드디어 돌아오게 되었어. 집이 가까워올수록 밤낮으로 생각하던 처를 만날 생각에 마음은 더욱 흥분되겠지?

학생　그럼요. 그런데 갑자기 왜 두려워지나요? 시의 '겁(怯)'자는 '두렵다'는 뜻이잖아요?

선생　그렇지.

고향 가까워올수록 마음 더욱 두려워지네

학생　선생님, 제 생각에는 오히려 간절하다는 '절(切)'자여야 할 것 같은데요. "고향 가까워올수록 마음 더욱 간절해지네"가 훨씬 낫지 않나요? 두렵다니, 뭐가 두려운 건가요?

선생　이것이 바로 이 시의 매력이란다. 이런 감정은 비슷한 경험이 없으면 쓸 수 없는 것이거든. 주인공은 아내가 보고 싶을수록 더욱 두려운 마음이

생기는 거야. 그 동안 집에는 아무 일이 없는지, 부모형제는 무고한지, 아내와 아이들은 잘 지내는지 등등 생각할수록 두려워지겠지. 두려워서 맞은편에서 오는 사람에게 감히 물어보지도 못해.

학생 아아, 길흉화복을 늦게 알고 싶은 거군요.

선생 뒤집어보면 물어보지 못할수록 더욱 두려워지고, 두려운 만큼 더욱 알고 싶은 것이지.

학생 마음이 너무 모순되고 복잡하군요.

선생 그렇단다. 이 시의 가치는 바로 여기에 있어. 인간의 가장 보편적인 심리상태인 '모순'과 '복잡다단함'을 읽어냈거든.

학생 요즈음 현대인들이야 통신수단이 편해져서 오기 전에 미리 전화로 알리니까 이런 두려움이나 조바심은 거의 없을 거예요.

선생 아니지. 여전히 있을걸. 단지 예전처럼 강렬하지 않다뿐이지. 인간의 이런 모순되고 복잡한 심리는 보편적인 것이거든.

학생 선생님, 다른 예를 들어주세요.

선생 예라, 모든 게 그렇다고 할 수 있지. 가령, 네가 처음 이 프로그램을 진행하게 된다고 했을 때 흥분되지 않았니?

학생 흥분되었어요.

선생 그날이 빨리 왔으면 했지?

학생 그럼요.

선생 그런데 조금 두렵지는 않았니?

학생 두려웠어요.

선생 이것이 바로 모순되고 복잡한 마음 아니겠니? 대부분의 경우, 자신이 열망하던 어떤 시합에 참가하거나 큰일의 시작을 기다릴 때 모두 이런 마음상태가 되지. 이러한 심리적 모순의 다중성이나 복잡성은 보편적으로 존재하는 것이야. 그런데 말로 정확히 설명하기는 어렵구나.

학생 작자는 겨우 20자로 이런 내용을 말하다니 정말로 대단해요.

선생 이것이 바로 시, 좋은 시라고 할 수 있지. 참, 이 시에 관한 배경을 조금 알려주마. 혹시 송지문이 왜 고향을 멀리 떠나게 되었는지 아니?

학생 왜 떠나게 되었는데요?

선생 그는 측천무후(則天武后)가 총애한 미소년 장역지(張易之)와 결탁해 음모를 꾸미다가 광둥(廣東)과 광시의 오지에 유배되었어. 인과응보인 셈이지. 이번에 고향으로 가는 것도 도망 나온 것이었고, 그야말로 '탈옥범'의 몸으로 한강을 건너니 걱정이 더욱 클 수밖에. 하지만 우리가 시를 감상할 때에 이러한 배경은 종종 의미가 없어지지. 이것이 문예작품을 감상하는 한 가지 장점이기도 해.

16

예술 창조 과정에 대한 기록

〈연락도(宴樂圖)〉 연회도

선생 오늘은 서량(西涼)*¹의 벽화고(壁畫稿) 〈연락도〉를 감상해보자.

학생 벽화고란 무엇인가요?

선생 벽화고란 화공이 벽화를 그리기 전에 벽 위에 그려놓는 초고를 말하는데, 이후 무슨 이유인지 몰라도 마저 그리지를 않았어.

학생 그렇다면 정말로 보기 힘든 것이군요.

선생 물론이지. 다 그려진 그림이 아니더라도 완성된 그림보다 더 진귀하고, 뿐만 아니라 완성되지 않은 상태로 보존되어 있기 때문에 더욱 희귀하단다. 그러면 그림을 한번 볼까?

학생 그림은 상 · 중 · 하 세 부분으로 나뉘어 있어요. 상단은 휘장이 높이 걸려 있고, 모두 다섯 사람이 출현하고 있어요. 평상에 앉은 사람이 주인인데 왼손에 둥근 부채를 쥐고, 오른손을 내밀어 그 앞에서 무릎 꿇은 시녀의 술잔을 받고 있어요. 그의 뒤에 시녀 한 사람이 서 있고, 왼쪽에 손을 공손히 모아 쥐고 앉아 있는 사람도 있는데 아마도 그의 부하인가 봐요. 주인 뒤로 옷걸이가 있는데 옷과 화살통이 걸려 있어요.

선생 화면의 중간은 무녀가 하늘하늘 춤을 추는 장면이구나. 소맷자락이 마치 새가 날개를 펼친

●1 이 벽화고와 함께 발굴된 것에 동진 승평(升平) 8년(364) 연호가 있는 목간(木簡)이 있기 때문에 이렇게 연대를 추정한다. 서량은 16국 시기 북방에 있었던 유일한 한족 할거정권으로 줄곧 동진의 연호를 쓰면서 진의 문화적 전통을 유지했다.

121

〈연락도〉, 서량, 벽화고, 종이, 47.5×42.5cm(위), 25.3×81cm(아래), 투루판(吐魯番) 아스타(阿斯塔) 제6 · 제2 묘역 출토, 부리덴(不列顚) 박물관.

것 같고, 서양의 발레극 〈백조의 호수〉와도 비슷해 보이는구나. 두 사람이 반주를 하는데 한 사람은 북을 치고 다른 한 사람은 긴 퉁소를 불고 있어.

학생　하단 오른쪽은 주방이에요. 한 사람이 아궁이 앞에서 불을 지피고 있고, 그 옆으로 많은 주방 기구가 보여요. 왼쪽은 달구지가 있네요. 이 그림은 전체적으로 형상이나 선이 매우 유치해요.

완성되지 않은 상태로 보존되어 더욱 희귀한 자료

선생　그렇겠지. 하지만 유치하기 때문에 가치가 있고, 이것은 회화 발전의 한 과정이라고 할 수 있어. 《역대명화기(歷代名畫記)》에서 "이전 그림은 모두 간략했는데 위협(衛協)[2]에 이르러 비로소 정밀해졌다"라고 했지. 이 벽화고를 통해 당시 인물화를 그려나간 과정을 대략 엿볼 수 있단다.

학생　어떻게요?

선생　이것은 초고이기 때문에 아직 색을 칠하지 않았지만, 그림을 그린 무명 화가는 인물의 옷주름이나 휘장에 농도가 다른 먹색을 약간 입혔단다.

학생　그렇게 해서 요철감이 생기는군요.

선생　맞아. 여기에 다시 색을 칠하게 되면 입체감이 있게 되지. 이것은 서량의 작품이고, 남북조시대의 장승요(張僧繇)[3]에 오면 여기서 한 걸음 더 나아가 불화의 표현기법을 흡수해 소위 요철법(凹凸法) 혹은 훈염법(暈染法)[4]이라는 기법이 출현한단다. 이런 방법은 지금도 사용되고 있단다.

●2 3세기 말~4세기 초, 동진의 저명한 화가로, 도석인물화(道釋人物畫)에 뛰어났다. 사혁(謝赫)은 《고화품록(古畫品錄)》에서 본인이 거론한 회화의 여섯 가지 기준 즉 육법(六法)을 모두 겸비한 인물로 평가하고 1품에 넣었다.
●3 6세기 초 남조 양(梁)나라의 화가. 도석인물화에 뛰어나 양 무제가 불사를 건축할 때 그 벽화를 도맡아 그렸다. 금릉(金陵)의 안락사(安樂寺)에 용 네 마리를 그릴 때 눈동자를 찍은 후 용이 벽을 뚫고 날아갔다는 일화가 전한다. 요철화에 능하고, 산수화에 필묵 대신 청록으로 그리는 몰골법(沒骨法)을 창시했다.
●4 동일한 색을 아주 진하게, 진하게, 옅게, 아주 옅게 반복적으로 칠함으로써 입체감을 드러내는 기법.

17

하늘에 묻는 시

〈꽃핀 봄날 밤(春江花月夜)〉
—장약허(張若虛)[1]

선생	강과 하늘 한 빛으로 어우러지고	江天一色無纖塵
	외로운 둥근 달 휘영청 밝구나.	皎皎空中孤月輪
	강가에서 누가 처음 달을 보았을까?	江畔何人初見月
	강 달은 언제부터 사람을 비추었을까?	江月何年初照人
	인생은 대대로 끝이 없고	人生代代無窮已
	강 달은 해마다 똑같지.	江月年年望相似
	강 달은 누구를 기다릴까?	不知江月待何人
	유유히 흐르는 강물을 바라볼 뿐이네.	但見長江送流水

학생 선생님이 방금 낭송한 시는 〈꽃핀 봄날 밤〉이 아닌가요?

선생 〈꽃핀 봄날 밤〉 중에서도 가장 빼어난 부분이지. 게다가 제목이 근사하지 않니?

학생 춘(春), 강(江), 화(花), 월(月), 야(夜) 다섯 글자의 의경이 한 폭의 아름다운 경치를 만들고 있어요.

선생 어느 봄밤 밝은 달이 휘영청 떠 있고, 작자는 씻은 듯한 달을 바라보며 여러 가지 기발한 생각을 한다.

학생 "강과 하늘 한 빛으로 어우러지고, 외로운

[1] 660경~720. 당대의 시인. 개원(開元) 연간에 하지장·장욱(張旭)·포융(包融) 등과 함께 '오 땅의 사대가(吳中四士)'로 불렸다. 《전당시(全唐詩)》에 시 두 수가 전하는데, 〈꽃핀 봄날 밤〉은 인구에 회자되는 유명한 시이다.

124

둥근 달 휘영청 밝구나." 이 두 구는 달 아래의 경치를 아름답게 묘사하고 있어요. 봄 강물과 파란 하늘이 아득히 한 빛으로 어우러지는데 얼마나 깨끗한지 막 세수를 하고 난 것처럼 한 점의 먼지도 없어요.

선생 머리를 들어보니 밝은 달이 하늘에 걸려 있어. 작자는 강물과 하늘을 대면하고 기묘한 문제를 제기하지. 이 강가에서 처음으로 달을 본 사람이 누구냐고.

학생 강 위의 달은 언제부터 사람을 비추기 시작했는지도 묻고 있어요.

선생 이 질문은 사실 우주의 오묘한 비밀과도 같은 것이지. 마치 굴원이 〈천문(天問)〉에서 인간은 어디에서 왔으며, 우주는 어떻게 발생했는지를 묻듯이. 차이점이라면 장약허의 시가 경쾌하고 아름답게 물어본다는 것이지.

학생 이 질문에 스스로 대답하고 있어요. "인생은 대대로 끝이 없구나"라고요. 인류가 비록 유한한 생명을 타고났지만 세대를 이어가면서 끝없이 전해진다는 의미이지요.

선생 옛 시인들의 시는 짧은 인생에 대한 감상이 대부분인데 장약허의 이 작품은 오히려 활력과 낙관적인 정서로 충만해 있구나.

학생 강물이 끊임없이 흘러가니 어제의 강물은 한번 흘러가면 돌아오지 않고, 오늘의 새로운 강물도 어제의 그 강물이 아니지요. 마찬가지로 이 지구에서 달을 보면 매일 뜨고 지는 것만 보이지만, 오늘 보는 달은 어제의 달이 아니고 단지 "같은 것만 바라볼 뿐이죠."

선생 우주는 영원히 변화한다는 소박한 유물주의 사상을 이렇게 아름다운 시구에 담아 남김없이 표현한 작품이구나.

학생 이백에게도 비슷한 시[2]가 있는데 아마도

●2 이백의 시 〈술을 들고 달에게 묻다(把酒問月)〉에 나오는 구절. "푸른 하늘에 달은 언제부터 있었나? 나는 지금 술잔을 놓고 물어본다/사람은 달에 오르려고 해도 할 수 없으나, 달은 오히려 인간과 함께 한다/희기는 마치 거울에 비친 붉은 궁궐과 같고, 녹색 안개가 사라지자 푸른 광채가 발한다./단지 하늘이 바다에서 시작됨은 보이나, 어찌 새벽이 구름 사이에서 사라짐을 알리요?/흰 토끼는 약초를 찧으니 가을에서 봄이 되고, 항아는 외로이 누구와 벗하나?/지금 사람은 옛 달을 볼 수 없지만, 오늘 이 달은 옛사람들을 비추었지./옛사람과 지금 사람이 흐르는 강물처럼, 이렇게 함께 달을 보고 있네./단지 바라건대 노래가 있고 술이 있을 때, 달빛이 금빛 술잔을 오래 비추기를.

이 시에서 영감을 받은 것 같아요.

지금 사람은 옛 달을 볼 수 없지만 今人不見古時月
오늘 이 달은 옛사람들을 비추었지. 今月曾經照古人
옛사람과 지금 사람이 흐르는 강물처럼 古人今人若流水
이렇게 함께 달을 보고 있네. 共看明月皆如此

선생 비록 모든 것이 변하지만, 인간은 빠르게 달은 느리게 변화한다고 했구나. 이백은 장약허 시에서 빠진 의미를 보충한 셈이지.

학생 "누구를 기다릴까? 유유히 흐르는 강물을 바라볼 뿐이네"라는 마지막 두 구에서는 강 위의 달이 마치 누군가를 기다리고 있는 것 같아요. 정말 절묘한 시구인데요.

선생 하지만 결국 달은 누군가를 기다리는 것이 아니라 단지 굽이쳐 흘러가는 강물을 볼 뿐이지.

학생 선생님, 이것은 전체 시의 일부분이잖아요? 그렇다면 앞뒤로는 어떻게 묘사하고 있나요?

달은 언제부터 사람을 비추기 시작했는가

선생 앞부분은 봄날 달밤의 아름다운 경치를 묘사하고 있어. 몇 구 낭송해볼까?

봄 강의 조수는 바다에 닿아 평온하고 春江潮水連海平
바다의 밝은 달은 조수와 함께 있구나. 海上明月共潮生
넘실대는 물결 따라 천만 리 灩灩隨波千萬里
봄 강 어딘들 달이 밝지 않으랴…… 何處春江無月明

126

한번 상상해보렴. 봄에 강물이 불어나고 밝은 달이 상상 속의 해변에서 솟아오르는 모습을. 이 시각에도 세계 곳곳에는 청량한 달빛이 쏟아지고 있겠지.

학생 너무 아름다워요. 뒷부분은 어떻게 되어 있나요?

선생 뒤는 내용이 매우 긴데, 주로 달밤에 사랑을 나누는 남녀의 모습, 떠나간 남편에 대한 아내의 그리움, 아내를 그리는 남편의 마음 등을 쓰고 있어. 너도 생각해보렴. 이렇게 밝은 달밤에 어떻게 그리움의 정서가 일어나지 않겠니?

학생 어떤 사람은 이 시가 당시(唐詩) 중에서 제일이라고 하는데, 정말 그런가요?

선생 그렇게 말하는 사람이 있지. 문일다(聞一多)[3]는 이 시가 "시 중의 시요, 최고 중의 최고"이며, 일체의 꾸밈이 없기 때문에 전체 시를 읽어보면 반드시 아름다운 예술적 향수와 정감을 느낄 수 있다고 했어.

●3 1899~1946. 현대 중국의 시인, 학자. 그림 공부를 위해 미국으로 유학했다가 영미시에 관심을 가진 뒤 문학으로 전향했다. 모교인 칭화대학교에서 중국문학 교수로 재직하며 《시경》과 당시 등 고전문학 연구에 전념했다.

17

인간과 신의 사랑의 찬가

〈낙신부도(洛神賦圖)〉 낙수의 여신

선생 오늘은 〈낙신부도〉를 감상해보자.

학생 〈낙신부도〉는 현재 전하는 동진시대 고개지(顧愷之)[1]의 작품 가운데 대표작이 아닌가요?

선생 고개지의 작품은 이미 전해지지 않고, 지금 보는 것은 송대 사람의 모본이란다.

학생 저 유명한 조식(曹植)[2]의 〈낙신부(洛神賦)〉를 아주 인상깊게 읽었는데, 이 그림이 바로 그것을 저본으로 한 것이 아닌가요?

선생 그렇단다. 〈낙신부〉는 조식이 낙수(洛水)를 지나가다 낙수의 신과 사랑하게 되지만, 안타깝게도 인간과 신의 차이를 극복하지 못하고 낙심한 채 떠난다는 이야기야. 화가는 상상력을 발휘해 이 이야기를 해피엔딩의 화면으로 새롭게 창조하지.

학생 그렇다면 〈낙신부도〉는 작품의 내용을 설명하는 일반적인 삽화가 아니라 독립적인 그림이라고 할 수 있군요?

선생 바로 그렇단다. 그림 전체를 보면 구도가 정밀하고 색채가 고색창연하지 않니?

학생 화면의 배치에서 차고 빈 공간이 서로 대

●1 345~406. 동진(東晉)의 화가, 박학하고 그림을 잘 그렸는데 특히 인물화에 뛰어나 창작과 이론 모두에서 많은 일화와 명언을 남겼다. 《위진승류화찬(魏晉勝流畵贊)》《논화(論畵)》《화운대산기(畵雲臺山記)》등 세 편의 화론서가 전한다.
●2 192~232. 삼국시대 위(魏)의 시인, 조조의 아들. 어려서부터 매우 총명했으나 형 조비의 시기로 불우한 생활을 했다. 오언시나 악부 등의 많은 작품을 남겨 건안칠자(建安七子)의 한 사람으로 거론된다.

고개지, 〈낙신부도〉(부분), 동진, 송대 모본, 권, 비단에 채색, 27.1×572.8cm, 베이징 고궁박물원.

응하면서 도처에 시적인 정취를 드러내었어요.

선생 이 그림은 '아름다움에 놀라다(驚艷)' '감정을 토로하다(陳情)' '함께 떠나다(偕逝)'의 세 부분으로 나뉘어 있어.

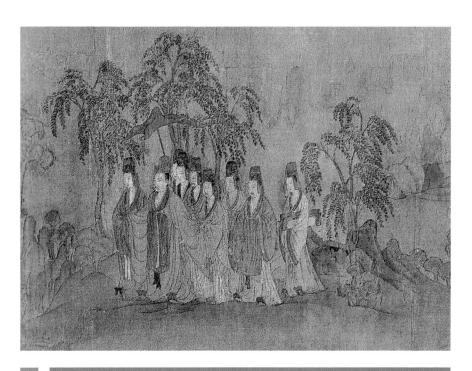

신화의 세계를 현실로 구현한 고전 회화의 전범

학생_ '아름다움에 놀라다'는 낙신을 만나 그녀의 아름다움에 탄복하는 내용
이에요. 소나무 언덕이 펼쳐져 있고 키 큰 버드나무 사이로 바람이 부는 가운
데 낙수 가에 이른 조식 일행이 낙신의 출현을 경탄하며 보고 있어요

선생_ 그림에서 중심인물인 조식이 다른 인물보다 크게 그려져 있고, 묘사도
비교적 정밀하구나. 두 손은 마치 무리를 나는 것 같고 발걸음은 앞으로 향해
있어. 눈동자의 움직임, 손과 발의 일거수일투족이 뭔가 말을 하고자 하면서
도 말없이 주위를 살피는 모습들이 모두 표현되어 있구나.

학생_ 이에 반해 시종들의 눈빛은 윤기가 없는 것이 제대로 보지 못하는 것
같아요.

선생_ 낙신이 드디어 출현하는구나. "머리를 높이 올리고, 하늘하늘한 치마를 입
고, 손에는 연꽃 모양 깃털 부채를 들고(雲髻峨峨 輕裾飄飄 手持蓮瓣狀羽

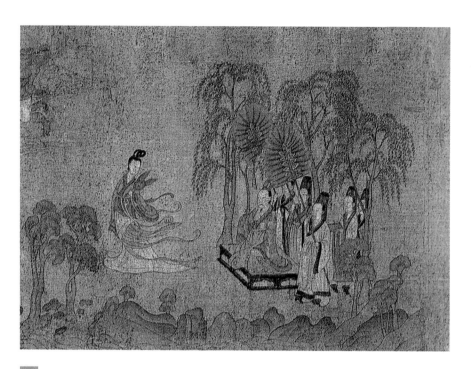

扇)……." "멀리서 바라보니 마치 태양이 아침 놀 속에서 떠오르는 듯 환하다(遠
而望之 皎若太陽升朝霞)." 낙신의 출현이 그림의 첫번째 고조기인 셈이지.

학생_ 두번째 장면은 '감정을 토로하다'에 해당되겠네요. 조식이 낙신에게 애
모하는 마음을 토로하고, 두 사람이 서로의 진심을 호소하는데요.

선생_ 인물의 조형에서 '형상으로써 정신을 전하다(以形寫神)'와 '정신을 전
하여 인물을 그리다(傳神寫照)'라는 예술사상●3이 완전히 체현되었어. 낙신
의 경쾌하고 가벼운 움직임과 조식의 온화하고 중후한 모습이 선명하게 대조
되면서 동시에 조화를 이루고 있단다.

●3 고개지가 인물화를 그릴 때 그
사람의 정신과 감정 그리고 생각의
전달을 중시하면서 한 말이다. 그는
특히 정신을 전하는 요체가 바로 눈
동자에 있다고 하면서, 어떤 때는
사람을 그리면서도 몇 년 동안이나
눈동자를 그리지 않았다고 한다.

학생_ 나머지 인물도 각각 개성이 있고 평범하지
않아요. 구름 낀 하늘에는 풍신(風神)이 있고,
수신(水神)은 허리를 낮추어 파도를 잠재우고
있어요. 그리고 오른쪽에 하신(河神)이 북을 치
고 있고, 여와는 경쾌하게 노래를 하고 있어요.

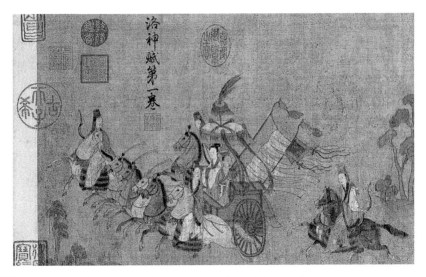

선생 이어서 낙신은 정을 품은 채 말없이 떠나는구나.

학생 용솟음치는 강물 위로 낙신은 여섯 마리 용이 이끄는 구름 마차를 타고 가고, 좌우에서는 선학들이 뒤따르고 있어요.

학생 세번째 장면은 '함께 떠나다'예요.

선생 여기서 화가는 조식 원작의 애절하고 슬픈 결론을 뒤집지. 낙신은 떠나가는 대신 조식의 주위를 거듭 돌고, 큰 배에 붉은 촛불이 높이 타오르며 해피엔딩이 된단다. 마치 신화세계가 이상적인 현실로 바뀐 것 같지 않니?

학생 그렇군요! 희극으로 새롭게 탄생했군요. 그들은 드디어 배를 함께 타고 떠나고 있어요.

선생 이렇게 결말을 다르게 처리한 것은 바로 시부(詩賦)와 그림의 미적 표현력이 다르기 때문이란다.

학생 〈낙신부도〉의 예술적 수법은 중국인의 독특한 심미 추구를 나타낸다고 이해해도 될까요?

선생 잘 말했다. 그것은 다름 아닌 대단원의 결말을 추구한다는 점이야. 게다가 공간의 처리에서도 단순한 분할이 아니라 연속과 전환이라는 독특한 방법을 쓰고 있지. 그런 의미에서 〈낙신부도〉는 고전 회화의 전범 가운데 하나란다.

18

허와 실이 조화를 이루는

완전한 경지

〈관작루에 올라(登鸛雀樓)〉
—왕지환(王之渙)●1

선생 태양은 산 너머로 지고 白日依山盡

황하는 바다로 흐른다. 黃河入海流

천리 밖을 보려고 欲窮千里目

누각을 한 층 더 오른다. 更上一層樓

학생 마음이 넓어지면서 날아오를 것 같은 느낌을 주는 시예요.

선생 시를 제법 느낄 줄 아는구나. 그러면 이러한 느낌이 어디에서 연유하는
지 한번 자세히 생각해보렴.

학생 당연히 후반부 두 구가 감동적이죠. 전반부는 일반적인 경치묘사이고,
경치도 단조로운 편이에요.

선생 그렇지 않단다. 감각이 뛰어나기는 하지만 그리 깊이 이해하지는 못했
구나. 이 네 구는 하나의 완결된 체제이기 때문에 나눌 수가 없어. 만약 "천
리 밖을 보려고, 누각을 한 층 더 오른다"만을
빼내오면 통속적인 격언일 뿐이고 시가 아니야.
높은 곳에 올라야 멀리 볼 수 있다는 것은 생활
에서 흔히 느낄 수 있는 것이기 때문에 결코 진
정으로 사람을 감동시키지 못해. 하지만 이 시는
도리어 사람들을 깊이 감동시키거든.

●1 688~742. 당대(唐代)의 시인.
일찍이 익주(翼州) 형수현(衡水縣)
의 주부(主簿)를 맡았으나 모함을
받아 그만둔 뒤 10여 년을 유람했
다. 성당(盛唐) 때의 유명한 변새(邊
塞)시인으로 왕창령(王昌齡)·고적
(高適) 등과 교유했다. 《전당시(全
唐詩)》에 여섯 수의 시가 전한다.

학생　그러면 도대체 무엇이 사람을 감동시키나요?

선생　한번 물어보자. 이 시에는 어떤 형상들이 등장하니?

학생　태양, 높은 산, 황하, 대해요.

선생　그리고?

학생　또요?

선생　'지다'와 '흐르다'도 이미지로 볼 수 있어. 좋아, 이 이미지들을 연결해 보자. 우선 첫 구는 어떻게 되지?

학생　"태양은 산 너머로 지고"는 불같이 빨간 저녁 노을에 휩싸여 해가 산 너머로 점점 사라지는 모습이 일종의 광활하고 무한한 느낌을 주는데요.

선생　한 폭의 웅장한 공간적 도상인 셈이지. 다음 구를 볼까?

학생　"황하는 바다로 흐른다"에서 황하가 굽이치며 막힘 없이 대해로 흘러 들어가는 모습이 시간의 무한한 흐름을 연상하게 해요.

선생　이것은 시간적인 이미지인 셈이지. 이렇게 작자는 단번에 우리들을 광활한 우주의 시공간으로 데려가 끝도 없고 시작도 없는 무궁무진한 시공(時空)을 대면하게 해주지. 이로써 너의 영혼은 맑아지고 너의 정신은 승화하게 되는 것이란다.

학생　아! 그렇게 깊은 뜻이 있었군요.

너무 차면 생기가 없고 너무 비면 신비롭기만 하다

선생　한번 생각해보렴. 태양이 산 너머로 져도 다음날이면 다시 떠오르기를 계속 반복하고, 황하도 밤낮을 쉬지 않고 굽이쳐 동쪽으로 흘러가지. 인류의 발전이나 세상의 진리도 이와 같지 않겠니? 인류가 대대로 끊임없이 번성해 온 것은 마치 자연계에서 낮과 밤이 계속 교체하는 것과 같지. 진리라는 장강은 쉬지 않고 달려 마치 황하의 물처럼 도도히 흘러가지. 이렇게 인간은 영원히 뭔가를 추구하겠지.

학생 하지만 끊임없이 위로 올라가야 한다면 영원히 만족하지 못할 거예요.

선생 이러한 배경하에서 바로 "천리 밖을 보려고 한 층 더 오른다"가 도출되는 거야. 이 속에 담긴 의미는 결코 일반적인 생활의 진리가 아니란다.

학생 구체적인 형상, 우주와 시공이라는 영원한 실체에 대한 느낌을 통해 "내 삶은 유한하나 배움은 끝이 없네"라는 진리를 깨닫게 되는군요?

선생 자신의 인생을 의미있게 하려면 반드시 자신의 주관적 능동성과 적극적 진취성을 발휘하고, 진정한 선에 대한 추구를 게을리하지 말아야 최대한의 성공을 거둘 수 있는 법이지.

학생 이제 알 것 같아요. 높이 올라 멀리 본다는 작은 이치가 아니라 여기에 담긴 의미를 깨달아야 하는군요.

선생 그렇지. 종합하면 1·2구가 땅에 발을 딛는 것이라면 3·4구는 승화이고, 전자가 충실하다면 후자는 여백처리인 셈이지. 양자가 결합해 하나의 완결된 미적 경지를 이루고 있어. 원래 너무 차면 생기가 없고 너무 비면 신비하기만 하기 때문에 차 있으면서도 빈 곳이 있어야 완결된 경지에 이르게 되지.

학생 아! 이 시야말로 세상에서 제일가는 시이자 천고의 절창이라고 해도 결코 이상하지 않겠어요.

선생 네 말이 맞다.

18

한 폭의 민족교류사

〈보련도(步輦圖)〉

선생_ 오늘은 염입본(閻立本)[1]의 〈보련도〉를 감상해보자.

학생_ '보련'은 무슨 뜻인가요?

선생_ 보련은 다름 아닌 가마야. '련(輦)'자를 보면 위에 '부(夫)'자 두 개가 있고 아래에 '거(車)'자가 있지 않니? 바로 두 사람이 가마를 든다는 것을 표시한 것이란다. 화면에 보이는 한 무리의 궁녀들 중에서 앞에 있는 네 명이 포장이 있는 가마를 들고 있는 모습이 보이지? 그 가마에 앉은 사람이 바로 당 태종(太宗)이야. 이 그림은 당 태종이 딸 문성공주(文成公主)를 토번(吐蕃)의 왕 송찬간포(松贊干布)에게 시집 보낼 때 신부를 맞이하러 온 토번의 사신 녹동찬(祿東贊)이 당 태종을 알현하는 장면을 그린 것이란다.

학생_ 그러니까 외빈을 맞이하는 정경을 묘사한 것이군요.

선생_ 염입본에 의해 묘사된 당 태종은 영민하고도 건장하며, 온화하면서도 대범하며, 표정이 엄숙하고도 위엄이 서려 있는 모습이구나. 그는 지금 토번의 사신을 대면하며 화친(和親)이라는 중대한 사안을 생각하고 있어.

학생_ 얼굴 묘사가 더할 나위 없이 훌륭해요. 위로 치켜뜬 눈은 뛰어남과 예지를 드러내고, 다소

●1 600경~673. 당대(唐代) 초기에 활동한 인물화의 대가. 아버지 염비(閻毗), 형 염입덕(閻立德)과 함께 회화와 공예 및 건축에 뛰어났다. 장승요와 정법사(鄭法士)를 배웠는데 그들보다 낫다는 평을 들었다. 활동한 시기가 천하를 평정한 직후인 당대 초기라서 어용(御容)이나 공신도(功臣圖) 및 직공도(職貢圖)를 많이 그렸다.

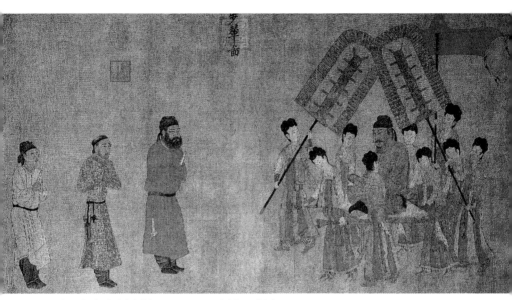

느슨한 양미간은 신뢰와 유쾌함을 나타내고, 약간 다문 입술은 위엄을 겉으로 지나치게 드러내지 않으려는 모습이에요. 늘어진 귓불은 제왕의 인상을 나타내고, 가늘고 긴 수염은 왕으로서의 풍모를 더해주고 있어요.

선생 화가는 궁녀의 안배를 통해 당 태종의 지존으로서의 풍모를 더욱 부각시켰단다. 먼저 조형상의 대비인데 궁녀들의 작고 깜찍한 모습이 태종의 건장함과 위엄을 더욱 드러내주고 있어.

학생 표정의 대비도 보여요. 나이가 어리고 귀여운 궁녀들이 주위를 살피며 활기를 띠는 반면 태종은 침착하고 근엄해요.

선생 게다가 동(動)과 정(靜)의 대비도 있구나. 궁녀들이 가마를 들거나 부채를 드는 등 다양한 자세와 표정을 하고 있다면, 태종은 꼿꼿하게 앉아 있어.

학생 색채도 대비되어 있어요. 태종의 갈홍색 옷과 검은색 신발과 두건은 홍색과 녹색이 섞인 궁녀의 옷 가운데서 더욱 장엄한 느낌을 주어요.

선생 이러한 인물들의 구도는 둔중한 부채 손잡이 두 개가 금자탑 모양의 안

정되고 완전한 조형을 만들고 있지.

학생 왼쪽의 세 사람은 키 순서대로 서 있어요. 맨 앞의 사람은 붉은 도포에 곱슬거리는 수염을 하고 손에는 홀판(笏板) 비슷한 것을 들고 있는데 표정이 침착하고 노련해 보여요. 녹동찬을 안내해 태종을 알현하는 것 같아요. 맨 끝의 사람은 통역하는 사람이고, 중간에 서 있는 사람이 송찬간포의 사신인 녹동찬이에요.

선생 화가는 그들의 공손하고 신중한 행동거지, 엄숙하고 성실한 태도, 약간 찌푸린 양미간, 지혜가 번뜩이는 두 눈을 통해 대당(大唐) 천자에 대한 경외심과 우방의 사신으로서의 자세를 놓치지 않고 묘사했어.

토번의 사신이 당 태종을 알현하는 장면

학생 복식에도 화가가 고심한 흔적이 역력해요. 자잘한 꽃무늬 도포는 탄력이 풍부한 철선을 운용해 비단의 질감을 그대로 드러내고, 붉은색과 흰색의 조화를 통해 더욱 돋보이게 했어요.

선생 화가는 눈의 표정을 통해 인물들을 연결시킴과 동시에 중간에 일정한 거리를 둠으로써 화면의 소밀효과를 극대화했단다.

학생 사진이 없었던 시절에 염입본의 〈보련도〉가 사신이 왕을 알현하는 장면을 그대로 남긴 셈이군요. 정말로 귀한 그림이네요.

선생 그렇고말고.

19

황량한 변경에

봄은 영원히 없다

〈양주의 노래(涼州詞)〉 ― 왕지환

선생 오늘은 왕지환의 명작 〈양주의 노래〉를 감상해보자. 어떤 사람은 이 작품을 당시(唐詩)의 압권(壓卷)이라고 하지.

학생 압권이 정확히 무슨 뜻인가요?

선생 옛날 과거시험에서 답안지를 검토하는 관리가 가장 훌륭한 답지를 맨 위에 두었기 때문에 압권이라고 하는 거야. 압권이면 곧 일등인 셈이지. 하지만 시는 사람마다 감상하는 관점이 다르기 때문에 제일로 치는 것도 사람마다 다르지. 그렇지만 어떻든 이 작품은 공인된 좋은 시이지.

학생 황하는 멀리 흰 구름 사이로 흘러가고 黃河遠上白雲間
　　　한 조각 외로운 성은 만길의 높은 산 一片孤城萬仞山
　　　변경의 피리소리 어찌 버드나무를 원망하리요? 羌笛何須怨楊柳
　　　봄바람도 옥문관을 넘지 못하거늘. 春風不度玉門關

선생 제1구의 분위기가 평범하지 않구나. 이백은 황하를 묘사하면서 "황하의 물 하늘에서 내려와, 바다로 흘러가면 돌아올 수 없음을(黃河之水天上來　奔騰到海不復回)"[1] 이라며 상류에서 하류로 써내려 갔어.

학생 반면에 왕지환은 아래에서 위를 조망하는 특별한 각도를 택해 물결이 세차게 굽이쳐 하늘

●1 〈술을 권하다(將進酒)〉라는 시의 첫 구절. "그대는 보지 못했는가, 황하의 물 하늘에서 내려와, 바다로 흘러가면 돌아올 수 없음을./그대는 보지 못했는가, 고대광실 거울 앞의 슬픈 백발을, 아침의 검은 머리 저녁에 서리가 되는 것을!……

139

에 닿을 듯한 황하가 마치 황색의 댕기처럼 구름 속으로 날아오른다고 쓰고 있어요.

선생　구상이 참 특이하구나. 이어지는 구 "한 조각 외로운 성은 만길의 높은 산"에서 한 길은 30척이니까 만길이라고 하면 산이 아주 높다는 것을 표현한 것이지.

봄바람도 사람과 같아서 황량한 변경으로 오고 싶어하지 않는다

학생　그런데 왜 한 조각이라는 표현을 썼나요?

선생　여기서 한 조각은 한 채라고 보아야 해. 이 성은 사람들이 거주하는 곳이 아니라 변경을 지키는 보루 혹은 영지이기 때문에 한 조각이라고 한 것이지. 거꾸로 매달린 황하와 변경의 외로운 성에서 어떤 인상을 받았니?

학생　비장한 느낌을 받았어요.

선생　그렇지. 다음의 두 구 "변경의 피리소리 어찌 버드나무를 원망하리요? 봄바람도 옥문관을 넘지 못하거늘"을 보면 더욱 그런 느낌이 든단다. 황량한 변경 위로 마치 우는 듯, 호소하는 듯, 원망하는 듯, 그리워하는 듯 피리소리가 들려오는 거야.

학생　이 피리는 누가 불고 있나요?

선생　아마도 고향을 떠난 남편이거나 아들, 아니면 오랫동안 변경을 지킨 사병이나 군관이겠지. 망망한 구름바다와 만길 높은 산이 에워싸고 있는 보루에서의 삶이 얼마나 단조롭고 처량하며 고통스럽겠니? 그래서 피리소리로 마음의 답답함을 털어낼 수밖에.

학생　그런데 이 피리소리가 슬픈 분위기를 더욱 고조시켜요.

선생　그렇지. 그래서 작자는 "버드나무를 원망"할 필요가 없다고 말하지. 이 '버드나무'는 두 가지 의미가 있는데, 하나는 피리가 〈버드나무를 꺾다(折柳)〉라는 송별곡[2]을 연주한다는 것이고, 다른 하나는 이 일대가 생장이 쉬

운 버드나무마저 자라지 않는 곳이기 때문에 이별할 때 꺾어줄 버드나무조차 없다는 말이지.

학생　어째서 버드나무마저 자라지 않나요?

선생　봄바람이 옥문관을 넘지 못하기 때문이야. 봄바람도 사람과 같아서 강남의 따뜻한 땅에서 이렇게 황량한 변경으로 오고 싶지 않은 것이겠지.

학생　경치를 보고 피리소리를 듣고 그 고통을 생각해보니 마음에 깊이 느껴지는 바가 있어서 변경의 전사에 대한 존경심이 저절로 생기는걸요.

선생　들리는 말에 의하면 당시 이름난 세 명의 변새 시인인 왕지환·고적(高適)·왕창령(王昌齡)이 주막에서 술을 마시다가 내기를 했다고 해. 한 사람씩 시를 지어 노래한 후 누가 사람들을 가장 많이 감동시키는가 하고.

학생　결국 누가 이겼어요?

선생　"봄바람도 옥문관을 넘지 못하거늘"을 노래했을 때 그곳에 있던 사람들이 모두 한없이 슬퍼했다고 해. 당연히 왕지환이 일등을 한 셈이지.

학생　저도 그렇게 생각했어요.

●2 북조시대 민가인 〈절양류가사
(折楊柳歌辭)〉를 말한다. 예로부터
'버드나무를 꺾다(折柳)'는 이별의
상징처럼 쓰였는데, 이것은 '버드나
무(柳)'와 '머무르다(留)'의 음이 같
기 때문에 현실 속의 님은 떠나지만
마음으로는 님을 보내지 않는다는
중의적인 의미와, 또 실제로 버드나
무는 꺾꽂이가 가능해 님이 가는 곳
이라면 어디든지 님 곁에 함께 있을
수 있다는 의미를 담는다.

141

19

엄숙하고 도도하며

생기 있고 천진하다

〈준마도(神駿圖)〉

선생　진·한대 이후로 말을 제재로 한 그림이 부단히 출현하는데, 특히 당대에 오면 말 그림에 뛰어난 화가들이 여럿 등장한단다. 조패(曹霸)●¹·진굉(陳閎)●²·한간(韓幹)●³·위언(韋偃)●⁴ 등이 대표적인 작가들이야.

학생　당대의 대시인 두보(杜甫)가 〈그림을 노래하다(丹靑引)〉●⁵라는 시에서 "선제의 천리마 옥화총, 화공마다 그 모습이 달랐네(先帝天馬玉花驄 畵工如山貌不同)"라며 말 그림이 성행한 당시의 상황에 대해 말했어요.

선생　네 말이 맞다. 또한 두보는 "붓끝에 고아한 운치가 있다" "붓의 운용에 뛰어난 재능이 있다"라며 한간의 말 그림 솜씨를 칭찬했단다. 한간은 당시의 말 그림의 대가 중에서도 가장 돋보이는 존재였는데, 그는 선인들의 전통에 대한 학습을 토대로 사생을 매우 중시했어. 당 현종이 그에게 진굉에게서 말 그림을 배우라고 하자, 도리어 "신에게는 예전부터 스승이 있습니다. 폐하 마구

●1 8세기 중기 당 현종 때의 서화가. 현종의 명으로 어마(御馬)와 공신(功臣)의 초상을 많이 그렸는데 필묵이 침착하고 신채(神采)가 생동했다고 한다.

●2 당대의 화가. 인물·초상·사녀·동물 그림에 뛰어났다. 말 그림을 잘 그렸고, 초상화는 염입본 이후 제일인자라는 평을 들었다.

●3 ?~780. 당대의 화가. 어려서 술집에서 술 배달을 했는데 재상이자 시인인 왕유의 집에 술값을 받으러 갔다가 외출한 왕유를 기다리며 그린 그림이 왕유의 눈에 든 이후로 그림을 그리게 되었다고 전한다. 당 현종이 말을 좋아하여 40만 마리의 말을 가지고 있었는데 이를 모두 그려 말 그림의 독보적 존재가 되었다.

●4 8세기경 활동. 당대의 화가. 조패·한간 등과 함께 말 그림으로 이름이 높았고, 산수·인물·송석(松石)·동물 그림 등 못 그리는 그림이 없었다고 한다.

●5 원시에는 두보 자신이 직접 "조패 장군에게 주다(贈曹將軍霸)"라는 주를 달았다.

142

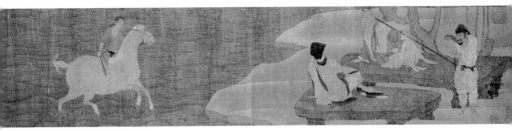

(전)한간, 〈준마도〉, 당, 권, 비단에 채색, 27.5×122cm, 랴오닝 성 박물관.

간의 말들이 모두 저의 스승입니다"라고 했다고 해. 그가 얼마나 사생을 중시했는지를 알 수 있겠지.

학생 그가 그린 말은 어떤 특색이 있나요?

선생 그의 말은 민첩하고 용맹스럽고, 건장하고 힘이 세고, 정기도 있어서 여느 화가와 다른 독창성이 있단다. 이제 그의 그림으로 전해지는 〈준마도〉를 감상해보자.

학생 그림의 내용은 역사에 나오는 일화 같은데요.

선생 그래, 진대(晉代)의 승려 지둔(支遁)●6과 그의 애마에 관련된 이야기란다. 너럭바위 위에 앉아 있는 승려가 바로 지둔인데, 맞은편에서 물을 건너오는 준마를 바라보고 있어.

학생 머리를 풀어헤친 동자가 말 등에 앉아 있는데, 손에 솔을 들고 있는 걸로 봐서 막 말을 씻기고 물에서 나오는 것 같아요.

선생 지둔의 맞은편에 높은 두건을 쓰고 넓은 도포를 입은 명사가 앉아 있구나. 얼굴 표정은 알 수 없지만 등과 앉은 자세를 보면 거만한 태도를 읽을 수가 있어.

●6 314~366. 동진의 이름난 승려. 자는 도림(道林). 일찍이 5세에 출가하여 경전의 근본적인 의미를 특히 잘 파악한 것으로 유명하며, 노장사상에도 밝아 왕희지(王羲之)·사안(謝安) 등 당시의 명사들과 청담(淸談)을 즐겼다.

학생 팔에 매 한 마리를 얹고 옆에 서 있는 시종은 서역 사람 같아 보여요.

선생 그래, 서역 사람이 맞구나. 이 사람의 출현으로 화면의 평정한 분위기가 달라졌어.

143

학생 이 그림의 묘사 기교에 대해 좀더 말씀해주세요.

선생 한마디로 말해 아주 훌륭하단다. 조형들이 아주 정확하고도 생동감 있게 묘사되었어. 중심인물은 지둔이지만 묘사의 중점은 준마의 몸뚱이에 있단다. 이 말이 물에서 걸어나오는 모습을 보면 어떤 느낌이 드니?

학생 말이 살이 오르고 힘이 세어 보이지만 특유의 골격을 가리지는 못했어요. 그리고 몸이 크고 육중한 감도 있지만 도리어 제비처럼 가벼운 느낌을 받았어요. 그래서 수면 위를 걸어나오는 효과가 있어요.

선생 이것이 바로 한간이 선인들의 전통을 계승해 말의 조형에 낭만주의와 현실주의를 결합한 예술기법의 결과란다.

폐하 마구간의 말들이 모두 저의 스승입니다

학생 한간은 인물의 성격과 형상에서도 매우 생동적으로 묘사한 것 같아요.

선생 그렇단다. 지둔의 엄숙하고 조용한 표정과 준마를 바라보는 모습, 명사의 오만한 태도, 직분에 충실한 시종과 천진난만한 동자를 하나하나 아주 적절하게 묘사했어.

학생 이 작품에 대해 천년이 지난 지금에도 감동과 찬탄이 끊이지 않는 이유가 있었군요.

평이함 속에
진지함을 담다

〈벗의 마을을 방문하다(過故人莊)〉
—맹호연(孟浩然)[1]

선생 중국 고대의 전원시인들이 아름답고 감동적인 전원시를 적지 않게 남겼는데 그들의 작품을 읽어본 적이 있니?

학생 네, 읽어본 적 있어요. 도연명이나 왕유와 같은 시인이 쓴 전원시는 저도 아주 좋아해요.

선생 고대의 훌륭한 전원시를 읽을 때는 작품에 펼쳐진 아름답고 조용한 전원의 풍광에 주의할 뿐만 아니라, 그것이 함축하고 있는 순박한 자연과 인간의 관계를 자세히 이해하고 음미해야 한단다. 오늘 우리가 소개할 맹호연의 오언율시 〈벗의 마을을 방문하다〉도 그런 의미에서 걸작이라고 할 수 있어.

[1] 689~740. 당대의 시인. 일찍이 녹문산(鹿門山)에 은거하다가 40세에 진사에 응시했으나 급제하지 못하는 등 벼슬길에 오르고자 하는 소망이 번번이 좌절되어 할 수 없이 은거생활을 해야 했다. 《맹호연집(孟浩然集)》에 260여 수의 시가 전해진다.

[2] 《논어》 〈미자(微子)〉에 나오는 구절. 어떤 노인이 닭을 잡고 기장밥을 지어 공자의 제자인 자로(子路)를 대접했다는 고사에서 연유해, 손님을 환대한다는 의미로 쓰인다.

벗이 닭 잡고 기장밥 지어[2]	故人具鷄黍
나를 농가로 청했네.	邀我至田家
숲은 마을 주변을 둘러싸고	綠樹村邊合
푸른 산은 성밖으로 이어지네.	靑山郭外斜
창을 열어 채마밭 바라보며	開軒面場圃
술을 마시며 뽕나무와 삼 농사 얘기.	把酒話桑麻
중양절이 오면	待到重陽日
국화를 보러 또 와야겠네.	還來就菊花

학생 선생님, 제가 이전에 읽었던 오언율시는 자구와 체재가 엄밀했는데, 이 시는 도리어 자연스럽고 평이하게 눈앞의 경치를 구어체로 묘사하고 있어요. 맹호연만의 특별한 풍격이나 작품 취향이 나타나 있는 것이 아닌가요?

선생 그렇단다. 맹호연 시의 풍격은 바로 평이한 가운데 시적인 맛을 드러내고, 자연스러움 속에 진지함을 담는 것이지. 알아두어야 할 점은 이러한 풍격과 경지에 도달하기가 그리 쉽지 않다는 것이야. 시인이 정제와 퇴고를 하지 않는 것이 아니라 정제와 퇴고의 흔적을 드러내지 않고 조화의 경지에 도달해야 하기 때문이지. 두말할 필요 없이 맹호연의 이 시처럼 자연스럽고 평이한 언어로 전원의 풍광과 인간의 관계를 표현하면 되는 것이지.

학생 그래요. 만약 화려한 수사나 장중한 필치로 전원의 풍광을 묘사했다면 그 풍경은 죽고 말았을 거예요.

형식적인 인간관계가 어찌 사람의 마음을 빼앗을 수 있으리요

선생 먼저 도입부의 두 구 "벗이 닭 잡고 기장밥 지어 나를 농가로 청했네"를 보자. 닭을 잡아 요리하고 기장으로 밥을 짓는 것은 농가에서 손님을 대접하는 방식으로 겉치레나 인사치레가 일절 없지. 그래서 '나' 즉 시인은 '초대'에 응해 '오게' 된 것이지. 친근하면서도 꾸밈이 없는 태도를 나타내고 있어.

학생 그런데 시인은 왜 밥을 먹을 때의 정경은 묘사하지 않았나요?

선생 이것은 초대받은 것만으로도 시인이 기분이 좋고 시인을 초대한 주인도 만족했기 때문이야. 만남의 중요한 목적은 밥을 먹는 것이 아니라 정담을 나누면서 우정을 더욱 다지는 것이었거든. 그래서 주인이 준비한 음식이 비록 풍성하지 않더라도 앞뒤로 표현된 우정과 인정이 도리어 진한 술보다 더욱 사람을 취하게 하지. 음, 중간의 두 연에 묘사된 농가의 정경을 네가 한번 살펴볼래?

학생 "숲은 마을 주변을 둘러싸고, 푸른 산은 성밖으로 이어지네"는 시인이 마을에 들어서면서 보고 느낀 것들이에요. 시인은 발길 가는 대로 걸으면서 숲으로 둘러싸인 시골마을을 멀리서 보는데 마치 이상향같이 매우 조용하게 묘사되어 있어요. 마을로 접어들면서 푸른 산이 성밖으로 구불구불 이어진 모습을 언뜻 바라보게 되는데, 이것이 시에 배경과 색채를 더해주고 있구요. 종합해보면, 시인이 도착한 이 시골마을은 밭과 들 사이에 있고 아득히 푸른 산과도 잇닿아 있는 곳이에요. 조용하면서도 확 트인 곳이라 궁벽하거나 좁다는 느낌이 전혀 없어요.

선생 잘 분석했다. 앞의 두 구가 마을로 들어올 때 보고 느낀 것이라면, 뒤의 두 구 "창을 열어 채마밭 바라보며, 술을 마시며 뽕나무와 삼 농사 얘기"는 시인이 주인집에 도착하여 마루에 오르고 방으로 들어간 후의 정경과 분위기를 묘사하고 있어. 주인은 친절하게 시인을 창가에 앉히고 창문을 열어 앞에 펼쳐진 넓은 탈곡장과 푸른 채마밭 등 생기 넘치는 모습을 볼 수 있도록 하지. 이어서 주인과 시인은 창 곁에서 술을 마시고 잔을 주고받으며 이런저런 이야기를 두런두런 나누지. 화제는 농사와 관련된 일이고, 마치 주인은 시인에게 다가올 풍년을 느끼게 해주고 싶어하는 것 같아. 장면을 한번 떠올려보렴. 전체적으로 따뜻하고 향기롭고 정겨운 느낌이 들지 않니?

학생 그래서 시인이 마지막에 주인에게 "중양절이 오면 국화를 보러 또 와야겠네"라고 하는 대목도 전혀 낯설지 않아요.

선생 오늘날 농촌의 환경은 당대(唐代)와 아주 많이 다르지. 하지만 이 작품에 묘사된 것과 같은 친근하고 정겨우며 일체의 형식을 배제한 인간관계는 부럽고 본받을 만하지 않니?

학생 정말 그래요.

20

허와 실의 상생

다양함 속의 통일

〈괵국부인유춘도(虢國夫人游春圖)〉
괵국부인의 봄나들이

선생 작년에 체신부에서 〈괵국부인유춘도〉 기념 우표 두 장을 발행했는데, 오늘 그 그림을 한번 감상해보자. 이 그림은 당대 장훤(張萱)*¹의 대표작품이야. 아쉽게도 그의 원작은 지금 전하는 것이 매우 드물고, 우리가 보는 것은 휘종(徽宗)의 임모작이란다.

학생 그림 속에서 누가 괵국부인인가요?

선생 질문 잘 했다. 그것은 전문가들조차도 논쟁이 분분한 문제란다. 어떤 사람은 맨 끝의 세 사람 중 한 사람이라고 주장해. 왜냐하면 그녀 양옆에 호위병과 시녀가 있고, 그녀가 탄 말이 삼화마(三花馬)라는 갈기털을 꽃잎 세 개 모양으로 자른 것인데 이것이 어마(御馬)의 표시이거든. 그러면 우리도 한번 논쟁을 해볼까? 네가 먼저 말해보렴.

학생 저는 그렇게 생각하지 않아요. 귀족부인이 나들이를 가는데 어떻게 손수 어린아이를 안고 갈 수가 있어요? 그것은 체면을 잃는 행동이 아닐까요? 게다가 이미 중년인 데다, 태도가 지나치게 조심스럽고 마치 소홀히할까 걱정스러워하는 모습으로 볼 때 보모가 확실해요. 게다가 앞에서 인도하는 호위병 중에서도 삼화마를 탄 사람이 있잖아요?

선생 어떤 사람은 맨 앞에 있는 사람이 괵국부인이라고 주장해. 당시에는 여인들이 남장하는

●1 8세기경 당 현종 개원(開元)과 천보(天寶) 연간에 활동한 궁정화가. 사녀화(仕女畵)로 유명하다.

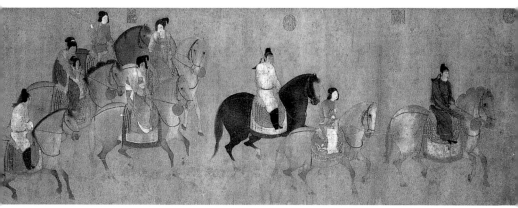

장훤, 〈괵국부인유춘도〉, 송 휘종의 임모작, 권, 비단에 채색, 52×148cm, 라오닝 성 박물관.

풍속이 유행했고, 게다가 삼화마까지 타고 있으니까 말이야. 이 의견에 대해 너는 어떻게 생각하니?

학생 그렇게 생각하지 않아요. 나들이 가는 주인공이 어떻게 앞에서 길을 안내할 수가 있어요?

선생 그렇다면 너는 누가 괵국부인이라고 생각하니?

학생 두번째 대열에서 바깥쪽이 괵국부인 같아요. 안쪽의 사람은 한국부인(韓國夫人)일 가능성이 있어요.

선생 왜 그렇게 생각하지?

학생 구도로 보면 그녀가 화면의 가장 중심부에 있거든요. 궁궐의 호위병과 시녀들이 앞뒤에서 길을 여는 것이 그녀의 고귀한 신분과 지위에 맞는 거죠.

선생 네 말이 맞다. 인물의 묘사에서도 얼굴 피부가 희고 화장을 안 한 모습이 동행하는 다른 사람과 분명한 대비를 이루고 있어서, 바로 장호(張祜)가 묘사한 "눈썹 옅게 그리고 지존을 뵈알하네(淡掃蛾眉朝至尊)"와 맞아떨어지는구나. 풍만한 몸매에 단정한 태도, 푸른색 윗도리, 흰 두건, 붉은 치마, 꽃신 등 복식이 단연 눈길을 끌 정도로 화려해 온화하면서도 부귀한 모습을 전하기에 충분해.

학생 그런데 화면에서 앞의 세 마리 말이 또렷한 데 비해 뒤쪽의 다섯 마리

149

는 너무 바싹 붙어 있어 혹시 구도의 평형을 잃은 것이 아닌가요?

선생_ 앞에서 인도하는 세번째 말을 주의 깊게 보지 않았구나. 둥근 목둘레에 좁은 소매의 흰옷을 입고 검은색 준마를 탄 시종 말이다. 전체 구도에서 어떤 기능을 하는 것 같니?

학생_ 모르겠어요. 말씀해주세요.

선생_ 검은색을 다른 색보다 좀더 진하게 칠하여 앞의 두 마리와 뒤의 다섯 마리 사이에 균형을 이루도록 했어. 게다가 서곡을 절정으로 고조시키는 연결작용을 하게 함으로써 변화를 주면서도 통일감이 있어 리듬감이 풍부해지지. 그야말로 장인의 경지에 오른 독보적인 솜씨야.

번성한 국력을 바탕으로 호화와 사치가 극에 달한 성당 시기의 면모가 잘 드러나다

학생_ 참! 또 한 가지 질문이 있어요. '유춘도'라고 하면서 화면에 아무런 배경도 없는데 어떻게 봄나들이라는 것을 알 수 있나요?

선생_ 물론 화면에 붉은 꽃이나 푸른 파도 등과 같은 사람을 끌어당기는 봄빛은 없어. 그러나 인물의 온화한 모습, 가볍고 화려한 옷, 느슨한 대오 등이 한데 섞여 한가하고 유쾌한 느낌을 주어 평화롭고 즐거운 봄날의 풍경을 연상하게 한단다. 이것이 소위 '무(無)'로 '유(有)'를 이기고 '허(虛)'로 '실(實)'을 대체한다는 것이야. 이것도 중국회화의 전통적 표현 가운데 하나란다.

21

한 조각 얼음 같은 마음

옥병에 간직했네

〈부용루에서 신점을 보내다(芙蓉樓送辛漸)〉
―왕창령(王昌齡)●¹

선생 하나 물어보자. 어느 날 친한 친구와 이별하거나 그 친구가 다른 지방으로 떠난다면 너는 친구에게 무슨 말을 하겠니?

학생 아마도 석별의 인사말이나 위로의 말, 격려의 말을 하겠지요.

선생 그렇지. 친한 친구와 헤어질 때는 이런 말들이 제격이고 그게 또한 인지상정이지. 그런데 당대 시인 왕창령은 친구를 송별할 때 도리어 이런 말을 하지 않았다는구나.

학생 그렇다면 무슨 말을 했나요?

선생 오히려 "한 조각 얼음 같은 마음 옥병에 간직했네"라고 자신의 마음을 털어놓았어.

학생 참 아름다운 표현이에요. 이 구절이 어떻게 시인의 마음을 전하고 있는지 설명을 좀 해주세요.

선생 여기에는 아름다운 형상 두 가지가 포함되어 있어. 하나는 '얼음 같은 마음'이고 다른 하나는 '옥병'인데, 이 두 가지가 상관이 없는 것이 아니라 아주 긴밀하게 연결되어 있단다. 한번 상상해보렴. 영롱한 옥으로 만든 병이 어떤 모습일지를.

● 1 698경~756. 당대의 시인. 개원 · 천보 연간에 '시가의 천자'라고 불릴 정도로 시로 명성이 자자했다. 시 180여 수가 전해지는데 당시의 사회적 현실을 반영한 것이 많다.

학생 반짝이고 투명한 데다 아주 정교하겠지요.

선생 만약 이 병 속에 담긴 것이 '얼음'이라면

어떻겠니?

학생 표리(表裏)가 일치하겠지요. 안과 밖이 모두 흠 하나 없이 맑고 깨끗하지 않을까요? 그런데 왕창령은 무엇 때문에 이런 말을 하나요?

한 차원 높은 순결한 우정을 보여주다

선생 왕창령에 대한 소개가 필요하겠구나. 그는 당대에 이백과 같은 시기에 살았던 유명한 시인이야. 그런데 당시에 그는 주변의 비방과 중상을 받아 먼 남쪽 지방의 말단 관리로 귀향간 처지였어. 한번은 시인이 강녕(江寧) 즉 지금의 난징(南京)에서 현관을 지내고 있을 때 신점(辛漸)이라는 옛 친구가 시인을 보러 왔단다. 시인은 즌장(鎭江)에서 강을 건너 양저우(揚州)를 거쳐 뤄양(洛陽)으로 돌아가는 친구를 위해 특별히 즌장까지 배웅을 하는데, 그때 이 유명한 칠언절구 〈부용루에서 신점을 보내다〉라는 시를 짓게 되지.

가을비 내리는 강을 따라 밤새 오나라로 들어가고 　　　寒雨連江夜入吳
그대를 보내는 새벽 초나라 산들이 외롭다. 　　　　　平明送客楚山孤
낙양의 친구들이 안부를 물어보면 　　　　　　　　洛陽親友如相問
한 조각 얼음 같은 마음 옥병에 간직했다고 하게. 　　一片冰心在玉壺

학생 앞의 두 구는 친구를 보낼 때의 정경을 쓴 것이지요?

선생 그렇단다. 강녕과 즌장은 옛날에 오나라와 초나라에 속했던 곳이기 때문에 시에서는 '오'와 '초'로 대체되었어. 이 두 구는 천하를 논하는 원대함도 있지만 동시에 감정적인 색채가 숨겨져 있어. 가을비가 추적추적 내리고 강물은 아득한데 시인이 벗과 함께 밤새 배를 타고 동쪽으로 내려가지. 두 사람 사이에 미처 다하지 못한 말과 끊을 수 없는 우정이 마치 눈앞에 펼쳐진 가을비와 강물과 같아 보이지 않니?

학생 이어서 시인은 왜 '외로운 초산'이라고 썼나요?

선생 '고(孤)'자는 시인이 친구를 송별하면서 직접 본 드넓은 강북의 평원에 우뚝 솟아 있는 초나라 산을 가리킬 뿐만 아니라, 파도 즉 시류를 따라 흐르지 않고 우뚝 홀로 서 있겠다는 시인의 마음을 상징하고 있어.

학생 아, 그렇군요.

선생 경치로 인해 감정이 일어나 만 가지 생각이 겹치는 바로 이때, 시인은 자신의 내면의 진심을 털어놓게 되지. 뤄양의 친구들이 자신의 안부를 묻거든 "한 조각 얼음 같은 마음 옥병에 간직했다"고 전해 달라고 해. 영원히 낙담도 하지 않을 것이며, 고결한 이상을 끝까지 지킬 것이라고.

학생 정말 근사한 말이네요.

선생 사실 시인의 말에는 위로와 격려, 석별의 의미가 모두 담겨 있어. 자신의 지향과 흔들리지 않는 의지를 보여줌으로써 친구를 안심시키는 이 말이야말로 친구에 대한 가장 큰 위로가 아니겠니? 즉 친구 사이에 가장 필요한 것은 생각과 감정의 교류이지 의미 없는 의례적인 인사말이 아니야. 내면의 말, 특히 그것이 지향과 포부와 관련된 단지 몇 마디 말이라도 친구를 기쁘게 하고 격려해줄 수 있지.

학생 이해할 수 있어요. 이 시는 한 차원 높은 순결한 우정이군요. 선생님, 갑자기 생각이 나는데, 노작가 빙심(冰心)[2]은 원래 이름이 셰완잉(謝婉瑩)이라고 해요. 그렇다면 그녀가 사용한 '빙심'이라는 필명도 이런 의미를 담고 있는 것이 아닐까요?

선생 분명히 그럴 거다.

[2] 1900~1999. 시인 · 소설가 · 산문가. 의과대학 예과 재학중에 처녀작을 발표한 이후 문학으로 전공을 바꿔 수많은 문제소설을 창작했다. 1921년에 발표한 〈초인(超人)〉은 인간의 애증(愛憎) 문제를 여성 특유의 섬세하고 정감 있는 필치로 그려낸 그녀의 대표작이다.

21

소의 모습을 사실적이고

생동감 있게 그리다

〈오우도(五牛圖)〉 소 다섯 마리

선생 오늘은 당대의 명작 〈오우도〉를 감상해보면 어떻겠니?

학생 좋아요. 〈오우도〉의 작자는 당대의 재상이던 한황(韓滉)[*1]이 아닌가요?

선생 맞아. 한황은 대관임에도 불구하고 농가의 생활에 특별히 친숙해, 그가 남긴 36폭의 그림 중에서 34폭이 농촌생활과 관련 있다고 하는구나.

학생 그렇다면 그림 속에 묘사된 농가의 풍속은 특별히 진실하고 사실적이겠어요.

선생 이 그림은 두루마리 형식으로 되어 있지만 그려진 소들이 각각의 독립성을 잃지 않았어. 가시나무 한 그루를 빼면 별다른 경치 묘사도 없구나.

학생 소의 자세가 제각각이에요. 중간의 한 마리만 정면을 향하고 있고, 나머지 네 마리는 모두 왼쪽이나 오른쪽으로 가려는 자세이구요. 첫번째 소는 마치 머리를 숙이고 풀을 씹는 모습인데, 머리를 정면으로 돌리고 있고 살집이 좋고 건강해요.

선생 두번째 소는 의젓하게 앞으로 나아가는데 걸음걸이가 침착하며 힘있고, 몸집이 큰데, 만족스러운 듯 꼬리를 흔들고 있어.

학생 세번째 소는 정면으로 관중을 마주보며 서 있어요. 뭔가에 집중하고 입을 벌리고 우는 모습

● 1 723~787. 당대의 화가 · 정치가. 명문가의 후예로 우승상을 지냈다. 여가에 거문고 연주 및 서화를 즐겼는데, 주로 농촌의 풍물을 그림의 소재로 삼았다.

154

이 마치 무언가를 들은 것처럼 보여요.

선생_ 네번째 소는 머리를 돌리고 뒷걸음치면서 혀를 내밀어 입술을 핥고 있구나. 다섯번째 소는 머리 전체에 붉은 반점이 있고 땅딸막하면서도 건장한 모습인데 서 있는 것 같기도 하고 움직이는 것 같기도 해. 이렇게 다섯 마리의 분위기가 각기 다르면서도 함께 조화를 이루고 있단다. 게다가 이 그림은 선의 운용이 아주 특징적이란다.

학생_ 마치 건조하고 매끄럽지 않은 붓으로 그린 것처럼 필치가 유려하지 않지만, 전하려는 의도는 아주 분명히 드러나고 있어요. 굵고 짧은 선들이 소의 해부구조에 따라 변화하며 황소의 굵고 두꺼운 가죽, 힘센 근육의 질감과 부드럽고 성실한 성격을 정확하게 전달하고 있어요.

선생_ 잘 말했다. 세번째 소는 귀와 뿔이 가로축 역할을 하고 밀집한 세로선을 운용하여 목덜미와 어깨가슴의 구조를 표시함으로써 가로와 세로, 성김과 밀집의 대비를 이루고 있어.

선생_ 다시 다섯번째 소를 보면, 몸뚱이를 구성하는 선은 적지만 외부 윤곽이 만들어낸 큰 공간 속에 갈비뼈가 이루는 선을 그려 형식적으로나마 공백의 구조를 깨고 있구나. 목덜미는 소의 목가죽이 이루는 주름 구조를 토대로 길고 짧은 빽빽한 선들을 이용했고, 머리 부분은 짙은 색으로 몸뚱이는 옅은 색으로 그렸어. 이로써 옅은 데서 짙은 곳으로, 밀집에서 성김으로의 변화를 점진적으로 꾀했단다.

인간의 다양한 감정을 붓끝에 담아 인정미 넘치는 소를 그리다

학생_ 이 그림은 색의 사용에서도 아주 특징적이에요. 색이 맑고 담담하여 아무런 기교가 없는 것 같지만 다섯 마리의 털색을 모두 달리할 정도로 세심하게 신경을 썼어요.

선생_ 우리가 현실에서 보는 황소는 품종이 많지만 색상의 차이가 그다지 크

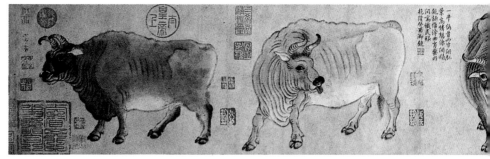

한황, 〈오우도〉, 당, 권, 종이에 채색, 20.8×139.8cm, 베이징 고궁박물원.

지 않지. 그림에서는 세 마리가 황색인데, 그 가운데 두 마리가 가장 전형적인 짙은 갈색이구나. 세 가지 황색의 차이를 느낄 수 있겠니?

학생　첫번째 소는 중간톤의 황색, 네번째 소가 옅은 황색, 다섯번째 소는 짙은 황색이에요. 상투적인 것을 피하기 위해 작자는 황색을 1·4·5의 위치에 분포시킴으로써 통일된 가운데 변화를 꾀했어요. 네번째와 다섯번째는 비록 한 곳에 있지만 색의 차이로 분리되어 보여요.

선생　훌륭하게 짚어냈다. 짙은 갈색인 두 마리를 그 사이에 삽입해 변화가 무쌍한 것처럼 보이는구나.

학생　두 마리도 같지 않아요. 하나는 몸 전체가 같은 색이고 다른 하나는 무늬가 있어요. 얼룩소는 바탕색과 작은 반점이 서로 섞이며 조화를 이루고 있어서 아주 생동감이 있어 보여요.

선생　화면 전체에 두 가지 색만을 쓰고도 풍부하고 다채로운 느낌을 주었구나. 그 외에도 중요한 특징이 있는데 무엇인지 알겠니?

학생　잘 모르겠어요.

선생　소의 몸뚱이에서 어떤 감정을 읽을 수 없니?

학생　그러고 보니 확실히 어떤 감정이 화면으로부터 흘러나오는 것 같아요.

선생　각기 다른 자세와 눈빛을 통해 소들의 소박함과 성실함, 애원, 침착, 대범함, 고집스러움, 근면함 등의 성격을 느낄 수가 있단다.

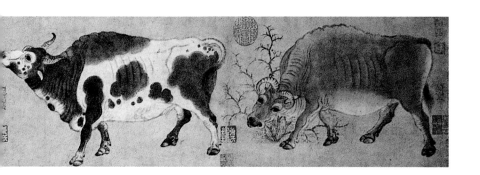

학생 작가는 실제로 소의 성질을 관찰함으로써 인간의 다양한 감정을 붓끝에 담아 소에 인정미가 흘러넘치도록 한 것 같아요.

선생 그렇단다. 이제 제대로 이 그림을 이해할 수 있게 되었구나. 그림을 볼 때에는 먼저 선이나 색 등의 매개수단을 통해 작자가 전달하고자 하는 사상 내용과 감정을 이해해야만 비로소 예술을 감상한다고 말할 수 있단다.

말은 쉽고 담박하나
의미는 유장하다

〈위천의 농가(渭川田家)〉-왕유(王維)[1]

선생_ 오늘은 당대 시인 왕유의 〈위천의 농가〉를 감상해보자.

노을은 마을을 비추고	斜光照墟落
외진 골목길로 소떼 양떼 돌아오네.	窮巷牛羊歸
목동을 기다리는 시골 늙은이	野老念牧童
지팡이 짚고 사립문에 서 있네.	倚杖候荊扉
장끼가 울고 보리이삭이 패고	雉雊夷苗秀
누에가 잠이 들면 뽕잎이 줄어들지.	蠶眠桑葉稀
호미 메고 돌아가는 농부들	田夫荷鋤至
나누는 이야기 정답구나.	相見語依依
이런 한가로움이 부럽구나.	卽此羨閑逸
쓸쓸히 식미가[2]를 읊조린다.	悵然吟式微

학생_ 이 시는 저도 읽은 적이 있어요. 사람들이 왕유의 시 중에서 '그림이 있는 시(詩中有畫)'이고, 시의 맛이 청신하다고 칭찬하는 작품이에요. 솔직히 말하자면 저는 시의 내용을 읽었다기보다 평이함과 담담함을 느낀 것 같아요.

선생 사실, 평이함과 담담함이 바로 이 시의 매력이란다.

학생 재미있군요. 평이함과 담담함이 매력이라니요. 그렇다면 이 시의 매력을 한번 분석해주세요.

선생 이 시의 평이함과 담담함이 우리에게 주는 첫번째 느낌은, 간략한 필치의 백묘(白描)[3]로 조용하고 안정되어 있다는 것이지.

학생 어떤 점에서요?

평범해 보이는 경물, 평이하고 담담한 감정 속에 얼마나 깊은 맛이 담겨 있는가!

선생 앞의 네 구를 보자. 시인은 '석양의 잔광' '마을로 돌아오는 소와 양' '사립문에서 기다리는 노인' '목동의 늦은 귀가'라는 전형적인 경치와 형상을 단순한 몇몇 필치로써 묘사하여 초여름 농촌의 석양 무렵이 특유한 모습을 그려내고 있어. 여기서 주의해야 할 점은, 시인이 의식적으로 경물을 선택했을 뿐만 아니라 장면 속의 인물, 사물, 감정의 안정과 침착함을 드러내는 데 아주 신경을 많이 썼다는 것이야.

학생 시인은 이러한 점들을 어떻게 구체적으로 드러냈나요?

선생 너도 한번 보렴. 시인은 화면에서 일체의 '소리' 묘사를 생략하고 있어. 가령 소와 양들의 울음소리나 노인이 중얼거리는 소리가 모두 생략되었어. 이것은 먼저 청각상의 안정을 가져다 주지.

●1 699~759. 성당(盛唐) 때의 유명한 예술가·문인. 자는 마힐(摩詰). 21세에 진사에 급제하고 상서우승(尙書右丞)까지 오르지만 중앙 조정의 권력변동에 따라 출사와 은거를 반복했다. 《왕우승집(王右丞集)》에 시 400여 수가 전하는데 그의 산수전원시는 대부분 전원생활의 한가한 정취와 소쇄석인 홍취를 선명한 색채와 선의 움직임으로 묘사하여 한 폭의 그림 같다는 평가를 받는다. 현재 원작은 전해지지 않지만 실제로 왕유는 수묵에도 뛰어났다고 한다.

●2 《시경》 패풍(邶風)의 노래인데, 세상이 쇠미했으니 전원으로 돌아가자는 내용이다. "쇠미하고 쇠미했거늘 어찌 돌아가지 않는고?/그대의 잘못 아니라면 어찌 이슬 맞으며 지내리까?/쇠미하고 쇠미했거늘 어찌 돌아가지 않는고?/그대를 위함이 아니라면 어찌 진흙 속에 지내리까?"

●3 먹선으로 사물의 윤곽을 그리고 채색하지 않거나 옅게 채색하는 중국화의 기법.

학생　시인은 또한 의도적으로 색채의 번잡함을 제거한 것 같아요. 인물의 옷 색깔, 소와 양의 털 색깔 등을 담담한 석양의 금빛 잔광으로 덮어버리고 있어요. 이것은 시각상의 단순함을 가져다주지요.

선생　인물의 심리 묘사는 더욱 독특한 경지에 이르렀어. "목동을 기다리는 시골 늙은이(野老念牧童)"에서 '염(念)'자는 아주 적절하게 사용되었어. 이것은 그리워하다, 생각하다는 의미로 젊은이에 대한 노인의 애정을 보여주지. 결코 조급하게 기다리는 모습이 아니지.

학생　이 모두가 마음내키는 대로 쓴 것처럼 보이지만 실제로는 아주 공을 들인 거군요.

선생　한번 상상해보자. 초여름 농촌의 황혼녘, 일체의 시끄러운 소리도 눈을 자극하는 색도 조급한 기다림도 없는 이러한 분위기가 간략한 백묘의 필치로 그려진 조용하고 안정된 모습이라 할 수 있지 않겠니?

학생　일리가 있어요. 선생님이 시각·청각의 차원에서 분석해주시니 제 눈과 귀가 트이는 것 같아요. 게다가 평이하고 담담한 경치가 주는 아름다움을 느낄 수도 있구요.

선생　이 시의 평이함과 담담함이 주는 두번째 느낌은, 담박하게 뜻을 밝히고, 간결한 표현에 깊은 의미를 담았다는 것이야.

학생　담박하게 뜻을 밝히고자 한 것이라면, 한가함과 안일함이 바로 시인의 뜻인 것 같아요. 시에서 "이런 한가로움이 부럽구나"라고 말하고 있는데, 이것이 바로 시인이 지향하는 바가 아닌가요?

선생　완전히 그렇지는 않아. 네가 주의해서 보았는지 모르겠는데, 시 속의 풍경 묘사는 때로는 분명하게 때로는 암묵적으로 '귀(歸)'자를 부각시키고 있어.

학생　맞아요. 시에서 일몰의 '귀', 소와 양의 '귀', 농부의 '귀' 등등.

선생　또한 "장끼가 울고 보리이삭이 패고, 누에가 잠이 들면 뽕잎이 줄어들지"도 '귀'와 연결이 돼. 꿩은 짝을 불러 둥지를 만들고, 누에는 동면에서 깨

어나 실을 뽑아내고 고치가 되지. 이렇게 보잘 것 없어 보이는 생물도 자신이 찾고 추구해야 하는 귀착점을 안다는 것이야. 이 '귀'자는 시에서 대단히 깊은 의미를 담고 있어.

학생 아, 이제 알겠어요. 시인은 눈앞 풍경과 사물의 다양한 '돌아옴'을 통해 자신의 불안한 관리로서의 삶, 예측할 수 없는 미래, 고독하나 돌아갈 곳 없음을 부각하고, 동시에 이 '돌아감'을 추구하고 있군요.

선생 그렇지. 이것이 시인의 뜻이지. 그러므로 시의 마지막에서 "쓸쓸히 식미가를 읊조린다"라고 쓴 것이야. 시인은 〈식미〉라는 오래된 민가를 빌려 "어찌 돌아가지 않는고, 어찌 돌아가지 않는고"라며 거듭 한탄하지. 이를 통해 쌓인 울분과, '관직을 버리고 돌아가 은거하고자'하는 고뇌를 함축적으로 또한 의미심장하게 토로하고 있어. 이렇듯이 평이하고 담담한 묘사와 감정 속에 얼마나 깊은 맛이 담겨 있니? 이것이 바로 '표현은 간결하나 의미는 깊다'라는 말이 아니겠니?

학생 정말 좋은데요. 이렇게 평이하고 담담한 시적 정취를 알게 해주셔서 고맙습니다.

선생 별 말을 다하는구나. 함께 배우는 거지.

22

비단옷 사이로 비치는

────────────

윤기나는 피부

────────────

〈잠화사녀도(簪花仕女圖)〉
꽃을 꽂은 궁녀들

선생 오늘 감상할 작품은 주방(周昉)^{●1}의 〈잠화사녀도〉란다. 주방의 인물화
는 '주방 양식'이라고 칭해질 정도로 확실히 그 특징이 있단다.

학생 와, 굉장히 이쁜데요.

선생 이 그림은 모두 다섯 명의 귀부인과 한 명의 시녀를 그리고 있는데, 귀
부인들 가운데 한 사람은 강아지를 데리고 놀고, 한 사람은 꽃을 보고, 나머
지 한 사람은 나비에게 장난치고 있어. 백학과 더불어 시간을 보내며 적막한
세월을 날려보내는 모습에서 나른하고도 한적한 분위기가 넘쳐나고 있구나.

학생 강아지를 놀리고 있는 귀부인은 높이 올린 귀밑머리에 화려한 모란꽃
을 꽂고, 옥비녀에 매달린 술이 그 앞에서 가볍게 흔들리고 있는데, 마치 이
부인의 우아하고 가벼운 자태가 느껴지는 것 같아요. 둥글고 고운 얼굴의 볼
에 옅게 홍조가 번지고, 짧은 눈썹과 눈꼬리가 올라간 봉안 그리고 붉은 입술
이 전체 얼굴과 잘 어울리고 있어요.

선생 그녀는 붉은색 긴치마를 입고, 흰색의 넓
은 띠로 가슴을 졸라매고, 매미의 날개같이 얇은
비단 숄을 우아하게 어깨에 걸치고 있어. 비단
속치마가 붉은 숄보다 길게 땅에 끌리고, 걸친
숄 너머로 윤기나는 피부가 비치며 향기롭고 연

● 18세기 중후반경 당대의 화가.
누대에 걸친 권문세가 출신으로 문
장과 그림에 모두 능했고, 항상 공
경·재상 등과 교유하며 귀족적인
풍의 그림을 많이 그렸다. 《당조명
화록(唐朝名畫錄)》에 의하면 신라
사람들이 장강과 회수(淮水) 일대에
서 주방의 그림을 후한 값으로 수십
점씩 사갔다고 한다.

162

(전)주방, 〈잠화사녀도〉(앞부분), 당, 권, 비단에 채색, 46×180cm, 라오닝 성 박물관.

약한 느낌을 주고 있구나.

학생_ 가느다란 손으로 가는 막대기를 휘둘러 막대기에 달린 술로 강아지를 집적거리는 모습이 오만하고 권태로워 보여요. 몸을 약간 구부린 게 막대기와 강아지가 사선으로 호응해 안정적이고 동세가 느껴지는 삼각 구도를 이루고 있어요.

선생_ 다른 사람도 보자꾸나. 꽃을 감상하는 귀부인은 눈이 가늘고 작으며 보조개가 옅게 패였는데, 꽃 한 송이를 들고 향기를 음미하며 봄날의 그리움에 빠져 있는 것 같아. 이 조그만 꽃이 그녀 마음의 아름다운 이상을, 소녀 같은 꿈을 불러내는 것 같구나.

학생_ 언젠가 예술 풍격은 사회환경의 영향을 받는다고 하셨잖아요. 그렇다면 '주방 양식'의 탄생도 당시의 사회배경과 관련이 있지 않나요?

선생_ 분명히 그렇단다. 성당 시기는 봉건경제 최고의 번성기였고, 공업과 상

〈잠화사녀도〉(뒷부분).

나른하고 한가롭고, 온화하고 화려한 귀부인의 형상

업이 모두 발달했어. 이러한 경제 발전으로 귀족들은 극도로 사치스러운 나날을 보냈는데, 주방도 귀족 출신으로 일생 동안 그러한 테두리 안에서 생활했지. '주방 양식'의 풍격은 이런 조건에서 탄생했단다.

학생 주방의 사녀화가 특색이 있는 것도 하등 이상할 게 없군요.

선생 그러나 이러한 '귀족인물'의 창작도 당시에는 사회적 의미가 있었단다.

학생 왜 그렇죠?

선생 당 이전에도 부녀자를 제재로 한 회화가 있었지만 모두 열녀이거나 효녀 등 교훈적 목적으로 그려진 것이었어. 그러나 '귀족인물화'는 이런 딱딱하고 교훈적인 우상들을 살아 있는 현실생활 속의 인물로 전환해내었거든. 특히 예술표현에서 외래적 요소를 탈피해 민족적 풍격을 뚜렷하게 담고, 또한 특유의 '주방 양식' 풍격을 형성한 것은 위대한 공헌이라고 할 수 있단다.

23

청신하고 수려하며

편안하고 조화롭다

〈산속의 가을 저녁(山居秋暝)〉―왕유

선생 당대의 산수시인 왕유의 〈산속의 가을 저녁〉이라는 시를 배워보자.

학생 왕유의 시는 모두 한 폭의 청신하고 수려한 산수화 같아서 사람들에게
아름답고 편안한 느낌을 줘요.

선생 시를 한번 보자.

빈 산에 비가 오니	空山新雨後
저녁 되자 가을 기운이 감도네.	天氣晚來秋
밝은 달빛은 소나무 사이로 비치고	明月松間照
맑은 샘물은 바위 위로 흐른다.	淸泉石上流
대숲 시끄럽더니 빨래하던 아낙 돌아가고	竹喧歸浣女
연잎 흔들리더니 고깃배 내려간다.	蓮動下漁舟
봄꽃이 마음껏 진다 해도	隨意春芳歇
왕손은 머물러도 되겠네.	王孫自可留

제목에서 '명(暝)'은 저녁이라는 뜻이니 '추명(秋暝)'은 '가을 저녁'이라는
의미가 되는구나.

학생 시에 묘사된 경치가 참 아름다워요. "빈 산에 비가 오니, 저녁 되자 가

165

을 기운이 감도네". 가을날 저녁 무렵 산속에 비가 온 직후 한 줄기 청량한 가을 기운이 상쾌하게 느껴져요.

선생 "밝은 달빛은 소나무 사이로 비치고, 맑은 샘물은 바위 위로 흐른다." 이때 밝고 깨끗한 달이 빗방울 달린 소나무를 비추고, 비 온 뒤 불어난 샘물은 시냇가 바위로 졸졸 흘러내리지.

학생 "대숲 시끄럽더니 빨래하던 아낙 돌아가고, 연잎 흔들리더니 고깃배 내려간다." 대나무 숲에서 들려오는 웃음소리는 빨래하던 아낙들이 돌아가는 것이고, 호수의 연잎들이 우수수 양옆으로 벌어지는 것은 고깃배가 노를 저어 오는 것이에요. 그야말로 청량한 산림교향곡이에요!

선생 "밝은 달빛은 소나무 사이로 비치고, 맑은 샘물은 반석 위로 흐른다"도 오랫동안 사람들 사이에 회자된 유명한 구절이지. 이 구절은 사물 묘사에 중점을 두어 본 것을 들은 것으로 전환하고, 이어지는 다음 구는 오히려 반대로 들은 것을 본 것으로 바꾸어 인물 묘사에 치중하고 있어.

세속적인 삶으로부터 떨어진 정화된 경지가 바로 작자가 추구하는 이상세계

학생 아, 그렇군요. 선생님, 질문이 하나 있어요. 이렇게 많은 경물, 가령 밝은 달, 청송, 맑은 샘물, 푸른 대나무, 푸른 연잎, 빨래하는 여인, 고깃배 등 갖가지 소리와 색이 있는데, 왜 시의 도입부에서 '빈 산'이라고 한 것인가요?

선생 이것은 왕유의 사람됨이나 당시 그의 처지와 관련지어서 생각해야 해. 당시는 간사한 재상 이임보(李林甫)가 권력을 잡고 있을 때라 정치는 부패하고 시기와 암투가 끊이지 않았으며 사회는 암흑천지였어. 시인은 그들과 한 부류가 되고 싶지 않았기 때문에 산수를 그리워하며 한가하고 유유자적한 생활 태도를 취하게 돼. 그래서 마흔 이후에 쓴 시에서 '공(空)'자를 즐겨 썼

어. 특히 〈도원의 노래(桃源行)〉라는 시에서 "세상 속에서 구름 낀 빈 산을 아득히 바라보네(世中遙望空雲山)"라고 했는데, 이것이 '빈 산'에 대한 주석이라고 할 수 있지. 이 '빈 산'은 사회의 세속적인 삶으로부터 떨어진 정화된 경지이지 결코 아무것도 없는 곳이 아니란다.

학생　아, 원래 시 속에 묘사된 청신하고 수려한 장면과 편안하고 조화로운 생활 정취가 바로 작자가 추구하는 이상적인 경지이자 드러난 정취이군요.

선생　이렇게 하면 "봄꽃이 마음껏 진다 해도, 왕손은 머물러도 되겠네"도 이해할 수가 있어. 초사(楚辭) 〈은사를 부르다(招隱士)〉에는 "왕손이여 돌아가소서, 산속에 오래 머무르지 마소서(王孫兮歸來 山中兮不可久留)"라고 하고 있지만, 작자는 오히려 "봄날의 화려한 경치야 사라져라, 가을의 경치도 감상하기에 충분하니, 왕손은 산속에 남아도 되겠네"라고 한 것이지. 여기서 말하는 '왕손'은 다른 사람이 아니라 바로 왕유 자신이야.

23

인물의 기색과 태도를

사실적으로 묘사하다

〈고일도(高逸圖)〉고사의 은일

선생 '죽림칠현(竹林七賢)'에 대한 고사를 알고 있니?

학생 '죽림칠현'은 다름 아닌 위진시대 혜강(稽康)[1]·완적(阮籍)[2]·산도 (山濤; 205~283)·왕융(王戎)[3]·상수(向秀)[4]·유령(劉伶)·완함(阮咸)[5]

일곱 사람을 가리켜요. 그들은 왕조가 바뀌는 위진시대의 불안한 정치 혼란기를 피해 날마다 함께 하남산(河南山) 남쪽의 죽림에 기거하면서 술을 마시고 시를 지으며 거리낌없이 지냈기 때문에 '죽림칠현'이라고 불리게 되었어요.

선생 그들은 당시의 조정에 만족하지 못했고, 동시에 정면으로 투쟁하기도 원치 않았기 때문에 먹고 마시고 즐기면서 소극적으로 반항했어. 그래서 일부러 미친 척하며 예교를 따지지 않는 태도를 취했단다.

학생 무슨 말인가요?

선생 예를 들어서 설명해주마. 죽림칠현 중 유령에게 사마씨(司馬氏)가 관직을 제수하려고 한 적이 있었어. 사신이 예물과 조서를 들고 청하러

●1 224~263. 건안칠자의 영수이며 노장사상의 영향을 많이 받아 허위적인 예교에 반대했다. 사마씨의 정권 찬탈계획에 반대하다가 결국 사마소(司馬昭)에게 살해당했다.

●2 210~263. 자신의 불우함과 난세의 부패와 암흑현실을 통렬하게 표현한 〈영회시(詠懷詩)〉 82수가 전한다.

●3 234~305. 죽림칠현 가운데 가장 범속한 인물로, 성품이 탐욕스럽고 인색했다고 전한다. 왕융의 집에 좋은 오얏나무가 있는데 오얏을 팔면 다른 사람이 가꿀까봐 늘 그 씨앗에 구멍을 내어 팔았다고 한다.

●4 227경~272. 노장의 학설을 좋아하여 《장자》에 주를 달았으나 완성하지 못하고 세상을 떴다. 후에 곽상(郭象)이 그의 업적을 계승하고 확대해 책을 펴냈다.

●5 완적의 조카로, 비파를 잘 타고 음률에 정통했으며 《율의(律義)》를 지었다.

손위, 〈고일도〉(부분), 당, 권, 비단에 채색, 45.2×168.7cm, 상하이 박물관.

왔을 때 그는 일부러 옷을 벗고 집안에 앉아 있었어. 사신이 이를 보고 크게 놀라 "당신은 정말 너무하는구려. 어찌 이다지도 예절을 모른단 말이오?"라고 말했어. 이에 유령은 "도대체 누가 예의를 따지지 않는다고 하오? 나는 천지를 내 방이라고 여기고 있소. 그렇다면 방은 나의 웃옷과 바지인데 당신이 야말로 왜 남의 바지 속으로 들어온 것이오?"라고 반박했어.

학생 정말 재미있는 일화네요.

선생 진대(晉代)부터 역대 화가들은 '죽림칠현'을 소재로 그림을 많이 그렸는데, 지금 감상하려는 그림은 만당(晚唐) 시기의 대화가 손위(孫位)●6가 그린 〈죽림칠현도〉의 한 장면이야.

●6 9세기경 당대의 화가. 인물 · 송석 · 묵죽 · 불도(佛道) 등의 그림을 많이 그렸으며, 특히 물을 소재로 한 그림에 뛰어났다.

학생 송(宋) 휘종이 손위의 〈고일도〉라고 제목을 달지 않았나요? 그런데 네 사람밖에 없는데 어떻게 '죽림칠현'이라고 할 수 있나요?

손위의 이 그림을 1960년 난징(南京) 서선교(西善橋)의 진대 고묘(古墓)에서 출토된 〈죽림칠현〉 전각(磚刻) 벽화와 비교해보면 그 구조나 인물의 형상이 대동소이하거든. 가령 인물들이 모두 무늬가 있는 담요에 앉아 있고 횡렬로 배열되어 있는데, 전문가들은 손위가 이 그림을 참조해서 창작했을 거라고 한단다. 손위의 그림은 아쉽게도 시작과 끝부분이 떨어져나가고 중간의 완적·유령·왕융·산도 네 사람만 남아 있지. 이제 왼쪽에서 오른쪽으로 한 사람씩 짚어보자. 첫번째는 누굴까?

예교를 따지지 않는 사람이 오히려 예교를 독실히 믿는 법이다

학생 완적 같아요.

선생 맞다. 손에 주미(塵尾)를 들고 있으니까.

학생 '주미'가 뭐예요?

선생 '주미'는 보기에는 부채 같지만, 실은 부채가 아니라 외국의 제왕들이 드는 지팡이처럼 권력과 지위의 상징물이라고 할 수 있어. 완적은 '죽림칠현' 중 혜강 다음가는 중심인물이니 주미를 들고 있는 것도 자연스러운 행동이지. 게다가 그는 얼굴에 웃음을 띠며 고고하고 득의만만한 기색을 하고 있는데, 이것도 완적의 기질에 부합해. 두번째는 누굴까?

학생 일부러 미친 척했다는 유령인 것 같아요.

선생 왜 그렇게 생각하니?

학생 유령은 술을 아주 좋아해 〈술을 예찬하다(酒德頌)〉를 썼는데, 그림에도 앞에 술항아리가 놓여 있고, 그 안에 국자가 있어요. 아마도 정신이 몽롱할 정도로 술에 취해 앞으로 머리를 숙이고 토하려고 하는 것 같아요. 그리고 시동 하나가 땅에 무릎을 꿇고 공손히 타호를 건네고 있구요. 유령의 개성이 정확하게 묘사된 장면 같아요.

선생 네 말이 맞다. 세번째 사람은 왕융이구나.

왜 그런가요?

《진서(晉書)》에 의하면 그는 토론하기를 즐겼다고 하는데, 지금 눈썹이 위로 올라가고 입이 약간 벌어진 것이 마침 무슨 고견을 발표하려는 것 같아. 그리고 손에 지금의 효자손 같은 여의(如意)를 들고 있는데, 이것도 그의 소탈하고 얽매이지 않는 성격을 간접적으로 표현했어.

그렇다면 네번째는 산도이군요. 상반신은 반라 차림에 넓은 자색 도포를 걸치고 있어요. 두 손을 무릎에 얹고 한 곳을 응시하는 모습이 마치 생각에 잠긴 것 같아요.

〈고일도〉는 인물들이 입고 있는 넓은 도포의 외형적인 특징을 생동적으로 묘사했을 뿐만 아니라, 인물의 고매하고 초탈한 내재적인 기질도 생생하게 전달했어. 그들의 공통점과 개성을 모두 담아낸 인물화의 역작이란다.

그런데 이 그림의 배경이 되는 암석·대숲·파초·잣나무는 너무 유치하게 그려졌어요. 특히 대나무 잎은 꼭 국화 같아요.

산수풍경화의 발전이 인물화보다 늦은 것은 서양이나 중국이나 매한가지란다. 그런데 여기서 특별히 지적해야 할 점은, 대숲이 비록 고졸(古拙)하게 그려졌다 하더라도 그것이 현재 중국 고대 회화에서 가장 초기의 묵죽(墨竹) 형상이라는 사실이야. 게다가 호수와 암석도 충분히 정교하지는 않지만 이미 준법(皴法)[7]을 운용해 작자는 건습(乾濕)과 농담(濃淡)의 준법으로 호수와 암석의 질감을 표현했어. 그러므로 이 그림은 고대 회화 발전사를 연구하는 데 아주 귀한 실제 자료를 제공하고, 따라서 중국 회화사에서 중요한 위치를 차지한단다.

[7] 동양화에서 산이나 바위의 입체감과 질감을 나타내기 위해 사용한 기법이다.

24

한 폭의 웅장하고

광활한 '말하는 그림'

〈변경을 살피러 가다(使至塞上)〉— 왕유

선생 오늘 감상할 시는 왕유의 오언율시 〈변경을 살피러 가다〉야.

학생
마차 한 대로 변경을 시찰하는데　　　　單車欲問邊

거연●1을 지나도 여전히 속국이구나.　　屬國過居延

쑥대머리로 중국쪽 국경을 지나니　　　征蓬出漢塞

기러기들 북녘 하늘로 날아가네.　　　歸雁入胡天

사막에 곧게 피어오르는 한 줄기 연기　大漠孤烟直

황하로 지는 둥근 석양.　　　　　　　長河落日圓

소관●2에서 척후기병을 만났더니　　　蕭關逢候騎

장군은 최전방 연연에 있다고 하네.　　都護在燕然

선생　737년 왕유는 당 현종의 명령으로 장군과 병사들을 위문하고 군대의 동정을 살피러 변경 지역으로 가게 되는데, 이 작품은 바로 변경으로 가는 길의 경치를 쓴 시야.

학생　시가 매우 간단해요.

선생　엄격하게 말하면 왕유의 걸작은 아닌 셈이지. 이 시가 유명한 이유는 제3연의 변경 지역의 풍경 묘사 때문이야. 《홍루몽(紅樓夢)》●3의 48회에서 향릉(香菱)이 이 구절에 대해 평가하는 것

●1 당시의 속국으로 지금의 내몽고 자치구역에 있고, 속국은 한대에 이미 귀속한 소수민족으로 아직 나라 이름이 정해지지 않은 지방을 말한다.
●2 옛 관문의 이름으로 현재 닝샤(寧夏) 회족(回族) 자치구에 있고, 연연은 지금의 몽고 항아이산(杭愛山)으로 최전선을 의미한다.

을 본 적이 있니?

학생 기억이 안 나는데요.

선생 그녀는 "'사막에 곧게 타오르는 한 줄기 연기, 황하로 지는 둥근 석양'이라고 했는데, 연기가 어떻게 곧을 수가 있지? 그리고 해는 원래 둥글잖아. 연기가 '곧다'는 것은 말이 안 되고, 석양이 '둥글다'는 너무 평범해. 책을 덮고 생각해보면 이러한 경치를 본 것도 같기는 한데……"라고 말했어. 이 구의 교묘함이 어디에 있는지 너도 한번 생각해보려므나.

학생 넓은 사막이 끝없이 펼쳐져 있고, 하늘은 구름이나 바람 한 점 없이 맑고, 가리는 숲이나 바위가 없이 시야가 확 트이면 한 줄기 연기가 곧게 올라가고, 석양도 크고 둥글게 보일 것 같아요.

선생 타당한 설명이구나. 하나를 더 보충하면, 병사들이 경계 보고를 하기 위해 이리 똥을 태울 때는 연기가 바람에도 흔들리지 않는다고 해. 하물며 바람 한 점 없는 날씨라면 더 하겠지.

직선 하나, 횡선 두 개, 원 하나로 대자연의 아름다움을 구성하다

학생 소동파가 왕유에 대해 "시 속에 그림이 있고, 그림 속에 시가 있네(詩中有畫 畫中有詩)"라고 칭찬했는데, 이 작품이야말로 한 폭의 훌륭한 풍경화가 아닌가요?

선생 단지 그렇게 이해하는 것으로는 불충분해. 회화는 색채와 선을 매개로 사물의 형상을 표현하는 것이거든. 작품에서 시인은 어떤 색채를 쓰고 있니?

학생 아무런 색깔도 없어요.

선생 사람의 상상과 정서적 체험을 통하면 무색에서도 색을 볼 수가 있어. '석양'은 붉은 색이고, '사막'은 황색이 아니니?

학생 아, '한 줄기 연기'는 회색이고, 강물은 당

●3 청대 조설근(曹雪芹: 1715~ 1763)이 지은 장편소설. 18세기 중국 봉건사회상을 배경으로 고관대작 가문의 일상생활을 상세히 묘사한 중국 고전소설의 걸작이다.

연히 녹색이에요.

선생 그렇지. 이 그림은 색채의 대비가 분명하고 경물이 아주 선명해. 다시 선으로 설명을 해보면, 하나의 직선과 두 개의 횡선 그리고 하나의 원으로 구도가 형성되어 있어.

학생 이것은 또 무슨 말인가요?

선생 한 줄기 연기는 직선이고, 석양은 원이고, 강물과 사막은 두 개의 횡선이잖니? 심미심리학에서 보통 직선과 횡선이 어떤 느낌을 준다고 말하니?

학생 직선은 웅장하고 힘찬 느낌을 주고, 횡선은 안정과 평안, 확 트인 느낌을 주죠.

선생 오로지 직선이나 횡선만 있었다고 한다면 구도가 너무 단조롭겠지. 여기에 '둥근 석양'이라는 곡선을 더해 화면에 일시에 변화를 가져오고, 평이한 경치에 아름다움을 더했어. 네가 보기에도 한 폭의 웅장하고 광활한 변방의 그림이 우리 눈앞에 생동적으로 펼쳐진 것 같지 않니?

학생 선생님의 분석에서 많이 깨닫게 되었어요.

선생 시와 그림은 서로 다른 예술 장르이고 각기 그 특징이 있지만, 형상적으로 사유한다는 점에서는 같지. 만약 우리가 조형예술의 기법으로 왕유의 시를 탐색해본다면 아마도 왕유 시만의 미적 감수성이 더욱 분명해질지도 몰라. 그렇지 않을까?

학생 선생님 말씀이 맞아요.

다양한 표정과 태도가

생생하게 살아 있다

〈문원도(文苑圖)〉 문인들의 모임

선생 오늘 감상할 그림은 오대(五代) 주문구(周文矩)[1]의 〈문원도〉란다.

학생 이 그림은 송 휘종이 분명히 당대 한황의 작품이라고 한 걸로 아는데, 어떻게 다시 오대 남당(南唐)의 주문구의 작품으로 여겨지게 되었나요?

선생 주문구의 작품이라고 고증하는 데에는 몇 가지 이유가 있단다. 필법으로 말하자면, 이 그림에서 인물의 옷주름을 그릴 때 사용한 것은 '전필법(戰筆法)', 즉 행필의 곡절과 떨림으로 의복의 무늬를 나타내는 것인데 이것이 주문구의 독특한 화풍이거든.

학생 그렇지만 한황과 같은 회기기 다른 필법을 쓸 수도 있지 않나요?

선생 네 말도 일리가 있다. 그러나 당나라 사람들이 쓰던 사모는 양쪽으로 쳐져 있지만, 오대로 오면 사모 주위에 굵은 테가 있고 양쪽이 위로 올라간 모양이란다. 그런데 이 그림에서 인물들은 모두 오대식의 두건을 쓰고 있어.

게다가 더 유력한 증거는, 현재 미국에 주문구의 걸작 〈유리당인물도(琉璃堂人物圖)〉가 전해지는데, 그림의 장면이 성당 시인 왕창령(王昌齡)·이백(李白)·고적(高適)[2] 등이 시를 지어 주고 받는 정경으로, 그 가운데 일부의 장면이 〈문원도〉와 같단다.

●1 917경~975. 당대의 화가. 남당 이후주 때 한림대조(翰林待詔)를 지냈으며, 인물화와 사녀화에 뛰어나고 주로 궁정의 귀족생활을 많이 그렸다.
●2 706경~765. 당대의 시인. 잠삼(岑參)과 함께 성당 시기의 대표적인 변새(邊寨) 시인이다.

175

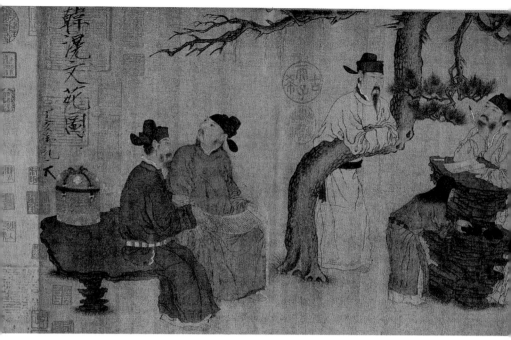

주문구, 〈문원도〉, 오대, 권, 비단에 채색, 30.4×58.5cm, 베이징 고궁박물원.

학생 어쨌든 이 그림이 천년 동안 전해진 것을 보면 독립적이고 완결된 인물
화의 대표작이라고 공인된 것이군요.

선생 그렇단다. 그림을 감상해보자. 먼저 '문원'이 무슨 뜻이니?

학생 '문원'은 문인들이 회합하는 장소, 지금의 '문단'과 거의 비슷하죠.

선생 이 그림은 네 명의 문인이 창작하고 있는 정경을 그린 것인데, 먼저 맨
오른쪽 사람을 보자꾸나.

학생 이 사람은 성층이 뚜렷한 퇴적암석에 몸을 기대고 왼손에는 두루마리
를 받쳐들고, 붓을 잡은 오른손으로는 턱을 괴고 있어요. 머리를 들어 생각에
잠긴 모습이 좋은 시구를 찾고 있는 중인가 봐요.

선생 그 옆에 있는 사람은 소매에 가린 두 손으로 고색창연한 굽은 소나무
가지를 짚고 서 있는데, 편안한 기색에 두 눈이 뭔가를 응시하는 모습이 뭔가
구상을 하고 있는 것 같구나.

학생　왼쪽에는 두 사람이 시문을 펼쳐들고 석판에 함께 앉아 있어요. 앞쪽의 한 사람은 자색 도포를 입고 단정하고 근엄해 보여요. 오른손으로 두루마리를 들고 왼손으로 시문을 지적하는 모습이 비평을 하는 것 같아요. 그 옆의 녹색 도포를 입은 사람은 왼손으로 두루마리의 한 쪽을 들고 오른손으로 무릎을 짚고 있는데, 머리를 돌려 위로 바라보는 모습이 뭔가 깨달은 듯한 모습이에요.

독립적이고 완결된 인물화의 대표작

선생　이 그림은 담백하고 전아하게 색을 안배해 강렬한 대비가 없고, 용필은 단순하면서도 적절히 변화를 주고 있어. 인물들의 수염·눈썹·귀밑머리는 중봉(中鋒)으로 세세하게 그려내 탄력성이 풍부하지.

학생　인물들이 실물처럼 살아 있어요.

선생　특히 인물의 눈매에 대한 묘사를 주의 깊게 보렴. 사람들이 항상 눈은 마음의 창이라고 하듯이, 화가들이 가장 그리기 어려운 것도 바로 눈이란다. 네 명의 문인들을 보면, 집중해서 생각에 빠진 사람, 머리를 돌려 위를 올려다보는 사람, 품평에 주시하는 사람의 정신세계가 손에 잡힐 듯 생생하구나. 표정과 태도가 각각 다르지만 모두 시문을 퇴고하느라 깊은 생각에 빠져 있는 모습은 한결같아. 정말로 오대 인물화의 정품이라고 해도 손색이 없단다.

무심한 경지니

저절로 이뤄지네

〈연꽃 골짜기(辛夷塢)〉— 왕유

선생 왕유는 당대의 재주 많은 시인이고, 그의 선시(禪詩)는 특히 빼어나단다.

학생 선시란 어떤 것인가요?

선생 대답하기 좀 어려운 질문이구나. '선'은 산스크리트(범어)로 '깊이 생각하다'는 뜻이야. 모든 망상을 멈추고 정신을 가만히 집중해 '무아(無我)' '무념(無念)' '무주(無住)'의 불교 경지를 깨닫는 것, 이것을 곧 '선'이라고 하지. 그리고 만약 시적인 언어나 문자, 율격으로 선의 이치나 경지를 표현하면, 대체로 선시라고 할 수 있어.

학생 아, 조금 알 듯해요. 불교도가 썼다고 모두 선시인 것은 아니고, 선의 이치를 깊이 깨달은 시인이라면 좋은 선시를 써낼 수 있다는 것이군요?

선생 그렇단다. 가령 왕유의 〈연꽃 골짜기〉라는 시는 모든 사람들이 익히 알고 있는 작품이지. 한번 읽어볼까?

학생 나뭇가지의 연꽃 木末芙蓉花

산속에서 붉은 꽃을 피웠네. 山中發紅萼

시냇가 초가집 인적 없이 고요하고 澗戶寂無人

여기저기 피었다가 또 지네. 紛紛開且落

선생 일단 몇 개의 단어를 해석해보자. 제목에서 '신이(辛夷)'는 뿌리식물에 속하는 꽃인데 일명 목필(木筆)이라고도 해. 이시진(李時珍)*¹은 "신이는 꽃

망울이 자주색이고 꽃은 붉다"라고 했고,《본초강목(本草綱目)》에서 "신이 는 꽃이 피기 전에 꽃망울에 털이 있는데 마치 붓처럼 뾰족하고 길며, 연분 홍색과 자주색의 두 가지 종류가 있다"라고 했어. '오(塢)'는 사방이 높고 가 운데가 움푹 꺼진 골짜기이지. '목말(木末)'은 나뭇가지인데, 굴원이 〈구가 (九歌)〉 '상군(湘君)'에서 "물 속에서 맑은 대쑥을 캐고 나뭇가지에서 부용 을 따네(采薛荔兮水中 搴芙蓉兮木末)"라고 했지. '부용'은 뿌리식물에 속하 는 꽃나무인데, 여기서 가리키는 부용은 나무연꽃이지 물 속에서 자라는 연 꽃이 아니야. 세번째 구는 산속에 시냇물만이 졸졸 흐르고 초가집에 사람의 그림자조차 보이지 않는다는 의미이지. 그렇게 나무연꽃은 피었다가 다시 어지러이 떨어지고 있고.

시를 읽으니 몸과 세상 잊고, 만 가지 사념이 모두 사라지네

학생 선생님, 이 시를 문자 그대로만 해석해보면 너무 일반적인 시 같아요. 나뭇가지에 핀 붉은 연꽃이 사람 없는 적막한 산속에서 혼자 저절로 피었다 가 진다는 뜻이 아닌가요?

선생 그렇단다. 이 시는 확실히 평이하고 일반적이지. 쉬운 문자로 한 폭의 "적막한 세계, 꽃이 피고 지는" 자연 경치를 묘사한 작품이지.

학생 이렇게 묘사된 자연 경치는 결국 어떤 의미를 지니나요?

선생 네가 만약 별다른 의미가 없다고 느꼈다면, 그것은 바로 시의 '문자'에 의해 '방해'받았기 때문이야. 즉 너는 선종에서 말하는 '문자장애'에 빠진 것 이지.

학생 그것은 또 무슨 말인가요?

선생 이 시가 쉬운 수사를 통해 너에게 주는 깨달 음은 한 개인, 한 사회, 한 시대, 세계의 모든 사 물은 시작이 있으면 끝이 있게 마련이라는 것이

● 1 1518~1593. 명대의 의학가. 본 초학을 확립하고 중국 전통의학을 집대성하였다.

야. 즉 마치 연꽃처럼 피었다가 지는 이 모든 것이 평상적이고 자연스러운 일이라는 것이야. 아쉬운 점은 이 사실을 인간만이 늘 깨닫지 못한다는 것이지.

학생 평상적이고 자연스러운 것, 이것이 바로 '선'인가요?

선생 그렇단다. 세속적인 마음이 없고 집착도 없으며 조용히 깨달아가며 모든 것에서 그 자연스러움을 따르는 것, 이것이 바로 '선'의 경지이지. 자연계이든 인간사회이든 이 세계의 모든 것은 흘러가는 무상한 것이라는 사실을 깨닫는다면 '평상심'으로 그것들을 대할 수 있는데, 이것을 "무심한 경지"라고 하지.

학생 제 생각에 무릇 시는 시인 정신의 반영이고, 시에는 시인의 주관적인 사상과 감정의 색채가 있게 마련인데 어떻게 '무심'할 수 있나요? 그리고 어떻게 왕유의 이 시에서는 시인의 '주관적' 색채를 조금도 느낄 수 없는 것처럼 보이나요?

선생 이것이 바로 "선으로 시를 짓는다"는 왕유 시의 뛰어난 점이야. 실제로 여기서 말하는 '무심'은 일체의 세속적인 마음이 없다는 것에 지나지 않아. 육유(陸游)의 시 〈매화를 노래하다(咏梅)〉를 가지고 비교를 해보자. 시인은 "역밖 끊어진 다리 옆, 주인 없이 적막하게 피었구나(驛外斷橋邊 寂寞開無主)"라며 국가와 사직에 괴로이 집착하고 있어. '선'의 의미가 전혀 없다는 것을 쉽게 이해할 수 있을 거야. 그리고 '선'의 경지는 인생의 진리를 간파하는 데 있어. 죽음도 삶도 없고, 슬픔도 기쁨도 없고, 쌓인 괴로움도 없으면 그것이 바로 대해탈(覺體圓滿)의 경지이지. 바로 이 연꽃처럼 저절로 피었다가 지고, 고요하고 신비하며, 해탈을 얻으면 저절로 원만한 경지를 이루게 되지.

학생 선생님의 설명을 들으니 명대의 호응린(胡應麟)[2]이 이 작품에 대해 평한 말이 생각나네요. "시를 읽으니 몸과 세상 잊고, 만 가지 사념이 모두 사라지네(讀之身世兩忘 萬念俱寂)"라고 했거든요.

선생 그렇구나.

● 2 1551~1602. 명대의 문학가. 과거에 거듭 낙방하자 산속에 들어가 4만여 책을 모아두고 저술에 힘썼다.

25

물빛과 산빛이
고요하고 담박하다

〈소상도(瀟湘圖)〉 소수와 상수의 경치

선생 오늘 감상할 그림은 오대의 유명한 화가 동원(董源)[1]의 〈소상도〉란다. 그림을 보고 어떤 느낌이 들었니?

학생 고요하고 담박해서 마치 강남의 산수 같아요.

선생 무얼 보고 그런 생각을 했니?

학생 넓은 호수면 위로 안개가 자욱하고, 밀려드는 지류와, 갈대와 억새가 무성한 모래톱이 보여요. 어부들은 언덕에도 있고 물 속에도 있는데 마침 그물을 던져 고기를 잡는 것 같아요. 그 뒤로 멀리 숲이 무성한 산이 보이는데 산세가 완만해요. 이 모든 것이 강남 산수의 특색이 아닌가요?

선생 제대로 말했다. "마음은 자연의 조화를 스승으로 삼는다(心師造化)"라는 옛사람의 말[2]처럼, 동원은 강남 산수의 특징을 생생하게 묘사하기 위해 '피마준(披麻皴)'이라는 준법을 창조했단다.

학생 무엇을 '피마준'이라고 하나요?

선생 화가가 중봉에 먹을 적셔 산맥의 무늬를 가늘고 긴 선으로 그리는데, 그것이 마치 마를 벗기는 것 같다고 해서 '피마준'이라고 한단다. 산세가 완만해 그 기복이 마치 만두가 부푸는 것

●1 907경~962경. 중국 오대에서 송(宋) 초에 활동한 화가. 산수·인물·소와 호랑이 등의 그림에서 모두 이름이 높았다.
●2 오대 남진(南陳) 요최(姚最; 534~602)의 《속화품록(續畫品錄)》에 나오는 말이다. 여기서 말하는 '조화'는 자연계 혹은 외부의 객관 사물이고, 화가는 묘사하고자 하는 대상의 객관적인 진실을 잘 살펴야 한다는 의미이다.

181

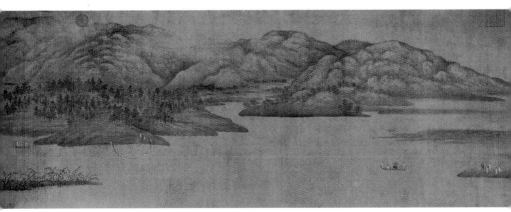

동원, 〈소상도〉, 오대 남당, 권, 비단에 채색, 50×141.4cm, 베이징 고궁박물원.

처럼 활 모양을 띠어, 흙이 많고 돌이 적은 강남 산의 완만하고 부드러운 특
징을 매우 생동감 있게 묘사하고 있구나.

학생 산에 빽빽하게 찍힌 짙고 옅은 묵점들은 무성한 수목을 나타내는 것이
아닌가요?

선생 그렇단다. 이것도 동원 산수화의 특색이야. 이 그림은 '평원법(平遠
法)'●3 구도를 이용해 짙고 옅은 묵점으로 멀리 있는 산을 두드러지도록 했는
데 이것을 '점자준(點子皴)'이라고 한단다. 그 결과 멀리 있는 산과 수목이
혼연일체가 되어 더욱 무성하고 아득하고 중후하면서도 촉촉한 느낌을 준단
다. 게다가 화면의 반을 차지하는 호수는 담묵으로 선염해 안개 낀 수면은 마
치 촉촉한 수증기가 수면 위로 올라오는 것처럼 흐릿해 보이는구나. 이렇듯
그림 속에 강남 호수의 물빛을 모두 묘사했으니 사람들이 "이것이야말로 최
고봉에 오른 솜씨"라고 하는 것도 당연하지 않겠
니?

●3 중국 산수화의 공간 투시법 가
운데 하나로, 가까운 산에서 먼 산
을 바라보는 것을 말한다. 이 외에
산 아래에서 산꼭대기를 올려보는
것을 고원법(高遠法), 산 앞에서 산
뒤를 넘겨다보는 것을 심원법(深遠
法)이라고 하는데, 이 세 가지를 삼
원법(三遠法)이라고 부른다.

학생 선생님의 설명 덕분에 이제야 한 폭의 명
화를 제대로 감상할 수 있게 되었어요. 직관도
중요하지만 회화의 원리를 이해해야 감상 수준
을 한 단계 향상시킬 수 있는 것 같아요. 그런데

화면 오른쪽에 두 명의 여자가 천천히 걸어오는 듯한데, 시녀 하나가 앞에서 인도하면서 계속 뒤를 돌아보고 있어요. 그리고 모래톱에는 다섯 사람이 악기를 연주하며 붉은 도포를 입고 배에 앉아 있는 관리를 영접하는데, 여기에는 무슨 관련된 얘기가 있나요?

선생 여기서는 명대의 대화가 동기창(董其昌)까지 언급해야겠구나. 1597년 그가 처음으로 이 그림을 보았을 때에는 그림의 제목은 없고 동원이라는 이름만 있었단다. 그는 후난의 상강(湘江)을 다녀본 경험을 바탕으로 남제(南齊)시대 사혁이 쓴 "동정은 장락의 땅이고, 소상은 제왕의 자손들이 노닐던 곳이네(洞庭張樂地 瀟湘帝子游)"라는 시구를 연상하고, "이것은 동원의 〈소상도〉가 아닌가?"라며 경탄을 금하지 못했다고 해. 그 이후로 이 그림은 '소상도'라는 이름을 얻게 되었단다. 여기서 '장락(張樂)'은 '작락(作樂)'이고, '제자(帝子)'는 요(堯) 임금의 두 딸인 아황(娥皇)과 여영(女英)이야. 순(舜) 임금을 따라 남방으로 가다가 쫓아가지 못하고 상강에서 죽었는데 이후에 여신이 되어 늘 상수 언덕에 출몰한다고 해.

동원은 이 〈소상도〉를 통해 강남 산수화파의 비조가 된다

학생 그렇다면 붉은 웃옷을 입은 두 여자가 바로 아황과 여영이겠네요?

선생 굳이 그렇게 관련지어 생각할 필요는 없단다. 그냥 경치에 인물을 더해 일상스러운 분위기를 더하고 '시적인 정취와 회화적 경지'를 고취시켰다고 생각하면 되지 않을까? 실제로 이 작품은 동원이 강남 산수의 특징을 아울러 창작한 걸작으로, 그는 강남 산수화파의 비조(鼻祖)가 되었거든. 가령 원대의 황공망(黃公望)처럼 후세의 화가들 중에서 그로부터 영향을 받지 않은 자가 없었단다.

26

당대의 제일 기이한 시

〈귀주자사에게 올리는 탄원서(上歸州
刺史代通狀二首)〉—회준(懷濬)

선생_ 내 사는 곳은 민산 서쪽에서 또 서쪽　　　　　家住岷山西復西
해마다 앵무새 울었네.　　　　　　　　　　　其中歲歲有鸚啼
지금은 앵무새 우는 곳에 살지 않지만　　　如今不在鸚啼處
앵무새는 여전히 그곳에서 우네.　　　　　鸚在舊時啼處啼

내 사는 곳은 민산 동쪽에서 또 동쪽　　　家住岷山東復東
해마다 붉은 꽃이 피었네.　　　　　　　　其中歲歲有花紅
지금은 그 꽃이 피는 곳에 없지만　　　　而今不在花紅處
꽃은 여전히 그곳에서 피네.　　　　　　　花在舊時紅處紅

학생_ 이 두 수는 읽으면 참 듣기 좋아요. 문자도 아주 쉽고 평이하구요. 그런
데 무슨 말을 하는지 도무지 알 수가 없어요.

선생_ 이 시는 화상(和尙)이 쓴 선시이기 때문에 이해하기가 조금 어렵단다.
먼저 제목에서 '통장(通狀)'은 감옥에 갇힌 사람이 윗사람에게 정황을 설명
하는 문서를 말해. 회준 화상은 길흉을 점치는 데 매우 영험했어. 그런데 귀
주자사가 요상한 말로 사람들을 속인다는 죄목으로 그를 잡아다가 어디 사
람인지를 묻게 돼. 그때 회준이 이 두 수를 지어 대답했기 때문에 '통장을 대

신하다(代通狀)'라고 한 것이지.

학생 "내 사는 곳은 민산 서쪽에서 또 서쪽"은 어딘가요?

선생 민산의 서쪽에서 다시 서쪽으로 들어간 곳이지.

학생 그렇다면 "내 사는 곳은 민산 동쪽에서 또 동쪽"과 모순되지 않나요?

선생 겉으로 드러난 의미는 모순되지. 문득 동쪽이라고 했다가 다시 서쪽이라고 하니 귀주자사도 어리둥절할 수밖에. 결국 귀주자사는 그를 미쳤다고 여기고 석방하게 돼.

자신은 집에 도착했다고 여기지만, 사실은 길을 잃은 것이다

학생 마치 전설 같은 이야기인데요.

선생 하지만 이 시는 구전된 것이 아니라 실제로 기록되어 있는 것이야.

학생 그렇다면 이 시는 도대체 무엇을 말하고 있나요?

선생 이것은 화상의 시이기 때문에 화상의 사유와 선적(禪的)인 이치로 해석해야만 해. 먼저 다른 이야기를 하나 해보마. 어느 날 어떤 나이 어린 화상이 늙은 법사(法師)에게 "길을 잃은 사람이 아직 집으로 돌아오지 못했다면 그는 어디에 있는 겁니까?"라고 가르침을 청하자 법사는 "그는 돌아오는 길에 있지 않구나"라고 했단다.

학생 길을 잃었으니 돌아오는 길에 있지 않다고 말할 수 있겠네요.

선생 나이 어린 화상이 또 다른 질문을 해. 만약 그가 집에 돌아왔다면 어떠냐고. 법사는 "그렇다면 그는 현재 길을 잃은 것이다"라고 대답해.

학생 무슨 말이죠?

선생 늙은 법사의 말은, 본인이 집에 도착했다고 여겨도 사실은 집에 오지 않았다는 것이지. 그러므로 그는 길을 잃은 것이라는 거야.

학생 예? 이것은 또 어떻게 이해해야 하는 건가요?

선생 늙은 법사가 보기에 마음 밖에는 아무것도 없어. 집이 바로 너 자신이

고, 너의 내심이지. 부처도 바로 너 자신의 마음속에 있는 것이지. 그러므로 네가 돌아온 집은 단지 외부에 존재하는 환경일 뿐이지 진정한 집이 아니므로 길을 잃었다고 말한 거야.

학생 아, 조금 이해가 되네요. 이전에 〈스카타 산시로(姿三四郎)〉*1라는 일본영화에서도 나이든 화상이 "깨달음은 너의 발 밑에 있다"고 했는데 같은 의미이군요?

선생 비슷하지. 이제 이 시가 어렵지 않게 이해가 될 거다. "서쪽에서 또 서쪽"이나 "동쪽에서 또 동쪽"도 서로 모순되지 않고. 바로 "나같이 사방을 떠도는 화상은 집이 없고, 온 곳에서 왔으니 온 곳이 나의 집이라고 할 수 있고, 가는 곳으로 가니 가는 곳이 또한 나의 집이라네. 부처는 나의 마음에 있고, 집은 나의 몸에 있네"라는 의미가 되지.

학생 정말 기묘한데요.

선생 이 화상이 자사에게 말한 것은 다음과 같아. "당신은 내 집이 동쪽에 있다고 하면 동쪽이라고 생각하고, 내가 서쪽이라고 하면 서쪽이라고 생각하겠지. 하지만 당신은 자신이 미처 깨달음에 이르지 못한 것은 생각지 못하고 내가 떠돌이처럼 집이 없다고만 여기지"라고.

학생 그 귀주자사는 평범하기 그지없는 사람인데 어떻게 화상의 말을 이해할 수 있겠어요?

선생 이 부분이 이해되었다면 나머지 구들은 더 설명할 필요 없겠지?

학생 네. 모두 이 몇 구를 부각시키기 위한 것인데요 뭘.

●1 1943년에 발표된 구로사와 아키라(黑澤明) 감독의 데뷔작. 메이지 시대에 유도가(柔道家)를 지망하는 한 청년의 인간적 성숙과정을 그린 작품.

26

시대 분위기를 반영한

한 폭의 문인화

〈설어도(雪漁圖)〉 눈오는 날 낚시를 하다

학생 그림을 보면 유익한 점이 많다고들 하는데, 이 그림에서는 어떤 것을 얻을 수 있나요?

선생 먼저 이 그림의 창작 연대부터 시작해 화가의 창작의도를 살펴보도록 하자. 이 그림이 창작된 오대는 중국 역사에서 왕조가 빈번히 교체되고, 제왕들은 탐욕스럽고 어리석고, 사회는 혼란하고 불안한 시기였어. 자, 이제 그림을 보며 이야기를 해보자. 화면에는 어부가 홀로 날리는 눈바람을 맞으며 외롭게 서 있구나. 황량한 강과 차가운 하늘만 보이고 사람도 동물도 흔적을 찾을 수가 없어.

학생 산수화에 흔히 보이는 나무도 없고, 심지어 잎이 떨어진 나무조차 보이지 않아요. 오로지 눈쌓인 대나무 몇 그루만 강 언덕에 솟아 있어요.

선생 소식(蘇軾)이 "차라리 식사에 고기가 없을지언정, 대나무 없이 살 수 없네(寧可食無肉 不可居無竹)" •1라고 했는데, 차라리 대나무와 벗하며 청빈하게 살겠다는 뜻이지. 여기서 대나무는 한편으로는 군자를, 한편으로는 자신을 비유한 것으로 볼 수 있어.

학생 그렇다면 이 그림에도 그런 의미가 담겨 있지 않을까요?

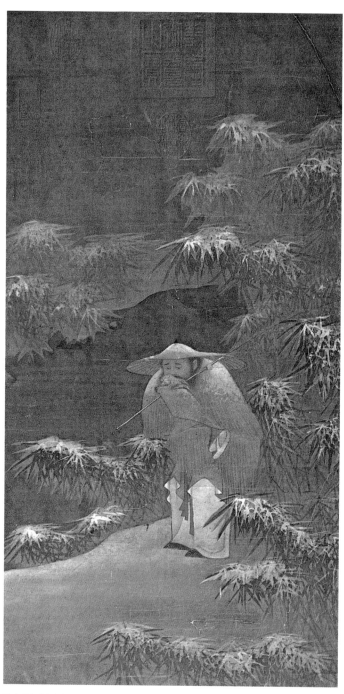

작자 미상, 〈설어도〉, 오대, 비단에 채색, 62.1×32.7cm, 타이베이 고궁박물원.

선생　그림 속의 인물을 한번 보자꾸나. 굽은 어깨, 움츠린 목, 어두운 안색을 하고 한쪽 어깨에 낚싯대를 걸치고, 온몸이 눈에 덮인 채 서 있어. 강 언덕은 황량하고 적막하기 그지없고, 바람과 대나무는 쏴쏴 소리를 내고 있구나. 표면적으로는 자연의 황량하고 적막한 모습을 통해 처절한 느낌을 주지만, 실제로는 그 속에 의미가 담겨 있단다.

회화는 사상과 감정이 투영되어야 비로소 생명력을 지닌다

학생　문장이 진실한 감정을 토대로 써야 다른 사람을 감동시킬 수 있듯이, 회화도 작자의 사상이나 감정이 투영되어야 비로소 감동이 있고 사라지지 않는 생명력이 있어요. 〈설어도〉의 작자가 격동기인 오대에 살면서 이렇게 특수한 제재를 선택한 데에는 반드시 이유가 있을 거예요.

선생　그렇단다. 그림 속의 어부가 입고 있는 옷을 한번 보려무나. 청색 옷고름에 넓은 소매, 흰 바지에 붉은 허리띠를 하고 있는데, 이것이 고기를 잡아서 생계를 유지하는 어부의 복장이라고 할 수 있겠니? 결코 아니란다. 봉건 사회의 엄격한 계층질서에서 장사꾼, 병사, 어부와 농부라면 짧은 베옷을 입어야 하겠지. 그러므로 그림 속의 어부는 사족(士族) 문인계층에 속하는 사람임에 틀림없단다.

학생　이 그림은 바로 시대와 정치를 풍자한 것이군요. 혹독한 추위는 암흑과도 같은 오대 정치의 현실을 나타내고, 대나무는 정직한 사족 문인을 상징하고 있어요. 그들은 폭정을 피해 세상을 등지거나 산속으로 들어가 전쟁에 나가기를 원하지 않았어요. 이러한 오대의 현실을 한 폭의 쓸쓸한 그림에 담아냈어요.

선생　이 그림의 생명력은 다름 아닌 작자가 시대를 고민하고 이를 화폭에 담아내려고 한 정신에 있단다. 그렇기 때문에 작자의 이름과 상관없이 이 작품이 가치를 지니는 것이란다.

27

무쌍한 변화

백절불굴의 정신

〈인생길 어려워라(行路難)〉
―이백(李白)●1

선생 이백은 누구나 알고 있는 당대의 대시인이지. 오늘은 그의 〈인생길 어려워라〉를 감상해보자.

금술동이의 맑은 술은 한 말에 천냥	金樽清酒斗十千
옥쟁반의 진기한 안주는 만냥.	玉盤珍羞值萬錢
잔을 내려놓고 수저를 던지며 마시지 못하고	停杯投箸不能食
칼을 뽑아들고 사방을 보니 마음 망연해지네.	拔劍四顧心茫然
황하를 건너려니 얼음이 가로막고	欲渡黃河冰塞川
태항산을 오르려니 눈이 쌓여 있네.	將登太行雪滿山
한가로이 푸른 냇물에 낚시 드리우니	閑來垂釣碧溪上
홀연히 꿈속에서 배를 타고 해 곁으로 갔네.	忽復乘舟夢日邊
인생길 어려워라, 인생길 어려워라.	行路難 行路難
갈래길은 많은데 지금은 어디쯤인가?	多岐路 今安在
큰바람에 물결쳐도 때가 있을 것이니	長風波浪會有時
그때는 구름에 돛을 달고 창해를 건너리라.	直掛雲帆濟滄海

학생 시의 격동적이고 분방한 기세를 오래도록 잊을 수가 없을 것 같아요.

190

선생 그러면 한번 살펴보자꾸나. 이 시가 어떻게 너에게 큰 감동을 주었는지를. 먼저 제1·2구는 "금술동이의 맑은 술은 한 말에 천냥, 옥쟁반의 진기한 안주는 만냥"이구나.

학생 아주 좋은 술에 좋은 안주를 값비싼 그릇에 담아 마시는 장면을 묘사했어요.

선생 이것은 돈을 물 쓰듯 쓰는 이백의 대범함을 표현한 것이야. 이백은 주선(酒仙)으로 불린 만큼 이치대로 하자면, 이렇게 좋은 술과 안주라면 하루에 삼백 잔은 마셔야 하지. 그런데 지금 그는 어떠니?

학생 "잔을 내려놓고 수저를 던지며 마시지 못하고, 칼을 뽑아들고 사방을 보니 마음 망연해지네." 그는 먹고 마시고 싶어하지 않아요.

선생 그래. 들어올린 술잔을 내려놓고 막 들어올리던 수저도 던져버리지. 이어서 아예 자리에서 일어나 보검을 뽑아들고 사방을 둘러봐. 그는 왜 이렇게 하는 걸까?

학생 마음속에 고민이 있어 '망연해'졌기 때문이에요.

선생 그렇지. 이렇게 일어나고, 던지고, 뽑고, 둘러보는 네 동작에 이백 마음속 고민이 드러나 있어.

학생 그렇다면 그는 왜 고민을 하고 있나요?

선생 "황하를 건너려니 얼음이 가로막고, 태항산을 오르려니 눈이 쌓여 있네." 황하를 건너려고 하니 얼음이 가로막아 배로 건널 수가 없어. 그리고 태항산을 오르려고 하나 눈이 산을 덮고 있어서 오를 수가 없어. 얼마나 엄혹한 현실이니? 이것은 물론 그가 벼슬길에서 크게 좌절했음을 설명하는 비유적 표현이지.

학생 그렇다면, 그는 얼음 낀 강물에 갇히고, 쌓

● 1 701~762. 당대의 시인. 자는 태백(太白), 호는 청련거사(靑蓮居士). 20세에 쓰촨 지방을 유람하고 25세에 칼을 차고 백성을 구제하겠다는 포부를 안고 유랑하면서 많은 명사들과 교유했다. 천보(天寶) 초년에 오균(吳筠)의 천거로 장안에 초빙되지만 평생동안 정치적인 포부를 실현할 기회가 주어지지 않았다. 만년엔 가난에다 병까지 겹쳐 친척 이양빙(李陽氷)의 집에서 죽었다. 《이태백집(李太白集)》에 시 천여 수가 전해지는데, "하늘에서 귀양 온 신선"이라는 평가처럼 거칠 것 없고 분방한 정서와 불요불굴의 태도, 신화전설을 이용한 대담한 상상과 과장을 운용하여 중국문학사에서 굴원과 함께 낭만주의 문학의 대표로 거론된다.

인 눈에 압도당한 건가요?

선생 　그렇다면 이백이 아니지. "한가로이 푸른 냇물에 낚시 드리우니, 홀연히 꿈속에서 배를 타고 해 곁으로 갔네"라고 하고 있잖니? 여기에는 두 개의 역사적 일화가 있단다. 푸른 냇물에 낚시를 드리운 사람은 강태공(姜太公)이지. 그는 80세에 시냇가에서 낚시하다가 주(周) 문왕(文王)에게 등용되어 큰 공훈을 세웠어.

인생길 어려워라, 갈래길은 많은데 지금은 어디쯤인가

학생 　"홀연히 꿈속에서 배를 타고 해 곁으로 갔네"는 이윤(伊尹)과도 관련이 있어요. 그가 배를 타고 해와 달 주위를 도는 꿈을 꾼 적이 있는데, 얼마 후 은나라 탕왕(湯王)에게 중용되어 일대의 이름난 재상이 되지요.

선생 　이백은 이 두 구를 통해 자신을 격려하고 있어. 좌절이 무슨 대단한 것이냐고, 반드시 강태공이나 이윤처럼 결국에는 군왕의 눈에 들어 역사에 이름을 남길 수 있을 거라고 말이지.

학생 　그렇지만 눈앞의 고난은 아주 무겁기만 해요. 그래서 "인생길 어려워라, 인생길 어려워라. 갈래길은 많은데 지금은 어디쯤인가?"라고 한탄해요. 나는 도대체 이후에 어떤 인생길을 갈 것인가라고요.

선생 　이 구에서 정서가 다시 가라앉아. 그러나 이러한 의기소침은 바로 진일보된 고양을 위한 것이야. "큰바람에 물결쳐도 때가 있을 것이니, 그때는 구름에 돛을 달고 창해를 건너리라"라고 하지.

학생 　인생의 가장 강렬한 음을 연주하는군요.

선생 　너도 한번 보려무나. 시인의 감정은 복잡한 모순 속에서 서로 부딪히고 있어. 실망과 희망, 방황과 탐색, 고민과 집착이 일파만파로 변화를 일으키지. 마치 황하가 용솟음쳤다가 가라앉고 구절양장의 굽은 길이 굽이굽이 들어갔다가 나오는 것처럼. 마침내 감정이라는 긴 강물에 가장 아름다운 물보

라를 일으켜 "큰바람에 물결쳐도 때가 있을 것이니, 그때는 구름에 돛을 달고 창해를 건너리라"라는 가장 강렬한 음을 연주해냈어.

학생　이백의 이러한 백절불굴과 강한 자신감의 낙관주의 정신은 지금도 배울 가치가 있을 것 같아요.

27

그림 솜씨가
신품(神品)의 경지이다

〈고사도(高士圖)〉

선생　오늘은 오대 위현(衛賢)의 〈고사도〉를 감상해보자.

학생　위현은 어떤 사람이었나요?

선생　위현의 생애에 대해서는 자료가 워낙 적어서 생졸년월조차 알기 힘들단다. 단지 지금의 산시 성 시안 사람이고, 남당 이후주(李後主) 때 내정(內廷)의 공봉(供奉), 즉 황제 옆에서 직무를 담당하는 관직을 지냈다는 사실만을 알 수 있을 뿐이야. 하지만 그가 그린 계화(界畵)는 당대 이래 제일가는 솜씨라고 평가된단다.

학생　계화가 무엇이지요?

선생　곧은 자로 정자, 누대, 누각 등의 건축물을 그리는 것을 말해. 아쉽게도 위현의 작품 가운데 〈고사도〉와 〈갑구반거도(閘口盤車圖)〉 두 폭만이 현재 전해지고 있단다. 하지만 그의 계화 솜씨는 〈고사도〉를 통해서 대략 알 수 있지.

학생　'고사(高士)'라면 뜻과 행동이 고상한 사람을 가리키지 않나요?

선생　맞아. 일반적으로 은사(隱士)를 가리키는 경우가 많지. 위현의 〈고사도〉는 원래 모두 6폭이고 폭마다 고사 한 사람씩 그려져 있는데, 아쉽게도 현재는 이 한 폭만 남아 있단다. 자, 그림을 자세히 볼까? 그림의 왼쪽 윗부분에 두 사람이 있는데 남자는 높은 나무 침상에 앉아 있고, 여자는 땅에 무

위현, 〈고사도〉(부분), 오대 남당, 비단에 채색, 134.5×52.5cm, 베이징 고궁박물원.

릎을 꿇고 음식이 담긴 쟁반을 두 손으로 들고 있구나. 혹시 누구와 관련된 이야기인지 알겠니?

학생 '거안제미(擧案齊眉)' 즉 양홍(梁鴻)과 그의 아내 맹광(孟光)에 대한 이야기가 아닌가요?

선생 이야기를 알고 있으면 좀더 구체적으로 소개해보렴.

어진 이는 산을 좋아하고 지혜로운 이는 물을 좋아한다

학생 《후한서(後漢書)》〈양홍전(梁鴻傳)〉에 의하면, 맹광은 뚱뚱하고 못생겼음에도 양홍과 같은 현자(賢者)가 아니면 시집을 가지 않겠다고 맹세했다고 해요. 그래서 나이가 삼십이 다 되도록 배필을 기다리고 있었는데, 양홍이 이 사실을 알고 그녀를 아내로 맞이했어요. 이후 곧 두 사람은 함께 패릉산(霸陵山)으로 들어가 은거하고, 그 후 다시 전란을 피해 강남의 오 지역(지금의 쑤저우)으로 가서 부자인 고백통(皐伯通)의 행랑에 기거하면서 곡식을 빻는 것을 도와주며 살았어요. 매번 일이 끝나고 집으로 돌아오면 맹광은 항상 음식을 눈높이까지 높이 들어 남편에게 주었다고 해요. 고백통이 이를 본 후 "저 일꾼은 아내가 저토록 공경하는 것을 보면 보통 사람이 아니겠구나" 하고 감탄했다고 해요. 이후로 부부간의 공경과 애정을 나타낼 때 주로 인용되는 고사가 되었어요.

선생 아주 생생하게 설명을 잘 했다. 양홍은 자가 백란(伯鸞)이기 때문에 송 휘종은 이 그림에 〈양백란도(梁伯鸞圖)〉라고 제목을 달았단다.

학생 그런데 그림에서 이상한 게 하나 있어요. 양홍은 동한시대 사람이고, 당시에는 바닥에 앉았어요. 그래서 밥상을 눈높이까지 높이 들어도 거리가 그다지 멀지 않기 때문에 앞이 보이지 않더라도 쟁반의 평형을 유지해 음식이 엎질러지지 않아요. 그런데 이 그림을 보면 양홍은 높은 침상에 앉아 있고, 침상 위에 다시 긴 책상과 의자가 있는데 뭔가 잘못된 것이 아닌가요?

196

선생_ 아주 정확하게 보았구나. 그림 속의 가구들은 빨라야 북조 후기에 출현하기 시작해 당대에 들어와 비로소 성행하고, 오대에는 이미 후대의 가구 유형이 기본적으로 구비되지. 아마도 위현은 이러한 사정을 모르고 생각만으로 그렸겠지. 하물며 지금으로부터 1000여 년 전인 오대의 주택과 가구가 모두 전해지지 않는 상황에서라면 그림을 통해 약간의 증거를 찾을 수밖에 없단다. 이제 계화에 대해 이야기를 해보자. 기와집, 들보와 기둥, 계단이 모두 정확하게 그려져 있지 않니? 기와집은 평대(平臺) 위에 세워져 있고, 지붕의 형식은 베이징 천안문(天安門)의 형식이나 체제와 닮았는데 이것을 헐산정(歇山頂)이라고 부른단다. 당시의 민간 주택에도 헐산정을 사용한 것을 보면 황실의 전용이 아니라는 사실을 알 수 있단다. 이처럼 건축사에 대한 귀중한 자료도 제공해주니 더욱 가치 있는 그림이라고 할 수 있겠지.

학생_ 하지만 위현도 가구를 잘못 그렸잖아요?

선생_ 물론 다른 자료도 참고해서 판단해야지. 하지만 회화는 결국 가장 직관적인 것이 아니겠니?

학생_ 또 다른 질문이 하나 있어요. 제목이 〈고사도〉이니만큼 인물이 중심이어야 하는데, 오히려 화면의 절반을 산수 묘사에 할애하고 있으니 주객이 전도된 것 아닌가요?

선생_ 산수는 공자 때부터 도덕적 가치를 상징하는 것으로 간주되었단다. 흔히들 말하는 "어진 사람은 산을 좋아하고 지혜로운 사람은 물을 좋아한다(仁者樂山 智者樂水)"가 바로 그것이란다. 위진 남북조시대에 들어오면 일부의 문인들이 산수를 자신의 사상과 감정의 '물화(物化)'나 이상적인 인격의 '관조'로 여기게 된단다. 그림을 다시 한 번 보자꾸나. 양홍이 거주하는 기와집의 사방은 숲과 암석으로 둘러싸여 있어. 수목이 빽빽하고, 앞에는 시내가 흐르고, 뒤에는 높은 산이 있고, 넓은 호수에 그윽하고 조용한 곳, 여기가 바로 은거하기에 이상적인 장소가 아니겠니?

학생_ 이제 알 것 같아요. 자연 속에서 유유히 거닐며 속세의 마음이 저절로

없어지는 것, 이것이 바로 고사의 높은 절개와 탈속의 경지를 더욱 부각시키는 것이군요.

선생 그렇단다. 산수화의 각도에서 이 그림을 다시 보면, 당대에 와서야 화가들이 먹에 대한 운용을 중시했다는 것을 알 수 있단다. 화면에서 가장 위쪽에 있는 높은 산은 준법을 사용하지 않았어. 오히려 농담(濃淡)이 다른 먹빛으로 산의 명암을 구분하고, 산의 중후함과 웅장함을 표현하고, 선을 면으로 확장시킴으로써 먹의 기능을 충분히 활용했어. 이것은 중국 수묵화의 발전을 이해하는 데도 귀중한 자료가 된단다. 그래서 혹자는 고사(高士)와 일민(逸民)을 주제로 그림이 산수화의 선도 역할을 했다고도 한단다.

시선(詩仙)이
시화(詩禍)를 입다

〈청평조(淸平調)〉[1] − 이백

선생 너도 양귀비(楊貴妃)를 알지?

학생 그럼요. 당 현종이 총애한 비이고, 중국 사대 미인 중의 한 사람이라고 들었어요.

선생 이백이 양귀비의 미모를 찬양한 시를 본 적 있니?

학생 없는데요.

선생 그러면 한 수를 소개해보마.

이슬 머금은 붉고 탐스러운 한 떨기	一枝紅艷露凝香
무산의 운우지정도 부질없이 애만 끊나니.	雲雨巫山枉斷腸
문노니 한나라 궁궐의 누구와 닮았단 말인가	借問漢宮誰得似
어여쁜 조비연도 새로 화장해야 하리.	可憐飛燕倚新妝

●1 당대 궁중음악인 교방곡(教坊曲)의 이름. 742년 시인이 도사 오균의 추천으로 한림대조라는 벼슬을 얻어 궁중시인으로 있을 때 현종의 명으로 지은 것이고, 이를 가사로 이귀년(李龜年)이 노래를 부르고 현종은 옥피리를 불었다고 한다.

학생 선생님, 이백처럼 뛰어나고 오만한 사람이 어떻게 양귀비를 위해 시를 썼나요?

선생 어떻게 없을 수가 있겠니? 모든 것을 너무 도식적으로 생각할 필요는 없단다. 천보(天寶) 3년에 60세의 당 현종은 26세의 양태진(楊太眞)

을 정식으로 궁궐로 받아들이고 귀비로 책봉하게 돼. 당시 이백은 궁에서 한림공봉(翰林供奉)이라는 직위에 있었어. 늦봄, 궁궐 안에 모란이 활짝 피자 현종이 "꽃을 감상하고 어여쁜 비를 대하고서 어찌 옛 악곡과 가사를 부르리요?"라며 이백에게 양귀비를 위해 새 곡을 지으라고 명했어. 이백은 시선(詩仙)일 뿐만 아니라 주선(酒仙)이라는 사실은 익히 알고 있듯이, 그날도 황제 앞으로 오기 전에 이미 술에 취해 있었어. 아름답고 화려한 모란을 대하고 생생하게 묘사하기 시작하더니 일필휘지로 〈청평조〉세 수를 완성해. 지금 우리가 소개하는 것은 그 중의 한 수이지.

아름답고 화려한 모란을 대하고 단숨에 써내려가다

학생 이 시는 자구가 이해하기가 쉬워요. 첫 구의 "이슬 머금은 붉고 탐스러운 한 떨기"는 바로 모란을 가리켜요. 모란은 항상 이슬을 머금고 피어나고 향기를 품고 있으니 어떻게 아름답지 않을 수가 있겠어요? 그런데 "무산의 운우지정"은 무슨 이야기인가요?

선생 그것은 무산의 여신과 초나라 왕의 아름답고도 기이한 사랑을 말해. 마치 아침의 구름과 저녁의 비처럼 그렇게 짧고 넋을 잃게 하는 사랑이지. 그리고 '단장(斷腸)'은 극도의 그리움을 의미해.

학생 "묻노니 한나라 궁궐의 누구와 닮았단 말인가"의 의미는 알겠는데, 도대체 양귀비가 누구처럼 이쁘다는 건가요?

선생 "어여쁜 조비연도 새로 화장해야 하리"가 바로 그 대답이야.

학생 '비연(飛燕)'은 바로 한대의 미인 조비연 아닌가요? 몸이 유연하고 춤을 잘 추어서 '비연'이라고 했다고 해요. 한 성제(成帝)의 총애를 받았죠. 그런데 여기서 이해가 안 되는 점은요, 시인이 왜 '가련(可憐)'이라는 말로 '비연'을 수식했냐는 거죠.

선생 여기서 '가련'은 '어여쁜'이라고 해석해야 의미가 맞단다.

학생 화려하고 예쁜 모란을 양귀비에 비유하고, 다시 절세가인과 양귀비를 함께 언급했으니 현종이 당연히 이백에게 상을 내렸겠군요?

선생 정반대란다. 이백은 이 시로 화를 입게 돼.

학생 어떻게 그런 일이 있을 수 있나요?

선생 당시의 세력가인 환관 고력사(高力士)는 일찍이 이백의 신발을 벗기고, 시 쓰는 이백 곁에서 먹을 갈며 시중을 든 일이 있었는데 여기에 원한이 컸어. 그래서 반격의 기회를 엿보고 있다가 이 시를 빌려 양귀비에게 참언을 해. "비연에 비를 비유한 것은 굉장한 치욕입니다"라고.

학생 왜요?

선생 조비연은 평제(平帝)가 즉위한 후 서인(庶人)으로 강등되고 결국에는 자살했는데, 이것이 양귀비의 말로를 투영한 것이 아니겠냐는 것이지. 이때부터 양비귀가 이백에게 원한을 품고 현종이 이백에게 관직을 제수하려고 할 때마다 울며 제지하는 바람에 결국 "하사받은 금을 내놓고" 한림원(翰林院)을 쫓겨나게 되지.

학생 이제껏 옛 시인의 시는 어떤 정취나 즐거움을 쓴 것이라고 생각했는데, 시가 화를 부를 수도 있군요.

선생 봉건사회의 시인묵객들이 우리가 상상하는 것처럼 항상 소탈하고 거침이 없고 대범하지는 못했어. 그들에게도 말로 표현할 수 없는 고충과 제약이 있었지. 문자로 화를 입은 사람이 어찌 이백 한 사람뿐이겠니?

노래와 춤으로 칼 빛과 그림자를 숨기다

〈한희재야연도(韓熙載夜宴圖)〉
한희재의 밤 연회

선생　오늘 감상할 작품은 오대 남당의 화가 고굉중(顧閎中)●¹의 〈한희재야연도〉란다.

학생　이 그림은 한희재의 호화롭고 음란한 밤 생활을 표현한 것이 아닌가요?

선생　그렇단다. 〈한희재야연도〉에는 흥미있는 이야기가 전해진단다. 한희재는 원래 병부시랑(兵部侍郎)과 중서시랑(中書侍郎)을 지낸 사람으로 권세와 명망이 상당한 데다 능력을 갖춘 사람이었어. 당시는 이후주가 통치할 때였지.

학생　이후주라면 바로 "봄 강물 동쪽으로 흘러가네(一江春水向東流)"를 쓴 망국의 군주 이욱(李煜)이 아닌가요?

선생　그렇단다. 이욱의 통치집단은 하루가 다르게 몰락하고 있었고, 조정 내부의 갈등도 깊어만 갔지. 게다가 한희재를 재상으로 등용하려는데 그것도 마음을 놓을 수가 없는 상황이었지. 그래서 이후주는 고굉중과 주문구 두 명의 화가에게 밤에 몰래 한희재의 집으로 들어가 그가 하는 말이나 행동을 알아오도록 한단다.

학생　그들은 무엇을 보게 되었나요?

선생　한희재가 연회를 열어 객들과 함께 음악을

●1 910경~980. 오대 남당 후주 이욱 때의 궁정화가로 인물화를 잘 그렸다.

고굉중, 〈한희재야연도〉(첫부분), 오대 남당, 당인 임모, 권, 비단에 채색, 28.7×335.5cm, 베이징 고궁박물원.

듣고 춤을 보며, 여인들과 농담하는 모습만을 본단다. 그리고 돌아온 후에 이렇게 보고 들은 바를 그림으로 완성했어.

학생 두 사람이 합작해서 그렸나요?

선생 아니야. 각자가 하나씩 그렸는데 주문구의 작품은 이미 없어졌고, 현재 남아 있는 것은 고굉중이 그린 것이란다. 이후에 많은 사람들이 그의 작품을 임모했는데, 지금 보는 이것도 명대 당인(唐寅)이 임모한 것이야.

학생 색채가 굉장히 화려해요.

선생 〈한희재야연도〉는 모두 다섯 부분, 즉 '음악을 듣다' '춤을 보다' '휴식하다' '피리를 불다' '연회가 끝나다'의 구도로 되어 있어. 우리가 중점적으로 소개할 것은 그 중 두 부분, 즉 두 폭이란다.

학생 먼저 '음악을 듣다' 부분이군요.

선생 그래. 실내에는 수놓은 병풍과 침대가 보이고, 손님들이 가득 모여 있구나. 긴 탁자 위에는 술과 야채와 과일이 가득 담긴 술잔과 접시가 놓여 있는데, 홍시가 있는 것을 보니 만추(晩秋)임을 알 수 있구나.

학생 그런데 먹거나 마시는 사람은 아무도 없고 모두 비파 연주를 듣고 있어요.

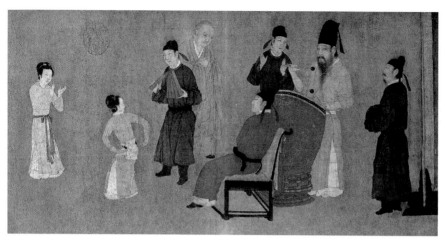

〈한희재야연도〉(두번째 부분).

선생　이 중에 누가 한희재인 것 같니?

학생　높은 갓을 쓰고 긴 수염을 하고 침상가에 단정히 앉아 있는 사람이 한희재 같아요. 그런데 붉은 옷을 입고 몸을 비스듬히 하고 있는 사람은 누구예요?

선생　그림 속의 인물들은 모두 실제 인물들이란다. 고굉중이 몰래 보고 돌아온 후 기억을 되살려 각각 사람들의 특징을 그려냈다고 하니까. 이후주는 그림을 보자마자 누가 누구인지를 알아냈다고 해. 붉은 옷을 입은 사람은 바로 장원랑(狀元郎)이고, 그 외의 사람들도 모두 이름을 알 수 있단다.

학생　그들은 모두 여인의 비파 연주에 정신을 집중하고 있어요. 눈빛은 일제히 비파 줄 위의 유연한 손가락에 모아지고, 음악소리에 심취한 표정들이에요.

선생　병풍 뒤로 측실이 있는데 붉은색 문이 반쯤 열려 있구나. 붉은 옻칠에 꽃이 그려진 키 큰 북이 보이고, 한 시녀가 병풍을 잡고 있는 모습은 마치 음악의 선율을 이해하고 회심의 미소를 짓는 것 같구나. 마치 화면 전체에 악곡이 흐르며 모든 사람들의 주의력을 흡수하는 것 같다.

학생　다음 폭은 춤을 보는 것이군요. 한쪽에서는 단판(檀板)*²을 가볍게 치

고 있고, 다른 한쪽에서는 북을 둥둥 치고 있어요.

선생 북을 치고 있는 사람이 바로 한희재라는 사실을 알겠니?

학생 그래요? 마침 몸에 붙는 하늘색 옷을 입은 여자가 허리를 움직이며 하늘하늘 춤을 추고 있어요.

선생 하늘하늘 춤을 추는 것 같지는 않고, 리듬이 빨라서 지금으로 치면 현대무용처럼 보이는구나. 그 옆의 여자는 손으로 박자를 맞추고 있고.

학생 장원랑은 눈도 움직이지 않은 채 빠져든 모습이에요.

선생 이어지는 폭에서 피리를 부는 여인들의 모습이 그렇게 진지할 수가 없구나. 여자들의 옷은 같은 것이 하나도 없으면서도 모두 우아하고 정교하여 전체적으로 조화를 이루고 있구나.

노래와 미색에 빠져 있는 척하는 용의주도함을 보이다

선생 한희재의 눈빛을 한번 주의 깊게 보려무나.

학생 웃음기라곤 전혀 없이 계속 주저하고 침체된 모습이에요. 심지어 우울해서 전혀 즐겁지 않은 것처럼 보이는데 왜 그런가요?

선생 그는 매우 용의주도한 사람이야. 겉으로는 음악과 미색에 빠져 있지만 실은 다른 생각을 하고 있겠지. 귀로 들려오는 음악이 아무리 좋다 해도 마음은 오로지 정치투쟁에 가 있기 때문에 눈매에 당연히 생기가 없는 것이란다.

학생 화가는 한희재의 마음속 복잡한 갈등까지 그려낸 것이군요.

선생 이러한 갈등은 한희재 개인의 포부와 정치적 상황 사이의 모순을 반영하고, 동시에 남당 정치투쟁의 역사적 투영이기도 해. 일반적인 연락도(宴樂圖)와 비교하면 담긴 의미가 아주 깊고, 그래서 더욱 귀한 한 폭의 역사정치화라고 할 수 있단다.

●2 민간 타악기의 한 가지. 견고한 나무 세 쪽을 묶어 박자를 치듯 치면서 노래한다.

29

달빛의 청명함과

나그네의 쓸쓸함

〈한밤의 그리움(靜夜思)〉─이백

선생 어렸을 때 가장 먼저 읽었던 시를 기억할 수 있겠니?

학생 그럼요. 할머니가 저에게 가르쳐주신 이백의 〈한밤의 그리움〉이에요.

머리맡의 밝은 달빛	床前明月光
땅에 내린 서리인가 했네.	疑是地上霜
고개 들어 달을 쳐다보다가	擧頭望明月
고향 생각에 고개 떨군다.	低頭思故鄉

선생 이 시를 좋아하니?

학생 당연히 좋아하죠. 그런데 이 시는 좋은 시가 아니라고도 하던데요. 가령 머리맡에 어떻게 달빛이 있을 수 있으며, 어느 집에 서리가 있겠냐고요. 그리고 이렇게 짧은 시에 '명월(明月)'과 '두(頭)'가 각각 두 번씩이나 중복되어 있다고요.

선생 시가를 읽을 때 어진 자는 인(仁)을 살피고, 지혜로운 자는 지혜를 본다고 했으니, 억지로 끼워맞출 필요는 없단다. 그러나 네가 금방 말한 두 가지 이유는 오히려 말이 안 되는 것 같구나. 집안에 서리가 내렸는지 혹은 많이 내렸는지는 별로 중요하지 않아. 게다가 시에서 "땅에 내린 서리인가 했

네"라고 추측하고 있으니까. 그리고 문자의 중복도 정황을 살펴보아야 해. 잘 쓰이기만 했다면 중복이 있어도 무방하지.

학생 그렇다면 이 시는 도대체 어디가 좋은 건가요?

선생 내가 보기에 이 시는 "입에서 나오는 대로 말하지만 소박하고 자연스러우며 공들이지 않음에도 불구하고 정교하다는 것"이야. 시를 천천히 한번 살펴보자. 우선 제목에서 '정야(靜夜)'는 언제를 가리키니?

학생 '주위가 모두 조용한' 깊은 밤이에요.

말로 표현하지 못한 것이 표현된 것보다 훨씬 많고 애써 공들인 것보다 더욱 정교하다

선생 우리 한번 상상을 해보자. 객지를 떠도는 한 나그네가 있어. 그는 낮에는 생계나 다른 이유로 바쁘게 돌아다니느라 고향이나 가족들을 생각할 겨를이 없어. 그러다가 밤이 되면 시끄러운 객사에 몸을 눕히고 잠깐의 달콤한 잠으로 그날의 피곤을 풀지. 어느 날 인적이 드문 깊은 밤 그는 갑자기 잠에서 깨어나지. 외롭고 처량한 객사를 둘러보고, 타향의 밝은 달을 보자니 적막하고 쓸쓸한 감정이 차오르면서 고향에 대한 그리움이 저절로 일어나는 거야.

학생 첫번째 구 "머리맡의 밝은 달빛"은 바로 작자가 잠에서 막 깨어나 청명한 달빛이 객사를 비추는 모습을 본 장면이군요.

선생 이어지는 "땅에 내린 서리인가 했네"에서 '인가 했네(疑)'라는 표현이 아주 적절하게 사용되었어. 깊은 밤 밝은 달 아래 있는 나그네의 특별한 감정을 제대로 포착하고 있거든. '인가 했네'는 바로 '착각'이지. 그가 이렇게 착각하게 된 데에는 두 가지 이유가 있어. 하나는 달빛이 워낙 밝아 그의 눈을 자극한 것이고, 둘째는 냉기가 스며들어 그의 감각기관을 자극한 것이지.

학생 이 한 구로 달빛의 청명함과 나그네의 쓸쓸함을 모두 나타낸 것이군요.

선생 나그네가 정신이 든 다음 보니 밝고 흰 것은 본래 서리가 아니라 타향의 달빛이었던 것이지. 여기에 고적하고 처량한 느낌이 더해지면 어떻게 자신의 정겨운 고향을 떠올리지 않을 수 있겠니?

학생 그래서 다음 구인 "고개 들어 달을 쳐다보다가 고향 생각에 고개 떨군다"가 아주 자연스러운 것이군요.

선생 이 '생각(思)'이라는 말이 바로 시 전체의 주제이고, 시의 중심어이지. 그렇다면 이 '생각'은 도대체 무엇일까?

학생 고향과 가족에 대한 그리움이겠죠. 아니면 어린 시절에 대한 그리움, 옛 친구들에 대한 그리움일 수도 있겠지요. 어쩌면 앞으로의 미래에 대한 생각일 수도 있겠구요.

선생 세월의 무상함이나 늙어가는 인생에 대한 사념일 수도 있을 테고, 또한 우주와 인생에 대한 사념일 수도……. 이 구는 독자에 따라 완전히 다른 그리움, 생각, 사념을 불러일으킬 수 있겠지.

학생 아. 이제 이해가 되네요. 아이, 성인, 노인 등 독자가 누구이든 간에 이 '사(思)'자가 그들이 말하고 싶으나 뱉을 수 없었던 말을 대신하고 있군요.

선생 그래서 어떤 사람은 이 시가 말로 표현하지 못한 것이 표현된 것보다 훨씬 많고, 애써 공들인 것보다 더욱 정교하다고 했어. 나는 이 의견에 전적으로 동의한단다.

29

기세가 드높고

웅장하고 장엄하다

〈계산행려도(溪山行旅圖)〉
계산을 지나가다

선생 오늘 감상할 그림은 북송시대 범관(范寬)●¹의 명작 〈계산행려도〉란다.
보고 난 느낌이 어떠니?

학생 웅장하고 장엄해요.

선생 그렇지. 현대의 대화가 서비홍(徐悲鴻)은 이 그림을 보고 말문이 막힐
정도로 감탄했다고 하는구나.

학생 정말이에요?

선생 이 산수화는 전경(全景) 구도 방식을 취해 원경(遠景)의 주봉(主峰)이
화면의 2/3를 차지하고 벽같이 서 있게 함으로써 사람을 압도하는 기세가 있
단다. 마치 "고산을 우러러 흠모"하는 느낌을 줄 정도로 장엄하지.

학생 이런 정면 구도는 보통 기피하지 않나요?

선생 그럼! 그러나 작자는 오히려 금기를 깨고
어려운 길을 걸은 것이지. 산꼭대기의 빽빽한 산
림은 짙은 먹으로 새까맣게 표현해 산맥의 어두
우면서도 중후한 느낌을 더욱 부각시켰어.

학생 이렇게 높은 산이나 준령이 강남에는 거의
없는데 범관은 어디서 이런 제재를 찾았나요?

선생 범관은 지금의 산시(陝西) 성 사람으로, 항

●1 10세기경 북송의 화가. 자는 중
립(仲立). 본명은 중정(中正)이나 성
품이 관대하고 대범하다고 하여 범
관이라고 불렀다. 처음에는 형호(荊
浩)와 이성(李成)을 배웠으나, 사람
을 스승으로 삼는 것보다는 자연 사
물을 스승으로 삼는 것이 낫고, 자
연 사물을 스승으로 삼는 것보다는
조화의 마음을 스승으로 삼는 것이
낫다고 하여 산속에 살면서 아침저
녁으로 산수경치를 관찰하여 화폭
에 담았다.

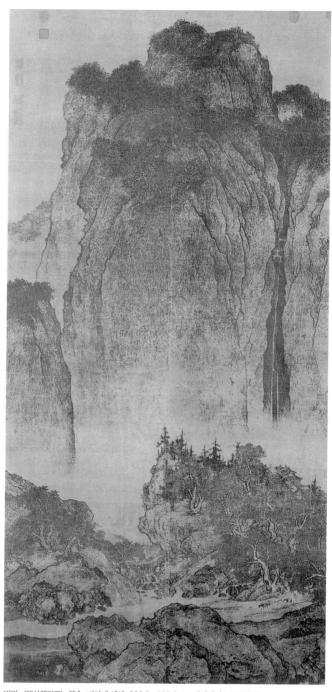

범관, 〈계산행려도〉, 북송, 비단에 채색, 206.3×103.3cm, 타이베이 고궁박물원.

상 "옛사람들에게서 배우느니 차라리 자연을 배우는 것이 더 낫다"라고 했단다. 그래서 그는 오랫동안 종남산(終南山)과 태화산(太華山) 일대에 살면서 저녁이나 폭설이 내리는 날이나 개의치 않고 항상 밖으로 나가 사계절에 걸친 아침과 저녁의 산 빛의 변화를 관찰함으로써 높은 산의 질감을 한층 더 잘 표현했어. 그는 부단한 노력을 통해 마침내 스스로 일가를 이루고 '우점준(雨點皴)'이라는 준법을 완성했단다.

웅장하고 장엄한 북방산수화의 대표작

학생_ '준법'이 무엇인가요?

선생_ 준법은 중국화 기법 가운데 하나로 산이나 암석, 나무의 표면을 더욱 잘 표현하기 위한 것이야.

학생_ 그렇다면 무엇을 '우점준법'이라고 하나요?

선생_ 화면의 주봉을 한번 보렴. 주봉의 윤곽선 내부가 짧은 볏짚 같은 것으로 가득 차 있는데, 필치가 곧고 굳세고 빽빽한 빗방울과 같다고 해서 '우점준'이라고 부른단다. 이러한 기법은 북방 산석(山石)의 웅장하고 험준하고 중후한 질감을 핍진하게 표현하는 데 유리해. 전자건(展子虔)[2]의 〈유춘도(游春圖)〉와 비교해보면 어떤 차이가 느껴지니?

학생_ 〈유춘도〉는 단지 선만으로 산석의 윤곽을 그렸고, 산의 형태 변화도 그리 크지 않아요.

선생_ 그것은 산수화가 수대에는 태동단계였지만 북송시대에 이르면 성숙단계로 접어든다는 것을 설명해준단다. 그리고 범관은 바로 성숙 시기를 대표하는 걸출한 작가이지.

●2 6세기 후기 수대(隋代)의 화가. 도석과 인물, 누각 그림으로 이름을 떨쳤다. 1950년대에 그의 그림 〈유춘도〉가 발견되어 중국 산수화의 초기 면모를 알 수 있게 되었다.

학생_ 그런데 이 그림도 부족한 게 있는 것 같아요.

선생_ 얘기해보려무나.

학생_ 원경의 주봉과, 중경의 언덕 및 근경의 암

전자건, 〈유춘도〉, 권, 수(隋), 비단에 채색, 43×80.5cm, 베이징 고궁박물원.

석 사이가 두 부분으로 확연하게 구분되어 있고 구도가 불안해요.

선생 그것은 네가 틀렸다. 아마도 산봉우리 사이로 흘러내리는 폭포와 산기슭의 맑은 시내를 주의해서 보지 않았나 보구나. 그것이 구도에서 어떤 작용을 한다고 생각하니?

학생 한 줄기 공백을 형성해 마치 수증기가 피어오르는 것처럼 아득하고 뿌옇게 원경과 근경을 보일락말락하게 연결시키고 있어요. 제가 맞게 얘기했나요?

선생 잘 말했다. 뿐만 아니라 마치 폭포의 굉음과 시내의 잔잔한 물소리가 들리는 듯 적막하고 조용한 산야에 활기를 더해주고 있단다.

학생 저도 오솔길 오른쪽에서 들려오는 라마의 울음소리와 행인들의 외치는 소리가 들리는 것 같아요.

선생 제법 상상력이 뛰어나구나. 상상이야말로 바로 예술 감상이라고 할 수 있지. 네가 만약 이 점을 일깨워주지 않았다면 독자들은 그 존재를 간과했을 거야. 독자의 시선은 크고 높은 산봉우리에 집중되어 있었을 테니까. 이러한 대소의 대비는 북방 산수의 웅장하고 장엄함을 한층 더 부각시킨단다.

학생 선생님의 분석을 통해 자연의 장엄함과 아름다움을 느낄 수 있어요. 그리고 중국화도 훨씬 더 좋아하게 되었어요.

30

배는 화살같이 빠르고

마음은 나는 듯 가볍다

〈새벽에 백제성을 떠나다(早發白帝城)〉
—이백

선생	오색 구름 속의 백제성과 새벽에 작별하고	朝辭白帝彩雲間
	강릉 천리 길을 하루 만에 돌아가네.	千里江陵一日還
	삼협(三峽)●1 양 언덕의 원숭이 울음소리 멎기 전에	兩岸猿聲啼不住
	가벼운 배는 이미 만겹 산을 지나가네.	輕舟已過萬重山

이 시를 읽으면 어떤 느낌이 드니?

학생 마치 나도 모르게 그 사람을 따라 날아가고 있는 것 같아요.

선생 어디를 날아가고 있니?

학생 그와 함께 조그만 배를 타고 장강(長江) 삼협의 거칠고 사나운 파도 한 가운데를 날아가고 있어요.

선생 두렵지 않니?

학생 두렵지 않아요.

선생 놀랍기는 해도 무섭지는 않겠지.

학생 네, 확실히 조금 놀랍기는 하지만 무섭지 않아요. 대단히 경쾌해요.

선생 이백의 당시 심정도 이렇게 경쾌했을까?

학생 그것은 모르겠어요.

●1 삼협은 바로 장강 삼협으로 구당협(瞿塘峽)·무협(巫峽)·서릉협(西陵峽)을 합해서 칭하는 말이다. 전체 길이가 204km인 데다 양쪽 언덕이 절벽이고 강의 흐름이 급해서 수력자원이 풍부하다.

213

선생 이백은 이때 크게 사면을 받아 집으로 돌아가는 길이었단다. 그야말로 구사일생으로 살아났으니 경쾌할 수밖에 없었을 거야.

학생 이백이 무슨 죄를 저질렀나요?

선생 당시는 바로 안사(安史)의 난이 일어났을 때였어. 안록산(安祿山)의 군대가 장안을 공격해 당 현종은 손쓸 틈도 없이 급하게 쓰촨(四川)으로 도망가고, 황위를 그의 큰아들인 이형(李亨)에 넘겨주었는데 그가 숙종(肅宗)이지. 그렇게 해서 숙종이 군대를 이끌고 나가 적들과 싸우게 되었어. 한편 현종의 작은 아들 이린(李璘)도 강남 일대에서 군대를 모아 조직적으로 저항했어. 이백은 이때 여산(廬山)에 있다가 이린의 군대에 기꺼이 동참했는데 이것이 큰 재앙을 부르고 말았어.

유배길 백제성에서 사면 소식을 접하다

학생 이백의 이러한 행동은 애국적인 것이 아니었나요? 도대체 어떤 재앙이었나요?

선생 당시의 규정에는 형이 황제가 되면 동생은 군대를 소유할 수가 없게 되어 있었어. 그러니까 이린이 강남에서 군대를 조직한 것은 일종의 반역행위였고, 이백이 이 반역행위에 동참했으니 당연히 죄를 저지른 셈이었지.

학생 이백은 어떤 죄를 받게 되었나요?

선생 구이저우(貴州) 서쪽 예랑(夜郎)이라는 곳으로 유배되는 것이었어.

학생 결국 갔나요?

선생 마침 고대의 백제성(白帝城)인 쓰촨의 봉절현(奉節縣)을 지나다가 집으로 돌아가라는 사면을 받게 돼. 그 순간 무거웠던 마음이 일순간에 풀어졌겠지.

학생 이렇게 경쾌한 것도 당연한 것이었군요. 마치 꿈만 같았을 테니.

선생 이때 이백의 마음은 "돌아가고픈 마음이 화살과 같네"라는 말처럼 가족의 곁으로 곧장 가고 싶었을 거야. 그리고 분명히 한 권의 지리서를 생각

했을 거야.

학생 무슨 책이오?

선생 북위(北魏)시대 역도원(酈道元)[2]이 쓴 《수경주(水經注)》라는 책이야. 그 책에 "때때로 아침에 백제성을 떠나 저녁에 강릉에 도착한다. 그 1200리를 바람을 몰아 달렸어도 빠르다는 느낌 없었다"라는 구절이 있거든. 아침과 저녁 사이에 무려 1200리를 달릴 수 있다면 바람보다도 더 빠른 것이지.

학생 참, 이백은 왜 "오색구름 속의 백제성"이라는 표현을 썼나요?

선생 백제성이 높은 데다 산 위에 지어졌으니 강에서 보면 마치 오색 구름 속에 있는 것처럼 보이지 않겠니?

학생 "강릉 천리 길을 하루 만에 돌아가네"에서 '돌아가네'는 왔다 간다는 뜻인가요?

선생 아니지. 여기서는 '집으로 돌아간다'는 뜻이야.

학생 "삼협 양 언덕의 원숭이 울음소리 멎기 전에"는 어떤 역사적 일화가 있나요?

선생 이것도 역도원의 《수경주》를 보면 관련된 민가가 인용되어 있어. "파동의 삼협 중 무협이 가장 길구나, 세 번의 원숭이 울음소리에 눈물이 옷을 적시네"라고 했는데, 삼협의 도처에서 원숭이 울음소리가 들린다는 뜻이야.

학생 원숭이 울음소리를 듣고 왜 "눈물이 옷을 적시"게 되었을까요?

선생 고향을 멀리 떠난 나그네는 원숭이 울음소리에도 눈물이 떨어지게 마련이지.

●2 466 혹은 472~527. 북위 때의 저명한 지리학자·문학가. 《수경주》는 《수경(水經)》을 주석한 것으로, 크고 작은 1000여 개의 수도의 원류 및 경유지, 지리상황, 건설 연혁과 유관한 역사사건, 인물 및 신화전설, 민간 가요 등을 자세히 기록했다. 문장이 아름다워 매우 높은 문학적 가치를 지니는 중국의 고대 지리서이다.

학생 아, 알겠어요. 이백은 이때 기쁘고 마음이 홀가분하기 그지없었겠죠. 그래서 눈물을 흘리지 않았을 뿐만 아니라 "가벼운 배는 이미 만겹 산을 지나가는" 심정이었을 거예요.

선생 그렇지. 마음 상태에 따라 느낌도 다른 법이거든.

중국 고대 하층

부녀자의 생활상

〈방거도(紡車圖)〉 물레를 잣다

선생 풍속화는 송대 회화의 독특한 장르란다. 당·오대에서 북송에 이르는 동안 회화는 점차 궁정의 화원(畵院)에서 민간의 손으로 옮겨지면서 시정(市井)이나 향촌을 제재로 표현하게 되는데, 이것도 회화에서 일종의 발전이라고 할 수 있단다.

학생 이것은 당시의 민간 수공업과 상업의 발전에서 기인한 것이 아닌가요?

선생 그렇단다. 또한 시민계층이 확대되는 추세와도 밀접한 관련이 있단다. 시민계층이 많아지면 시민생활을 표현하는 작품도 자연히 늘어나게 마련이거든. 오늘 감상할 왕거정(王居正)[1]의 〈방거도〉는 몇 작품 남지 않은 북송 전기의 풍속화 가운데 하나로, 당시 농촌 아낙들이 물레질하는 정경을 표현한 작품이야.

학생 화면은 아주 간단해요. 왼쪽에는 늙은 부인이 두 손으로 실을 조종하고, 오른쪽에는 중년여인이 한 손으로 갓난아이를 안은 채 다른 한 손으로 물레를 돌리고 있어요. 그녀 뒤에는 장난기 많은 아이 하나가 땅에 앉아서 작은 막대기에 청개구리를 묶어 놓고 있어요. 그리고 그녀 앞에는 장난치며 노는 강아지 한 마리가 있어요.

●1 11세기경 송대의 화가. 사녀화를 잘 그렸고 당대 화가 주방의 필법을 따랐다.

선생 하지만 화면의 구도는 매우 특색이 있단다. 왼쪽 화면의 2/3는 배경이 없고, 배경이라고

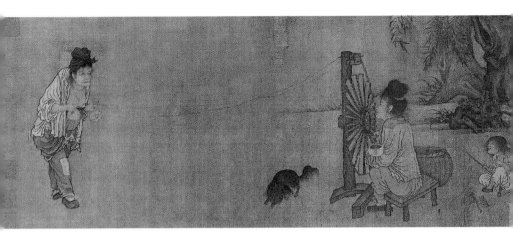

(전)왕거정, 〈방거도〉, 북송, 권, 비단에 채색, 26.1×69.2cm, 베이징 고궁박물원.

해봐야 모두 오른쪽 상단에 압축되어 있거든. 아랫부분만 그려진 고목은 드러난 굵은 뿌리에 휘감겨 있고, 버드나무 잎 몇 줄기는 아래로 늘어지고, 조그마한 둔덕에는 약간의 풀들이 보이는구나.

학생 인물 가운데 활동하는 주체도 모두 오른쪽에 있어요. 왼쪽에는 늙은 부인만 있구요.

선생 교묘하게도 이 늙은 부인이 전체 화면의 구도를 안정시켜준단다. 즉 한쪽은 느슨하고 다른 한쪽은 빽빽하게 함으로써 균형을 잃지 않게 했거든. 이것은 중국 서화예술의 가장 두드러진 특징 중 하나란다.

학생 이것이 바로 "성김은 말이 달릴 수 있을 정도여야 하고" "촘촘함은 바람조차 통하지 않아야 한다"는 것이군요.

선생 배경만 단순한 게 아니라 인물이 활동하는 도구도 많지 않구나. 단지 물레 하나, 바구니 하나, 의자 하나뿐이야. 또한 조악한 천으로 된 인물들의 홑옷은 그들의 가난한 생활을 말해주지.

학생 바지에 덧댄 헝겊조각이 특히 눈길을 끌어요. 농사짓는 사람 배불리 먹지 못하고, 물레질하는 사람 좋은 옷 입지 못한다는 옛말처럼 불공평한 당대 현실을 조금도 숨기지 않고 보여주는 것 같아요. "어제 읍내 갔다가 돌아올

217

일상의 작은 풍경을 생생하게 묘사함으로써 삶의 깊은 의미를 담아내다

때 눈물로 두건 젖었다네. 몸에 비단을 두른 자치고 양잠하는 이 없었네(昨日
入城市 歸來淚滿巾 遍身羅綺者 不是養蠶人)"라는 시도 이런 불합리한 사회현
실을 반영한 것이에요.

선생 그렇단다. 당시 농촌의 보통 가정이라면 남자는 들에 나가 일하고, 아
낙네들은 힘겨운 가사노동을 하며 아이들을 양육하고 베를 짰겠지.

학생 빼빼 마른 늙은 부인은 얼굴에 진 주름, 움푹 꺼진 눈, 생기 없는 눈빛,
굽은 허리로 보아 신산한 생활의 무게를 힘겹게 버티고 있어요.

선생 시어머니를 바라보는 며느리의 눈길에 연민이 가득 차 있구나. 그렇지
만 본인도 쉴 틈 없이 물레를 잣고, 아
이에게 젖을 물리고 있어. 앉은 모습
을 보면 그녀도 이미 허리와 다리가
몹시 아픈 것처럼 보이는구나.

학생 아이만 아무 근심 없이 장난치
며 놀고 있어요. 하긴 그 나이에 부모
의 고통스러운 일상을 어떻게 알 수
있겠어요.

선생 작자는 일상의 작은 풍경을 생
생하게 묘사함으로써 삶의 깊은 의미
를 담아냈단다.

31

세심하게 살펴

완곡하게 권하다

〈산에 온 객을 만류하다(山中留客)〉
—장욱(張旭)●1

선생 시를 읽거나 감상하다보면 시로부터 언어학·미학·문자학 방면의 지식을 얻을 수 있을 뿐만 아니라 때때로 심리학에 대해서도 약간 배울 수가 있지. 혹시 이 문제에 대해 생각해본 적이 있니?

학생 전혀 생각해본 적이 없는데요. 시를 읽는다는 것과 심리학 사이에 무슨 관계가 있나요?

선생 관계가 있고 말고. 당대 시인 장욱의 〈산에 온 객을 만류하다〉를 한번 살펴보자.

산빛과 만물들 봄 햇살에 어른거리니	山光物態弄春暉
옅은 구름에 내려갈 생각 마오.	莫爲輕陰便擬歸
비 기운 없는 청명한 날에도	縱使晴明無雨色
운무 깊은 곳은 옷이 젖게 마련이라오.	入雲深處亦霑衣

●1 당 중기의 서예가. 시뿐만 아니라 초서에 뛰어났는데 술에 취한 다음 미친 사람처럼 쏘다니다가 갑자기 붓을 꺼내들고 글씨를 썼다고 한다. 당시 장욱의 초서와 이백의 시가, 그리고 배민(裵旻)의 검무(劍舞)를 '삼절(三絶)'이라고 불렸다.

학생 선생님, 시의 제목이 〈산에 온 객을 만류하다〉이니 시인은 산속에 사는 사람인가 봐요?

선생 아마도 산속이나 산 근처에 산다고 생각하면 되겠지. 봄이 와 만물이 새롭고, 바람은 부드

럽고 햇볕이 아름다운 이때, 멀리서 시인이 사는 곳으로 손님이 오지. 그리고 두 사람이 함께 손을 잡고 등산을 하니 얼마나 기분이 좋았겠니?

학생 당연히 유쾌했을 거예요. 그런데 선생님, 등산할 때 보이는 아름다운 경물은 이루 셀 수 없었을 텐데 시인은 무엇부터 묘사를 했나요?

선생 이것은 확실히 까다롭고 어려운 문제란다. 너무 구체적으로 쓰면, 가령 화초·수목·산봉우리·샘물 등을 쭉 나열하다보면 다 쓸 수도 없을 뿐만 아니라 독자의 주의력을 흩뜨려놓기 때문에 바람직하지 않거든. 반면에 개괄적으로 한두 구만 쓰면 독자에게 깊은 인상을 줄 수가 없어. 이런 점에서 〈산에 온 객을 만류하며〉는 도입부를 훌륭하게 시작했기 때문에 명작이라고 해도 손색이 없어.

일상의 굴레에서 벗어나 운무 가득한 깊은 곳으로 들어가면 어떤 기분일까?

학생 "산빛과 만물들 봄 햇살에 어른거리니"에서 '산빛(山光)'은 푸른 산이 햇빛에 목욕하여 발하는 광채이고, '만물들(物態)'은 어떤 고정된 풍경이 아니라 수목과 화초, 샘물과 날아가는 새들의 모습을 모두 가리켜요. '봄 햇살(春暉)'은 봄의 태양을 말하구요. 그런데 원시에서 '농(弄)'자는 현대인들이 말하는 '희롱하다' 혹은 '놀다'는 의미가 아닌가요?

선생 어떤 의미에서는 그렇지만 완전히 같지는 않아. 이 '농'자에는 친근하고 따뜻하며 완전히 하나가 되는 감정의 색채가 담겨 있어. 앞에서 말한 '산빛'이나 '만물들' 그리고 '봄 햇살'이 모두 명사중복형 단어이고, 게다가 근본적으로 정적인 상태에서 벗어나지 못하고 있어. 그런데 여기에 '농'자를 더함으로써 즉시 정적인 상태에서 동적인 상태로 전환되고 더욱 생동감이 있게 되지. 이 구는 구체적인 이미지를 보여주면서 동시에 전체를 조망하게끔 하지. 일일이 묘사하지 않았지만 산속의 풍경을 남김없이 묘사했으니 잘

된 작품이 아니니?

학생 아주 잘 묘사한 것 같아요. 그런데 선생님, 둘째 구 "옅은 구름에 내려 갈 생각 마오"를 보니 객이 산을 내려가려고 하나 봐요.

선생 '옅은 구름'이 출현했기 때문이지. 봄날은 어린아이의 얼굴처럼 기후 변화가 비교적 많다고들 하는데, 하늘에 구름이 많아지자 객은 비가 오지 않 을까 걱정되어 산을 내려가 돌아갈 생각을 하게 돼. 이때 만약 대단히 서투 른 가이드라면 아마도 여행객에게 "걱정하지 마시고 계속 올라가세요"라고 권하겠지. 하지만 이렇게 되면 흥이 깨지고 말아. 그래서 시인은 고명한 심 리학자처럼 세심하게 살펴 완곡하게 권유하지. "옅은 구름에 내려갈 생각 마 오"라고. 여기서 '생각 마오(莫爲)'라는 말이 주는 어조가 얼마나 완곡하니? 게다가 봄은 여름과 달라서 '옅은 구름'은 먹구름이 낀 것과 다르지. 설령 진 짜 비가 온다 해도 가랑비에 지나지 않으니 걱정할 것이 없다고. 이렇게 권 유하는데 너라면 집에 가겠니?

학생 집에 가지는 않더라도 옷이 젖는 것은 그리 좋지 않잖아요?

선생 그래서 시인은 차라리 더 들어가자고 하지. 즉 객이 걱정하는 것에 대 해 다시 한번 "운무 깊은 곳은 옷이 젖게 마련이라오"라며 권유해. 즉 '옅은 구름'조차 없는 맑은 날에도 산으로 들어가면 산세가 높아짐에 따라 운무가 많아져 옷이 젖게 된다고. 게다가 번잡한 세속에 오래 산 객이 일상의 굴레 에서 벗어나 습윤한 운무 깊숙이 들어가는 것도 십분 정취가 있지 않겠냐고. 즉 "또 다른 흥취가 마음에 떠오르지 않겠습니까?"라고.

학생 이제 알겠어요. 〈산에 온 객을 만류하다〉는 바로 사람들의 심리를 이해 한 시이군요. 게다가 예술적 표현이 풍부한 걸작이구요.

31

예리한 관찰력과 숙련된 기법으로 순간을 포착하다

〈쌍희도(雙喜圖)〉 축하와 경사

선생 오늘 감상할 그림은 송대 최백(崔白)●¹의 화조화 〈쌍희도〉란다.

학생 산비탈 한모퉁이에 고목 한 그루가 바람을 맞으며 서 있어요. 나뭇잎의 형태나 풀이 한쪽으로 누운 모습을 보면 가을인 것 같은데요.

선생 산토끼 한 마리가 머리를 돌려 까치 두 마리를 보고 있구나.

학생 한 마리는 나뭇가지 위에서 날개를 치며 몸을 비스듬히 하고 울고 있어요.

선생 다른 한 마리는 막 나뭇가지 위로 날아올랐다가 다시 내려앉으려는 모습이구나.

학생 산토끼와 까치 사이에 한바탕 충돌이 있었는지 산토끼가 놀란 기색이에요. 고요한 가운데 움직임이 있어요.

선생 까치가 날아오르는 모습은 움직임 속에 진수를 담았구나.

학생 이것은 자연에서 흔히 일어나는 일인가 봐요.

선생 하지만 화가는 예민한 관찰력과 숙련된 기법으로 이런 순간을 포착했단다.

학생 아주 훌륭한 작품 같아요.

선생 이 그림은 전체의 배치구도에서도 특색이 있는데, 비스듬히 서 있는 고목이 바로 산토끼와

●1 11세기 중후기 송대의 화가. 북송 신종(神宗) 때 화원의 예학(藝學)을 역임했고, 화죽(花竹)과 영모(翎毛)에 뛰어나고, 도석과 인물 및 산수에도 정통했다. 특히 사생에 뛰어나 매우 정교하게 묘사했다고 한다.

최백, 〈쌍희도〉, 북송, 비단에 엷은 채색, 193.7×103.4cm, 타이베이 고궁박물원.

호응을 하고 있단다.

학생　나뭇잎이나 풀의 움직임이 토끼의 안정감과 대비를 이루면서도 서로 부각시키고 있어요.

선생　먹을 쓸 때에도 나뭇가지와 토끼는 모두 짙은 먹을 쓰고, 산비탈이나 잡초와 나무들은 옅은 먹을 써서 화면의 대비가 풍부하단다.

학생　까치와 토끼는 필치가 아주 세밀하지만 상투적인 느낌이 전혀 없어요.

자연에 대한 흠모, 세밀한 사생, 대담한 창조로 화조화를 새로운 단계로 끌어올리다

선생　이것은 북송 초기 화조화의 특징을 계승하면서도 동시에 그것을 넘어섰고, 황전(黃筌)●2의 반듯하고 세밀한 화법을 타파한 것이기도 하단다. 최백은 자연에 대한 흠모, 세밀한 사생, 대담한 창조로 화조화의 수준을 한 단계 끌어올렸어.

학생　왕안석이 그의 그림에 새로운 정신이 있다고 특별히 칭찬한 것도 이상할 게 없군요.

●2 903?~965. 송대의 화가. 여러 제가들의 장점을 취하여 일가를 이루었고, 특히 화조화는 동시대인 서희(徐熙)와 쌍벽을 이룬다. 그가 그린 꿩을 진짜인 줄 알고 날아가던 매가 서너 번이나 달려들었다는 일화가 전해진다.

32

한 폭의 황량한

'풍설야귀도'

〈눈오는 밤 부용산 주인집에 유숙하다(逢
雪宿芙蓉山主人)〉ㅡ유장경(劉長卿)[1]

선생 오늘은 중당(中唐)시대 시인인 유장경의 오언절구를 감상해보자.

날은 저무는데 저 멀리 푸른 산	日暮蒼山遠
차가운 날씨에 초가집은 드문드문	天寒白屋貧
사립문에 들리는 개 짖는 소리	柴門聞犬吠
눈보라 치는 이 밤에 누가 돌아왔나.	風雪夜歸人

네가 보기에 부용산 아래 주인의 집으로 유숙하러 오는 사람은 누구인 것 같
니?

학생 당연히 시에 나오는 '돌아오는 사람(歸人)'이죠!

선생 그는 자기 집이 아니라 산촌의 어느 가난한 민가로 돌아오고 있어. 주
인은 나그네를 유숙시켜주는 마음씨 좋은 사람이지.

학생 그것을 어떻게 알 수 있나요?

선생 '백옥(白屋)'은 흰눈에 덮여 있는 집을 형
용한 것이 아니라 지붕을 띠로 덮거나 나무에 기
름칠을 하지 않은 것을 말해. 이것이 제3구의
'사립문(柴門)'과 더불어 집이 단출하고 가난하

[1] 709경~786. 당대의 시인. 성품
이 강직하여 권력자들의 모함으로
하옥되기도 하고 귀양살이도 했다.
귀양살이의 감회와 산수 전원의 한
가한 정취를 담은 시를 많이 썼다.

다는 것을 알 수 있게 해.

학생 그렇다면 '백옥'에서 이미 가난한 마을이라는 것을 알 수 있는데 다시 '빈(貧)'자를 쓴 것은 뱀꼬리에 다리를 더하는 것처럼 의미의 중복이 아닌가요?

선생 여기서 말하는 '빈(貧)'은 '가난하다'는 의미가 아니라 '드물다'라는 뜻이야. 산길에 초가집은 드문드문 있고, 밥짓는 연기도 보이지 않는다면 얼마나 넓고 황량하겠니?

학생 구름이 짙게 깔린 저물녘, 아득히 보이는 푸른 산, 매서운 추위, 드문드문한 초가집이 만드는 그림이 처량하고도 황량한 인상을 주기에 충분해요.

선생 또한 '원(遠)'자를 잘 살펴보렴. "길은 멀고도 먼데" 저물녘부터 눈보라까지 치는 거야. 이런 상태에서 한밤중까지 계속 걸어가야 하는 거지. 투숙할 인가를 찾지 못한다면 앞으로 얼마나 먼 길을 걸어야 하겠니? 나그네의 근심은 상상만으로도 충분히 알 수가 있어.

유배된 슬픔, 여로의 피곤함, 귀향에의 간절한 마음을 눈보라치는 한밤 속에 모두 융화시키다

학생 그렇다면 이 시는 일반적인 나그네의 여정을 묘사한 것이 아닌가요?

선생 내가 보기에는 아닌 것 같다. 이 '귀인(歸人)'은 시 속의 주인공임과 동시에 시인의 자아 반영이야. 실제로 시인은 일찍이 두 번이나 유배되었고, 이 시는 바로 그 당시에 쓴 작품이거든. "모두 받아줄 수 없다 하여 외딴 마을에 객으로 잠시 머무네(直道難容身 孤村客暫住)"처럼, 당시 시인의 심정이 얼마나 처량하고 외로웠겠니? 그러다가 다행히도 마음씨 좋은 부용산 주인장을 만나게 된 것이지.

학생 그런데 부용산의 주인장은 시종 한번도 출현하지 않는데요.

선생 '문(聞)'자와 '폐(吠)'자, 그리고 '귀(歸)'자를 소홀히하면 안 된단다.

황량한 산의 조그만 마을은 본래 인적이 드문 데다 고요한 한밤중에 낯선 사람이 나타나면 집에 있는 개들이 모두 짖겠지. 이 소리가 산촌의 적막을 깨뜨리고, 이미 잠든 주인도 놀라서 깨어나지. 그리고 '귀'자는 작자가 마치 객이 되어 돌아오는 느낌처럼 묘사해, 주인장이 급히 옷을 걸치고 나와 정황을 상세히 묻고 방으로 데리고 들어가 따뜻하게 대하는 모습을 상상할 수 있지. 이 모든 것에 대해 '귀인'은 아마도 한 줄기 따뜻함과 조그만 위로를 느꼈겠지. 그러나 시인은 훌륭한 카메라맨처럼 그것을 모두 잘라버렸어. 이로써 독자에게 상상할 공간을 주고, 그 깊은 맛을 음미하게 했어.

학생 정말로 한 편의 영화처럼 정경을 생생하게 묘사했어요.

선생 기왕 영화 이야기가 나와서 한 마디 더한다면, 이 시는 영화의 몽타쥬 기법을 이용하고 있어. 네가 한번 설명해보겠니?

학생 제가요? 그냥 선생님이 말씀해주세요.

선생 먼저 '푸른 산'에서 '초가집'으로, 다시 '사립문'으로 이어지며 묘사한 것은, 로드무비식 영화기법과 같지 않니? 그리고 끝에 눈보라치는 그 길을 따라온 '귀인'을 클로즈업했어. 이때 시인은 유배된 슬픔, 여로의 피곤함, 귀향에의 간절한 마음을 모두 이 눈보라치는 한밤 속에 융화시켰어. 이로써 이 유명한 구는 시 본래의 내용을 넘어 상징적인 의미를 지니게 되고, 이와 비슷한 경험이 있는 이라면 누구나 읽은 후 감동하게 되지.

학생 아, 저도 하나 생각났어요. 유명한 현대 작가 우쭈광(吳祖光)[2]의 극본 〈눈보라치는 밤에 돌아오다(風雪夜歸人)〉도 바로 예술가의 이러한 고통을 묘사하고 있어요.

선생 그렇단다.

●2 1917~ . 극작가이자 연출가. 서정성·철학성·현실성이 한데 어우러진 독특한 예술적 특징을 지닌 작품을 만들고 있다. 〈눈보라치는 밤에 돌아오다〉는 군벌점령 시기를 배경으로 몰락한 웨이롄성(魏蓮生)과 기녀에서 대관의 첩이 된 위춘(玉春)의 애정비극을 담은 작품이다.

32

봄산은 자욱한 운무로
더욱 아름답다

〈조춘도(早春圖)〉 초봄

선생 오늘은 북송시대 또 한 명의 대화가 곽희(郭熙)[1]의 〈조춘도〉를 감상해
보자. 북송 신종 때 그의 명성이 자자해 당시 궁궐 안에 그의 작품이 가득 걸
렸다고 하는구나.

학생 곽희의 그림도 범관의 그림처럼 산봉우리가 높고 웅장한 걸로 보면 북
방의 산수를 그린 것 같아요.

선생 그렇단다. 그들은 모두 전경식 구도로 북방산수를 그렸단다. 하지만 동
시에 차이점도 있어. 그림을 한번 자세히 보자꾸나. 곽희가 그린 산수에는 어
떤 특징이 있니?

학생 곽희가 그린 바위는 흰구름이 말려올라가거나 혹은 흉악한 귀신의 얼
굴처럼 필치가 둥글고 부드러운 반면, 범관이 그린 바위는 필치가 각이 져 있
어요.

선생 잘 분석했다. '권운준(捲雲皴)'과 '귀면석
(鬼面石)'이 바로 곽희가 그린 바위의 특징이란
다. 곽희는 이러한 준법으로 화성암의 질감을 정
확하게 표현해냈어. 수목의 묘사는 어떤지 다시
한번 살펴볼까?

학생 소나무는 솔잎이 마치 수레바퀴 같은데 가

●1 1023~1085경. 송대의 화가. 처
음에는 이성의 화법을 배운 것으로
알려져 있는데, 화북(華北)지역의
산수양식에 강남의 산수양식을 수
용하고 삼원법과 권운준, 한림해조
묘법(寒林蟹爪描法)을 적절히 조화
시켜 사실적이면서도 시정을 느낄
수 있는 산수화를 그렸다.

228

곽희, 〈조춘도〉, 북송, 비단에 엷은 채색, 158.3×108.1cm, 타이베이 고궁박물원.

늘고 긴 선들을 모아 그렸어요. 소나무 사이로 다른 나무들도 그려넣었는데 마치 매의 발톱처럼 아래로 늘어져 있기도 하고, 사슴의 뿔처럼 갈라져 있기도 해요.

선생 옳지! 이것을 '응조지(鷹爪枝)'와 '녹각수(鹿角樹)'라고 부르는데, 구불구불하면서도 마르고 단단해 보이는 것이 곽희 산수화의 또 다른 특징이란다. 곽희는 대화가였을 뿐만 아니라 뛰어난 이론가이기도 했어. 그의 이론은 아들인 곽사(郭思)를 거쳐 책으로 완성되었는데 혹시 그 책이름을 알겠니?

학생 《임천고치(林泉高致)》예요.

선생 맞아. 이것은 중국 고대에 가장 체계적이고 완정하게 산수화 창작을 연구한 전문저서란다. 책에서 그는 산의 형세는 한 걸음씩 옮겨가며 한 면씩 살펴야 산의 원근과 고저, 정면과 측면에 따른 산세의 변화를 정확하게 파악할 수 있다고 지적했어. 또한 맑고 흐린 날씨와 사계절의 변화에 따른 자연산수의 감정이입 작용을 특별히 중시했어. 〈조춘도〉가 바로 이러한 이론의 좋은 예라고 할 수 있어. 화면의 정 중앙에 우뚝 솟은 주봉을 중심으로 뭇 산들이 둘러싸고 있는데, 어떤 산은 서로 돌아보고, 어떤 산은 두 손을 모으고 인사하는 듯이 위에서 아래로, 왼쪽에서 오른쪽으로 가면서 S형 구도를 띠고 있어. 그야말로 천태만상 속에 깊은 경치를 담아 지척 사이에 천리의 이치를 모두 보여주었다고 말할 수 있단다.

버드나무 복사꽃 없이 화폭에 여유로움을 담았으니 초봄은 이미 청산에 있다네

학생 금방 말씀하신 것이 곽희 산수화의 전체적인 풍격이라면, 이 그림이 초봄이라는 제목에 걸맞은 독창성은 어디에 표현되어 있나요?

선생 청 건륭제(乾隆帝)의 제시(題詩)를 보면 금방 알 수 있단다.

학생 나무에 새잎 나고 시냇물 녹기 시작해 樹木發葉溪開凍

선경 같은 누각의 가장 높은 곳에 오른다.　　　　樓閣仙居最上層

버드나무 복사꽃 없이 한가로움을 담았으니　　　不藉柳桃閑點綴

피어나는 기운으로 산에 봄이 왔음을 알겠네.　　春山早見氣如蒸

아, 이제 알겠어요. 봄이 오자 초목들의 마른 가지에도 잎이 돋아나기 시작하고, 얼었던 시냇물은 물이 불어나 졸졸졸 흘러가다 폭포가 되어 떨어지고 있어요. 마치 "봄이 왔어요! 봄이 왔어요!"라고 즐거워 소리치는 것 같아요.

선생　아침의 산중턱에는 운무와 안개가 피어오르고, 누대와 누각이 운무 낀 수목 사이로 언뜻언뜻 보이는구나. 마치 만물이 막 겨울잠에서 깨어난 것처럼 도처에 활기찬 기운이 충만해 있단다.

학생　그림은 만물이 소생하는 장면을 아주 잘 묘사했어요. 그리고 만물의 소생과 함께 사람도 더욱 활발해지는 것 같아요. 산기슭 바위 주변에는 젖먹이는 안고 아이는 걸린 채 배를 언덕에 대고 막 집으로 돌아가고 있는 농촌 아낙이, 강가에는 풀어두었던 그물을 끌어올리고 있는 어부가, 산중턱에는 짐을 메고 저 멀리 걸어가고 있는 나그네가 그려져 있어요. 곳곳이 생기로 충만해 이제 막 싹트기 시작하는 봄의 기운을 느낄 수 있어요.

선생　이것이 바로 "버드나무 없이도 한가로움을 담은" 것이 아니겠니? 이렇게 초봄은 벌써 청산에 자리잡고 있단다.

33

변경 전사들의

호방함을 그리다

〈조 장군을 노래하다(趙將軍歌)〉
—잠삼(岑參)[1]

선생 오늘은 변경의 생활상을 노래한 잠삼의 변새시 가운데 칠언으로 된 짧은 시를 감상해보자.

학생 잠삼의 변새시는 일반적으로 칠언고시·오언고시가 많은데 고시가 경치와 감정 묘사에 유리하기 때문인 것 같아요. 가령 그의 〈흰눈의 노래(白雪歌)〉는 아주 훌륭해요.

윤대의 동문에서 그대를 보내니	輪臺東門送君去
천산으로 가는 길에 눈이 가득하네.	去時雪滿天山路
산봉우리를 돌아 길을 바꾸자 그대 보이지 않고	峰回路轉不見君
눈 위에 말의 발자국만 남아 있네.	雪上空留馬行處

선생 오늘 볼 칠언절구도 장편 고시에 전혀 손색이 없을 정도로 훌륭하단다.

구월이면 천산은 칼바람 불고	九月天山風似刀
성남의 사냥말 추위에 털이 오그라드네.	城南獵馬縮寒毛
장군은 내키는 대로 도박해도 번번이 이기니	將軍縱博場場勝
바로 선우의 담비가죽옷 내기일세.	賭得單于貂鼠袍

232

학생 "구월이면 천산은 칼바람 불고, 성남의 사냥말 추위에 털이 오그라드네"라는 이 두 구는 시간·장소·기후 등 자연적 배경을 설명하고 있어요. "변방은 팔월이면 눈이 날린다"고 하는데, 그것도 천산 기슭에 구월이 왔으니 당연히 바람과 눈이 더욱 세어지고 칼과 창이 얼어서 부러지겠죠. 바람을 칼에 비유해 살을 에일 듯 차갑게 파고드는 느낌을 아주 생동적으로 그려냈죠. 그런데 선생님, '말'은 왜 '전투마'라 하지 않고 '사냥말'이라고 했나요? 무슨 이유가 있나요?

선생 이것은 바로 변경 전사들의 거칠 것 없는 호방함을 나타내는 말이야. 마치 적을 섬멸하러 온 것이 아니라 사냥 나온 사람인 것처럼 묘사해 사나운 적에 대한 멸시를 표시한 거야. 즉 적들을 동물에 비유함으로써 아군이 사냥해야 할 대상으로 묘사한 것이지. 주의 깊게 살펴보면 '축(縮)'자의 사용은 더욱 교묘해.

학생 어떤 점에서요?

선생 날씨가 차가워지면 사람이나 말이나 모두 몸을 웅크리게 되지. 그런데 작자는 사람과 말을 직접 언급하지 않고 '털'이 오그라든다고 말했어. 겨울에 털들이 모두 오그라들기 시작하면 날씨가 추워졌음을 알 수 있거든.

학생 그러니까 이 두 구는 험난하고 엄혹하며 광활하고 웅장한 배경을 묘사함으로써 이어서 주인공 조 장군이 출현할 무대를 제공한 셈이군요.

선생 "장군은 내키는 대로 도박해도 번번이 이기니, 바로 선우의 담비가죽옷 내기일세." 작자는 여기서 카메라를 한번 돌리지. 즉 천산 기슭, 차가운 바람이 휙휙 불고 말들이 힝힝거리는 밖에서 열기 뜨거운 군영 내부로 말이지. 지금 조 장군 일행은 무엇을 하고 있니?

학생 도박도 하고, 가위바위보 놀이도 하고, 떠들썩하게 술을 마시며 장기를 두고 있어요.

선생 그렇지. '종(縱)'자에 바로 장군과 사병들의 활달하고 호쾌하고 낙관적인 태도가 묘사되

● 1 715~770. 당대의 저명한 시인. 서북 변방에서 6,7여 년 동안 생활했기 때문에 변방의 자연, 풍토와 인정, 군대생활에 대한 내용으로 한 시가 많고 작품성도 뛰어나다.

어 있어.

학생 조 장군이라는 사람은 그야말로 도박의 고수인가 봐요. '번번이 이긴
다'고 했으니 말예요.

선생 그런데 그들은 무엇에 내기를 걸고 있니?

학생 담비가죽으로 만든 옷이죠.

선생 이 담비가죽옷은 누구의 것이지?

학생 선우의 것이죠. 그가 바로 적의 우두머리이구요.

전사의 말과 행동엔 위대함이 있어야 비로소 진정한 전사다

선생 이제 알 수 있겠지? "바로 선우의 담비가죽옷 내기일세"에는 두 가지
의미가 포함되어 있어. 내기에 능하고 술을 잘 마시는 조장군의 담대한 기개
를 쓰면서 동시에 전장에서 자신만만한 영웅적인 모습을 암시한 것이지.

학생 동시에 장군과 병사들의 필승에 대한 신념과 공훈을 세우고자 갈망하
는 웅장한 의지를 표현했어요.

선생 전체 시에서 앞의 두 구는 아주 차갑고 냉정하지만, 뒤의 두 구는 오히
려 시끌벅적하고 낙관적이지.

학생 앞의 두 구가 보조로 뒤의 주된 두 구를 부각시키고, 이로써 주제를 드
러내고 있어요.

선생 변방의 하늘, 북풍, 사냥말, 인물들은 먼 곳에서 가까운 곳으로, 정적인
것에서 동적인 것으로, 차가운 것에서 뜨거운 것으로 이동하면서 강렬하게
대비되고, 한 폭의 독특한 전장 풍속도를 만들어내었어. 스물여덟 자에 담긴
내용이 다채롭지 않니?

학생 일반적으로 변새시는 모두 적과의 전투, 말가죽으로 싼 시체 등을 아주
비참하게 묘사하는 데 반해, 이 시는 아주 고양된 정서가 담겨 있어요.

선생 그렇지. 이것은 성당(盛唐)의 시대정신, 바로 적극적이고 진취적인 정

234

신을 나타낸단다.

학생 그리고 공적을 세우고자 갈망하는 작자의 강한 의지도 반영되어 있구요. 그런데 선생님, 이 시는 묘사 각도가 아주 특이해요.

선생 한번 말해보렴.

학생 전쟁 장면을 묘사하지 않고 전쟁 사이의 한가한 틈을 그렸거든요. 전장에서의 휴식시간을 통해 전사들의 내면의 모습을 드러냈어요.

선생 제재 선택에서 뛰어난 점이 바로 그거지. 사실 전사라고 해서 용감하게 나아가 앞뒤 돌보지 않는 기개나, 위험을 두려워하지 않고 나라를 위해 몸을 바치겠다는 정신만으로 사는 것은 아니거든. 그들에게도 일상생활이 있게 마련이지. 노신은 전사의 말과 행동이 모두 위대한 것은 아니지만 이러한 위대함이 있어야 비로소 진정한 전사가 될 수 있다고 말했어.

학생 이 시는 바로 고통스러우면서도 유쾌한 전투생활을 통해 군사들의 내심을 표현하고, 사람들에게 광활한 천지로 달려나가 새로운 전투에 임할 것을 독려하고 있어요.

33 송나라 수도의 청명절 풍속을

꼼꼼히 그려낸 역사기록화

〈청명상하도(淸明上河圖)〉1 청명절 변강의 경치

선생 오늘 감상할 작품은 명성이 자자한 걸작, 바로 장택단(張擇端)*¹의 〈청명상하도〉란다.

학생 장택단은 어떤 사람이에요?

선생 그에 관한 자료가 거의 없단다. 유일하게 믿을 수 있는 것은 그림 뒤에 실린 발문인데, 그 내용에 의하면 그는 송대 한림도화원(翰林圖畫院)에 소속된 관리였고, 어려서부터 독서를 좋아해 수도로 유학을 갔고, 이후 그림을 배웠다고 하는구나. 그의 그림은 신품(神品)으로 칭해진단다.

학생 제목은 어떻게 풀이해야 하나요?

선생 여러 다양한 견해들이 있는데, 내 생각으로는 "청명절 변강의 경치"라

고 보면 될 것 같구나. 청명절에 성묘하는 것은 중국의 오래된 관습으로, 이날 사람들은 교외로 봄소풍을 나가곤 했단다. 《동경몽화록(東京夢華錄)》*²의 기록에 의하면 수도 변량(汴梁, 현재의 카이펑)은 성 안팎으로 아주 요란했다고 하는구나. "사대부와 서민 할 것 없이 모두 성문으로 모여들고" "교외 곳곳이 저잣거리와 같다"고 했으니 얼마나 성황이었는지를 알 수 있겠지. 〈청

●1 ?~?. 송대의 화가. 북송 말에서 남송 초에 활동한 화가로 알려져왔으나 그림이 뛰어남에도 불구하고 《선화화보(宣和畫譜)》나 《남송화원록(南宋院畫錄)》에 전혀 기록되어 있지 않기 때문에 금에서 활동한 것으로 보려는 시각도 있다. 계화에 뛰어나 수레·배·가옥·다리 등이 어우러진 풍속화를 잘 그렸다.
●2 송대 맹원로(孟元老)가 편찬한 책으로, 북송의 수도 변량의 빈성한 모습을 시가지·풍속·절기 등의 항목으로 자세히 적어놓았다.

236

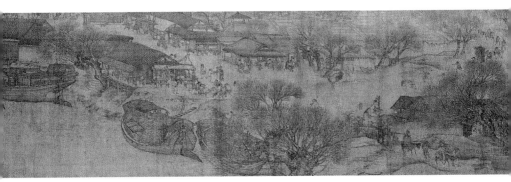

장택단, 〈청명상하도〉(부분), 북송, 권, 수묵, 248×528cm, 베이징 고궁박물원.

명상하도〉는 바로 이것을 제재로 해서 그린 그림이야.

학생　와, 정말 긴 그림이에요.

선생　이 그림은 길이가 5.28미터이고, 높이는 2.48미터이며, 비단에 옅게 채색을 했어. 그럼 한 부분씩 살펴볼까? 이 그림은 마치 교향곡처럼 대체로 세 부분으로 나눌 수 있는데, 첫 부분에서는 변경 교외의 농촌 모습을 묘사하고 있어. 자, 이제 음악이 시작되면 천천히 그 속으로 빨려들어 가보자꾸나.

학생　드문드문한 숲과 옅은 안개 속으로 몇 채의 농가가 보이고 사방이 조용해요. 이를 배경으로 이른 아침에 작은 당나귀가 숯을 등에 지고 뚜벅뚜벅 걸어오고 있어요. 아마도 좀더 비싸게 팔 요량으로 일찌감치 성안으로 떠나는 사람들인가 봐요.

선생　이어서 우거진 버드나무 숲이 보이고 그 사이로 종횡으로 나 있는 논밭 길이 보이는구나. 대로에 가마 한 채가 지나가는데 지붕을 '수양버들과 여러 꽃'으로 장식했어.

학생　가마 뒤로 많은 사람들이 보여요. 짐을 진 사람, 말을 타고 가는 사람, 길을 따라 걷는 사람들 모두가 바쁘게 성안으로 향하고 있어요.

선생　이 부분은 배경과 인물의 동작을 묘사함으로써 청명절이라는 특유의 시간과 풍속을 가볍게 드러낸, 전체 그림의 서막이란다.

학생　갈수록 점점 사람이 많아져요. 다섯 사람이 보이는데 두 사람은 당나귀

를 타고, 두 사람은 짐을 지고, 그 앞에 집사 같은 사람이 있는 걸로 보면 성을 나서는 사람들 같아요. 아마도 성묘를 가거나 친지를 찾아가는 거겠죠.

번성한 도시의 모습을 그린 한 편의 도시 교향악

선생 집들도 점차 많아지는구나. 집의 처마 밑에는 소 몇 마리가 쉬고 있고, 초가집에는 일하거나 쉬는 사람들 모두가 머리를 돌리고 길에 다니는 사람들을 한가하게 쳐다보고 있구나.

학생 강 위의 배도 한 척씩 꼬리를 물며 불어났어요.

선생 화물을 잔뜩 실은 배에는 힘들게 견인하는 몇 명의 사내들과, 강 상류로 올라가기 위해 힘들게 노를 젓는 사람들이 보이는구나.

학생 다른 배는 이미 언덕에 정박해 있어요. 사람들은 서둘러 짐을 부리거나 언덕에 쌓아두고 팔고 있어요. 또 다른 빈 배도 보이는데 회항을 기다리는 중인가 봐요. 이 작은 배 위에서 한 여자가 물을 붓고 있어요. 그리고 다른 두 사람도 보이는데 오랜만에 만났는지 인사말을 나눴고 있어요.

선생 송대 왕증(王曾)[3]의 《왕문정공필록(王文正公筆錄)》에 의하면, 변강에서 "강을 거슬러 올라가면 짐을 싣고 가는 것이고" "강물을 따라 내려가는 것은 빈 배로 가는 것"이라고 했는데, 〈청명상하도〉가 바로 이러한 정경을 형상적으로 드러낸 것이란다.

●3 978~1038. 송대의 문인으로
시 · 글씨 · 그림에 능했다.

34

진실한 정경은 마음속
깊은 곳에서 나온 말이다

〈강촌(羌村)〉 중 첫째 수―두보(杜甫)[1]

선생 두보는 모두가 익히 알고 있는 현실주의 대시인이지. 오늘은 그의 유명한 작품 〈강촌〉 중에서 첫 수를 감상해보자.

서쪽 하늘에 드높은 노을 구름	崢嶸赤雲西
그 사이로 햇살이 평원을 비추네.	日脚下平地
사립문에서 새들이 지저귀더니	柴門鳥雀噪
천리 밖에서 손님이 돌아오네.	歸客千里至
처자식은 내가 온 것 믿지 않더니	妻孥怪我在
놀라움이 가시자 눈물을 훔치네.	驚定還拭淚
세상 난리통에 떠돌다가	世亂遭飄蕩
살아 돌아왔으니 참으로 우연이지.	生還偶然遂
이웃 사람들 담 너머로 모여들어	隣人滿墻頭
감탄하다 한숨짓다 하네.	感嘆亦歔欷
밤이 깊도록 촛불을 밝히니	夜闌更秉燭
마주 앉은 사실이 꿈만 같구나.	相對如夢寐

학생 이 시는 언어가 평이해 이해하기 어렵지 않아요. 시를 읽고 나니, 시 속

239

에 묘사된 오랜 이별 끝의 만남과 희비가 교차하는 정경이 침울하고 엄숙한 느낌을 주는데요.

선생 그러한 느낌이 생겼다면 네가 이미 시에 공감한 것이란다. 시인이 "진실한 정경은 마음속 깊은 곳에서 나온 말이다"라고 쓴 것처럼.

학생 거듭 음미하고 이해할 가치가 있는 시 같아요.

오랜 이별 끝의 만남, 희비가 교차하는 정경

선생 시의 도입부는 아주 정치하게 시작해. 시인은 한편으로는 찬란한 저녁놀과 함께 구름을 험준하고 다양한 형태의 붉은 산으로 묘사함으로써 선명하고 강렬한 색조로 집에 다다른 흥분을 표현했어.

학생 새들도 계속 재잘대고 있어요.

선생 그렇지. 다른 한편으로는 "천리 밖에서 손님이 돌아오네"라고 감탄함으로써 아득한 귀로의 고단함과, 가족의 정황을 알고 싶어 안절부절 못하는 절박한 심정을 나타내었어. 시인은 오래도록 집으로 돌아오지 못한 데다 소식도 끊어진 상태였으니 집이 눈앞에 보이기 시작하면서부터 얼마나 흥분됐겠니? 그러나 당시는 안사의 난●2으로 곳곳이 도탄에 빠져 있을 때였으니 식구들의 안부가 왜 걱정스럽지 않았겠니? 이러한 흥분 속의 초조함이나 절박함 속의 두려움은 그러한 입장이 되어 깊이 느껴보지 못한 사람들은 묘사할 수가 없지.

학생 선생님 말씀이 맞아요. 깊이 느낄 수 있어

●1 712~770. 당대의 유명한 시인. 자는 자미(子美). 할아버지 두심언(杜審言)도 유명한 시인이었으며, 어려서부터 학문을 좋아하고 시를 잘 지었다. 천하를 이롭게 하겠다는 유가적 이상은 과거의 낙방으로 실현되지 못했고, 동시에 경제적 어려움까지 겹쳐 평생 가난하게 살았다. 역사적으로는 당 제국이 안사의 난을 거치면서 번성에서 쇠락으로 이어지는 극적인 전변기를 경험했기 때문에 시대와 민중에 대한 연민 및 우울이 작품에 깔려 있다. 《두공부집(杜工部集)》에 시 1400여 수가 전하고, 서정, 서사를 가리지 않고 각종의 시 형식을 운용하는 데 아주 뛰어나 이후 역대 시인들의 전범이 되었다.

●2 당 현종 말기에 안록산(安祿山)과 사사명(史思明)이 일으킨 반란이다. 천보 14년(755) 안록산이 먼저 군대를 일으키고 사사명이 이를 이어 숙종 광덕(廣德) 원년 사사명의 아들 조의(朝義)가 죽을 때까지 전후 9년간이나 계속되었다. 이 반란을 거치면서 당 제국은 급속한 쇠퇴의 길로 접어들게 된다.

야 좋은 시를 쓸 수 있는 것 같아요.

선생 시인은 자신의 감정을 '진실한 정경'이라고 했지만, 처자식의 감정을 묘사하는 "처자식은 내가 온 것 믿지 않더니, 놀라움이 가시자 눈물을 훔치네"의 두 구는 애간장이 끊어질 듯이 탄식하게 해.

학생 그런데 '믿지 않다(怪)'는 무슨 의미인가요?

선생 언뜻 보면 이치에 맞지 않는 것 같지만, 자세히 살펴보면 이 표현이 아주 절묘하다는 것을 알 수 있을 거야. 이 표현으로 인해 처자식의 당시 심정이 진실하고 정확하게 표현될 수 있었거든. 전란이 계속되는 동안 사람의 생명은 아침에 저녁을 기약할 수 없을 정도로 위험하지. 그런데 시인이 천리 밖에서 돌아온다는 것은 얼마나 예상치 못한 일이었겠니? 이 '괴'자는 그 많은 고통과 희비의 엇갈림, 앞으로 남은 무수한 환란에 대한 걱정을 잘 보여주고 있어. 마지막 연인 "밤이 깊도록 촛불을 밝히니, 마주 앉은 사실이 꿈만 같구나"라는 정경은 누구나 상상해볼 수 있는 내용이지.

학생 밤이 깊어 쉴 시간이 되었으나 시인과 그의 아내만은 잠자지 않고 있어요. 아니 잠들지 못하고 있어요. 그저 촛불을 대하고 묵묵히 마주 앉아 서로 위로할 뿐이죠.

선생 구사일생으로 다시 만났으니 꿈만 같겠지. 기쁘기도 하고 슬프기도 하고, 놀랍기도 하고 믿어지지 않기도 하고, 현실인 것 같기도 하고 꿈 같기도 한 복잡한 감정은 이렇게 소리 없는 진실한 장면을 통해서만 충분히 표현될 수 있어.

학생 이제 이해하겠어요. 진실이야말로 이 시가 천고의 세월 동안 전해져온 생명력이군요.

선생 아니지. 이 시뿐만 아니라 진실은 모든 우수한 작품의 생명력이야.

송나라 수도의 청명절 풍속을
꼼꼼히 그려낸 역사기록화

〈청명상하도〉 2

선생 지난번에 이어서 〈청명상하도〉를 계속 보도록 하자.

학생 목조 구조로 된 제법 큰 아치형 다리가 변강을 가로지르며 걸려 있는데 이곳에서 수륙 교통이 만나고 있어요. 그런데 다리의 조형이 참 아름다워요. 마치 하늘에 걸린 무지개 같아요.

선생 다리의 이름도 바로 '홍교(虹橋)'란다. "형체가 마치 무지개" 같다고 해서 붙은 이름인데, 사실 이 다리의 진짜 이름은 '상토교(上土橋)'라는구나. 고서(古書)의 기록에 따르면 이런 독특한 형식의 교량을 창조한 사람은 칭저우(靑州, 현재 산둥 성 이두益都)에서 이름을 남기지 않고 '옥살이를 하다가 죽은' 사람이라고 해.[1] 다행히도 〈청명상하도〉가 거의 1000년 전에 한 보통 사람이 창조한 과학적 성과를 기록하고 보존한 셈이구나.

학생 다리 위아래로 매우 복잡한데요.

선생 다리 위는 오고가는 마차와 말, 사람들로 굉장히 번잡하구나. 다리 아래에서는 아주 긴장되고 아슬아슬한 장면이 연출되고 있는데 살펴보자꾸나.

학생 화물을 가득 실은 큰 배가 마침 교각 사이의 구멍으로 지나가려는데, 조수가 불어나고 다리의 바닥도 낮아 물살이 교각에 걸리고 유속도

●1 비교(飛橋), 비량(飛梁), 홍량(虹梁)이라고도 하는데, 그림 속의 홍교는 경력(慶曆) 연간 쑤저우(宿州, 지금의 안후이 성 쑤宿 현)의 주관(州官)이었던 진희량(陳希亮)이 기술자에게 청주의 홍교를 변강 위에 본떠 세우라고 명하여 지은 것이다.

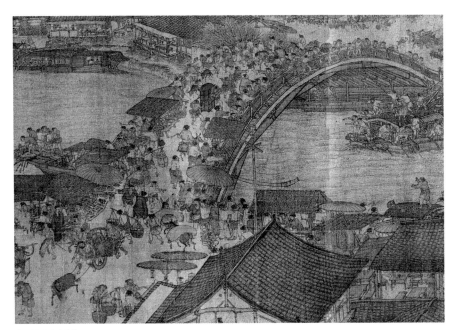

〈청명상하도〉(부분).

빨라지고 있어요. 배를 안전하게 통과시키고자 사공들이 총동원되었어요.

선생 　배 꼭대기에서 돛대를 푸는 사람, 옆에서 상앗대로 배질을 하여 방향을 바꾸는 사람, 상앗대로 배 꼭대기를 받쳐 충돌을 피하는 사람 등 애쓰는 모습이 역력하구나. 한 사람이 다리에서 던진 밧줄을 마침 배 위의 누군가가 붙잡았어.

학생 　아슬아슬한 장면을 보러 구경꾼이 더 많이 모였어요. 어떤 사람은 언덕 끝에서 시끌벅적한 장면을 보고 있고, 어떤 사람은 돕고 싶지만 차마 끼여들지 못하고 배 위에서 안절부절 못하며 연방 소리치고 있어요. 또 어떤 사람은 다리 위에 서서 머리를 앞으로 내밀고 손짓발짓으로 이야기하고 있어요. 그런데 아무 일 없다는 듯이 그대로 술을 마시는 사람도 보이는데요.

선생 　이렇게 다리 위와 아래가 하나로 합쳐져 있구나. 인물들은 작게 묘사되었지만 그들의 다양한 포즈가 아주 사실적이어서 마치 그들의 외침소리가 그

림 밖으로 들려올 것 같구나.

학생 시간이 갈수록 물살은 더욱 빨라지고 사람들도 한층 긴장하고 있어요. 천년이 지난 지금 보아도 손에 땀을 쥐게 하는 장면이에요.

선생 이 배는 반드시 안전하게 통과할 테니 마음놓으렴. 그러면 이제 다리 위를 한번 볼까? 거기에는 또 다른 장면이 펼쳐져 있구나. 평소에는 넓은 다리 바닥이 밀집한 노점상으로 아주 좁아졌어.

무지개 다리 위아래의 시끌벅적한 장면을 역사 기록으로 남기다

학생 외바퀴 수레를 모는 사람, 양식 두 포대를 짊어지고 다리 위로 오르는 낙타 두 마리, 호객하는 점원들, 짐을 멘 사람들, 좌판을 벌인 사람들이 보여요.

선생 가마를 들어올리는 두 사람과 앞에서 큰 소리로 길을 여는 사람이 보이고, 말을 탄 두 사람이 막 다리 위로 올라가고 있구나.

학생 아, 위험해요. 비키지 않으면 가마와 충돌하겠어요.

선생 장택단은 이렇게 어수선하고 떠들썩한 장면을 포착해 마치 한 장의 사진처럼 이 모든 것을 역사의 기록으로 남겼지.

학생 정말 대단해요.

청량하고 한가로운

봄바람에 취하다

〈강가에서 홀로 거닐며 꽃을 찾다(江畔
獨步尋花七絶句)〉의 5·6수—두보

선생 두보의 일생은 나라와 백성에 대한 걱정으로 점철되었기 때문에 시의
분위기가 대체로 침울하지만, 간혹은 밝고 아름답고 즐거운 시들도 지었어.

학생 한 사람의 인생은 늘 희비가 교차하게 마련이니까 두보도 예외가 아니
었겠죠.

선생 760년 두보는 청두(成都)의 서쪽에 초가집을 짓게 되는데, 전란의 소
용돌이에서 고생한 후에 찾아온 비교적 안정된 생활이라 아주 큰 위안을 받
게 되지. 따뜻하고 꽃이 핀 어느 봄날, 그는 혼자 강가로 산책을 나왔다가 한
번에 시 일곱 수를 짓게 돼. 여기서 그 중 두 수를 선택해 당시의 즐거운 마
음을 어떻게 표출하고 있는지 살펴보자.

학생 황사탑 앞에서 강물은 동쪽으로 흘러가고　　黃師塔前江水東
　　　봄빛은 나른하고 미풍도 기대는구나.　　　　春光懶困倚微風
　　　주인 없이 피어난 한 무리의 도화꽃　　　　桃花一簇開無主
　　　붉은 색 짙거나 옅거나 모두 이쁘구나.　　　可愛深紅愛淺紅

선생 제1구는 산책하러 나온 장소를 말하고 있는데, 바로 금강(錦江) 동쪽
에 면한 황사탑 앞이지.

학생 제2구 "봄빛은 나른하고 미풍도 기대는구나"에서 봄빛이 어떻게 나른
하죠? 그리고 '미풍'이 기대다니요?

선생 물론 이것은 봄빛에 대한 묘사가 아니라 봄빛 속에서 사람이 느끼는 감정을 쓴 것이야. 봄이 오면 사람들이 약간 나른해진다는 사실을 통해 작자의 한적한 정서를 드러내었어. 기대는 미풍도 마찬가지지. 사람이 나른해지면 어딘가 기대고 싶어지니까.

학생 그렇지만 미풍은 형체도 자취도 없는데 어떻게 기대죠?

선생 당연히 기댈 수가 없지. 하지만 이 표현은 봄바람에 취한 사람의 태도나 심정을 교묘하게 표현한 셈이지.

다시 환란을 걱정하는 시인이지만 이 봄빛에도 감동받는다

학생 "주인 없이 피어난 한 무리의 도화꽃"에서 비로소 제목을 밝히고 있군요. 꽃을 찾으러 나왔다가 마침내 찾게 되었다구요.

선생 앞의 구는 단지 일곱 자로 네 가지 의미를 전달하고 있는데, 네가 한번 말해보겠니?

학생 첫째는 그가 본 꽃의 종류를 말하고 있어요. 복사꽃이죠. 둘째는 꽃의 수량이에요. 한 그루가 아니지만 그렇다고 무성하지도 않아요. 한 무리가 있을 뿐이죠. 셋째는 꽃의 상태인데 마침 활짝 피었어요. 넷째는 꽃이 핀 장소예요. 정원이 아니라 주인 없이 자란 들꽃이에요.

선생 정확하게 말했다. 그러면 다음 구는?

학생 주로 꽃의 색에 대해 쓰고 있어요. "붉은 색 짙거나 옅거나 모두 이쁘구나"라고요.

선생 그렇지. 작자는 한 무리의 들꽃을 보게 되지. 그 중에는 색이 짙은 것도 있고 옅은 것도 있어. 그런데 너는 짙은 빨간 색과 옅은 빨간 색 중에 어느 것이 좋니?

학생 저에게 그것을 물어보시는 것은 시인이 꽃 앞에 계속 머무르며 눈을 떼지 못하고 즐거워하는 마음을 강조하시기 위해서가 아닌가요?

만약 금방 본 시가 단지 한 무리의 꽃을 찾았을 때라면 바로 이어지는 시는 더욱 강렬하고 화려한 꽃을 보았을 때를 그리고 있어.

학생 황씨네 넷째 딸 집 앞에 꽃이 활짝 피었네.　　　　黃四娘家花滿蹊

천 송이인가 만 송이인가 가지가 내려앉았구나.　千朶萬朶壓枝低

나비 떠나지 못하고 팔랑거리고　　　　　　　　留連戲蝶時時舞

마침 아리따운 꾀꼬리 한가로이 우네.　　　　　自在嬌鶯恰恰啼

선생 "황씨네 넷째 딸"이라는 말이 아주 재미있구나. 마치 구어처럼 친근하고 자연스러워. 그가 황씨네 넷째 딸 집 문 앞에 왔을 때 꽃들이 생생하게 활짝 피어 있어.

학생 '만(滿)'자가 아주 교묘하게 쓰였어요. 활짝 핀 수많은 꽃들을 단번에 독자의 눈앞으로 끌어당겨놓았어요.

선생 "천 송이인가 만 송이인가 가지가 내려앉았구나"는 구체적인 숫자로 눈 가득히 들어온 것이 꽃이라는 사실을 알려주지. 게다가 가까이 가서 보니 이 꽃이 얼마나 많고 큰지 가지가 아래로 처질 정도야.

학생 '압(壓)'자와 '저(低)'자가 아주 생동적으로 사용되었어요.

선생 이상의 두 구는 가지 끝에 빽빽이 난 꽃들을 아주 생동적이고 구체적으로 묘사했어. 이어서 가장 빼어난 두 구인 "나비 떠나지 못하고 팔랑거리고, 마침 아리따운 꾀꼬리 한가로이 우네"로 연결되지.

학생 여기서 작자는 시선을 꽃에서 색이 화려한 나비의 묘사로 옮기고 있어요. 꽃이 많으면 자연히 나비가 모여들기 때문이죠. 작가는 길을 가다가 문득 꽃무리 사이로 날아다니는 나비를 보고, 또 우연히 꽃 사이로 들려오는 꾀꼬리 울음소리를 듣게 돼요.

선생 이 장면은 봄날의 아름다운 풍경을 아주 활달하면서도 정확하게 묘사하고 있어.

학생 어떤 시구에서 "붉은 앵두가지에 봄빛이 일렁이구나"라고 했는데, 이러한 정경이 바로 '일렁이는 봄빛'이군요. 그런데 이 시에는 사람이 전혀 출

현하고 있지 않지요?

선생 사람에 대해 쓰지는 않았지만 사람의 움직임은 알 수가 있어. 무성한 꽃들, 날아다니는 나비들, 들려오는 새소리는 모두 작자가 보고 들은 것을 통해 반영된 것이니까. 이것은 시인이 그렇게 분명하게 체득했기 때문에 시 속에 소리와 색을 살려낼 수 있었던 거야. 또한 작자의 어떤 심경이 반영된 것 같니?

학생 그 순간 시인이 느낀 가볍고 유쾌하고 흥분된 심정이 반영되어 있어요. 그는 이미 봄과 하나가 되고, 아름다운 봄날의 한 부분이 되었어요.

35

송나라 수도의 청명절 풍속을
꼼꼼히 그려낸 역사기록화

〈청명상하도〉 3

선생 지난번에는 다리 위를 집중적으로 보았는데 오늘은 천천히 성밖으로 시선을 옮겨보자.

학생 점포가 보여요. 문 앞에 '각점(脚店)'이라는 글자가 있는데 여관이 아닌가요?

선생 내 생각도 그렇다. 다리를 쉬는 곳이라는 의미인 듯하구나. 이 집은 마침 비계(飛階)를 세우는 수리를 하는 것 같은데 계속 영업은 하나 보다. 다리 위에서는 점원이 손님을 끌고, 여관 안에는 손님이 쉬고 있고 문 앞에 말이 서 있구나.

학생 앞으로 갈수록 점점 점포가 많아지고, 도로 위로 가마와 우마차도 보여요. 화면 속의 우마차는 바퀴가 정말로 큰데 무엇으로 만든 것인가요?

선생 당시에는 모두 나무로 만든 다음 표면을 철로 입혀서 아주 견고했단다. 다시 그림을 보면 마차를 수리하는 점포가 보이고 한 기계공이 마침 수리를 하고 있구나.

학생 또 한 무리의 사람들이 보이는데 무엇을 하고 있나요?

선생 잘 모르겠지만 아마도 유랑하는 사람이 구걸하는 듯해. 그를 보고 있는 두 사람이 눈물을 닦고 있는 것 같은데 몸에 걸친 옷을 보면 구걸하는 게 아닌 것 같고, 뭔가를 소리치며 파는 것 같기도 하구나.

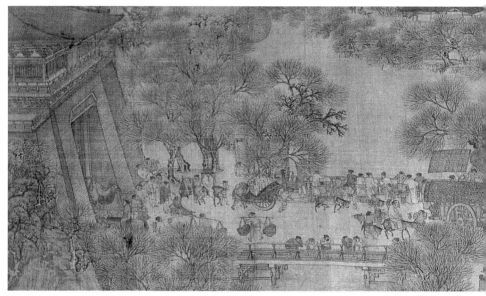

〈청명상하도〉(부분).

학생 그쪽으로 한 떼의 당나귀가 오고 있어요. 등에 짐을 실었는데 아마도 목탄 보따리 같아요.

선생 이 쪽에는 점치는 사람이 있구나. 근심 해결 · 운명 · 사주 등의 문구를 걸어놓은 게 보이고, 몇 사람이 반신반의하는 표정으로 점을 보고 있어.

학생 어느 대갓집의 사람들도 보이네요. 말은 뜰에 누워 있고, 대문 앞에는 심부름꾼 몇 명이 쉬고 있어요. 그들 중에는 무릎을 안고 있는 사람, 머리를 받치고 있는 사람, 아예 땅에 엎드려 잠을 자는 사람도 있어요.

선생 노점상 몇 명이 짐을 지고 성으로 들어갈 준비를 하고 있고, 또 우마차 몇 대가 성에서 나오고 있구나.

학생 입구 바로 앞에 해자가 있는데, 그 못 위에 걸쳐진 나무다리도 굉장히 시끌벅적한데요. 외바퀴 수레 보이세요? 거의 움직이지 못하고 있어요. 당나귀는 죽을 힘을 다해 앞으로 가는데 마치 당나귀 다리가 곧 부러질 것 같아요. 앞에서 수레를 모는 사람도 몸이 앞으로 기운 상태에서 역시 있는 힘을

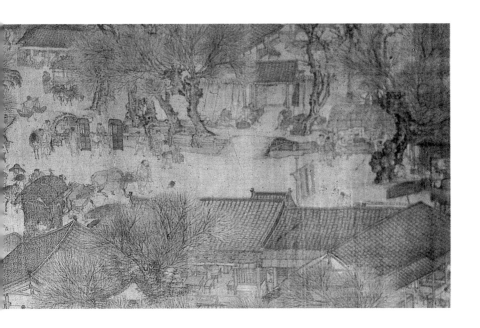

다해 당기고, 뒤의 한 늙은이도 필사적으로 밀고 있어요. 그런데 수레에 흰 천이 덮여 있고 글자가 써 있는데 무슨 뜻이에요?

선생　나도 모르겠다. 여러 사람들이 고증을 했지만, 왜 글자를 쓴 천으로 짐을 덮었는지에 대해서는 분명한 해석이 없단다. 이 밖에도 이 그림에는 해석이 필요한 수수께끼가 많단다.

학생　마침내 성문에 도착했어요. 성문 앞에 어떻게 저렇게 큰 낙타가 있어요? 아, 낙타떼가 마침 성문을 건너오는 중이군요.

선생　이것은 꽤 일리 있는 구도야. 마치 선처럼 성안과 성밖을 연결하는 역할을 한단다.

학생　당시 변량 일대에 서역과의 왕래가 보편화되어 있었다는 것도 설명해 주고 있어요.

선생　거대한 성문도 아주 정교하고 볼 만하구나.

학생　이것이 바로 계화(界畫)이지요?

선생　그렇단다. 계화는 간단하게 말해서 자로 그린 것이라고 할 수 있어. 그

렇지만 어떤 사람은 손으로 직접 그리기도 한단다. 일반 문인들은 종종 이런 그림을 무시했는데 이것은 일종의 편견이라고 생각되는구나.

학생 성 앞의 첫번째 집은 대필서인 것 같아요.

선생 아니, 짐을 들여오고 내보내는 창고 같구나. 문 밖에 한 묶음씩 묶은 짐이 보이고, 문 앞에 당나귀 몇 마리가 서 있지 않니? 가게 안의 많은 나무통에 무엇이 들어 있는지 모르겠구나.

36

네 폭의 그림
한 편의 시

〈절구(絕句)〉―두보

선생 한 쌍의 꾀꼬리 푸릇한 버들숲에서 지저귀고 　　兩個黃鸝鳴翠柳

한 떼의 백로 푸른 하늘로 날아오르네. 　　　　　一行白鷺上青天

창 앞에는 우뚝 솟은 민산의 천년설 　　　　　窗含西嶺千秋雪

문 밖에는 정박한 동오의 만리선. 　　　　　　門泊東吳萬里船

학생 이 시는 저희 초등학교 교과서에 모두 실려 있었는데 아직까지도 깊은 인상이 남아 있어요. 시를 읽으면 눈앞에 네 폭의 그림이 펼쳐지는 듯해요. 화면의 색채는 아주 선명하구요.

선생 그렇단다. 이 시는 네 폭의 그림으로 구성되어 있고 각 구가 한 폭의 그림이란다. 첫구는 "한 쌍의 꾀꼬리 푸릇한 버들숲에서 지저귀고"이구나. 꾀꼬리는 목소리가 매우 낭랑해서 듣기가 좋지. 이 새들이 푸른 버드나무 사이에서 계속 재잘대니 봄의 분위기가 나는구나.

학생 그래요. 초봄의 이른 아침 같아요. 새의 지저귐은 사람들에게 따사로운 느낌을 주지요.

선생 제2구는 더욱 아름답구나. 맑은 하늘이 끝없이 펼쳐져 있고, 그 위를 백로 떼가 일렬로 날고 있어. 이 장면은 높고 원대한 경계로 이끌고 가기 때문에 보고 나면 마음이 트이고 기분이 유쾌해지지.

학생 정말로 그래요. 게다가 이 두 폭은 앞이 근경이고 뒤는 원경으로 선명

253

히 대조되어 있구요.

선생 앞의 한 폭은 두보 자신의 집 뜰의 풍경이고, 뒤의 한 폭은 전체 하늘의 경치이지. 전자가 바로 앞을 내다본 것이라면 후자는 멀리 바라본 장면이지. 그런데 더욱 재미있는 것은 이 두 구가 한 쌍의 대련(對聯)을 구성한다는 점이야. '두 마리의 꾀꼬리'와 '한 떼의 백로'는 모두 날짐승이고, '지저귀다'와 '위로 날아오르다'는 동작이고, '푸른 버드나무'와 '푸른 하늘'은 형용사로 색채를 묘사하고 배경을 보여준다는 것이지. 정말로 정교하기 그지없어.

학생 선생님이 설명해주시니 더 잘 이해가 되네요.

이 시는 그림인 동시에 하나의 악곡이다

선생 이어지는 두 구도 대련이야. 제3구는 서쪽 창을 열고 높은 민산(岷山)을 바라보는 장면이야. 산이 너무 높아 일년 내내 눈이 녹지 않기 때문에 '천년설'이라는 표현을 썼어. 제4구는 "문 밖에는 정박한 동오의 만리선"이구나. 청두에 있는 두보 집은 대강(大江)을 마주하고 있었는데 그 강에서 배를 타고 동쪽으로 만리쯤 가면 동오(東吳), 즉 쑤저우(蘇州) 일대에 도착하게 되지. 삼국시대에 제갈량(諸葛亮)이 그의 부하를 동오에 사신으로 보내면서 "만리길도 발 밑에서 시작한다"라고 했는데, 지금도 두보의 옛 초가집 옆에 '만리교(萬里橋)'라는 다리가 있단다.

학생 이제 이해하겠어요. '문'과 '창', '우뚝하다'와 '정박하다', '민산'과 '동오', '천년설'과 '만리선'이 대구를 이루고 있어요. 대구를 만들어내는 두보의 재능은 정말로 존경할 만하네요.

선생 대구도 중요하지만 그것은 하나의 형식에 불과하단다. 중요한 점은 그가 창조한 경물의 아름다움이야. '우뚝하다(含)'라는 표현으로 창 밖의 경치가 살아나지만 그것은 창 안에 있는 두보의 눈길과 분리되지 않아. 그리고 '정박하다(泊)'는 이 배가 언제 어디서 출발하든 마음도 배를 따라 멀리 떠

나게 하지.

학생 선생님, 이 두 구에서 앞이 정태적이라면 뒤는 동태적이지 않나요?

선생 그렇단다. 다시 더 설명한다면, 전자는 시간적이고 후자는 공간적이지.

학생 시간은 천년이고 공간은 만리라. 이렇게 말하니 이 네 구는 마치 그림, 그것도 살아 움직이는 그림 같군요.

선생 다시 시에 나타난 대구만을 한번 보자.

한 쌍의 꾀꼬리 ─ 푸릇한 버들숲 ─ 지저귀다
한 떼의 백로 ─ 푸른 하늘 ─ 날아오르다
창 앞 ─ 민산의 천년설 ─ 우뚝하다
문 밖 ─ 동오의 만리선 ─ 정박하다

학생 이렇게 분리해보니 리듬감과 운율의 아름다움도 있는 것 같아요.

선생 이것이 바로 중국 고시(古詩) 특유의 음악미란다. 이 시는 그림이면서 시이고 나아가 하나의 악곡이지. 이 세 가지가 결합되었으니 어찌 아름답지 않을 수 있겠니? 여기서 더 나아가 시를 더 잘 이해하려면, 이러한 경물의 아름다움과 음악의 아름다움으로부터 두보의 심정을 느낄 수 있어야 하지 않겠니?

학생 시를 읽고 났더니 저도 마음이 유쾌해지는 것 같은데, 아마 당시 두보의 심정도 저와 같지 않았을까요?

선생 바로 그렇단다. 당시는 전란이 종식된 상황이었으니 두보도 당연히 즐거운 마음이었겠지. 그러고 보면 결국 경치의 아름다움이나 음악의 아름다움도 모두 마음에서 연유하는 것이지.

학생 정말 그런 것 같아요.

송나라 수도의 청명절 풍속을

꼼꼼히 그려낸 역사기록화

〈청명상하도〉 4

선생 〈청명상하도〉에 대해 이미 세 번에 걸쳐 자세히 살펴보았지만 주마간산
격이라 많은 부분이 빠졌을 거야. 아쉽지만 오늘은 그림의 마지막 부분을 보
도록 하자. 성안은 성밖과 비교해 어떻니?

학생 더 떠들썩하고 한층 풍부해졌어요. 양쪽에 집들이 연이어 있고, 다
방·주점·여관·정육점·사당·관공서 등등이 보여요. 상점 중에는 비단
을 전문적으로 파는 곳, 향을 파는 곳, 신전에 바치는 초나 종이를 파는 곳이
있어요.

선생 이 외에 의원, 마차 수리점, 점집, 이발소 등도 보이는구나. 일부 큰 상
점 앞에는 '단청으로 장식한 문'을 설치해 손님을 끌고 있어.

학생 뿐만 아니라 많은 점포와 주택들이 모두 정점(正店)·손양점(孫羊
店)·정원외가(王員外家) 등의 간판을 걸었어요. 그 중에 '조태승가(趙太丞
家)'라는 곳이 있는데 대략 약도 같이 파는 의사인가 봐요. 문 앞에 광고판을
높이 세웠는데 '술병에는 진방집향환(眞方集香丸)' '위장병에는 태양중환(太
陽中丸)'이라고 씌어 있어요.

선생 이곳은 돈을 헤프게 쓰고 폭음으로 인해 병이 난 사람들을 전문적으로
치료하는 곳인가 보구나.

학생 거리는 발 디딜 틈이 없을 정도로 사람들이 끊이지 않고 있어요. 물건

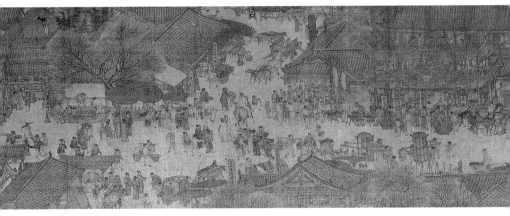

〈청명상하도〉(부분).

을 팔고 사는 사람, 할 일 없이 구경나온 신사, 큰 말을 탄 관리, 등짐 지고 소
리쳐 파는 장사치, 가마를 탄 대갓집 권속들, 보따리를 멘 행각승 등이 보여
요.

선생 설서(說書)[1]를 듣는 동네 꼬마, 술집에서 폭음하는 귀족 자제들, 성문
근처에서 구걸하는 늙은이도 있구나. 또 바깥일에는 일절 신경을 끄고 책읽
기에 전념하고 있는 서생도 보이는구나.

학생 이 그림에는 남녀노소, 사농공상(士農工商) 중에 어느 하나도 빠진 것
이 없어요. 송대 사회의 소백과전서라는 말에 조금도 손색이 없어요.

선생 교묘하게도 작자는 그림 끝에 길을 물어보는 장면을 안배했단다. 등에
보따리를 지고 손에는 사각통을 든 외지 사람이 보이니? 아마도 친척이나 친
구에게 의탁하기 위해 온 것 같은데 길을 몰라 이곳 사람에게 물어보고 있어.

학생 그는 길을 가리키는 사람의 말을 들으면서
고개를 돌리고 그림 바깥을 둘러보는데, 그곳이
바로 자신이 가고자 하는 장소인가 봐요. 고개
돌리는 동작이 그림을 보는 사람들을 끌어들여
더욱 넓은 세상을 연상하게 해요. 그래서 그곳이

●1 송대 이래 민간문예의 하나로
옛날에는 강사(講史)라고도 했다.
창과 대사를 이용해 《삼국연의(三
國演義)》나 《수호전(水滸傳)》 등의
시대물과 역사물을 이야기하는 것
을 말한다.

257

과연 어떤 곳인지 더욱 알고 싶게 하죠.

선생 이것이 바로 "그림은 다 그렸지만 남긴 뜻은 무궁하다"는 것이란다. 이전에 〈청명상하도〉에 훨씬 더 시끌벅적한 장면이 있을 거라고 추측한 사람도 있었지만, 세부적인 안배를 볼 때 그림이 완성되었다고 볼 수 있을 것 같다. 이 그림은 현재 베이징 고궁박물원에 보존되어 있어.

그림은 다 그렸지만 남긴 뜻은 무궁하다

학생 이 그림이 지금까지 보존되기는 쉽지 않았을 것 같아요.

선생 당연하지. 여러 시대, 여러 사람의 손을 거쳤단다. 처음에는 선화어부(宣和御府)에 소장되었다가 북송이 망한 후 북방으로 흘러들어갔어. 원대에는 황가의 내부(內府)에 들어갔다가 내부의 표구공이 모본과 바꾸어 모 귀족에게 팔았고, 이렇게 여기저기 팔리다가 명대에 들어와서는 간사한 재상인 엄숭(嚴嵩)의 손에까지 들어갔단다.

학생 이후에 엄숭의 재산이 몰수되지 않았나요?

선생 엄숭의 재산이 몰수된 뒤 다시 내부로 옮겨지지만 오래지 않아 태감(太監)인 풍보(馮保)의 손으로 들어가게 돼. 그가 쓴 제기에 의하면 황제가 상으로 주었다고 하지만 사실은 훔친 것이지. 만약 정말로 상으로 받은 것이라면 제기에서 크게 허풍을 떨었을 법도 한데, 단지 "주상께서 하사하다"라고만 썼거든. 부정한 방법으로 얻었음을 알 수 있는 대목이지.

학생 그 이후에는요?

선생 풍보에서 청대까지는 상세한 고증이 없단다. 건륭제 때 육(陸) 아무개라는 사람과 필(畢) 아무개라는 사람이 이 그림에 남긴 기록을 통해 처음에는 육씨의 집에 있다가 나중에 필씨의 집으로 옮겨진 것을 알 수 있어. 그리고 가경(嘉慶) 4년 필씨의 재산이 몰수당한 이후에는 청 내부로 옮겨지고 1911년까지는 계속 그곳에서 보존되지. 이후 마지막 황제인 부의(溥儀)가 동

생 부걸(溥傑)에게 상을 내린다는 명목●2으로 톈진(天津)으로 몰래 옮기고, 만주국(滿洲國)을 세운 후에는 다시 창춘(長春)의 궁으로 가져갔어. 1945년 2차대전이 끝나자 부의가 몸에 지니고 도망가려다 뜻대로 되지 않자 잿더미에 던지려는 것을 겨우 빼앗았다고 하는구나.

학생　고귀한 보물이 온갖 고초를 겪은 뒤에야 비로소 편안한 안식처를 찾게 되었군요.

●2 당시 황위를 박탈당한 부의는 황궁의 보물을 빼돌릴 목적으로 창춘에 있던 자신의 아우 부걸에게 상을 준다는 핑계로 〈청명상하도〉를 비롯한 여러 서화들을 빼돌렸다.

259

37

기백이 웅대하고
생각은 심원하다

〈악양루에 오르다(登岳陽樓)〉―두보

선생 "백성보다 나중에 즐거워하고 먼저 걱정하는 것은 범희문도 알 것이며, 옛날에 명성을 듣고 오늘에야 오른 것은 두소릉이 비로소 시에서 말했네.(後樂先憂 范希文庶幾知道 昔聞今上 杜少陵始可言詩)"

학생 방금 말씀하신 것은 악양루의 기둥에 써 있는 대련이 아닌가요? 앞 구절은 범중엄(范仲淹)의 "천하의 백성보다 먼저 걱정하고, 천하의 백성이 즐거운 연후에 즐거워한다(先天下之憂而憂 後天下之樂而樂)"라는 정신을 널리 칭찬하고 있고, 뒤 구절은 두보의 〈악양루에 오르다〉라는 시에 나오는 구절이에요. 그렇지요?

선생 그렇단다. 오늘은 이 시를 배워보자.

학생 예부터 들어오던 동정호 昔聞洞庭水
 오늘에야 악양루에 올랐다. 今上岳陽樓
 오나라 초나라를 동남으로 나누고 吳楚東南坼
 해와 달이 밤낮으로 지고 떴지. 乾坤日夜浮
 친지와 벗은 소식 한 자 없고 親朋無一字
 외로운 돛배에는 늙고 병든 몸. 老病有孤舟
 관산의 북쪽은 아직도 전쟁이고 戎馬關山北
 난간에 기대어 눈물짓는다. 憑軒涕泗流

선생 예로부터 악양루를 제목으로 한 글이나 시가 참으로 많은데, 그 중에서 가장 뛰어난 작품을 꼽으라면 단연 범중엄과 두보의 것이지.

학생 두보의 시는 언뜻 읽어보면 기백이 웅대하고 감개무량해 가히 절창이라고 할 수 있을 것 같아요. 그런데 도대체 어디가 좋은지는 잘 모르겠어요.

병을 안고 누대에 올라 난간에 기대어 멀리 바라보매 시대와 국가 걱정에 슬픔을 금할 길 없다

선생 먼저 이 시의 배경을 이해해야 한단다. 이 시는 768년, 두보가 세상을 떠나기 2년 전에 지은 시로, 당시는 토번이 침공해 수도에 계엄령이 내려지고 전쟁이 잦은 다사다난한 때였어. 이 해 봄에 두보는 가족을 이끌고 쓰촨(四川)의 쿠이저우(夔州)에서 삼협으로 떠났는데, 생활은 궁핍하고 게다가 병까지 겹친 상태에서 의지할 곳 없이 유랑하고 있었어. 이 해 겨울, 병을 안고 악양루에 올라 난간에 기대 멀리 세상을 바라본 두보는 시대와 국가를 걱정하는 마음에 슬픔을 금할 길이 없었어.

학생 젊었을 때에는 원대한 정치적 포부가 있었건만 일생 동안 불우했으니 그 비분을 시를 빌려 털어놓을 수밖에 없었군요.

선생 첫째 연은 표면적으로는 평소 동정호와 악양루에 대해 오랫동안 흠모해오다가 오늘에야 다행히 거기에 올라 넓고 좋은 호수의 물빛과 산색을 보게 되어서 매우 기뻐하는 것처럼 그려졌어.

학생 그런데 실제로는요?

선생 실제로는 깊은 뜻이 담겨 있는데 뜻을 이루지 못한 자신의 현실에 대해 말하고 있어. 예전의 장대한 포부는 이제 이미 물거품으로 사라지고 말았어. '예전에'는 젊고 건강했으나, 악양루에 오르는 지금은 이미 지병이 온몸을 감싸고 있지.

학생 제3·4구는 악양루에서 본 장대하고 아름다운 경치에 대해 쓰고 있어

요. 끝없이 광활한 동정호가 마치 예진 오나라와 초나라가 있었던 동남쪽을 양분하는 것 같다고요.

선생 그렇지. 그리고 전우주의 해와 달과 별이 모두 이 속에서 뜨고 졌지. 짧은 열 자 속에 팔백 리 동정호의 광활하고도 웅장한 형상이 모두 묘사되었어.

학생 그런데 선생님, 역사지리로 살펴보면 동정호의 사방은 모두 고대에 초나라의 영토였는데 오나라와 초나라로 양분되었다고 하는 것은 억지인 것 같아요. 그리고 제4구 "해와 달이 밤낮으로 지고 떴지"가 대해를 노래한 것이라면 조조의 〈창해를 바라보다(觀滄海)〉처럼 확실히 훌륭하지만, 호수를 묘사하는 표현으로는 부적절해 보여요.

선생 맞는 얘기다. 무엇보다 명가의 명편에 의심을 품어보는 자세가 훌륭하구나. 그러나 시인들은 경물을 묘사할 때에 종종 과장을 하기 때문에 실(實) 속에 허(虛)가 있고, 허 속에 실을 담는 수법을 사용하는 법이란다. 따라서 너무 지나치게 상투적으로 해석하면 곤란해. 그리고 이 연은 대구가 특히 정밀해서 앞뒤의 구가 대구를 이룰 뿐만 아니라 한 구 내에서도 대구를 이루고 있어. 가령 오와 초, 동쪽과 남쪽, 해와 달, 낮과 밤 등이 그 예라고 할 수 있지. 이 두 구는 묘사가 확실히 신중하면서도 경쾌해 독특함이 있어.

학생 호수의 광대한 기백을 대하고 두보는 자신의 불우함과 가난, 이루지 못한 장대한 뜻, 소식이 끊어진 친지와 벗, 몸의 갖가지 질병, 그리고 배가 집이 되어버린 현실을 생각하고 있어요. 그래서 이렇게 경치로 촉발된 정서를 "친지와 벗은 소식 한 자 없고, 외로운 돛배에는 늙고 병든 몸"이라고 표현했어요.

선생 '유(有)'와 '무(無)'는 표면적 의미는 상반되지만 실제로는 서로의 의미를 보충해주고 있어. '외로운 돛배'가 '소식 없음'의 슬픔을 드러내고, '소식 없음'이 '외로운 돛배'의 슬픔을 가중시키고 있어.

학생 두보 만년의 처량한 풍경에 동정이 가네요.

선생 그렇지만 두보는 결국 시성(詩聖)이라는 명성에 부끄럽지 않게 우국과 우민의 정서를 결코 개인이라는 작은 세계에 가두지 않아. 그래서 시의 마지막에서 "관산의 북쪽은 아직도 전쟁이고, 난간에 기대어 눈물짓는다"라고 하지. 즉 시인은 난간에 기대어 북쪽을 바라보며 눈물을 비오듯이 흘리지. 하지만 이 눈물은 단지 자신의 불우함 때문만이 아니라 재난이 많은 국가와 정처 없이 떠도는 백성들을 위해 흘리는 것이지.

학생 이렇게 자신의 처지를 통해 남을 헤아리는 정신은 두보의 다른 시에서도 읽을 수가 있어요.

어찌하면 천만 칸의 큰 집을 지어

安得廣廈千萬間

천하의 불우한 선비들 즐겁게 하고

大庇天下寒士俱歡顔

비바람에도 산처럼 태연하게 할 수 있을까?

風雨不動安如山

아아, 언제쯤 눈앞에 우뚝 솟은 집을 보게 될까?

嗚呼 何時眼前突兀見此屋

그때에는 내 초가집이 부서져 얼어죽어도 상관없으리.[1]　吾廬獨破受凍死也足

선생 너도 고금의 시를 함께 생각하는구나. 아주 훌륭하다. 너도 이제 "더불어 시를 말할 수 있는"[2] 단계에까지 이른 것 같구나.

●1 《가을바람에 초가집 지붕 날아가 노래하다(茅屋爲秋風所破歌)》라는 시의 끝부분. 본문에 인용된 시의 앞부분은 다음과 같다. "팔월의 세찬 가을바람이, 내 집의 몇 겹 지붕을 말아가버렸네./띠풀 강 너머로 날아 물가에 흩어져, 높은 것은 숲 가지에 걸리고, 낮은 것은 웅덩이에 나뒹굴다./남쪽 마을 아이들은 나를 늙어 힘없다고 얕잡아보고, 뻔뻔하게도 면전에서 도적질해, 공공연히 띠풀을 안고 대숲 속으로 들어간다./입이 마르고 목이 타도록 외쳐도 소용없고, 돌아와 지팡이 잡고 혼자 탄식한다./이내 바람은 잦고 구름은 검게 물들며, 가을 하늘은 아득히 어두워간다./낡은 삼베이불은 쇳덩어리처럼 차갑고, 그마저 개구쟁이의 발길에 찢어졌네./비가 새는 집은 마른 곳 없건만, 삼대 같은 빗줄기는 하염없이 내린다./난리통에 잠도 부족한데, 긴 밤 비에 젖으면서 어이 지샐까?"

●2 《논어》〈학이(學而)〉에서 공자와 제자 자공의 대화에 나오는 말. "사(자공의 이름)야말로 이제 더불어 시를 논할 만하구나. 지난 일을 일러주었더니 앞으로 올 일까지 아는구나!"

형태와 정신이 겸비된

극사실주의 회화

〈설경한금도(雪景寒禽圖)〉 설경 속의 새

선생 오늘은 송대의 화조화 〈설경한금도〉를 감상해보자. 이것은 한 폭의 사실주의적인 작품이란다.

학생 중국화 가운데 어떤 작품은 아주 추상적인 데 반해 또 어떤 작품은 극히 사실적인데, 이것은 무슨 까닭인가요?

선생 중국의 전통회화는 형식에서 사의(寫意)와 사실(寫實) 두 종류로 크게 나눌 수 있단다. 사의화(寫意畫)는 형사(形似)에 얽매이지 않고 일격(逸格)이나 신운(神韻)을 추구하며 문인화(文人畫)의 범주에 속해. 반면 사실화는 사물의 형체나 색채 묘사에 치중해 세부의 필획 하나에도 빈틈이 없는데 주로 원체화(院體畫)가 여기에 속하지.

학생 원체화라면 송 휘종 시기의 화원파의 작품이 아닌가요? 이 작품들은 어떤 특징이 있나요?

선생 북송의 한림도화원은 휘종 조길(趙佶)의 대대적인 제창으로 정교하고 엄밀하며, 화려하고 웅장한 회화 풍격을 형성한단다. 도화원 화가들은 사실에 치중하고 형사를 숭상하며 "사물의 도리를 파고들어 이치를 밝히다(格物窮理)"를 강구했는데, 이러한 특징들이 모두 송대 원체화에 반영되어 있단다.

학생 〈설경한금도〉와 방금 말씀하신 원화체의 풍격 특징이 매우 비슷한데 이 작품도 원체화인가 보죠?

왕정국, 〈설경한금도〉, 남송, 화첩, 비단에 채색, 24.3×26cm, 타이베이 고궁박물원.

선생　그래, 작자 왕정국(王定國)●1은 북송의 도화원 소속 화가였단다. 그러면 화가가 화제를 어떻게 표현했는지 한번 살펴보자. 감탕나무에 쌓인 눈이 한 떨기 꽃처럼 투명하고 깨끗하고 부드럽구나. 만약 가지를 조금이라도 흔들면 곧 얼음같이 차가운 눈꽃이 떨어질 것 같구나.

●1 12세기경 송대의 화가. 화조화에 뛰어났다. 흔히 북송시대의 서화 감상가였던 왕공(王鞏)도 자가 정국이었기 때문에 동일인물로 혼동되곤 한다.

학생　왼쪽으로 할미새가 보이는데 약간 펼쳐진 두 날개가 마치 부채처럼 움직이고, 꼬리에 잔뜩 힘을 주고 아래쪽의 작은 가지를 누르며 서 있어요. 머리와 등, 꼬리가 반원을 이룬 채 막 가지

끝에 내려와 아직 몸과 털을 제대로 펴지 못한 상태라는 느낌을 주어요.

선생 위로 반쯤 벌어진 주둥이는 선명한 감탕나무 열매를 물고 있구나. 목을 팽팽히 해서 삼키려고 하지만 여의치 않은 모습이 매우 생생하구나.

학생 겨울새 하면 으레 떠오르는 움츠린 목과 흐트러진 털, 추위를 피해 가지로 날아드는 일반적인 공식과 달리, 화가는 생동적이고 생기 넘치는 겨울새의 형상을 그려 쓸쓸한 겨울 풍경과 극적으로 대비시키는 효과를 거두었어요.

생기 넘치는 겨울새의 모습을 사실적으로 그려내다

선생 모든 예술은 공식이 없는 상태에서 공식을 만들어내고 다시 그 공식을 타파하는 일련의 과정을 거치는데, 그러한 과정이 바로 예술의 발전이란다. 이 그림은 새의 등, 배, 두 날개, 날갯죽지 및 꼬리, 덥수룩하지만 부드러운 털, 곧고 풍성한 날개털이 아주 사실적으로 그려졌어.

학생 화가의 붓 터치가 그 사실적인 공력을 곳곳에서 보여주고 있어요. 감탕나무 열매의 조형과 크기 그리고 광택의 묘사는 그야말로 실물과 전혀 차이가 없어요. 사람들은 늘 유화만이 질감을 표현할 수 있다고 하지만, 실제로 사실적인 중국화도 표현수법이나 사실적인 효과에서 결코 유화에 뒤지지 않는 것 같아요.

선생 그렇단다. 이 그림이 바로 너의 그러한 견해에 대한 증거가 되겠구나. 사실적이고 생동적일 뿐만 아니라 작품의 기운과 의미도 성공적으로 전달되어 형식과 내용이 겸비된 훌륭한 작품이라고 할 만하지.

학생 그럼요, 제 말이 맞다니까요!

38

백골과 겨울옷이

사람의 마음을 울리다

〈변방의 사람들을 애도하다(吊邊人)〉
—심빈(沈彬)●1

선생 오늘은 변새시 한 수를 읽어보자.

학생 변새시는 변방의 전쟁을 제재로 한 시를 말하지요?

선생 그렇다고 할 수 있지. 오늘 볼 변새시는 심빈의 〈변방의 사람들을 애도
하다〉란다.

전투소리 가라앉은 후 들판의 바람도 흐느끼고 殺聲沈後野風悲

달이 떠오르도록 기다려도 전사들 돌아오지 않네. 漢月高時望不歸

백골은 이미 말라 모래 위로 풀이 자라는데 白骨已枯沙上草

식구들은 여전히 겨울옷을 보내네. 家人猶自送寒衣

학생 내용이 너무 처참해요.

선생 그렇고말고! 시는 한차례의 전투가 끝난 뒤의 전장터를 묘사하는 것으
로 시작하고 있어. "전투소리 가라앉은 후"에서 방금 한차례의 격렬한 백병
전이 있었음을 연상할 수 있지.

학생 아마도 "피가 줄줄 흐르고, 싸우는 소리가
하늘까지 진동했음"에 틀림없어.

선생 지금은 모든 게 조용해지고 "들판의 바람

●1 865~961. 당대의 시인. 시의 작
법이 참신하다는 평을 받는다.

도 흐느끼고" 있어. 즉 저 밀리서 쏴쏴거리며 불어오는 들판의 바람이 마치 어지럽게 흩어져 있는 시체들을 애도하는 것 같구나.

학생 그런데 영지 안의 전우들은 아직 그 사실을 모르고 영웅처럼 개선해 돌아오기를 기다리고 있어요. 하지만 달이 이미 높이 떴는데도 전우들은 아직 돌아오지 않아요.

선생 으스름한 달빛이 죽은 병사들의 창백한 얼굴을 비추고 있고, 방금까지 원기왕성하던 청년은 다시 일어나지 못할 처지가 되었어.

학생 "기다려도 돌아오지 않네"라는 부분이 너무 고통스러워요.

전사의 백골은 이미 말라가는데 가족들은 여전히 겨울옷을 만들고 있다

선생 여기에 고통스러운 부분이 하나 더 있어. "백골은 이미 말라 모래 위로 풀이 자라는데, 식구들은 여전히 겨울옷을 보내네." 전사들의 시체는 이미 백골로 변해가는데 가족들은 여전히 그들을 위해 한땀 한땀씩 바느질한 겨울옷을 인편에 보내고 있어.

학생 추울까 봐 그러는 거겠죠? 이미 추위조차 느끼지 못하는데 말예요. 옷을 짓는 이는 아마도 백발이 성성한 늙은 어머니이거나 갓난쟁이를 키우는 젊은 아낙이겠죠. 이제는 백골이 되어버린 이를 위해서 겨울옷을 짓는 정경에 차마 눈물을 떨구지 않을 수가 없어요. 너무 참혹한 장면이에요.

선생 강렬한 대비가 놀랄 만한 효과를 자아내 독자를 깊이 감동시키고 있어. 이 시가 사람을 감동시키는 이유를 곰곰이 살펴보면 주로 몇 가지 대비를 통해서인데, '백골이 이미 마르다'는 죽은 지 오래되었음을 말하는데, 이것과 가족들이 여전히 겨울옷을 짓고 있는 장면은 시간적인 대비이지.

학생 그리고 으스름한 달빛 아래 들판에 누운 시체와 영지에서 기다리는 전우들의 소망도 그래요. 더 이상 추위와 더위도 느끼지 못하고 그리워하지도

못하는 상황과, 추울까 봐 걱정하고 다시 만날 날을 고대하는 장면이 모두 감정적인 대비를 이루고 있어요.

선생 이렇게 장소와 시간, 감정의 대비를 통해 겨우 스물여덟 자가 한 편의 장편소설과 같은 역할을 하고 있어. 이런 변새시는 당시(唐詩) 가운데 적지 않은데, 가령 진도(陳陶)●2의 〈농서의 노래(隴西行)〉는 이 시보다 더 유명한 작품으로, 마지막 두 구에서 "가련하여라 무정하 강변의 유골, 바로 규방 아낙의 꿈속 사람일세(可憐無定河邊骨 猶是深閨夢裏人)"라고 했지.

학생 정말 너무 안타깝군요.

●2 803~879경. 악부를 잘 지은 당대의 시인. 〈농서의 노래〉가 인구에 회자되는 명편이다.

38

그림 속에

화가의 그림자가 있다

〈부용금계도(芙蓉錦鷄圖)〉 연꽃과 금계

학생_ 중국 역사에서 정치보다 예술에 더 관심이 많고 실제로도 걸출한 솜씨를 보였던 군주가 있었다는데 사실인가요?

선생_ 그렇단다. 오늘 소개할 송 휘종 조길(趙佶)●1이 바로 그런 사람이란다. 그는 시·서·화에 상당한 조예가 있었지만 결국은 망국의 군주였지.

학생_ 글씨와 그림은 그 사람과 같고, "화품이 곧 인품이다"라고들 하는데, 그렇다면 조길의 그림에도 어리석은 군주의 면모가 반영되어 있나요?

선생_ 좋은 질문이구나. 재미있는 질문이기도 하고. 너의 궁금증을 그의 〈부용금계도〉를 통해 풀어보도록 하자. 화면의 위쪽에 무엇이 그려져 있니?

학생_ 활짝 핀 연꽃이 위에서 아래로 화면의 2/3를 차지하고 있는데, 꽃잎이 녹색가지와 대비되어 더욱 이뻐요. 화려한 색채의 금계 한 마리가 마치 방금 날아온 듯 가지를 딛고 서 있어요.

선생_ 탄력이 풍부한 나뭇가지를 통해 가지가 조금 움직였다는 것을 느낄 수 있구나.

학생_ 유동적인 선과 고상하고 자유로운 필법을

●1 1082~1135. 중국 최고의 풍류 황제로 칭해지는 북송 제8대 황제 휘종. 재위 25년 동안 구법당에 대한 탄압, 과중한 세금과 유가증권의 남발, 사치를 위한 무분별한 토목사업 등의 폭정을 거듭하고, 금(金)과의 대치상황에서 외교적인 무능력으로 인해 북송을 망하게 한 장본인이다. 하지만 궁정화원을 직접 지도하고 장려하여 북송회화를 최고 전성기에 올려놓은 후원자였고, 자신또한 화조화와 절지화에 뛰어난 화가였다. 최근 그의 그림 중 하나인〈사생진금도(寫生珍禽圖)〉가 베이징 쿤룬(崑崙) 호텔에서 열린 서화경매에서 2530만 위안(한화 40억 5000만 원)에 낙찰되었다.

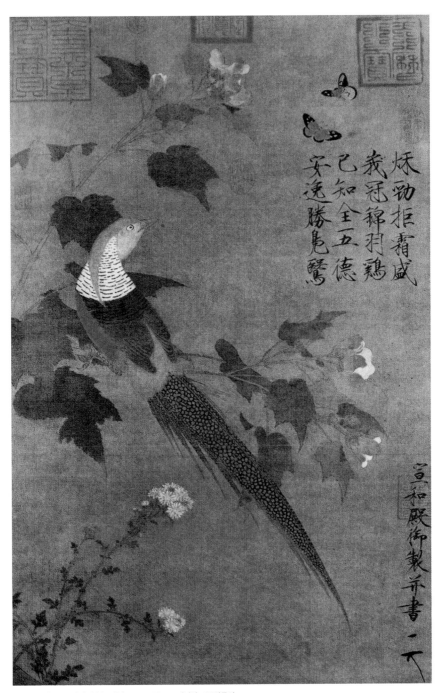

秋勁拒霜盛
義冠錦羽雞
已知全五德
安逸勝鳧鷖

宣和殿御製并書一天

(전)조길, 〈부용금계도〉, 북송, 채색, 81.4×54cm, 베이징 고궁박물원.

통해 금계의 표정이 특히 두드러지게 나타나 있어요. 금계는 목을 돌리고 머리를 들어올려 아주 한가로운 자세로 화면 오른쪽 상단의 하늘하늘 춤추듯 나는 채색 나비 한 쌍에게서 눈을 떼지 못하고 있어요.

선생 금계의 이런 모습에서 사람들은 무엇을 떠올리겠니?

학생 향락만을 추구하고, 술과 여자에 빠져 풍류를 일삼는 천자겠지요.

선생 참 묘하지 않니? 그림 속에 화가의 그림자가 있으니 말이다. 게다가 제화시는 더욱 교묘하단다.

학생
만발한 가을 국화	秋勁拒霜盛
높은 볏의 금계.	峨冠錦羽鷄
알겠구나, 이미 오덕을 갖추어	已知全五德
오리 갈매기보다 태평스러운 것을.	安逸勝鳧鷖

시의 내용에 대해 설명을 해주세요.

선생 '거상(拒霜)'은 국화의 별명이고 '아관(峨冠)'은 높은 관을 말하는데 여기서는 닭의 볏을 말하지.

학생 그러면 '오덕'은 무엇인가요?

선생 옛사람들은 닭이 다섯 가지 품덕, 즉 문(文)·무(武)·용(勇)·인(仁)·신(信)을 지녔다고 했어. 머리 위의 볏이 '문'이고, 다리의 씩씩함이 '무'이고, 적과 마주치면 감히 덤벼드는 것이 '용'이고, 먹을 것이 보이면 동료를 부르는 것이 '인'이고, 시간에 맞춰 새벽을 알린다고 해서 '신'이라고 했단다.

학생 정말 재미있네요.

선생 그리고 '안일(安逸)'은 바로 '태평'을 말한단다.

학생 '부예(鳧鷖)'는 오리와 갈매기를 말하는 것이죠?

선생 맞단다. 그러나 여기에서는 《시경(詩經)》〈대아(大雅)〉에 나오는 한 편을 지칭하는데, 그 내용은 바로 제왕이 선조의 과업을 능히 계승할 수 있다는

것이란다.

학생 과업을 계승한다는 것은 바로 "고국 강산을 지킨다"는 의미이군요.

선생 이 시에서 조길은 아주 득의양양해하지. 자신을 오덕을 갖춘 금계에 비유하고, 반드시 선조의 과업을 계승하고 선양할 수 있을 것이라고 호언장담하고 있어.

백성의 안위보다는 금계의 안일한 향락을 그리는 데 치중하다

학생 자신감이 대단한걸요. 사실 당시에 송은 이미 부패가 극에 달했고, 북방의 오랑캐가 수도의 코앞까지 온 상황이었잖아. 그런데도 그는 여전히 안일하게 당시 카이펑의 명기였던 이사사(李師師)와 만나고 있었다고 해요.

선생 이 그림에 그러한 그의 인품이 반영되어 있는 것 같니?

학생 그럼요.

선생 사실, 그림의 제재로 본다면 그는 화조풍월(花鳥風月)과 같은 자연 경물의 묘사에 뛰어난 솜씨를 지녔어. 그가 얼마나 세밀하게 관찰했는지가 보이지 않니? 잎 하나 하나가 모두 다른 모습이거든.

학생 하지만 백성의 안위보다 화조에 더 많은 신경을 쏟았어요. 게다가 화조 중에서도 서리와 눈에 굴하지 않는 국화가 아니라 금계의 안일한 향락을 그리는 데 치중했어요.

선생 이것이 바로 그의 생활의 반영이 아니겠니? 붓놀림을 살펴보면 필력이 마르고 곧지만 결국 세밀함으로 흐르고 있어. 그리고 색채는 짙고 화려하지.

학생 울긋불긋하고 화려하며 웅장해 보여요.

선생 구도는 아주 정교하고 세밀하단다. 국화 한 떨기가 화면의 오른쪽 하단의 공백을 깨뜨리고, 시구의 안배도 아주 세밀하고 적절해.

학생 화면의 배치에 고심한 흔적이 보여요. 하지만 기교가 높지만 힘이 부족하고, 구상이 독특하지만 감정의 토로가 없는 그림이에요.

선생 드높은 기개에 대해서는 더 말할 필요도 없겠지. 그림만이 아니라 그가 쓴 글씨도 깔끔하고 이쁘고, 섬세하고 미끈하기만 해서 대장부의 기개가 부족하지.

학생 이것이 바로 "글씨와 그림은 그 근원이 같다(書畫同源)"[2]는 것이군요.

선생 그 근원은 다름 아닌 인격과 인품이란다.

●2 중국회화와 서법의 밀접한 관계를 말하는 것으로, 양자는 그것의 탄생과 발전과정에서 서로 보완했다는 의미이다.

39

마음에 울려퍼지는

한밤중의 종소리

〈한밤중에 풍교에 정박하다
(楓橋夜泊)〉—장계(張繼)[1]

선생 "어선의 등불 들어 내 두 눈을 따뜻이 비추고, 진정 풍교 가까이 정박하고 싶네.…… 천년의 세월 동안 달이 지고 새가 울었지. 파도소리 여전하지만 예전의 밤은 아니네. 지금 그대와 나 어떻게 옛일을 함께 하리요? 오래된 배표 한 장으로 당신의 객선에 승선할 수 있을까?" 이 노래를 알겠니?

학생 당연히 알죠. 유행하는 노래 〈파도소리는 변함없이(濤聲依舊)〉잖아요.

선생 너도 알겠지만, 1994년 상하이의 대학입학시험에서 이 노래 제목을 주고 가사가 어떤 고시(古詩)를 인용한 것이냐는 문제가 있었어. 작자가 누구인지 알겠니?

학생 그야 어렵지 않아요. 당대 장계의 〈한밤중에 풍교에 정박하다〉예요.

선생 맞다. 항상 교과 외 지식을 접하더니 아는 것이 많구나. 당시 학생들 중에는 틀리게 답한 사람이 적지 않았다는구나.

학생 그런데 이 시는 늘 수수께끼 같은 느낌이 있어요. 이렇게 짧은 네 구가 천년 동안 사람들의 주목을 받는 이유는 과연 무엇인가요?

선생 이유가 분명히 있지. 오늘 이 시를 감상해 보자.

학생 달은 지고 까마귀 울고 하늘에 서리 가득한데 月落烏啼霜滿天

●1 ?~779경. 당대의 시인. 현재 50여 수의 시가 전하는데, 빈번한 전쟁으로 인해 백성들이 겪어야 하는 고통을 반영하거나, 선시적 분위기가 농후한 작품이 많다.

강변의 단풍나무와 어선의 등불을 시름겨워 바라보다 잠이 든다.

江楓漁火對愁眠

고소성 밖 한산사　　姑蘇城外寒山寺

한밤의 종소리 나그네 뱃전까지 들려오네.　　夜半鐘聲到客船

선생　먼저 이 시의 표면적인 의미부터 해석해보자. 제1구에는 세 개의 이미지가 있어. 즉 밝은 달이 지고, 까막까치가 울고, 하늘에 차가운 서리가 가득해.

학생　분명히 날이 밝기 전의 경치일 거예요.

선생　날이 밝기 전의 느낌이기도 하지. 서리는 땅 위에만 있는데 하늘에 가득하다고 한 것은 일종의 느낌이거든.

학생　제2구에도 몇 개의 이미지가 있어요. 강변의 단풍나무와 어선의 등불이 바로 그것이에요. 그런데 선생님, 이 구에서 "시름겨워 바라보다 잠이 든다"에서 도대체 누가 "시름겨워 바라보다 잠이 드는" 건가요?

선생　이 구는 의미가 애매한데, 강변의 단풍나무와 어선의 등불이 마주보며 잠든다고 해석할 수도 있고, 나그네와 어선의 등불이 마주 대하며 잠든다고 해석할 수도 있어. 그러나 내가 보기에는 배 위의 나그네가 서리 내리는 밤 단풍나무와 어선의 등불을 보며 수심에 잠겨 잠이 든다고 해석하는 것이 나을 것 같구나.

학생　원래 시구를 도치해 "대강풍어화수면(對江楓漁火愁眠)"이라고 보신 것이군요.

선생　잘 이해했다. 바로 이어지는 "고소성 밖 한산사"를 단지 두 곳의 장소라고만 보면 안 돼. 중간에 '밖'이라는 방위를 나타내는 단어가 더해져 두 지점 사이에 다양한 풍경과 정서를 담았거든. 만약 "상해탄 밖 정안사(上海灘外靜安寺)"라고 하면 흥미가 없어지지.

학생　어째서요?

선생　여기에는 문화지리학적 문제가 포함되어 있어. 즉 한 곳의 자연은 그곳

의 사람을 자라게 함과 동시에 문화를 형성하지. 반대로 하나의 문화는 그 자연과 지명에 특정한 풍미와 정취를 부여하기도 하지. 이런 맥락에서 "고소 성 밖 한산사"라는 구는 산수가 고요한 강남의 이름난 성과 안개비 자욱한 산방사원을 연상하게 하거든.

학생 마지막 구는 "한밤의 종소리 나그네 뱃전까지 들려오네"이군요.

선생 이 구가 전체 시에서 가장 빼어난 부분이지. 현대의 류사허(流沙河)라 는 사람은 일찍이 "장계의 유명한 시 〈한밤중에 풍교에 정박하다〉는 사실 전 체 시가 마지막 한 구에 전적으로 의지한다. '나그네 뱃전까지 들려오는 한 밤의 종소리'에서 한 줄기 여운이 아득히 메아리쳐 천년 동안 독자들은 이 속 으로 빠져들었다"라고 말했어.

학생 작자는 왜 한밤에 종소리를 듣게 되었나요?

선생 잠을 이루지 못해서이지. 잠이 들지 못하는 이유는 '떠도는 슬픔'과 '그리움' 때문일 터이고. 그러므로 이 시는 결국 시인의 근심에 대해 쓰고 있 다고 할 수 있어.

학생 시인은 시 속에 그림을 담고 그림 속에 소리를 담아, 모호하면서도 다 양한 마음속 근심을 '풍교야박'이라는 전형적인 형상을 통해, "한밤 풍교에 정박할" 당시의 시인의 특별한 느낌과 감정을 표현했어요.

선생 사람들이 이 종소리에 매혹되는 이유는, 바로 이것이 "고소성 밖 한산 사"에서 울려오는 '한밤의 종소리'이기 때문이야. 이 종소리에 종교적 감상 이 침투하고, 역사의 메아리가 울려퍼지며 장엄하고도 고아한 분위기를 만 들어냄으로써 독자들은 자신도 모르게 인생에 대해 성찰하게 되는 거란다.

학생 맞아요. 사람들마다 그리움이 있고, 근심이 있게 마련이죠. 이 모두를

종소리를 통해 깨닫게 되는 거죠.

선생 그렇지. 인생은 참으로 고단해. 마치 나그네처럼 바쁘게 왔다가 총총히 가니 어느 누구인들 근심이 없겠니? 좋은 작품은 이렇게 사람의 영혼을 감동시키고, 가장 높은 예술적 경지는 다름아닌 바로 가장 높은 철학적 경지란다. 이제 사람들이 이 시에 매혹되는 이유를 알겠지?

학생 이해할 수 있을 것 같아요.

39

적군이 쳐들어오는데도 자아

도취에 빠져 태평을 가장하다

〈상서도(祥瑞圖)〉 상서로운 징조

선생 지난번에 송 휘종 조길의 〈부용금계도〉를 감상하면서 그가 자아도취가 심하고 대단히 어리석은 군주였다는 사실을 알았지.

학생 적군이 쳐들어오는데도 자신을 금계와 같이 오덕을 겸비한 인물로 추켜세웠어요.

선생 오늘은 그의 또 다른 작품 〈상서도〉를 보자. 이 그림에도 그의 심리상태가 잘 나타나 있단다.

학생 화려하고 장엄한 궁전 한 채가 흰 구름 사이로 높이 솟아 있고, 붉은 머리의 학들이 무리지어 유유자적 날아다니고 있어요.

선생 굉장히 많구나. 스무 마리 학들의 자태가 모두 다르고 아주 세밀하게 묘사돼 그 사실감이 놀라울 정도야. 상하좌우로 날며 서로 돌아보는 모습이 유기적으로 호응하고 있어서 리듬감이 느껴지는구나.

학생 구름이 떠 있는 파란 하늘로부터 마치 선학의 울음소리가 일제히 들려오는 것 같아요.

선생 사람의 마음을 넓고 편안하게 하는 듣기 좋은 소리이겠구나.

학생 장중한 궁전, 선학들의 군무, 고요한 파란 하늘, 떠다니는 흰구름이 확실히 한 폭의 상서도를 만들어냈어요.

선생 조길은 어려서부터 서화를 좋아했고, 왕위를 계승한 뒤로는 더욱 서화

조길, 〈상서도〉(부분), 북송, 비단에 채색, 51×138.2cm, 라오닝 성 박물관.

예술의 제창에 힘을 쏟았어. 화가를 모으고, 한림도화원을 확충하여, 천하의 서화와 옛 기물(器物)을 두루 수집했지.

학생 그의 제창으로 《선화화보(宣和畫譜)》[1] 《선화서보(宣和書譜)》[2] 《선화박고도(宣和博古圖)》[3] 등이 편찬되었어요.

선생 이러한 책들에는 진귀한 역사적 자료가 적지 않게 보존되어 있단다. 그 자신도 적극적으로 창작활동에 전념했다고 해. 기록에 의하면, 조길은 보거나 들은 새로운 사실들은 모두 상서로운 것으로 간주해, 그림으로 그리고 시로 지어 읊조리며 자아도취하고 태평을 가장했다고 하는구나.

학생 이 〈상서도〉도 우연히 선학이 궁정 위를 나는 것을 보고 하늘이 내린 길상(吉祥)이라고 여겨 바로 창작한 것이라고 해요. 진실로 자신뿐만

●1 송 휘종이 궁정에 소장하고 있던 역대화가 231명의 작품 6396점을 도석·인물·궁실·산수·화조·묵죽 등으로 분류하여 실어놓은 책이다. 화가의 전기를 비교적 체계적으로 정리한 저작이다.
●2 휘종의 칙령으로 당시 내부에 소장되어 있던 서첩들을 모아 20권으로 편찬한 책.
●3 송대 선화전(宣和殿)에 소장되어 있던 고동기(古銅器) 839점의 모양·관지(款識)·크기·무게 등을 기록해놓은 책.

아니라 남을 속이는 행동이죠.

선생 이 때문에 국사를 내팽개치고 백성을 동원해 궁전을 크게 축조하며, 완전히 자신이 만든 허황한 예술 속에 빠져 지냈단다. 결국 나라는 망하고 자신도 죄인이 되고 말았지.

나라는 망했지만 예술에서는 걸출한 업적을 남긴 망국의 군주

학생 그가 비록 정치적으로는 나라를 망친 어리석은 임금이지만, 예술에서는 걸출한 인재라고 평가할 수도 있지 않을까요?

선생 물론이지. 그는 환상으로 가득한 예술가가 될 수는 있었지만, 현실에 발을 디딘 정치가는 결코 아니었단다.

인간과 자연의 화해와

일치를 추구하다

〈강촌 경치를 보고 즉흥적으로 짓다
(江村卽事)〉―사공서(司空曙)[1]

선생 너는 낚시를 할 줄 아니?

학생 아니오. 반 친구들 중 몇 명은 낚시를 아주 좋아해요. 일요일 아침이면 항상 아침 일찍 낚싯대를 메고 자전거를 타고 교외로 나가 낚시를 해요. 한 나절 넘게 있다가 와도 많이 잡은 것을 본 적이 없는데 도대체 무슨 재미가 있는지 모르겠어요.

선생 너는 낚시의 맛을 알지 못하는구나. "취옹(醉翁)은 술에 그 뜻이 있지 않다"라는 옛말처럼 "낚시꾼은 고기를 잡는 데 뜻을 두지 않는" 법이거든.

학생 그렇다면 낚시는 어떤 의미가 있나요?

선생 낚시는 신체에 유익한 활동 중의 하나야. 게다가 농구나 축구 등과 달리 낚시는 강이나 호수, 다시 말해 반드시 대자연 속으로 들어가야 해. 이런 낚시의 전과정을 통해 우리들은 평소에 이해하기 어려운 인간과 자연의 화해와 일치를 깊이 체득할 수가 있지.

학생 선생님, 좀더 구체적으로 설명해주세요.

선생 그래. 오늘 내가 소개할 시는 당대 시인 사공서의 칠언절구 〈강촌 경치를 보고 즉흥적으로 짓다〉란다.

낚시에서 돌아와 배를 매지 않고 둔다.　　釣罷歸來不系船

강촌에는 달이 지고 잠을 청할 때이다.　　江村月落正堪眠
밤새 바람에 불려가도　　　　　　　　　縱然一夜風吹去
갈대꽃 핀 얕은 물가에 있겠지.　　　　　只在蘆花淺水邊

학생　시에 확실히 적지 않은 자연경물과 자연현상이 출현해요. 강촌, 지는 해, 저녁 바람, 갈대꽃 등등.

선생　그렇지. 인간과 자연의 화해와 일치를 드러내고자 한다면 당연히 자연 경물의 묘사에서 벗어날 수가 없지. 그러나 여기서 더욱 중요한 점은, 이 경물들이 시 속에서 단순히 병렬되어 있거나 덧붙여진 것이 아니라는 것이야. 그것들은 이미 하나의 유기적인 일체가 되어 시인의 편안하고 한적한 심정을 표현하는 데 통일되어 있어.

시가 당신을 조용하고 아름다운 강촌으로 데려다준다

학생　한번에 이해가 되지 않는데요.

선생　시에는 낚시하는 사람이 누구인지에 대해 명확한 설명이 없지만 시인 자신이라고 보아도 무방할 것 같다. 그런데 이 시는 시인이 낚시를 드리울 때의 심리와 동작을 묘사하지 않고 도리어 '낚시를 마치고' 즉 낚시에서 돌아온 이후의 정경을 묘사하고 있어. 이것은 무엇을 설명하는 것이겠니?

학생　시인에게는 낚시를 드리우고 있거나 그만두고 돌아오거나 간에 모두 즐거운 일이고 당연히 감정을 토로할 만한 것이에요.

선생　네 말이 맞다. 시인은 장시간의 낚시로 몸이 약간 피곤하지만, 여전히 흥미진진하게 하늘의 달과 강변의 갈대꽃을 주시하며 마음 편안히 잠들 수 있는 좋은 시절이라고 느끼고 있어. 만약 그의 심리상태가 좋지 않고 불만으로 가득하다면 어디 눈앞의 경치를 주시할 마음의 여유가 있겠니?

●1 당대의 시인. 주로 자연 경물이나 나그네의 향수를 그린 시를 남겼다.

학생 시에 '배를 매지 않고'라고 했는데 여기에는 무슨 의미가 담겨 있나요?

선생 아주 사소한 묘사인 듯 보이지만 많은 의미가 담겨 있어. 첫째, 이것은 조용하고 아름다운 밤이라는 것을 설명해. 즉 광풍이나 폭우가 없어 배가 가라앉거나 바람에 날려 마을 밖으로 사라질 것을 걱정할 필요가 없다는 말이지. 둘째, 이를 통해 강촌의 순박한 민심을 엿볼 수가 있어. 서로 화목하게 지내기 때문에 결코 '배를 훔쳐가는' 일은 발생하지 않아. 이것은 모두 인간과 자연의 일치, 인간과 인간 사이의 화해를 설명하는 것이 아니겠니?

학생 선생님의 설명을 듣다 보니 제가 마치 조용하고 아름다운 강촌에 온 것 같아요.

선생 또 중요한 게 하나 있지. 시인은 결코 그날 밤에 바람이 전혀 없을 거라고 생각하지는 않아. 단지 바람이 분다 해도 훈풍이기 때문에 아무런 해가 없다고 보는 것이지. 시인이 낚시하는 동안 곁을 떠나지 않았던 작은 배는 아마 내일도 순종하듯이 갈대꽃이 핀 얕은 물가에 멈추어서 주인을 기다리고 있겠지. 이 배가 사랑스럽지 않니?

학생 배도 주인의 심정을 이해하나 봐요. 이렇게 보면 인간과 배의 관계가 실제로는 인간과 대자연의 화해와 일치를 그려낸 것 같아요.

선생 바로 그거야. 지금 우리가 낚시하는 구체적인 상황은 옛날과 다르지만, 인간과 자연의 이러한 화해와 일치는 고금(古今)이 모두 추구할 가치가 있다고 생각하는 것 같구나.

40

끊어질지언정 구부리지

않는 청렴한 정신세계

〈채미도(采薇圖)〉 고사리를 꺾다

선생 오늘은 이당(李唐)●¹의 〈채미도〉를 감상해보자.

학생 이당은 어느 시대 사람인가요?

선생 이당은 북송시대 허양(河陽) 사람이고, 자가 희고(希古)란다. 원래는 화원의 화가였으나 북송이 망한 후 이곳저곳을 전전하며 그림을 팔아 지냈고, 이후 남송의 수도 린안(臨安)까지 흘러들어갔을 때에는 이미 80세의 고령이었다고 해. 그는 전란의 고통을 겪으면서 송조 통치자들의 투항주의에 심하게 반대했고, 그래서 항금(抗金) 전사를 칭송하거나 민족 기개를 노래하는 그림을 적지 않게 그렸어. 예를 들면 〈진문공 복국도(晉文公復國圖)〉와 〈설천운량도(雪天運粮圖)〉 등이 있고, 〈채미도〉도 그 가운데 하나란다.

학생 '채미'라면 백이(伯夷)와 숙제(叔齊)의 이야기를 말하는 것이 아닌가요?

선생 그렇단다. '미(薇)'는 고사리이니 '채미'는 '고사리를 꺾다'가 되겠구나. 사마천(司馬遷)●²의 《사기(史記)》에 의하면, 백이와 숙제 형제는 모두 고죽군(孤竹君)의 아들로 왕위를 사양한 뒤 함께 본국을 도망쳐나와 주(周) 문왕(文王)의

●1 1085경~1165. 송대의 화가. 산수·인물·소 그림에 능했는데 산수는 이사훈(李思訓)과 범관을 배우고, 인물은 이공린(李公麟)을 배우고, 소는 엄숭(戴嵩)을 배웠다고 한다. 특히 북송 산수의 전형이던 전경식 산수에서 탈피해 산천의 한 면을 근접 묘사하고, 강하고 굳센 부벽준을 구사함으로써 남송 원체화의 단서를 열었다.
●2 기원전 145 또는 135~?. 서한의 사학가·문학가·사상가. 《사기》는, 중국 최초의 기전체 통사이자, 각양각색의 역사인물을 문학적으로 형상화한 뛰어난 전기문학이다.

이당, 〈채미도〉, 남송, 권, 비단에 엷은 채색, 27×90cm, 베이징 고궁박물원.

문하에서 기거했다고 해. 문왕이 죽자 무왕은 상나라를 정벌하고 주왕(紂王)을 제거하고자 했지. 이때 백이와 숙제가 간곡히 만류하지만 무왕은 듣지 않았어. 이에 두 형제는 분노해 주나라의 곡식을 먹지 않았어.

학생 그런 이야기가 있었군요.

선생 그들은 처음에는 수양산(首陽山)에서 고사리를 뜯어 허기를 채우지만 나중에는 결국 굶어죽게 된단다. 이 〈채미도〉는 바로 두 형제가 산에서 풀을 뜯다가 지쳐 쉬고 있을 때의 모습이야.

학생 두 사람 중에서 누가 형인가요?

선생 백이가 형이고 숙제가 동생이지. 화면의 정면에 보이는, 무릎을 안고 책상다리로 앉아 있는 사람이 백이란다. 머리가 흐트러지고 용모가 수척하지만 태도는 확고해 보이는구나. 마침 동생의 말을 귀기울여 듣고 있구나.

학생 숙제는 몸을 기울이고 앉아 있어요. 상체를 앞쪽으로 숙이고 왼쪽으로 뭔가를 가리키며 입가에 미소를 띠고 있어요. 아마도 수양산에는 아직 복령(茯笭)도 있고 창목(蒼木)도 있어서 충분히 지낼 수 있다며 형을 위로하는 것 같아요. 그의 옆에 놓인 호미와 광주리가 이야기를 설명하고 화면도 풍부하게 해주고 있어요.

선생 인물들이 입고 있는 옷의 주름을 한번 살펴보자꾸나. 중국의 인물화에서는 특별히 옷의 주름에 신경을 써서 유사묘(游絲描)나 철사묘(鐵絲描)라는

286

기법들이 있었어. 이당은 일반적으로 곧고 가늘고 둥글고 힘있는 철선묘를 사용했는데 이 그림에서는 오히려 각지고 딱딱한 절려묘(折蘆描)로 변했어.

학생 선생님의 설명을 듣고 보니 확실히 그런데요. 선들이 돌연 끊어질 것 같아요.

선생 이것은 모두 그림 속 인물의 정신을 표현하기 위한 것이란다. 즉 끊어질지언정 구부리지 않고 높이 오를망정 굽히지 않는 때문지 않은 청렴한 정신세계 말이다.

다빈치의 예수상에 견줄 중국 회화사의 최고봉

학생 그림의 배경도 아주 고아해요. 소나무 한 그루와 단풍나무 한 그루가 마치 철사처럼 굽어 두 나무가 서로 인사를 나누는 모습을 하고 있어요. 이것은 아마도 주인공이 왕위에 오르지 않은 이야기를 은유적으로 보여주는 것 같아요.

선생 나무와 돌은 모두 습필(濕筆)을 사용하고, 바위는 강직하고 모서리가 분명한 걸로 봐서 호방한 대부벽준(大斧劈皴)을 사용했구나.

학생 나무의 표면은 대략 몇 번의 붓질로 윤곽선을 그리고, 먹물로 연하고 진하게 선염해 노송의 중후한 느낌을 표현했어요.

선생 솔잎은 필치가 박력 있고 강하구나.

학생 화면 위를 둘러싸고 있는 오래된 넝쿨은 고색창연하고 소박하며, 드리운 가지와 잎들은 세밀하게 붓을 구사해 마치 끊어질 듯 이어지고 있어요.

선생 이중으로 그려진 넝쿨 잎은 드문드문 흩어져 있어.

학생 화면의 왼쪽 나무숲 사이로 시냇물이 졸졸졸 구불구불 흘러가는 모습이 보여요. 시냇물의 가벼운 담묵(淡墨)과 근처 산석의 짙은 초묵(焦墨)이 대비되면서 변화와 공간감이 풍부해졌어요.

선생 동시에 풍부하고도 웅장한 리듬감이 생겨났어.

학생 전체적으로 깊고 조용한 화면이 두 사람의 내면세계와 완전히 통일되어 있어요.

선생 중국화의 대가 서비홍은 이 그림을 다빈치가 그린 예수상과 함께 거론하면서 중국 회화사의 최고봉이라고 칭찬했단다.

41

고요한 가운데 움직임이

느껴지는 봄 풍경화

〈저주의 서쪽 시냇가(滁州西澗)〉
―위응물(韋應物)[1]

선생_ 송대의 산문 대가 구양수(歐陽修)의 〈취옹정에서 쓰다(醉翁亭記)〉[2]를 읽어본 적 있니?

학생_ 읽은 적 있어요. 〈취옹정에서 쓰다〉에 묘사된 풍경이 참 아름다웠어요. "저주를 둘러싸고 산들이 빼곡한데 그 서남쪽 봉우리와 숲과 골짜기가 특히 아름답다"라고 했어요.

선생_ 오늘 소개할 위응물의 〈저주의 서쪽 시냇가〉도 같은 곳의 풍경을 묘사한 것이란다. 〈취옹정에서 쓰다〉의 "저주를 둘러싸고 산들이 빼곡한데"는 바로 위응물이 묘사한 '저주' 즉 지금의 안후이(安徽) 성 추(滁) 현이야. 그리고 "그 서남쪽의 봉우리와 숲과 골짜기가 특히 아름답다"처럼, 위응물이 묘사한 '서쪽 시내'도 바로 저주 서남쪽의 봉우리와 숲과 골짜기로 둘러싸여 있지.

학생_ 참 재미있군요.

선생_ 인적 없는 물가엔 고운 꽃 홀로 피고　　　　獨憐幽草澗邊生
깊은 숲속 나무에는 꾀꼬리가 우네.　　　　　上有黃鸝深樹鳴
비 머금은 봄 강물 저녁 되자 더욱 급해지고　春潮帶雨晚來急
나루터엔 인적 없이 배만 홀로 걸려 있네.　　野渡無人舟自橫

289

자연경물은 결코 일률적이거나 상투적이지 않고, 그 중에는 움직임과 고요함이 모두 있지. 그래서 마땅히 동(動)과 정(靜)이 서로 어울려야 좋은 풍경시라고 할 수 있어. "인적 없는 물가엔 고운 꽃 홀로 피고"를 읽고 나니 어떤 느낌이 드니?

학생 아주 고요해요. 시인은 늦봄 사람들의 발길이 뜸한 시냇가로 산책을 나왔다가 이끼 같은 푸른 풀들과 졸졸 흐르는 시냇물을 보게 되죠.

선생 둘째 구는 "깊은 숲속 나무에는 꾀꼬리가 우네"이구나.

학생 제가 마치 초목이 무성하고 나무그늘이 짙은 곳을 보고 있는 것 같아요. 이것도 역시 아주 고요하고 그윽해요.

대시인과 산문대가가 함께 찬탄한 '저주의 서쪽 시냇가'

선생 잘 보았다. 오늘날 작문할 때 흔히 사용하는 '유심(幽深)' 두 글자가 여기서는 분리되어 제1구에서는 '유초(幽草)'로, 제2구에서는 '심수(深樹)'로 쓰였어. 이렇게 상하가 대비되면서도 서로 어울려 확실히 매우 고요해 보여. 그런데 주의해서 봐야 할 것은, 이 구와 앞의 구의 고요함이 완전히 같지는 않다는 점이야. 한번 생각해보렴. 만물이 모두 고요한 가운데 갑자기 꾀꼬리의 낭랑한 울음소리를 듣는다면 어떤 느낌이겠니?

학생 고요한 가운데 움직임이 느껴져서 생기와 정취가 더욱 풍부해질 것 같은데요.

선생 그렇단다. 이어지는 다른 두 구도 동과 정이 서로 잘 어울려 있는데, 묘사 방법에서 앞의 두 구와 약간의 차이를 보이는데, 여기에서는 동태를 먼저 쓰고 난 후에 정태를 쓰고 있거든. 제3구를 시인의 입장이 되어 한번 상상해보자. 저

●1 737~786. 당대의 시인. 전원 풍물을 묘사한 시를 잘 썼으며, 언어가 간결하고 담백하다. 당시의 정치와 민생의 괴로움을 주제로 삼은 작품들 중에 뛰어난 시가 많다. 시집으로는 〈위소주집(韋蘇州集)〉 10권이 있다.
●2 1045년 범중엄(范仲淹)이 무고하게 폄직되었을 때 당시 간관(諫官)이던 구양수는 상소를 올려 결백을 주장했으나 오히려 자신도 저주지주(滁州知州)로 유배되고 말았다. '취옹의 뜻은 술에 있지 않다'라는 말을 했듯이, 전편에 걸쳐 산수 경관에 감정을 기탁하며 자신의 실의를 토로했다.

녁에 비가 갑자기 내려 봄 강물이 불어난 가운데 빗소리와 물소리가 한데 합쳐지면 얼마나 요란하겠니? 봄비가 한바탕 지나간 후에······.

학생 "나루터엔 인적 없이 배만 홀로 걸려 있네." 너무 조용한 분위기예요.

선생 네 말이 맞다. 시인이 특별히 '홀로 자(自)'자를 쓴 것에 주의해보자. '배가 홀로 걸려 있네'는 무슨 의미일까?

학생 나룻배가 마치 사람의 마음을 잘 이해하듯이 시인의 고요하고 한가한 심정과 서로 호응하고 있어요.

선생 그렇지. 따라서 이 시의 정취는 매우 고요할 뿐만 아니라 아주 한적하다는 사실을 말해주지. 이 시의 특색은 다름 아닌 경물과 경물의 관계에서 보면 움직임과 고요함이 서로 어울려 있고, 경물과 시인의 마음 사이의 관계로 보면······.

학생 감정과 경물이 서로 융합된 정경교융(情景交融)의 경지예요.

선생 그렇단다. 끝으로 하나 더 언급해야 할 게 있구나. 구양수는 송대의 작가이고 위응물은 당대의 시인인데, 구양수는 위응물 이후에 유명한 〈취옹정에서 쓰다〉를 썼을 뿐만 아니라 위응물의 이 시를 매우 좋아해 직접 〈저주의 서쪽 시냇가〉를 쓰기도 했어. 그러면서 "야도무인주자횡(野渡無人舟自橫)"에서 한 자를 고쳐 "야안무인주자횡(野岸無人舟自橫)"이라고 하여 자신의 작품에 빌려 쓰기도 했어. 이것은 중국 문학 창작의 유장한 흐름과 찬란한 계승을 설명해주는 부분이지.

학생 아주 재미있는 이야기네요.

41

고사들의 담론에 사람을

끄는 매력이 있다

〈호량추수도(濠梁秋水圖)〉
가을날 호수의 다리에서

선생 중국 고대의 회화 중에는 역사적 고사를 제재로 한 작품들이 제법 있는
데, 오늘 감상할 남송 사대가의 영수 이당의 명작 〈호량추수도〉도 흥미있는
이야기를 담고 있단다.

학생 '호량'이 무슨 뜻이에요?

선생 '호'는 현재 안후이 성 펑양(鳳陽)의 호수(濠水)라고 부르는 강이고,
'양'은 바로 '다리'란다. 어느 날 장자(莊子)●1와 혜자(惠子)●2는 호수의 다리
위에서 노닐고 있었는데, 장자가 "물고기 한번 한가롭구나! 정말로 좋겠다!"라
고 하자, 혜자가 "그대는 물고기가 아니면서 어떻게 물고기가 즐거운지를 아시
오?"라고 물었어. 이에 장자가 "그대는 내가 아닌데 어찌 내가 물고기의 즐거
움을 모른다고 아시오?"라고 반박했다고 해.

●1 기원전 370경~300. 전국시대
의 사상가. 이름은 주(周). 공자의
예교사상을 반박하고 무위자연과
만물제동(萬物齊同)의 사상을 주창
했다.
●2 기원전 380경~300경. 전국시
대의 정치가 · 사상가로 명가(名家)
의 대표적 인물. 따로 전하는 저작
은 없고 장자의 무위자연 주장에 따
지고 반박하는 내용이 《장자》에 소
개되어 있다.

학생 묻는 게 아주 재미있네요.

선생 혜자는 다시 "내가 당신이 아니니 물론 당
신을 모르고, 당신이 물고기가 아닌 이상 물고기
의 즐거움을 알지 못하는 것은 분명한 사실이 아
니겠소"라고 변론했어.

학생 말솜씨가 대단한걸요.

선생 장자가 뭐라고 대답했을 것 같니?

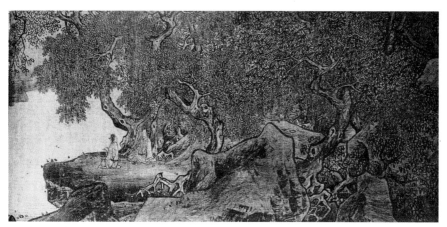

이당, 〈호량추수도〉, 남송, 비단에 채색, 24×114.5cm, 톈진 시 예술 박물관.

학생_ 아마도 입을 다물고 아무 말도 못했을 것 같아요.

선생_ 그렇지 않아. 장자는 조용히 다음과 같이 말했단다. "당신이 한 말을 처음부터 얘기해봅시다. 당신이 '어떻게 물고기의 즐거움을 아느냐'고 물었을 때, 실제로 당신은 이미 내가 물고기의 즐거움을 안다는 사실을 승인한 후에 비로소 나에게 물은 것이오. 지금 당신에게 말하리라. 내가 바로 호수의 다리 위에서 그것을 알고 있는 사람이오!"라고.

학생_ 갑론을박이 대단한데요.

선생_ 여기에는 철학과 논리적 사유[3]가 포함되어 있지만 지금으로서는 더 깊이 들어갈 수가 없구나. 그림을 보도록 하자.

학생_ 그림에서 땅바닥에 앉아 있는 두 사람이 바로 장자와 혜자이군요.

선생_ 누가 장자로 보이니?

●3 장자와 혜자의 이 문답은 《장자》 〈추수(秋水)〉에 나오는 내용이다. 여기서 장자는, 절대적 경지에 서면 만물은 일치가 되어 심리적으로 상동(相同)할 수 있기 때문에 자기의 마음으로 미루어 남의 마음을 알 수 있다는 것을 말하고자 했다.

학생_ 기개와 풍모로 봐서 정면으로 단정히 앉아 있는 사람이 장자예요. 화가는 장자의 정신적 여유와 기개, 망아(忘我)의 정신적 면모를 매우 생동감 있게 표현했어요.

선생_ 그렇단다. 비스듬히 앉아 손으로 시냇물을

293

가리키며 얼굴을 돌리고 장자를 바라보는 혜자도 아주 사실적으로 묘사되었어. 마치 "그대는 물고기가 아니면서 어떻게 물고기가 즐거운지를 아시오?"라고 묻는 말이 들리는 것 같아. 화면에서 인물이 차지하는 비중은 극히 작지만 그림의 중심이자 화룡점정의 구실을 하고 있구나. 주위 환경도 한번 볼까? 예스럽고 그윽해서 사람을 아주 자연스럽게 철학적 사고로 끌어들이는 것 같아.

어느 가을날 장자와 혜자가 물고기의 즐거움에 대해 논하다

학생 몇 그루 고목의 휘감긴 가지들이 힘이 넘쳐나는 듯 화면 너머 푸른 하늘을 받치고 있어요. 매의 발톱 같은 나무뿌리가 험준한 암석을 단단히 붙잡은 게 암석과 존망을 같이하겠다는 기개를 보여주는 것 같아요. 아래로 늘어진 나뭇가지의 빽빽한 주홍색 가을 잎은 사람들에게 무한한 상상력을 일으켜요. 화가는 가을나무도 아주 사실적으로 묘사해 나무와 나무의 전후 위치 및 나뭇가지들의 엇갈림 등을 조화롭고 적절하게 처리했어요. 폭포에 대한 묘사도 아주 현실감이 있어요. 강한 물살이 바위에 부딪혀 소용돌이와 급류를 형성하고, 물보라를 겹겹이 일으키고 있어요. 화면을 보고 있노라면 마치 세차게 흘러가는 샘물과, 그것이 암초에 부딪치는 소리가 들리는 것 같아요. 게다가 그 속에서 나누는 두 사람의 고담준론도 들리는 것 같아요.

선생 단풍과 가을의 물살, 석교(石橋)와 폭포는 모두 고사들의 고담준론을 부각시키기 위한 것이란다. 인물은 비록 작게 그려졌지만 화폭에 담긴 의미와 정취는 아주 심원해. 만약 인물이 너무 두드러졌다면 이런 예술적 효과가 없었을 거야.

학생 화가의 생명은 백년을 넘기기가 어려운데, 그들이 남긴 명작은 천여 년이 지난 오늘날에도 감동을 주니 예술의 생명은 그야말로 영원하군요.

42

이름을 불러보며

옛모습 떠올리네

〈외사촌과의 만남과 이별(喜見外弟又
言別)〉─이익(李益)[1]

선생 우리들은 소설을 읽을 때 항상 소설 속에 나오는 사실적인 세부 묘사에
서 감동을 받곤 하는데 가령 노신 · 노사(老舍)[2] · 파금(巴金)[3]의 소설이 모
두 그렇다고 할 수 있어. 그에 반해 서정시는 서정에 중점을 두기 때문에 반
드시 세부 묘사를 하지는 않아. 하지만 때때로 시인들도 자신의 희로애락을
표현하기 위해 배경을 설명하거나 사람을 감동시키는 세부를 포착하지 않으
면 안 될 때가 있지.

학생 그렇군요.

선생 오늘 소개할 작품은 당대 시인 이익의 오언율시 〈외사촌과의 만남과 이
별〉이라는 시란다.

난리를 만난 후 10년 만에	十年離亂後
어른이 되어 처음 만났네.	長大一相逢
성씨를 묻고 초면인가 놀라고	問姓驚初見
이름을 불러보며 옛모습 떠올리네.	稱名憶舊容
헤어진 후의 파란 많은 세상사	別來滄海事
이야기를 끝내자 어느새 저녁 종소리	語罷暮天鐘
내일이면 떠나야 할 파릉길	明日巴陵道

가을 산은 또 몇 겹일까?　　　秋山又幾重

학생 선생님, 제목에서 '외제(外弟)'가 무슨 뜻인가요?

선생 외제는 사촌동생을 말해. 이 시는 사촌동생을 오랜만에 만났다가 다시 바쁘게 헤어지는 장면을 쓰고 있어.

난리통 10년 만에 외사촌 동생과 만났다가 총총히 헤어지다

학생 "난리를 만난 후 10년 만에 어른이 되어 처음 만났네"에서 두 가지 사실을 알 수 있어요. 시인과 사촌동생이 어려서 헤어졌다는 것과, 이번의 재회가 난리를 만난 후 10년 만이라는 것이에요.

● 1 748경~827경. 당대의 시인. 군대와 변방생활을 경험하고 그들의 향수와 울분, 시인 자신의 불우함 등을 읊은 시를 썼다. 감상적인 면모도 있으나 호탕한 풍격을 잃지 않았다.

● 2 1899~1966. 베이징 사범대학을 졸업하고 소학교 교사로 있다가 1924년 영국 런던대학 동방학원에 중국어 강사로 초빙되어 영국에서 6년간 지냈는데, 그 기간에 서양의 많은 문학작품을 읽고 소설창작의 기초를 쌓았다. 대표작인 〈낙타상자〉는 북경의 한 인력거꾼 주인공이 하층사회에서 겪는 인생역정을 내용으로 한 걸작이다.

● 3 1905~ . 프랑스로 생물학을 전공하러 갔다가 무정부주의에 심취하여 크로포트킨과 바쿠닌의 저서를 탐독하면서 소설을 창작했다. 1930년부터 본격적인 창작활동에 들어가 《애정 3부곡》과 《격류 3부곡》을 발표했다. 특히 《격류 3부곡》 가운데 〈집〉은 5·4시기에 한 봉건가정이 거대한 사회변혁의 조류에 휩쓸려 변하는 과정을 그린 수작이다.

선생 여기서 말하는 '난리'는 당 제국을 뒤흔들었던 안사의 난을 말해. 그 경천동지할 전란을 겪으면서 많은 백성들이 유랑하고 소식마저 끊어졌는데, 시인과 사촌동생도 한바탕 고생을 겪은 후 오늘에야 다시 만나게 된 것이지.

학생 당시의 상황에 대한 설명이 무척 간결하고 생동감이 있어요. 그런데 시인과 사촌동생은 왜 "성씨를 묻고 초면인가 놀라게" 되나요? 설마 못 알아본 것은 아니겠죠?

선생 이 시의 묘미가 바로 여기에 있단다. 이 '놀라다'는 표현이 매우 극적이야. 당시의 시인과 사촌동생은 이미 서로를 알아보지 못해. 생각해보렴. 시인의 사촌동생은 이번에 작정하고 그를 보러 온 만큼 그 전에 마음의 준비를 했겠지만 시인은 어떻겠니? 사촌동생이 온다는 사실을

미리 알지 못한 시인이 한 낯선 사람을 보았으니 당연히 "성함이 어떻게 되시는지요"라고 물었겠지.

학생 마치 '낯선이'를 대하는 듯한 공손함이 얼마나 이상하게 느껴졌을까요? 이것이 바로 '놀라게' 된 이유이겠어요.

선생 이어서 "이름을 불러보며 옛모습 떠올리"게 되지. 여기 나온 두 개의 동사, 즉 '부르다'와 '떠올리다'의 주어가 무엇이지?

학생 모두 시인이에요.

선생 '떠올리다'라는 말도 아주 잘된 표현이구나. 생각해보렴. 두 사람이 헤어진 지 오래이니만큼 인상도 이미 희미해졌겠지. 시인은 찾아온 사람이 사촌동생이라는 사실을 알자마자 사촌동생의 이름을 부르며 그의 용모를 자세히 살펴보는 한편, 머리 속에서 사촌의 옛 인상을 찾으려고 애쓰지.

학생 이렇게 기억을 되살릴수록 두 사람은 더욱 다정해지고 친밀해겠지요.

선생 "이야기를 끝내자 어느새 저녁 종소리."

학생 서로 알아본 후 말이 다 끝나기도 전에 날이 저물었네요.

선생 "내일이면 떠나야 할 파릉길, 가을 산은 또 몇 겹일까?"

학생 안타까운 것은 재회의 시간이 너무 짧다는 점이에요. 내일이면 사촌동생은 바링(巴陵) 군, 현재 후난 성 웨양(岳陽) 시 일대로 출발해야 해요. 그렇게 헤어지면 그들 사이에 또 얼마나 많은 가을 산과 가을 강물이 있을까요? 정말로 어려운 재회인 동시에 급한 헤어짐이군요.

선생 인생에서의 만남과 헤어짐을 제재로 한 시가 많지만, 이익의 이 시는 그 중에서도 상당히 뛰어난 작품이야. 이것은 시인이 배경의 묘사와 세밀한 부분의 포착에 뛰어났기 때문이지. 한번 '놀라고' 한번 '떠올리다'는 표현이 얼마나 생동적이고 진실되어 보이니?

학생 정말로 한번 놀라고 한번 떠올리는 가운데 진실한 감정을 보인 작품이에요.

42

강남 땅의

눈 쌓인 나뭇가지

⟨설매도(雪梅圖)⟩ 눈 속의 매화

선생 오늘은 ⟨설매도⟩를 감상해보자. 매 · 난 · 국 · 죽 사군자는 중국 화조화의 기초이기 때문에 화조화를 배우려면 반드시 먼저 이것들을 그릴 수 있어야 한단다.

학생 특별한 이유라도 있나요?

선생 '사군자'의 용필이 화조화의 모든 기법을 개괄할 수 있기 때문이란다. 이 네 가지를 잘 그릴 수 있다면 기타 다른 그림은 하나를 보면 열을 알 수 있는 경지에 이른단다. 매화나무를 예로 들어 설명하면, 휘어지고 고아한 줄기, 비스듬하고 들쑥날쑥한 가지, 선이 가늘고 탄력이 풍부한 꽃망울 등 다양한 모습이 함께 모여 있단다.

학생 대나무로 말하면, 장대는 자연스럽고 강직하고, 가지는 곧고 힘이 있으며, 잎은 풍만하면서도 엄격함이 있어요.

선생 난은 소탈하고 자유분방하며 편안한 느낌을 주지.

학생 국화의 잎은 변화가 많고 두툼해요.

선생 매 · 난 · 국 · 죽을 모두 그릴 수 있으면 다른 화훼는 말할 필요도 없단다.

학생 묵매(墨梅)의 창시자는 누구예요?

선생 북송시대 화상인 중인(仲仁)*¹이라고 하는데 그의 그림은 모두 전해지

양무구, 〈설매도〉, 남송, 비단에 수묵, 27.1×144.8cm, 베이징 고궁박물원.

지 않기 때문에 중인의 학생이던 양무구(楊無咎)[2]가 그린 〈설매도〉를 최초
의 묵매화라고 말할 수 있겠다. 따라서 이 그림은 중인의 매화 표현기법도 짐
작할 수 있고, 송대 화훼화를 이해하고 연구하는 데 진귀한 자료가 된단다.
그럼 그림을 살펴보자.

학생 화면에는 눈이 온 날 활짝 핀 매화가 그려져 있어요. 왼쪽에서 오른쪽
으로 비스듬히 뻗은 매화가지에 꽃망울이 터진 것과 막 피어나려는 꽃봉오리
가 드문드문 적당히 있어요.

선생 대나무 잎 몇 개가 매화가지 사이에 끼어서 설매가 단조롭지 않고 더욱
풍부해 보이는구나.

학생 "매화는 눈보다 3할 정도 덜 희지만, 향기라면 눈을 이기고도 남는다
(梅須遜雪三分白 雪更輸梅一段香)"라는 시구는 바로 매화와 눈이 봄을 다투
는 아름다운 경치를 묘사한 것이군요.

●1 11세기 중기 북송 말의 승려·
화가. 매화를 몹시 좋아하여 처소에
매화를 몇 그루 심어놓고 꽃이 필 때
면 상을 그 아래에 옮겨놓고 하루종
일 시를 지어 칭송했다고 한다. 그림
을 그릴 때면 항상 향을 피우고 묵상
한 다음 일필로 완성했다고 한다.
●2 1097~1169. 송대의 화가. 묵
매·죽·석·수선에 뛰어났고 특히
설매로 이름이 높았다. 정원에 매화
를 심어두고 감상하면서 임모하며
색과 향기가 은은한 매화의 특징을
잘 포착했는데, 이는 당시 휘종대
화원의 화려한 화풍과 달랐다.

선생 농묵으로 처리한 가지, 가는 붓으로 윤곽
만을 그린 꽃, 윤곽만을 그리고 먹을 더하지 않
은 꽃잎들은 모두 희디흰 매화의 모습을 드러내
기 위한 장치란다.

학생 가지도 아래쪽 반만 그리고, 대나무 잎도
잎의 끝이나 한쪽만 그렸는데, 이렇게 해서 화면
전체의 완결된 효과를 거둘 수 있나요?

선생 화가가 담묵으로 배경을 드러내었기 때문

에 눈은 더욱 희게 보이고, 매화는 더욱 곱고 두드러져 보인단다. 동시에 매화 가지의 반만 그렸기 때문에 대나무 잎이 더욱 분명해 보이지.

학생 참으로 절묘한 처리네요.

서리와 눈 속에서도 굽히지 않는 매화의 강렬한 정신을 최초로 그리다

선생 이것은 사실 시각상의 완전함을 조성할 뿐만 아니라, 더욱 중요하게는 "수많은 꽃들이 눈을 뚫고 피어나는" 정취를 만들어낸단다.

학생 게다가 이 매화는 눈을 배경으로 하고 대나무 잎으로 인해 더욱 아름다움을 발산하고 있어요.

선생 화가는 아주 대담하게 구도를 잡아, 그림의 내용을 모두 화면 상단에 집중하고 아래쪽에는 넓은 공백을 남겨두었어.

학생 곧게 뻗은 긴 나뭇가지 두서너 개만이 마치 예리한 칼처럼 텅 비고 적막한 화면을 깨뜨리고 있어요.

선생 그렇단다. 이렇게 함으로써 서리와 눈 속에서도 굽히지 않는 매화의 정신을 강렬하게 표현하였지.

43

복사꽃은 여전히

봄바람에 미소짓고 있네

〈도성의 남쪽 교외에서 짓다(題都城南莊)〉
—최호(崔護)[1]

선생 작년 오늘 이 문안에서　　　　　　去年今日此門中

　　　사람과 복사꽃이 서로 붉게 빛났지.　人面桃花相映紅

　　　사람이 간 곳 알 수 없건만　　　　人面不知何處去

　　　복사꽃은 여전히 봄바람에 미소짓네.　桃花依舊笑春風

학생 시가 참 듣기 좋아요.

선생 당대 최호라는 시인이 쓴 시이고 제목은 〈도성의 남쪽 교외에서 짓다〉
야. 이 시에는 제법 전설적인 이야기가 전해져 온단다. 청명절 날 작자는 낙
방한 터라 기분전환도 할 겸 혼자서 교외로 나가게 돼. 걷다 보니 조그만 마
을이 보이는데 인적이 없고 아주 조용했어. 어느 집 문을 한참 두드리니 한
소녀가 문을 빠끔히 열고 "누구세요"라고 물어. 이에 작자는 "봄 경치 구경
나온 사람인데 목이 말라 그러니 물 한잔만 주실 수 있어요?"라고 말을 하
지. 소녀는 문을 열어 시인에게 물을 대접하지.
복사꽃들 사이로 보이는 소녀의 아리따운 모습
은 시인의 마음에 깊은 인상을 남기게 돼. 다음
해 청명절 날, 그는 일부러 그 마을까지 가보지
만 문은 단단하게 잠겨 있고 소녀도 보이질 않
아. 그래서 작자는 매우 실망하여 이 시를 벽에

●1 ?~754. 당대의 시인. 산천을 유
람하고 군대를 따라 변방으로 나가
면서 시풍이 일신해 강개하고 웅혼
한 느낌을 준다는 평을 듣는다. 그
의 〈황학루(黃鶴樓)〉는 천고에 빛날
명작으로 간주되는데, 이백이 황학
루에서 노닐 때 이 시를 보고 "눈앞
의 경치 말로 다할 수 없거늘, 최호
의 시가 위에 있구나"라고 했다.

301

썼다고 해.

학생 그렇게 아름다운 이야기가 숨어 있는 시였군요. 게다가 한번 들으면 바로 이해가 될 정도로 평이하게 쓰여졌어요. "작년 오늘 이 문안에서, 사람과 복사꽃이 서로 붉게 빛났지"에서 뒷부분이 특히 좋아요. 소녀의 어여쁜 볼과 만발한 복사꽃이 서로 어울려 봄을 생기 있게 묘사했어요.

선생 이 두 구는 작년의 일을 쓴 것이지.

학생 "사람이 간 곳 알 수 없건만, 복사꽃은 여전히 봄바람에 미소짓네." 그렇게 아름답고 착한 소녀는 이제 보이지 않고, 복사꽃만 예전처럼 봄바람 속에 물결치고 있어요. '미소짓네'라는 표현이 참 좋고 제대로 묘사된 것 같아요. 봄바람 속에 흔들리는 복사꽃의 이쁜 형상을 생생하게 보여주거든요.

선생 이 시는 두 장면으로 구성되어 있어. 하나는 '봄 구경하러 나왔다가 우연히 미인을 만난' 것이고, 다른 하나는 '다시 찾았으나 만나지 못한' 장면이야.

작년 오늘, 복사꽃 아래서 그 소녀는 미소를 띠며 응시하고 있었다

학생 짧은 네 구에 생동감 있는 이야기를 서술하고 있어서 단편 서사시라고 해도 되겠어요.

선생 그렇지 않아. 그래도 이 시는 분명히 서정시야. 아름다운 경험을 통해 작자는 아름다운 사물과 감정에 대한 동경을 표현하고, 동시에 그가 잊어버린 정서들도 쓰고 있거든.

학생 그렇군요. 작년의 오늘, 복숭아나무 아래서 우연히 만난 그 소녀는 미소를 띠며 응시하고 있었고 말없이 은근한 정을 드러냈지요. 하지만 지금, 그 사람의 자취는 묘연하고 복사꽃만 여전하니 얼마나 가슴 아프겠어요. 여기에는 아름다운 것은 오래가지 않는다는 인생의 철학이 담겨 있는 것 같아요.

선생_ 단지 그것만이 아니라 인생의 경험도 담겨 있어. 즉 아름다운 것은 우연히 만날 수는 있어도 그것을 애써 찾을 때에는 오히려 얻기 힘든 경우가 많다는 사실이지.

학생_ 우연히 만날 수는 있어도 찾을 수 없는 일이 인생에는 적지 않지요.

43

옅은 채색에 문득

생기가 묻어난다

〈만송금궐도(萬松金闕圖)〉
소나무 숲과 금빛 대궐

선생 오늘은 남송 조백숙(趙伯驌)[1]의 〈만송금궐도〉를 감상해보자.

학생 그림이 굉장히 아름다워요.

선생 그렇지? 조백숙은 송 태조(太祖)의 칠대손으로 고제(高帝)와 효제(孝帝)의 총애를 받았단다.

학생 그의 산수화는 다른 사람들의 것과 달라 보여요.

선생 그렇단다. 조백숙과 그의 형 조백구(趙伯駒)[2]는 모두 청록산수화(靑綠山水畫)로 후대에 이름을 남겼는데, 이 그림은 확실히 일반적인 산수화와 차이가 있단다.

학생 청록산수화란 무엇인가요?

선생 청록은 광물질인 석청(石靑)과 석록(石綠)으로 채색하는 것을 말하는데, 먼저 단선(單線)으로 윤곽을 그린 다음 석청이나 석록 안료로 칠하고, 산기슭이나 나뭇가지만 홍갈색으로 칠한단다. 이러한 화법으로 그린 산수화를 청록산수화라고 하는데 비교적 화려해 보이지.

학생 산수화는 당대에 와서 비로소 독립적인 장르가 되어 한 시절을 풍미했다고 하던데요.

선생 그렇단다. 하지만 당대의 산수화는 채색을

●1 1124~1182. 송대의 화가. 산수·인물·금수·화조에 뛰어나고, 계화에도 능했다고 한다.

●2 12세기경 송대의 화가. 산수·인물·화훼·영모에 두루 능하고, 특히 청록산수화에 뛰어나 동생 조백숙과 함께 이사훈과 이소도 부자의 청록산수를 부활시켰다고 한다.

중시해 대부분 윤곽을 그리는 반면, 남송의 산수화는 수묵으로 바뀌어 청담(淸淡)하고 함축적인 작품이 많단다. 청록산수화의 대표적인 인물이라면 '이리(二李)'와 '이조(二趙)'를 들 수 있어. '이리'는 당대의 이사훈(李思訓)[3]·이소도(李昭道)[4] 부자를 말하는데 그들의 작품은 대부분 윤곽을 그리고 준필(皴筆)이 적은 데다 짙게 착색한단다. '이조'는 남송의 조백구와 조백숙 형제를 말하는데, 그들의 작품은 수묵으로 채색한 위에 청록을 가볍게 더한 것으로 같은 청록산수화라 해도 약간의 차이가 있단다.

세밀한 묘사 대신 소박하고 함축적으로 반쪽 강남산수의 자연스러운 기세를 살리다

학생_ 그렇다면 청록산수화는 남송시대에 널리 유행했나요?

선생_ 당시에 이 화법은 거의 명맥이 끊어지고, '이조'가 겨우 이 화법을 진정으로 계승했을 뿐이야. 그리고 여기에 약간의 수정과 개선을 더하고, 남송 원체 산수화의 특징 일부분과 당시에 막 등장하기 시작한 문인화의 풍격을 융합시켰단다.

학생_ 남송 원체 산수화라면 화원의 화사들이 그린, 규범적이고 반듯하고 사실적이며, 용필이 획일적인 산수화가 아닌가요?

선생_ 청신하고 산뜻한 자연환경을 그리든, 전아하고 아름다운 자연 풍광을 묘사하든, 심지어 심산유곡을 표현하든지 간에 모두 반쪽 국토 강남 산수의 특징을 진실하게 반영했단다. 특히 수묵의 기법에서 선이 굵고 침착하며 힘이 있어 부벽준과 같은 특징을 형성하고, 또한 구도에서는 근경을 돌출시키고 원경은 가볍게 처리함으로써 명쾌하고 함축적인 느낌을 준단다.

●3 651~716. 당대의 화가. 글씨와 그림에 모두 능했지만 특히 그림에 뛰어나 세밀하고 화려한 귀족화풍을 창시해 후세에 북종화의 시조로 추앙되었다.
●4 670경~730. 당대의 화가. 산수·조수·계화에 모두 능했다. 아버지 이사훈을 대이장군(大李將軍)이라 하고, 그를 소이장군(小李將軍)이라 했다.

조백숙, 〈만송금궐도〉, 남송, 권, 비단에 청록, 27.7×135.2cm, 베이징 고궁박물원.

학생 조백숙이 화원화가가 아니라면 원체화와 다른 화풍이 보이지 않나요?

선생 그렇지, 잘 얘기했다. 이 그림은 평정하고 반듯한 가운데 편안하고도 자유로운 기운이 있다고 할 수 있어. 그의 가장 뛰어난 표현수법은 녹색물을 종횡으로 찍은 나무숲을, 윤곽과 준법이 정제하고 석록으로 가득 메운 비탈과 결합시켰다는 점이란다.

학생 이렇게 의식적으로 점태(點苔)●5하는 수법은 미점(米點) 산수와 약간 비슷해요. 이로써 화면이 더욱 풍부하고 변화가 있어요.

선생 금궐, 작은 다리와 흐르는 물, 근처의 키 큰 소나무와 무성한 도화의 세세한 묘사나 반듯한 붓질에는 당인들의 풍격이 남아 있지. 그래서 화면 전체가 맑고 빼어나면서도 화려함을 잃지 않았어.

학생 특히 허실의 대비를 통해 화면에 "불러일으키지도 따르지도 않는 가운데 규범이 자연히 멀어진다"라는 경지에 이르렀어요.

선생 게다가 작자는 소박하고 함축적인 용필을 구사하여 속되고 세밀한 묘사를 버림으로써 화면 전체에 자연스러운 기세가 충만해 바라보고 있으면 마음이 트이고 유쾌해진단다.

●5 세로·가로·원·무정형의 점으로 산석이나 언덕, 나뭇가지 및 나무 뿌리 옆의 이끼나 잡초, 원경의 나무를 그리는 산수화의 기법이다.

학생 이것이 바로 옛사람들이 말하는 '형사(形

306

似)를 구하지 않는다' '사물의 모습에 구속되지 않는다' 라는 것이군요.

선생 네 말이 맞다.

학생 작자는 간결하고 단순한 필치를 정밀하고 세세한 필치와 교묘하게 결합시킨 사람 같아요.

선생 그래서 혹자는 그의 그림에 대해 "옅은 채색에 문득 생기가 묻어나다"라고 평했단다.

44

완곡한 필치로 감정을

그려내어 감동시키다

〈보름날 달을 보다(十五夜望月)〉
—왕건(王建)●1

선생 옛 시인들은 시를 쓰거나 논할 때 특별히 '완곡한 표현'을 매우 중시했는데, 이것은 완곡하면서도 변화 있게 써서 사람을 감동시켜야 한다는 것으로 해석할 수 있단다. 마치 공원을 구경할 때 사람들이 가장 좋아하는 것이 꼬불꼬불한 길과 그윽한 숲이 어울려 드러나는 경치인 것처럼 말이지. 만약 공원의 정문에서 모든 게 다 보인다면 어떻겠니?

학생 글쎄요.

선생 오늘 소개할 시는 당대 시인 왕건(王建)의 칠언절구 〈보름날 달을 보다〉인데, 이 시가 어떻게 완곡한 표현으로 사람들을 감동시키는지 살펴보도록 하자.

학생 정원 바닥은 새하얗고 까마귀도 나무에 깃들였네. 中庭地白樹栖鴉

찬이슬 소리 없이 계수나무 꽃을 적시네.　　　　冷露無聲濕桂花

오늘 밤 밝은 저 달을 남들도 보겠지만　　　　今夜月明人盡望

모르겠구나, 누가 가을 시름에 젖어 있는지.　　不知秋思落誰家

선생 앞의 두 구는 모두 어떤 사물과 이미지들을 쓰고 있니?

학생 정원 · 나무 · 까마귀 · 이슬 · 계수나무 꽃 이렇게 모두 다섯 가지예요.

●1 766경~?. 당대의 시인. 주로 이익 · 한유 · 백거이 · 유우석 등과 교유했고, 장적(張籍)과 함께 악부시로 유명한데, 쉽고 평이한 언어에 하층민의 고통을 잘 묘사했다.

선생 　중요한 것을 빠뜨렸구나.

학생 　무엇을 빠뜨렸나요? 어떻게 보지 못했을까요?

선생 　바로 달빛이야. 그것도 한가을 밤의 아주 밝은 달빛이지. 네가 금방 언급한 여러 물상들은 달빛 속에서만 비로소 완전한 경치를 구성하고, 맑고 서늘한 분위기를 만들 수 있다는 점을 알아야 해. 먼저 제1구에서 '바닥이 새하얗다'는 무슨 뜻이니?

학생 　한가을 밤 달빛이 특히 희고 밝아 정원 바닥을 하얗게 비추어 마치 서리가 짙게 깔린 것처럼 보이게 하기 때문이에요. 이백도 "머리맡의 밝은 달빛, 땅 위에 내린 서리인가 했네"라고 쓴 적이 있잖아요?

선생 　훌륭한 분석이다. 그러면 "까마귀도 나무에 깃들였네"는 무슨 의미이니?

학생 　깊은 밤 달빛이 비치는 가운데 정원은 매우 조용해요. 그래서 까마귀조차도 달빛을 틈타 자신들을 성가시게 할 것이 아무것도 없다고 생각한다는 뜻이에요. 이 장면은 정말로 달빛이 물처럼 흐르고 만물이 고요한 한 폭의 맑고 서늘한 그림 같아요.

달빛이 물처럼 흐르고 만물이 고요한 한 폭의 맑은 그림

선생 　둘째 구 "찬이슬 소리 없이 계수나무 꽃을 적시네"는 어떤 경치를 말하고 있니?

학생 　밤이 깊어갈수록 이슬은 더욱 짙어지며 천천히 소리 소문 없이 정원의 계수나무 꽃을 적시고 있어요.

선생 　"소리 없이"라는 표현에 주의를 기울였다니 훌륭하다. 이 경치는 비록 '소리가 없어서' 청각에 호소할 수 없지만, 오히려 '형체가 있기' 때문에 시각에 충분히 호소할 수가 있단다. 시인은 달빛을 받으며 정원에서 배회하다가 갑자기 계수나무에서 반짝이고 있는 영롱한 이슬을 발견하고 자신도 모르게 저절로 응시하게 되지.

학생 아주 생동감 있고 사실적으로 묘사되었어요.

선생 그렇지. 이 두 구는 달빛을 정면으로 거론하지는 않았지만 '완곡한 필치'로 도처에 달빛을 묘사한 것이나 다름없어. 참으로 훌륭하지 않니?

학생 아주 훌륭해요.

선생 뒤의 두 구에서는 일대의 전환이 이루어지고 있어. 앞의 두 구가 달빛을 정면으로 거론하지 않는다면 제3구는 오히려 정면에서 묘사하고 있거든. 그리고 앞의 두 구가 경치를 묘사하고 있다면 뒤의 두 구는 감정을 직접적으로 드러내고 있지. 그런데 시인이 감정을 서술하는 방법은 결코 일반적이지 않아. 또 한번 교묘하게 '완곡한 표현'을 이용했어.

학생 어떻게요?

선생 밤은 이미 깊어 평소에 계속 지저귀는 새들도 나무 위에 깃들이고, 계수나무 꽃에도 이슬이 가득한데, 시인은 정원에 우두커니 서서 달을 바라보며 잠을 자지 않아. 뭔가를 생각하고 있었던 거지.

학생 "오늘 밤 밝은 저 달을 남들도 보겠지만, 모르겠구나 누가 가을 시름에 젖어 있는지"라고 생각하고 있군요.

선생 그렇단다. 여기서 주의해야 할 점은 원래 시에서 '수가(誰家)'의 '가(家)'가 어미조사이고 실제 아무 의미가 없다는 것이야. 시인은 가을날에 느끼는 자신의 적막한 심정과 가족에 대한 그리움을 말하면서도 오히려 누가 가을 시름에 젖어 있는지 모르겠다고 표현했어. 이것도 '완곡한 표현'을 운용한 것이 아니겠니?

학생 맞아요. 분명히 시인이 주동적으로 생각하고 있으면서도 오히려 일부러 '비추나'라는 표현을 써서 마치 시인을 피동적인 위치에 두고 있어. 전체 시를 다 읽고 나니 가을날의 아득한 사념이 마치 끝없는 달빛과 함께 흩어져 떨어지는 것 같아요. 아무도 막을 수 없을 정도로요. 이 시는 완곡한 표현방법으로 오히려 더 깊은 뜻을 드러낸 작품이군요.

44

독특한 구도로 갈등이
고조되는 순간을 포착하다

〈절함도(折檻圖)〉 난간을 부러뜨리다

선생 오늘은 송대의 〈절함도〉를 감상해보자.

학생 '절함'이라면 난간을 부러뜨린다는 뜻이 아닌가요? 분명 어떤 일화가 있을 것 같은데요.

선생 이것은 한대 주운(朱雲)의 이야기란다. 《한서(漢書)》〈주운전(朱雲傳)〉에 의하면, 한 성제(成帝)의 사부인 장우(張禹)는 간신임에도 불구하고 임금의 총애와 신뢰를 받았다고 해. 어느 날 조정에 입궐한 주운이 성제에게 보검을 자신에게 하사해 장우를 참살할 수 있도록 해달라고 간청한단다. 이것이 성제의 역정을 초래하고, 성제는 즉시 근위병에게 그를 끌고 나가 참수하라는 명령을 내리게 돼. 이때 주운은 난간으로 오르다가 '난간을 부러뜨리게' 된단다. 주운은 "신은 고대의 현신인 용봉(龍逢)과 비간(比干)을 따라 구천을 떠돌아도 달갑게 여기겠지만, 한나라 천하가 장차 무너지려 하는데 어찌 물러설 수 있겠습니까"라고 큰소리로 외쳤어. 이때 좌장군(左將軍)인 신경기(辛慶忌)가 갓을 벗고 인수(印綬)를 풀면서 성제에게 그를 사면할 것을 간청하는데 피가 날 정도로 머리를 조아렸다고 해. 마침내 성제는 깊이 깨달은 바가 있어서 주운을 사면했다고 하는구나. 이리하여 후대에 '절함'이라고 하면 직언하는 신하의 기개를 말하게 되었단다. 회화로 이러한 역사적 이야기를 표현하는 것이 쉽지 않았을 텐데 화가가 어떻게 화폭 속에 담아냈는지

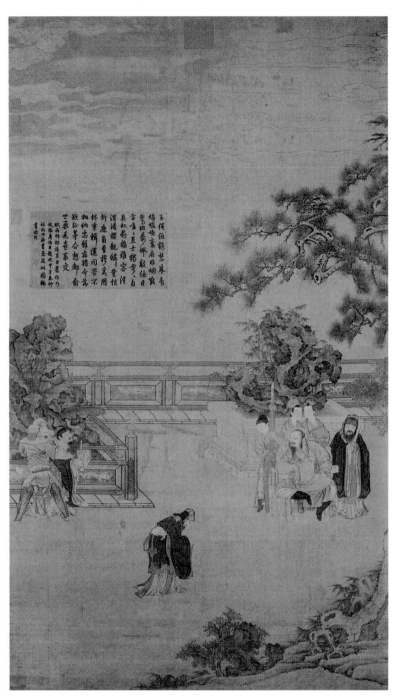

작자 미상, 〈절함도〉, 송, 비단에 채색, 173.9×101.8cm, 타이베이 고궁박물원.

살펴보도록 하자.

학생 우선 장소가 조정에서 정원으로 바뀌었어요.

선생 이렇게 함으로써 이야기와 관련이 없는 많은 인물들을 생략하고 주운 등 중요한 몇 사람만 부각하였구나.

학생 그런데 원작에서 신경기는 주운이 끌려나간 후에 간언하러 나오지 않았나요?

죽음을 무릅쓰고 직언하는 신하의 기개를 재창조하다

선생 이것은 이야기의 줄거리와 인물의 관계를 설명하기 위해서란다. 또 다른 점이 있니?

학생 신경기는 갓을 벗지도, 인수를 풀지도 않았어요. 게다가 '피를 흘릴 정도로 머리를 조아리지도' 않구요. 단지 홀을 쥐고 공손히 인사할 뿐이고 그것도 측면만이 그려져 있어요.

선생 이렇게 한 것은 주객이 전도되는 상황을 막고, 갈등을 주운과 성제로부터 그에게 옮기기 위해서란다. 이야기의 줄거리를 전달하기 위해 화가는 구도의 안배에 심혈을 기울였는데 알아볼 수 있겠니?

학생 주운, 성제, 장우와 신경기 사이에 마침 역삼각 구도가 형성되었어요.

선생 잘 찾아냈다. 역삼각의 빗변 양쪽에 주운과 성제 무리가 있구나.

학생 왼쪽 변은 두 명의 근위병이 마침 주운을 끌어내리는 장면이에요. 주운이 있는 힘을 다해 난간을 붙잡고 있는데, 양미간에 강직하고도 아부하지 않겠다는 기색이 역력하고 정기가 늠름해요.

선생 오른쪽 변을 한번 보자. 먼저 한 성제가 등받이 의자에 비스듬히 앉아 한쪽 다리를 꼬고 입술을 꽉 다물고, 화가 나 눈을 부라리고 있는데 매우 오만해 보이구나. 장우는 성제 오른쪽에 숨어 머리를 약간 숙이고 은근히 득의양양해하는 것이 영락없이 호가호위(狐假虎威)하는 비굴한 소인배의 모습이

야. 이렇게 상호 대립적인 두 인물군이 동일한 수평선에 안배되어 있기 때문에 관중들은 쌍방을 한번에 볼 수 있단다. 그리고 강렬한 대비와 현격한 힘의 차이가 주운의 운명에 대해 관심을 갖지 않을 수 없게 하지.

학생 교묘하게도 신경기는 역삼각형의 정점이자 화면의 중심에 위치하고 있어요. 화가는 의도적으로 이런 안배를 한 것인가요?

선생 신경기의 출현은 갈등의 해결에 전환점을 제공하고 중요한 작용을 한단다. 그밖에도 이러한 구도는 그와 주운, 그와 성제, 주운과 성제의 세 관계를 일일이 호응시키고, 이야기의 줄거리도 매우 분명하게 전달하지.

학생 하지만 이렇게 처리하는 것은 역사적 진실에 위배되지 않나요?

선생 아니지. 회화는 언어예술이 아니란다. 언어예술은 시간예술이기 때문에 한 사건의 시작에서 결말에 이르는 발전과정을 묘사할 수 있지만, 회화는 공간예술이어서 "사태가 이미 성숙되어 일이 발생하려는" 순간을 표현할 수 있을 뿐이야. 화가는 회화의 특징을 고려해 이야기 줄거리를 조정함으로써 갈등이 충돌하여 고조되려는 순간을 포착해냈단다. 게다가 역사적 진실을 위배한 것이 아니라 오히려 갈등을 더욱 집중시키고 격렬하게 함으로써 강렬한 예술적 효과를 거두었으니 구도의 처리가 매우 교묘한 셈이지.

학생 이렇게 분석해보니 회화의 원리를 조금 이해할 것 같아요. 그리고 이 그림의 성공비결도 알 것 같구요.

구름 위로 날아가는

한 마리 학

〈가을 노래(秋詞)〉―유우석(劉禹錫)●1

선생 중국의 고전시에는 '가을 경치'를 묘사하거나 '가을의 적막한 심정'을 토로한 작품이 많단다.

학생 이런 작품을 읽다 보면 항상 처량하고 적막한 느낌이 들어요.

선생 이것이 바로 소위 '슬픈 가을'의 전통이자 주제란다. 가을이 되면 식물은 무성했다가 조락하고, 길게만 느껴지던 한 해도 끝을 향하게 되지. 이러한 객관적인 주위 환경의 영향으로 인간도 적막하고 슬픈 감정을 가지기 십상이지.

학생 선생님의 말씀에 의하면 가을을 주제로 한 작품은 모두 처량하고 슬픈 것 같아요.

선생 반드시 그렇지는 않아. 시에 묘사된 경치와 사물은 완전히 객관적인 것이 아니라 객관적인 경치와 사물이 시인의 주관 정서와 상호 침투하고 상호 영향을 미친 결과 탄생한 예술의 결정체라고 할 수 있어. 따라서 시인마다 각기 다른 처지과 개성에 따라 상이한 경치와 사물을 포착해 상이한 사상이나 정감을 표현하게 되지. 당대 시인 유우석의 〈가을 노래〉가 바로 그런 예에 속해.

●1 772~842. 당대의 문학자·철학자. 일찍이 왕숙문(王叔文)의 정치혁신에 참가했으나 실패하여 낭주사마(郞州司馬)로 유배되고, 이후 연주(連州)·기주(夔州)·화주(和州) 등지의 자사(刺史)를 지냈다. 정치적 색채가 강한 시를 썼으며 유종원(柳宗元), 백거이(白居易)와 교유하였다. 이 시는 작자가 낭주에 유배되어 지은 작품이다.

예로부터 가을이 오면 쓸쓸하고 적막하다 하지만 自古逢秋悲寂寥
나는 가을이 봄보다 좋다 하겠네. 我言秋日勝春朝
맑은 하늘에 구름 위로 날아가는 한 마리 학 晴空一鶴排雲上
시정은 푸른 하늘 저 너머. 便引詩情到碧霄

이 시는 '슬픈 가을'이라는 전통적인 주제에 '새로운 해석'을 가한 작품이라고 해도 무방할 것 같구나.

학생 '새로운 해석'이오? 재미있겠는데요. 시인은 어떤 방법을 동원해 '새로운 해석'을 진행했나요?

선생 시인은 두 단계로 나누어 '새로운 해석'을 진행해. 시의 제1·2구가 그 중의 하나로, 여기에서는 논의를 진행하는 수법을 이용해 자신의 뜻을 직접적으로 서술했어.

나는 가을이 봄보다 좋다 하겠네

학생 예로부터 가을은 적막해서 사람을 슬프게 한다고들 하지만 시인은 오히려 가을이 봄보다 낫다고 말하겠다고 했어요. 여기에서 앞의 구는 '예로부터' 전해져온 일반적인 관념을 지적하고, 뒤의 구는 시인만의 독특한 감정을 표명하고 있어요. 제1구만 보면 어조가 평이하고 담담한 것 같지만 제2구와 선명한 대비를 이루어 강렬한 인상을 불러일으켜요. 즉 가을은 명백히 만물이 조락하는 계절인데 어떻게 만물이 피어나는 봄과 비교할 수 있냐는 것이죠. 그렇다면 '가을이 봄보다 낫다'는 시인의 결론은 어떤 배경에서 나온 것인가요?

선생 이러한 대비는 시적으로 좋은 안배라고 할 수 있어. 이렇게 하면 독자들이 시를 빠르게 이해할 수 있거든. 그러면 시인의 주장이 설득력이 있는가 한번 살펴볼까? 그런데 교묘하게도 시인은 논의를 중지하고 각도를 바꿔 아

름다운 화면을 눈앞에 펼쳐주는구나.

학생 "맑은 하늘에 구름 위로 날아가는 한 마리 학, 시정은 푸른 하늘 저 너머."

선생 그렇지. 학은 형체가 우아하면서도 힘있는 모습 때문에 중국 시인들이 좋아하는 새이고, 주로 청아·순결·원대 등과 같은 상징적인 의미를 지니고 있어. 게다가 지금 유우석이 묘사한 학은 땅 위에서 먹을 것을 찾는 것이 아니라, 높고 맑은 가을 하늘로 비상해 단번에 저 높은 곳까지 날아오르는 모습이니 그 얼마나 호탕하고 원대하며, 마음이 탁 트이고 편안하겠니? 결론적으로 시인은 높이 비상하는 학을 보면서 자신의 시정도 용솟음쳐 푸른 하늘과 우주 공간에 가득 차오른다고 말하려고 한 것이지.

학생 굉장히 아름답고도 숭고한 경치예요. 학은 결국 시인 자신이고, 학의 비상은 바로 시인 자신의 호방한 시정과 원대한 포부의 토로이군요.

선생 네 말이 맞다. 시인이 '슬픈 가을'이라는 주제를 새롭게 해석해 '슬픈 가을'에 대한 기존 관념을 능가할 수 있었던 이유는, 시인이 일반 사람과는 다른 흉금과 정조를 지녔기 때문이란다.

45

엄밀한 창작태도로

인물의 전형을 창조해내다

〈화랑담도(貨郞擔圖)〉황아장수

선생 오늘은 한 폭의 풍속화 〈화랑담도〉를 감상해보자.

학생 이 그림은 송대 화원화가인 이숭(李嵩)[1]의 작품이 아닌가요?

선생 그렇단다. 이숭은 자신이 빈민 출신이었기 때문에 하층민의 생활에 대해 상당한 이해와 동정이 있었고 농촌 생활을 제재로 한 작품을 많이 그렸는데, 〈화랑담도〉는 그 중에서도 가장 유명한 그림이란다.

학생 아! 굉장히 떠들썩한데요.

선생 이숭은 마치 뛰어난 카메라맨처럼 황아장수가 마을로 들어와 막 짐을 부리는 순간을 포착했단다.

학생 이 순간에 어른과 아이들의 동작이나 표정이 모두 전형적이에요.

선생 마을 입구의 공터에는 얇게 풀이 덮여 있고 버드나무가 흔들리고 있구나. 짐을 지고 땡땡이북을 치며 마을을 돌아다니며 일용품이나 완구 등 잡동사니를 파는 황아장수가 만면에 웃음을 띠며 공터로 천천히 들어오고 있어.

학생 막 짐을 내려놓으려는데 단번에 이렇게 많은 사람들이 모여들었어요.

선생 몇 명이나 되니?

학생 하나, 둘, 셋…… 열네 명이나 모였어요.

선생 먼저 왼쪽에 있는 사람들부터 살펴보자.

●1 1166~1243. 송대의 화원화가. 원래 목공이었으나 화원의 대조(待詔)로 있던 이종훈(李從訓)의 양자가 되면서 그림을 배우기 시작했다. 인물화·불상화·계화에 뛰어났고, 다양한 제재를 그림에 반영했다.

318

이숭, 〈화랑담도〉, 남송, 권, 비단에 옅은 채색, 25.5×70.4cm, 타이베이 고궁박물원.

이들은 모두 일곱 명이구나. 두 아이는 황아장수가 오는 것을 보고 달려가 물건에 손을 뻗치고 있는데, 앞쪽에 있는 네 명은 이미 물건을 잡은 모양이구나. 그 가운데 두 명은 황아장수의 짐을 파고들어 막 고르고 있고, 왼쪽의 한 아이는 배를 내밀고 한 손으로 물건을 잡으면서 친구를 부르고 있구나. 화면의 가장 왼쪽에 있는 아낙은 몸을 굽혀 물건을 아이에게 보여주고 있어.

학생 놀라는 모습, 호기심이 가득 찬 표정, 넋을 잃고 쳐다보는 얼굴, 급박하고 간절한 모습 등 각양각색이지만 모두들 매우 흥분한 모습이에요.

선생 오른쪽에 또 일곱 사람이 있고, 크고 작은 개 네 마리가 함께 있구나.

학생 아이를 업은 아낙은 왼팔을 앞으로 뻗으며 다급하게 황아장수를 향해 잰걸음으로 다가가네요. 그녀의 양옆으로 두 명의 아이가 기뻐서 소리를 지르는 것을 보니 물건을 살 모양인가 봐요.

선생 화면 앞쪽의 아이 둘은 형제 같아요. 군것질거리를 입에 문 형이 계속 있겠다는 동생을 잡아당기고 있어요.

학생 화면의 가장 오른쪽에 있는 한 아이는 조롱박을 들고 손가락을 빨며 생각하는 눈치예요. 머뭇거리는 표정이 아마도 부모가 돈을 주지 않았나 본데, 미련이 남아 차마 떠나지 못하고 있어요. 뒤에 있는 개들은 기뻐서 깡충깡충 뛰며 꼬리를 흔들어대고 있구요.

선생 화면의 좌우 두 부분이 아낙과 아이들의 손짓, 흥분된 정서로 하나로 연결되어 있구나. 등장하는 인물들이 많지만 각기 다른 표정과 자세를 하고 있고 자연스럽고 적절하게 배치되었어.

학생 서로 호응하고, 흐름이 자연스럽고 리듬감도 풍부해요.

선생 황아장수의 물건들도 번잡하지만 정신없지는 않아. 풍차, 작은 북, 조롱박, 꽃바구니, 칼과 창, 방패 등 아동용 완구가 보이는구나.

학생 나무 갈퀴나 대나무 써레 같은 농기구도 보여요.

선생 항아리, 다기, 술잔이나 접시 등 생활용구도 있구나.

학생 과일이나 과자도 있어요. 그리고 지금으로서는 알기 힘든 물건들도 보여요.

화가는 뛰어난 카메라맨처럼 황아장수가 막 짐을 부리는 순간을 포착했다

선생 민속을 연구하는 데 진귀한 자료가 되겠구나.

학생 이 그림은 인물의 묘사가 특별히 세밀하고 사실적이에요.

선생 그렇지. 이숭은 엄밀한 창작태도로 미세한 것까지 놓치지 않고 아주 세밀하게 묘사했지. 그래서 아이의 천진난만한 얼굴과 사랑스러운 모습이 손에 잡힐 것 같아.

학생 아낙은 모성 특유의 자상함과 친근함으로 충만해 있어요.

선생 늙은 황아장수의 눈길에서 손님을 환영하면서도 응대할 겨를이 없는 표정이 드러나 있구나. 이 그림의 배경도 아주 간결해서 오른쪽 상단에 고목 한 그루만 있어. 이 나무를 보지 않더라도 이미 장소를 알 수 있지만, 이 고목을 통해 전체 화면에 균형을 주었단다.

학생 그렇지 않았더라면 왼쪽이 너무 무거워 균형이 깨졌을 거예요.

선생 이 그림은 조용함 속의 활기와 활기 속의 조용함으로 독자를 1000년 전

으로 데려다놓는구나.

학생 바로 여기에 이 그림의 가치가 있는 것이 아닌가요?

선생 그렇지! 이숭은 이런 제재의 그림을 많이 그렸는데, 평범한 제재에 깊은 정감과 내심의 애정을 담아 마치 심리학자처럼 다양한 인물의 심리세계를 연구해 높은 예술 경지에 도달했단다.

석양을 대하고

역사의 흐름을 생각하다

〈오의항(烏衣巷)〉 ─ 유우석

선생 오늘은 당대 유우석의 〈오의항〉이라는 명시를 감상해보자.

주작교 언저리에 들꽃 무성하고	朱雀橋邊野草花
오의항 어귀에 석양이 비끼네.	烏衣巷口夕陽斜
그 옛날 왕도와 사안의 저택에 날아들던 제비들	舊時王謝堂前燕
이제 백성들 집을 예사로 드나든다.	飛入尋常百姓家

학생 시가 쉽고 평이하게 쓰여서 각각의 구는 모두 이해할 것 같은데 전체적인 의미는 알기가 어려워요. 시인의 감정이 모호한 것 같아요.

선생 사실 시인의 감정은 결코 모호하지 않아. 단지 함축적일 뿐이지.

학생 선생님이 설명을 좀 해주세요.

선생 먼저 앞의 두 구를 보자. 어떤 경치와 사물들이 묘사되어 있니?

학생 다리, 항구, 꽃, 들풀과 석양이오.

선생 이 경치와 사물들은 어떤 특징을 가지고 있니?

학생 모두 쓸쓸한 기운이 감돌아요.

선생 그렇지. 그 경물들의 핵심은 바로 '석양'이야. 자세히 보면 곧 알겠지만, 시인이 '석양'이라는 경치를 선택한 것은 아주 의도적이야.

학생 그래요? 보기에도 굉장히 고심한 것 같아요.

선생 그렇단다. 만약 경치만을 따로 떼어내 분석하면 시인의 '의도'를 파악하기가 쉽지 않아. 하지만 이 경치들을 한데 융합해 한 폭의 유기적인 화면을 구성해보면 아주 명쾌해지지. 한번 살펴보자. 주작교와 오의항은 모두 육조시대 도읍이었던 난징(南京)의 명승지이야. 오의항에는 진(晉) 왕조의 개국공신인 왕도(王導)와 비수(淝水)의 싸움에서 승리를 거둔 사안(謝安)이 살았던 곳이지. 그들은 이곳에서 찬란한 많은 업적을 남겼고, 또한 많은 번영과 전성기를 가져왔어. 그러나 지금은 다리 옆으로 들풀이 무성하고 항구에 오고가는 사람 없이 적막해. 모든 것이 과거가 되어버린 것이지. 예민하고 감상적인 시인이 이러한 유적지를 대하자 당연히 마음에 느껴지는 바가 있었겠지. 다리 주변과 항구를 감싸는 담담한 석양은 바로 역사의 흐름에 대한 시인의 마음에 자리잡은 한 줄기 쓸쓸한 감정이 아니겠니? 이제 '석양'은 바로 시인이 감정을 표현하기 위해 '의도적'으로 선택한 것이라는 사실을 알 수 있겠지?

제비도 옛날 제비이고 집도 옛집이나 주인은 이미 바뀌었다

학생 선생님 말씀이 맞아요. 시인은 의도적으로 경치를 묘사했음이 분명해요. 이것이 바로 "경치 묘사는 모두 정을 토로하고 담아내기 위한 것이다"라는 말이군요.

선생 그렇지. 그러나 시인이 토로한 감정은 단지 역사에 대한 회상만이 아니라 현실에 대한 통찰로도 이어지고 있어. 바로 "옛날 왕도 사안의 저택에 살던 제비, 이제 백성들의 집에 예사로 드나든다"가 그것이지. 그런데 시에 나오는 '옛날 제비'는 실제 사실일까?

학생 사실일 수도 있고 그렇지 않을 수도 있어요. 봄이면 옛 둥지로 돌아오는 제비가 있기는 하지만, 진대의 제비가 당대의 옛집으로 날아들 리 만무하

죠. 그렇다면 작자는 왜 이렇게 쓰고 있는 것인가요?

선생　바로 이것이 시인의 뛰어난 점이란다. 여기서 '옛날 제비' '왕도와 사안의 저택' '백성들의 집' 등은 모두 표면적인 의미가 아니라 특수한 정보를 가진 역사와 현실의 대명사로 쓰였어. 제비는 옛 제비이고 집도 옛 집이지만, 주인은 기세등등한 호족에서 일반 백성으로 바뀌고 말았어. 바로 역사의 흐름은 불가항력이라는 의미가 담겨 있지.

학생　《홍루몽》의 '호료가(好了歌)'●1에 대한 화답가에서 "허물어진 집이지만 화려한 때 있었고, 황량한 폐허에도 풍악소리 높았으리(陋室空堂 當年笏滿床 綠草衰楊 曾爲舞場)"라고 했어요. 이것은 아마도 역사적 필연이겠지요.

선생　역사에 대한 회상은 현실에 대한 사색을 불러일으키지. 시인이 살았던 당대 중엽의 쇠락해가던 현실을 생각해볼 때 작자의 통찰력이 얼마나 예민하고 깊은 탄식이었는지를 알 수 있어.

학생　정말로 "곡이 끝나도 뜻은 더욱 깊어져" 끝없이 음미하고 사색하게끔 하는 시예요.

●1 《홍루몽》 1회에서 나오는데, 소설 전체의 주제가라고 할 수 있는 노래다. 딸과 재산을 모두 잃고 처량한 신세가 된 견사은(甄士隱)이 길에서 만난 절름발이 도사의 '호료가' 소리에 깨달은 바가 있어 화답가를 부르게 된다. 세인들의 공명·금전·처첩·자손에 대한 추구가 부질없다는 내용이다.

46

삶과 죽음에 대한

옛사람들의 탐색

〈고루환희도(骷髏幻戲圖)〉
해골이 놀리다

선생 오늘은 송대 이숭의 〈고루환희도〉를 감상해보자.

학생 와! 너무 무서워요.

선생 화면에서 돌연 눈에 띄는 것은 경계석이구나. '오리(五里)'라는 두 글자가 어렴풋하게 보이지만 그림의 배경이 교외의 길가라는 사실을 분명히 알 수 있어.

학생 왼쪽에 젊은 엄마가 가슴을 드러내놓고 갓난아기에게 젖을 주고 있는데 표정이 편해 보여요. 피부는 희다 못해 붉게 보이고 생명의 숨결로 충만해 있어요.

선생 그 옆에서 큰 해골이 검은 모자를 쓰고 작은 해골을 가지고 놀고 있구나. 몸 뒤에 한 보따리의 짐이 있는 것으로 봐서 기예를 팔아 생활하는 것 같고, 작은 해골은 그러한 도구인 것 같아.

학생 작은 아이 하나가 여기에 정신이 팔려 해골한테 달려가고, 뒤에는 아이의 엄마인 듯한 여인이 잡으려고 애쓰고 있어요.

선생 자세히 살펴보니 그다지 무서울 것도 없구나.

학생 그런데 이 그림은 도대체 무엇을 말하려고 한 것인가요?

선생 이 문제는 아주 복잡하단다. 지금까지 전문가들도 이에 대해 정확한 설명을 하지 못하고, 대체로 '생사는 하나다'라는 관점에서만 말하고 있어.

이숭, 〈고루환희도〉, 남송, 비단에 채색, 27×26.3cm, 베이징 고궁박물원.

학생 그것은 또 어떻게 해석해야 하나요?

선생 장자의 생사론에 대한 두 가지 이야기를 들려주는 것으로 이해를 도와주마.

학생 네, 좋아요.

선생 장자는 아내가 죽었을 때 울지도 않았을 뿐만 아니라 오히려 대야를 치며 노래를 했고, 혜자는 그의 이러한 행동을 심하게 비난했다고 해.

학생 장자는 이에 대해 뭐라고 했나요?

선생 장자는 다음과 같이 대답해. "아내가 죽은 당시에는 나도 좀 슬펐어. 그런데 이후에 생각해보니, 그녀는 애초에 본래 생명이 없었고, 생명이 없을 뿐

만 아니라 형체도 없었고, 형체가 없었을 뿐만 아니라 숨결도 없었어. 마치 있는 듯 없는 듯한 사이에 기(氣)로 변하고, 기는 형체로 변하고, 형체가 생명으로 변한 것이지. 지금 다시 죽은 것이니, 마치 춘하추동의 운행처럼 천지 사이에서 조용히 안식하게 되는 것인데도 나는 도리어 울었어. 이것은 바로 내가 생명의 이치를 깨닫지 못했기 때문이야."

학생 나름대로 일리가 있어요.

선생 또 다른 이야기도 있단다. 한번은 장자가 길에서 해골 하나를 보고는 곧 말채찍으로 해골을 두드리며 어떻게 죽었는지를 물었어. 도둑질을 하다가 맞아 죽었는지, 나라가 망해서 사형당한 것인지, 나쁜 일을 해서 부모와 처에게 미안해서 자살한 것인지, 아니면 늙어서 자연히 사망한 것인지 등등을.

삶과 죽음은 하나다

학생 해골인데 당연히 대답할 리가 없죠.

선생 말을 마친 뒤 장자는 그 해골을 베개 삼아 잠을 자는데, 한밤중에 해골이 꿈에 나타나 다음과 같이 대답해. "너는 말은 잘할지 몰라도 네가 보는 것은 모두 인생의 고통일 뿐이야. 죽고 나면 아무런 걱정이 없어. 죽은 사람들이 사는 모습에 대해 듣고 싶니?"

학생 너무 으스스해요. 장자는 뭐라고 하나요?

선생 좋다고, 말해보라고 하지. 그러자 해골은 "죽고 나면 임금도 노예도 없고, 추위도 더위도 없이 조용하고 편안하게 천지와 함께 영원히 있을 수 있어. 왕이 된 자들의 즐거움도 여기에는 견줄 바가 못되지"라고 대답해. 해골의 이 말에 장자는 믿을 수 없다며 다시 물어보지. "내가 생명을 관장하는 정령에게 너의 형체를 회복시키고 골육이 자라게 한 다음 부모와 친구가 있는 고향으로 보내준다면 가겠니?"

학생 해골은 뭐라고 대답하나요?

선생 이제야 비로소 원하지 않는 단계에 이르렀다고 말해. 이 이야기를 듣고
나니 그림에 대해 조금 이해할 수 있겠지?

학생 어렴풋하고 몽롱하고 모호하지만 알 것 같기도 해요.

선생 어렴풋하고 몽롱하고 모호하게나마 이해했다면 그것으로 충분하다.

학생 무슨 말씀이세요?

선생 완전히 설명할 수 없는 일도 있게 마련이거든.

지난번에 왔던 유씨

오늘 또 왔네

도화를 노래한 시 두 수—유우석

선생_ 시 때문에 화를 입는, 소위 시화(詩禍) 사건이 중국 역사에는 적지 않았단다.

학생_ 시 때문에 화를 입는 경우도 있었나요?

선생_ 그럼 당연하지. 오늘 소개할 유우석의 〈꽃구경 나온 여러 군자들에게(贈看花諸君子)〉라는 시가 바로 그것이야.

자색 골목엔 붉은 먼지가 얼굴로 달라붙고	紫陌紅塵拂面來
이구동성으로 꽃구경하고 간다고 하네.	無人不道看花回
현도관의 수많은 도화나무	玄都觀裏桃千樹
모두 유씨가 떠난 후 심어진 것들이로세.	盡是劉郞去後栽

학생_ 선생님, 이 시에서 '유씨'는 바로 유우석 본인이 아닌가요?

선생_ 그렇지.

학생_ 시가 전체적으로 쉽고 평이해서 이해하기 쉬운데 어떻게 화를 부르게 되었나요?

선생_ 어떤 부분이 통속적이고 평이한지 한번 말해보렴.

학생_ "자색 골목엔 붉은 먼지가 얼굴로 달라붙고, 이구동성으로 꽃구경하고

간다고 하네." 이 두 구는 만개한 도화를 보려고 길마다 사람과 마차가 넘쳐 나고 먼지가 얼굴에 달라붙을 정도라고 말하고 있어요.

선생 왜 자색 골목에 붉은 먼지라고 했을까?

학생 길에 여러 가지 색깔의 옷을 입은 사람들이 많다는 것을 표현한 것이겠 죠.

선생 제대로 얘기했다.

시 때문에 화를 입고, 화를 입어 다시 시를 쓰다

학생 꽃구경이 어떻게 이렇게까지 시끌벅적한 거죠?

선생 전하는 말에 의하면, 현도관의 한 도사가 도화나무를 아주 많이 심었는데 꽃이 피면 그 모습이 마치 붉은 노을 같아서 사람들이 보러 갔다고 해.

학생 보아하니 작자 유우석은 늦게 간 모양이에요. 다른 사람들은 이미 보고 돌아오는 길이거든요.

선생 그렇지. '이구동성'이라는 표현이 참으로 재치 있어. 꽃을 구경하고 돌아가는 사람들이 흐뭇해하고 즐거워하는 것, 그리고 흠모하는 심정이 모두 묘사되었거든.

학생 꽃의 모습을 직접 묘사하지 않고 꽃을 본 사람들의 감탄을 쓴 것에 묘미가 있어요. 그런데 이 유선생은 꽃을 본 후 무슨 생각을 하고 있나요?

선생 "현도관의 수많은 도화나무, 모두 유씨가 떠난 후 심어진 것들이로세." 유선생은 직접 대답하지 않고, 단지 이 현도관의 수많은 도화나무가 그 해 본인이 떠날 때는 없었다고만 말해.

학생 그러니까 그가 유배되어 수도를 떠난 후에 심어진 것이군요.

선생 그렇단다. 그러나 이것은 단지 표면적인 의미일 뿐이고 그 속에 더 깊은 의미가 있어. 10년 전 유우석은 왕숙문(王叔文)의 정치개혁에 참가했다가 실패해 유종원(柳宗元) 등과 함께 수도에서 멀리 떨어진 곳으로 귀양을 가게

돼. 지금 다시 돌아와보니 조정 곳곳에는 기회를 틈타 이득을 보려는 신흥귀족들이 판을 치고 있었으니, 사실은 꽃구경을 빌려 그들을 풍자한 셈이지. 그래도 내용이 쉽다고 말할 수 있겠니?

학생 아니오. 오히려 아주 예리해요. 시에서 꽃을 보는 이와 꽃을 찬탄하는 이들은 모두 권세 있는 자에게 아부하여 이득을 보려는 사람들로 비판되고 있어요. 정말 대단한 풍자예요.

선생 기이하게도 또 유우석은 이 시를 장안 현도관의 흰 벽에 쓰게 돼. 결국 다시 신흥귀족의 화를 자초해 이 시가 증거로 포착되어, "원한을 품고 조정을 비방한" 이유로 무고 당해 아주 먼 산간벽지인 보저우(播州)의 관리로 귀양을 가게 되지.

학생 이후 시인의 운명은 어떻게 되었어요?

선생 그는 보저우에서만 줄곧 14년을 있었어. 14년이 지난 후 문종(文宗) 이앙(李昂)이 황제가 된 후 정직한 정치가 배도(裵度)를 재상으로 임명하는 덕에 그도 비로소 주객랑중(主客郎中)이 되어 지금의 시안(西安)으로 돌아오지. 시인은 예전처럼 다시 현도관으로 구경을 가게 되는데, 그곳은 이미 잡초가 무성하고 이끼가 잔뜩 깔려 있는 데다 도사들조차 보이지 않아.

학생 시인은 또 시심이 발동했겠네요?

선생 당연하지. 유우석은 감개무량하여 다시 벽 위에 다음과 같은 시를 쓰게 돼.

백무나 되는 정원에 반 이상이 이끼이고 百畝中庭半是苔
도화는 모두 사라지고 배추꽃만 피었네. 桃花淨盡菜花開
도화를 심은 도사 어디로 갔는가? 種桃道士歸何處
지난번에 왔던 유씨가 오늘 또 왔네. 前度劉郎今又來

부패한 권력은 일시적으로 창궐할지 몰라도 결국 이것도 잠시일 뿐이지. '도

회를 심은 도사'는 바로 대표적인 보수파이지. 시인은 "지금 그들은 어디로 갔는가? 나 유씨가 다시 돌아왔소"라고 외치고 있어.

학생　이번에는 그동안 억눌렸던 기세를 토해내고 있군요. 표면적으로는 잡초, 이끼, 배추꽃을 쓰고 있지만 실질적으로는 정치투쟁에서의 승리를 말하고 있어요.

47

새 생명 예찬

〈추계대사도(雛鷄待飼圖)〉
병아리가 먹이를 기다리다

선생　송대 회화의 사실성은 매우 독특한 특징 중의 하나란다. 오늘 감상할 이적(李迪)●1의 〈추계대사도〉는 이러한 특징을 집중적으로 보여주는 작품이야.

학생　이 그림은 마치 한 장의 사진 같아요. 털이 보송보송한 병아리 두 마리가 주인공이에요. 한 마리는 앉아 있고 다른 하나는 서 있는데, 주둥이를 벌리고 같은 방향을 주시하고 있어요.

선생　이 표정과 동작을 통해 지금 배가 고파서 먹이를 달라고 어미 닭을 부르고 있음을 알겠구나.

학생　급해서 차마 기다리지 못하겠다는 표정이 엿보여요. 마치 먹이를 달라고 구구구 하며 우는 소리가 들리는 것 같아요.

선생　색실 방울 같은 보드라운 털, 생기 있는 큰 눈, 병아리 특유의 가냘프고 어린 기색이 너무나 사랑스럽구나.

학생　이 병아리들을 보고 있으면 다가가서 두 손에 들고 쓰다듬고 안아봤으면 하는 충동이 일어요.

●1 12세기 후반~13세기 초에 활동한 송대의 화원화가. 화조와 죽석화를 잘 그렸고 사생에 뛰어났다.

선생　그러면 이 그림에 담긴 의미는 무엇이라고 생각하니? 혹은 작자의 의도는? 아니면 실제로 작품은 어떤 느낌을 표현하고 있니?

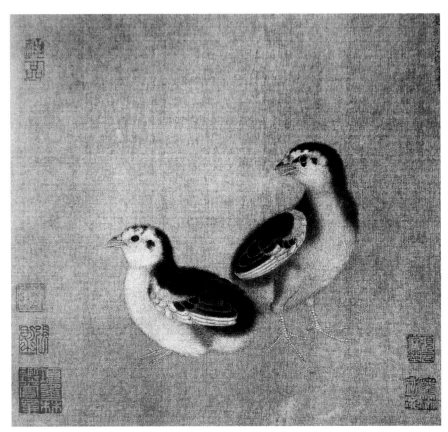

이적, 〈추계대사도〉, 남송, 화권, 비단에 채색, 27×26.3cm, 베이징 고궁박물원.

학생_ 겨우 병아리 두 마리가 그려졌을 뿐인데 너무 많이 물어보시는데요?

선생_ 한번 생각을 해보란 뜻이지.

학생_ 제 생각으로는 사랑에 대한 어떤 정서를 표현한 것 같아요.

선생_ 주제에 제법 근접했구나. 좀더 구체적으로 누구에 대한 사랑인 것 같니?

학생_ 작은 생명이죠. 즉 작은 생명에 대한 뜨거운 사랑을 표현했어요.

선생_ 맞아. 작자는 단순히 병아리만을 그린 것이 아니라 어리고 작은 생명, 즉 새 생명에 대한 사랑과 찬가를 그려냄으로써 사람들에게 감동을 주고 있어. 네가 한번 받쳐들고 쓰다듬고 안아봤으면 좋겠다고 할 때 작자의 목적은

이미 달성된 셈이란다. 이것이 바로 그림 속에 담긴 의미이고, 작가가 전달하고자 한 감정이란다.

학생　내심에서 우러나는 사랑이 없으면 쓰다듬고 안아보고 싶은 마음이 결코 들지 않을 거예요.

선생　그렇고 말고. 그래서 이 글의 제목이 '새 생명 예찬' 아니니?

학생　정말로 그림을 정확히 설명해주는 제목이네요.

48

큰 구슬 작은 구슬

옥쟁반에 떨어지네

〈비파의 노래(琵琶行)〉
—백거이(白居易)[1]

선생　너는 동방명주(東方明珠)에 올라가 본 적이 있니?

학생　가본 적 있어요. 일대장관이었어요.

선생　왜 동방명주라고 하는지 알고 있니?

학생　어렵지 않은 질문이에요. 동양에 있고, 높이가 468미터로 아시아에서 가장 높고 세계에서 세번째이죠. 그리고 전체 탑에 크고 작은 명주가 열한 개나 있기 때문이에요.

선생　네 말이 맞다. 그러면 이 크고 작은 명주 열한 개에는 무슨 함의가 있을까?

학생　그것은 잘 모르겠어요.

선생　여기에는 백거이의 〈비파의 노래〉에 나오는 구절 "크고 작은 구슬 옥쟁반에 떨어지네"라는 의미가 숨어 있단다.

학생　굉장히 교묘한데요. 백거이가 묘사한 것은 음악이고, 동방명주는 음악을 방송하는 형상인 데다 조형이 또한 크고 작은 명주이니 우연치고는 정말로 교묘해요.

선생　오늘은 〈비파의 노래〉 중에서 연주기술을 묘사하는 한 단락을 감상해보자. 〈비파의 노래〉

●1 772~846. 당 중기의 시인. 자는 낙천(樂天), 호는 향산거사(香山居士). 그는 "문장은 시무(時務)를 써 내야 하고 시가는 정사(政事)를 써내야 하며" "음률의 고상함이나 문자의 기이함에 힘쓰지 않고 오직 백성들의 고통을 노래해야 한다"라고 주장했다. 그리고 이에 대한 구체적인 실천으로 고대 민가시인 악부체를 빌려와 신(新)악부운동을 제창했다.

는 원래 강호(江湖)를 전전하는 영락한 가기(歌妓)가 자신의 신세를 한탄하는 내용이야.

명쾌하고도 깔끔하게 비파 연주의 진수를 보이다

학생 큰 줄은 소나기처럼 홍청대고 大弦嘈嘈如急雨

작은 줄은 속삭이듯 절절하네. 小弦切切如私語

흥겨운 소리 애절한 소리 한데 엉켜 嘈嘈切切錯雜彈

크고 작은 구슬 옥쟁반에 떨어지는 듯. 大珠小珠落玉盤

꽃 사이로 미끄러지는 낭랑한 꾀꼬리 소리인가 間關鶯語花底滑

얼음 밑으로 숨죽이며 흐르는 여울물 소리인가. 幽咽泉流冰下難

여울물이 얼어 비파줄이 끊어졌나 冰泉冷澁弦凝絶

엉키고 끊어져 통하지 않는 듯 소리가 잠시 멎는다. 凝絶不通聲暫歇

달리 묻어둔 슬픔과 한이 있어서인가 別有幽愁暗恨生

이때는 침묵이 소리보다 낫구나. 此時無聲勝有聲

돌연 은항아리 깨지며 물이 쏟아지는 소리 銀瓶乍破水漿迸

돌연 철갑기마병이 칼과 창을 부딪는 소리. 鐵騎突出刀槍鳴

곡을 마치고 발목을 들어 한가운데를 긁으니 曲終收撥當心畫

네 줄이 한 소리로 비단폭을 찢는 듯하네. 四弦一聲如裂帛

동쪽 서쪽 배는 모두 말이 없고 東船西舫悄無言

오직 보이나니 강물 속의 가을달이 희구나. 惟見江心秋月白

선생 이 열여섯 구는 네 부분으로 나누어도 무방할 것 같구나. 먼저 처음 네 구는 "큰 줄은 소나기처럼 홍청대고, 작은 줄은 속삭이듯 절절하네. 흥겨운 소리 애절한 소리 한데 엉켜, 큰 구슬 작은 구슬 옥쟁반에 떨어지는 듯"이구나. 음악 소리는 언어로 전달하기가 어려운 법인데 작자는 두 개의 비유를 통해 소리를 말하고 있어. 즉 폭우와 광풍 같은 소리, 소곤소곤 주고받는 이

야기 같다고 했지. 그리고 이 두 소리가 함께 어울리는 소리는 마치 크고 작은 구슬이 옥쟁반에 떨어지는 것 같다고 비유했어.

학생 아주 형상적인 묘사예요.

선생 그렇지. 볼 수 있는 형상을 통해 볼 수 없거나 만질 수 없는 소리를 묘사했으니까. 사실 여기에는 형상만이 아니라 소리도 있어. 옥쟁반에 크고 작은 구슬이 떨어질 때 나는 소리는 연상을 통해서 충분히 얻을 수가 있거든. 그러면 두번째 부분을 살펴보자.

학생 "꽃 사이로 미끄러지는 낭랑한 꾀꼬리 소리인가, 얼음 밑으로 숨죽이며 흐르는 여울물 소리인가. 여울물이 얼어 비파줄이 끊어졌나, 엉키고 끊어져 통하지 않는 듯 소리가 잠시 멎는다."

선생 음악 소리는 점점 변해 마치 꾀꼬리가 꽃 사이에서 속삭이는 것 같아.

학생 원시에서 '활(滑)'의 표현이 아주 훌륭해요. 소리의 유장함을 아주 확실하고도 적절하고 세밀하게 전달하거든요.

선생 소리는 계속 변해 마치 샘물이 얼음 밑으로 졸졸 조용하게 흘러가는 것 같아.

학생 이 소리는 한 사람의 일생을 상상하게끔 해요.

선생 이어서 소리가 점차 멈추기 시작해.

학생 제가 보기에 작자는 음악에 대해 쓰는 것이 아니라 서글픈 신세와 내심의 고민을 호소하는 것 같아요.

선생 맞아. 그녀는 말을 하려다가 끝내 하지 못해. 그래서 세번째 단락으로 이어지지.

학생 "달리 묻어둔 슬픔과 한이 있어서인가, 이때는 침묵이 소리보다 낫구나."

선생 작자는 이제 더 이상 참을 수가 없어. 그래서 결국 작품 속으로 뛰어나와 논평하기 시작해.

학생 때때로 침묵이 소리보다 사람을 더욱 감동시킨다고요.

선생 침묵도 사실 하나의 소리인 셈이지.

학생 노신이 "침묵에서 우레 소리를 듣는다"라고 했듯이, 침묵은 오히려 교묘하게도 가장 큰 소리를 숨기고 있어요.

선생 노자도 "큰 소리는 들리지 않는다(大音希聲)"●2라고 말했지.

학생 그래서 이 침묵 뒤에 마침내 산을 들어올리고 바다를 뒤집어엎을 소리를 내는군요.

선생 "돌연 은항아리 깨지며 물이 쏟아지는 소리, 돌연 철갑기마병이 칼과 창을 부딪는 소리"

학생 이런 소리라면 어떻게 경천동지하지 않겠어요?

선생 그리고 네가 그녀에게 깊이 감동을 받는 순간 갑자기 "곡을 마치고 발목을 들어 한가운데를 긁으니, 네 줄이 한 소리로 비단폭을 찢는 듯하네" 하며 음악은 격렬하게 높아지다가 멈추지.

학생 명쾌하고도 깔끔한 게 비파 연주 예술의 진수예요.

선생 음악이 끝난 후 작자는 자기도 모르는 사이에 필촉을 이동시키지. "동쪽 서쪽 배는 모두 말이 없고, 오직 보이나니 강물 속의 가을달이 희구나"라고. 주위는 조용하고 하늘에는 밝은 달이 떠 있고, 모든 사물들은 연주가가 창조한 예술 속으로 침잠해 들어가고 있어.

학생 그녀는 아직 자신의 신세를 말하지 않았지만 사람들은 이미 깊은 감동을 받았어요.

선생 이것이 바로 예술이지. 그래서 작자는 시의 뒷부분에서 마침내 "우리는 모두 하늘 끝의 영락한 신세, 이렇듯 만났으니 어찌 지난날의 면식이 필요하리(同是天涯淪落人 相逢何必曾相識)"라는 긴 탄식을 뱉어내지.

●2 《노자》 41장에 나오는 구절. 소리가 있으면 구분이 있고, 부분으로 나뉘면 전체를 통솔할 수 없기 때문에 소리가 있는 것은 큰 소리가 아니라는 뜻이다.

48

한적한 가운데 떠들썩한

장면이 편안하고 조화롭다

〈사양도(四羊圖)〉 네 마리의 양

선생 오늘은 남송시대 진거중(陳居中)[1]의 〈사양도〉를 감상해보자.

학생 그림의 배경은 왼쪽에서 오른쪽으로 기울어지는 비탈이에요.

선생 왼쪽은 비교적 가파르고 둔덕도 하나 있지만 점차 오른쪽으로 가면서 평탄하고 완만해져 전체적으로 변화가 있구나.

학생 화면에 등장하는 네 마리 양의 형상이 아주 독특해요.

선생 설명해보겠니?

학생 두 마리는 지금 머리를 숙이고 장난을 치고, 그 중 한 마리는 네 발을 땅에 힘껏 디디고 형제인 듯 보이는 다른 양을 뿔로 떠밀고 있어요. 공격을 당한 양은 몸을 곧추세우고 뒤돌아보는데 이미 도망가기에는 늦은 형국이에요.

선생 도망가려는 양의 모습이 아주 생생하구나. 앞발은 움츠려 위로 들어올리고 두 뿔도 위로 바짝 세우고 있어.

학생 왼쪽에 있는 늙은 회색 산양도 매우 재미있어요. 눈가에 검은 반점이 선명하고, 짐짓 눈을 크게 뜨고 쳐다보며 어른스러운 태도로 새끼들에게 "시끄럽게 하지 마라, 떠들지 말아라"라고 훈계하는 것 같아요.

선생 높은 둔덕에 서 있는 한 마리는 더욱 흥미

●1 13세기경 송대의 화가. 남송 가태(嘉泰) 연간에 화원의 대조(待詔)를 지냈다. 인물과 말 그림에 뛰어났고, 방목이나 사냥 등의 주제를 아주 사실적으로 그렸다.

340

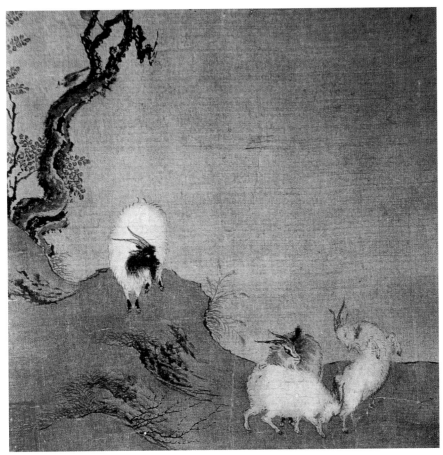

진거중, 〈사양도〉, 남송, 화첩, 비단에 엷은 채색, 22.5×24cm, 베이징 고궁박물원.

있구나. 몸이 매우 둥글고 뚱뚱하며, 털은 길고 다리가 짧으며, 네 발과 머리
는 검은 색이야. 그는 한가로이 두 마리 양이 장난하는 것을 보며 일견 아무
상관없다는 듯이 태연스러운 모습이야.

_{학생} 옛날에 "나와 관련 없는 일은 높이 걸어두세"라는 말이 있었는데, 바로
이 양에게 해당되는 말이군요.

_{선생} 두 마리의 장난으로 야기된 형세가 전체 네 마리의 표정을 한데 연결시
켜주는구나. 그리고 그들의 위치 안배에서도 매우 고심한 흔적이 보이는데,

341

한곳에 집중시키지도 산만하게 분산시키지도 않았어.

학생 양들을 3:1로 배치함으로써 전체 구도의 안배가 적절해졌어요.

선생 그렇지. 만약 2:2였다면 너무 평이하고 상투적이었겠지.

학생 화면의 왼쪽 위에 고목 한 그루가 있는데 말라비틀어지고 표면이 갈라져 있어요. 그 옆에 자란 새 가지에는 푸른 잎이 무성해 고목과 대비를 이루고 있어요.

세대간의 화해와 새 생명의 생기발랄함

선생 나무 위에 깃들인 새 두 마리가 나뭇가지에 생기를 더해주고 있구나.

학생 화면 오른쪽의 넓고 빈 공간은 아주 명랑하고 심원하면서도 청신한 느낌을 주어요.

선생 그림의 경치는 산촌이나 농촌 어디에서나 흔히 볼 수 있는 장면이지만, 보고 있으면 아주 편안하고 조화로운 분위기 속으로 빠져들어가는 것 같아.

학생 나이든 양과 어린 양, 말라비틀어진 나무와 연약한 새 가지에는 어떤 의미가 담겨 있지 않나요?

선생 아주 예리하구나. 아마도 작자는 이러한 대비를 의식적으로 안배함으로써 세대간의 화해와 새 생명의 생기발람함을 노래한 게 아닐까?

49

등불 앞에 무릎 안고

그림자와 함께 있네

〈동짓날 밤 한단에서 고향을 생각하다
(邯鄲冬至夜思家)〉―백거이

선생 고대의 시인들은 친지나 벗을 그리워하는 시를 쓸 때 항상 '상대방의 입장'에서 생각하는 표현 수법을 사용했어. 즉 본인이 먼 곳에 있는 친지나 벗을 그리워하면서도 일부러 자신의 감정을 드러내지 않고, 오히려 상대방의 입장에서 친지나 벗이 자신을 생각하고 있을 거라고 말하지. 적지 않은 시인들이 이런 작품을 남겼는데, 어떤 시인들인지 알겠니?

학생 두보, 왕유, 백거이가 모두 이런 작품을 썼어요.

선생 그렇단다. 오늘은 백거이의 7언절구 〈동짓날 밤 한단에서 고향을 생각하다〉를 감상해보자.

한단 역사에서 동짓날 맞아	邯鄲驛裏逢冬至
등불 앞에 무릎 안고 그림자와 함께 있네.	抱膝燈前影伴身
생각해보니 밤이 늦도록 식구들 모여 앉아	想得家中夜深坐
응당 먼 길 떠난 내 애기도 하겠지.	還應說着遠行人

시의 제목에서 무엇을 알 수 있니?

학생 먼저 장소는 한단이고, 시간은 동짓날 저녁임을 알 수 있어요. 그리고 시인이 집 식구들을 생각하고 있어요.

선생 맞아. 그런데 주의해서 보아야 할 점은, 여기에 설명된 장소나 시간에는 특별한 의미가 있다는 점이야. 한단은 현재 허베이 성 한단(邯鄲) 시이고, 당대에는 매우 번성한 도시였어. 그리고 지금은 그다지 중시되지 않지만 동지는 당시에 가장 중요한 명절이었어. 그때는 동짓날이 되면 조정에서도 하루 쉬고 백성들은 새 옷을 입고 음식을 서로 주고받으며 축하를 하곤 했어.

학생 선생님의 말씀대로라면, 시인도 마땅히 밖으로 나가 이곳저곳 놀러다니며 제법 흥겨워해야 하는데 왜 혼자 역사에 남아 있는 건가요?

선생 문제는 바로 시인 자신에게 있어. 고향과 식구들 곁을 멀리 떠나 홀로 외지에 있으면 밖이 시끌벅적하고 흥겨울수록 더욱 외롭고 고독해지고, 더구나 저녁이 되면 참기가 힘들어지지. 시인은 이런 저녁을 어떻게 보내고 있니?

자신의 감정은 드러내지 않고 그리워하는 사람의 그리움을 쓰다

학생 "등불 앞에 무릎 안고 그림자와 함께 있네." 시인은 실내에서 등불을 마주하고 있어요. 춥고 적막하다고 느끼지만 단지 두 손으로 자신의 무릎을 안고 오래도록 우두커니 앉아 있을 뿐이에요. 실내에 다른 사람은 아무도 없고 벽에 비친 시인의 그림자만이 시인과 말없이 상대하고 있어요. 분위기가 너무 처량해요.

선생 그렇구나. 이 구는 소박하고 평이하면서도 생동감이 풍부해 마치 클로즈업 장면을 독자의 눈앞에 보여주는 것 같아. 문제는 다음 장면을 어떻게 쓰느냐이지. 만약 처량하다 괴롭다 하며 직설적으로 쓴다면 당연히 너무 일반적이고 평이하겠지. 그래서 시인은 갑자기 어조를 낮추며 "생각해보니 밤이 늦도록 식구들이 모여 앉아 응당 먼 길 떠난 내 얘기도 하겠지"라고 썼어. 이 시의 묘미는 바로 여기에 있어.

학생 시인은 집의 식구들이 이 시간 함께 모여 외지로 '멀리 떠난' 자신에

대해 이야기를 나누고 있을 거라고 생각해요. 이러한 표현 기법이 바로 선생님이 서두에서 말씀하신 '상대방의 입장에서' 쓴다는 것이군요.

선생 그렇단다. 만약 시인이 앞 두 구에서 소리 없는 클로즈업 장면을 포착했다면 뒤의 두 구는 소리 있는 화면을 보여준 셈이지. 그리고 이 두 장면이 분명한 대비를 이루고 있어. 한번 상상해보자. 집의 식구들은 한데 모여 있고, 나는 혼자 역사 안에 있어. 그리고 식구들은 이야기꽃을 나누는데, 나는 벽 위의 그림자를 보며 마음을 털어놓을 대상도 장소도 없이 수심에 젖어 있어.

학생 이런 대조와 대비를 통해 집을 그리워하는 감정이 더욱 강렬해졌어요.

선생 물론 이 두 장면이 완전히 분리되어 있지는 않아. 집의 식구든 외지의 본인이든 모두 상대방을 깊이 그리워한다는 점에서는 상통하지. 조금 분석적으로 말한다면, 그리워하는 대상은 다르지만 그리움의 내용은 같다고 할 수 있어.

학생 아, 이제 이해하겠어요. 이 시는 먼저 자신에 대해 쓴 다음 상대방을 언급함으로써 대상에 따라 그리움을 드러내는 예술적 효과를 성취했군요.

49 오리가 즐거워하니

봄 강물이 따뜻해졌구나

〈매석계부도(梅石溪鳧圖)〉
매화와 바위, 시냇가의 오리

선생 오늘 감상할 작품은 남송시대 화가인 마원(馬遠)[1]의 〈매석계부도〉란다. 마원은 '마일각(馬一角)'이라고도 불린단다.

학생 왜 그렇게 부르나요?

선생 '일각'은 말 그대로 한 모서리만을 그린다는 것인데, 여기에는 재미있는 이야기가 전해진단다.

학생 말씀해주세요.

● 1 1170경 ~ 1260. 송대의 화가. 산수·인물·화조를 모두 잘했지만 특히 산수에 뛰어나 조부 마흥조(馬興祖) 이래의 기법을 완성했다. 부벽준(斧劈皴)과 변각구도(邊角構圖)를 주조로 하는 이른바 남송 원체화를 정립하였다.

● 2 휘종은 숭녕(崇寧) 3년(1104) 오악관(五嶽觀)을 세우고 여기에 그림을 그릴 전국의 화가들을 모았으나 그를 만족시킬 솜씨를 갖춘 자가 없었다. 이에 화원 외에 별도로 화학(畵學)을 세워 예술창작의 수준을 높이고 뛰어난 예술가를 양성하고자 했다. 이후 화학은 여러 이유로 설치와 폐지를 반복하다가 1110년 원래의 한림도화원에 완전히 귀속되었다.

선생 송 휘종이 궁정 화사를 뽑는 시험[2]에 마원을 비롯해 많은 화원 화가들이 응시한 적이 있었어. 황제가 출제한 문제는 "깊은 산에 오래된 절이 숨어 있다(深山藏古寺)"였는데, 이 제목을 보자마자 대부분의 응시자들은 낡고 오래된 절, 그 앞의 천년 된 고목, 그 뒤의 높은 산을, 주변의 무성한 숲을 그리는 데 그야말로 힘을 쏟고 고심을 했단다. 그 가운데 재치가 있는 몇 명만이 깊은 산의 고목 사이로 보일 듯 말 듯한 절의 한 모서리를 그렸어. 이 두 가지 화법 중에서 어느 것이 뛰어나다고 생각하니?

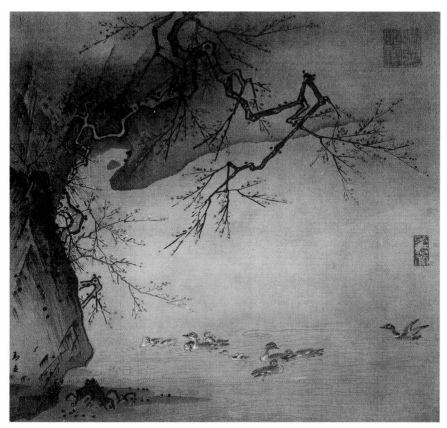

마원, 〈매석계부도〉, 남송, 화권, 비단에 채색, 27×28cm, 베이징 고궁박물원.

학생_ 한 모서리를 그린 것이 뛰어난 것 같아요. 마원이 바로 이렇게 그렸군요?

선생_ 아니란다. 그는 절의 한 모서리조차 그리지 않았단다. 단지 산기슭의 작은 시내와 거기서 물을 긷고 있는 늙은 화상, 그 뒤로 구불구불 끝없이 이어지는 산길만을 그렸어.

학생_ 와, 훌륭해요. 깊은 산속에 있는 오래된 절을 아주 생생하게 묘사했네요.

선생_ 앞의 두 화법보다 훨씬 뛰어나지.

학생_ 그런데 왜 진짜로 한 모서리를 그린 사람은 장일각(張一角) 혹은 황일

각(黃一角)이라고 하지 않고, 오히려 모서리조차 그리지 않은 사람을 마일각이라고 부르나요?

선생_ 오래된 절을 조금도 드러내지 않고 깊은 산속에 있다는 것을 설명한 것이 바로 일반적인 화법에 대해 새로운 각도를 취했다고 할 수 있기 때문이야. 즉 형식상의 일각이 아니라 내용상의 일각이라는 점이야.

학생_ 마일각은 표면적인 일각이 아니라 진실한 일각인 셈이군요.

선생_ 이 외에 다른 전설도 있는데, 마원은 남송의 실질적인 국토가 강남 한쪽에 치우쳐 있었기 때문에 강산의 전체적인 모습이 아닌 오직 한 모서리만을 그림으로써 마음속 울분을 토로했다고도 한단다. 그러면 그림을 보면서 이야기해볼까?

화폭의 한 모서리만으로도 봄 소식을 전하다

학생_ 절벽의 한 모서리와 한 줄기 봄의 강물이 그려져 있어요. 절벽 아래로 두 그루의 나뭇가지가 뒤엉킨 것이 보이고, 하늘로 높이 솟은 가지 끝에는 꽃들이 물에 자태를 비추듯 피어 있어요.

선생_ 파란 물결이 잔잔히 이는 강물에는 한 떼의 오리가 노닐고 있구나. 어미 오리가 새끼 다섯 마리를 데리고 물에 뜨는 법을 가르치고 있나 보다. 그 중 한 마리는 어미 오리 곁에 바짝 붙어 애교를 떠는 것 같고, 다른 한 마리는 어미를 보면서 마치 "이렇게 하면 맞아요?"라고 묻는 것 같구나.

학생_ 어미 등에 엎드려 있는 한 마리를 보세요. 너무 귀여워요.

선생_ 뒤에 떨어진 오리는 형제들과 멀어질까 봐 있는 힘껏 날갯짓을 하며 쫓아가고 있구나.

학생_ 서로 부르고 살펴보는 모습이 마치 화목한 가정처럼 정겨워요.

선생_ 이 그림은 마원이 일상생활을 얼마나 세밀하게 관찰했는지를 보여주는 셈이지.

화면은 비록 작지만 그 속에 담긴 의미가 매우 넓어 청신하고 아름다운 정조와 기운이 넘쳐나고 있어요.

사람들에게 봄이 오는 것을 연상하게 하고, 화면을 통해 직접적으로 "봄 강물이 따뜻해지면 오리들이 먼저 안다(春江水暖鴨先知)"●3라는 시적 정취를 표현했단다.

정말 손색없는 마일각이에요.

●3 소식의 제화시 〈혜숭의 '춘강만경도'(惠崇 '春江晚景')〉에 나오는 구절.

50

진지한 우정
처량한 경치

〈백낙천이 강주사마로 좌천되었다는 소식을
듣다(聞樂天授江州司馬)〉—원진(元稹)●1

선생 중국 사람들은 우정을 매우 중시하기 때문에 예로부터 우정에 관한 이
야기와 미담이 적지 않게 전해지고 있단다.

학생 종자기(鍾子期)와 백아(伯牙)의 이야기●2는 거의 모든 사람들이 알고
있어요.

선생 그렇단다. 당대(唐代) 시인으로 말하자면, 두보와 이백, 백거이와 원
진, 유종원과 유우석이 모두 상대방을 생각하는 감동적인 시를 지었어. 오늘
읽어볼 시는 바로 원진의 〈백낙천이 강주사마로 좌천되었다는 소식을 듣다〉
라는 7언절구야.

학생 남은 등잔불 불꽃 없이 그림자만 일렁거리고 殘燈無焰影幢幢
 오늘밤 그대 강주로 귀양 갔다는 소식 들었네. 此夕聞君謫九江
 죽을 병으로 누웠다가 놀라 일어나 앉으니 垂死病中驚坐起
 어두운 바람이 비 몰아 차가운 창으로 들이치네. 暗風吹雨入寒窗

선생 음, 이 시의 제목을 해석할 수 있겠니?

학생 한번 해볼게요. '문(聞)'은 '듣다'라는 뜻이고, '낙천(樂天)'은 원진의
절친한 친구 백낙천 즉 백거이예요. '강주사마'는 '강주'로 가서 '사마'라는
지방관을 맡는다는 뜻이 아닌가요?

선생 옳게 말했다. 백거이의 유명한 시 〈비파의 노래〉의 마지막 구에서도

"강주사마의 관복이 눈물에 젖었구나"라고 했지. '강주'는 현재 지우장(九江) 시이고, '사마'는 관직이 그다지 높지 않아 지방에서도 중요한 책임을 맡지 않았단다. 815년 백거이는 당시의 조정 권문세가들의 미움을 받아 수도 장안을 떠나 습기 많고 멀리 떨어진 '강주'의 '사마'로 귀양을 가게 되었어.

학생 당시에 작자 원진은 어디에 있었나요?

같은 정치적 입장과 태도, 같은 행로와 운명으로 맺어진 우정

선생 바로 여기서부터 이야기가 시작되지. 몇 개월 전에 원진도 권문세가들과 환관의 미움을 받아 통주사마(通州司馬)로 귀양 갔는데, 통주는 지금의 쓰촨 성 다(達) 현으로 당시에도 아주 멀고 궁벽한 곳이었어. 게다가 통주에서 원진은 학질에 걸려 오랫동안 앓고 있었어. 그러니까 이 시는 병을 앓고 있는 동안에 쓴 작품이지.

학생 백거이와 원진은 모두 일반 백성들의 고통에 관심을 가졌던 사람이니만큼, 같은 정치적 입장과 태도, 같은 행로와 운명으로 맺어진 그들의 우정이 자연스럽게 사람을 감동시키는 것 같아요. 시에서 첫 구와 마지막 구는 모두 경치를 묘사하고 있어요. 제1구 "남은 등잔불 불꽃 없이 그림자만 일렁거리고"는 이미 밤이 깊었음을 설명하고 있어요. 등잔불이 꺼지려 하고 바람에 촛불이 흔들려 그림자가 일렁이고 있는 아주 처량한 풍경이에요. 이어서 제2구 "오늘밤 그대 상주로 귀양 갔다는 소식 들었네"는 친구의 소식을 설명조로 말하고 있어요. 그리고 제3구 "죽을 병으로 누웠다가 놀라 일어나 앉으니"는 병으로 곧 죽을 것 같은데도 돌연 친구의 불행한 소식에 크게 놀라서 일어나는 강렬한 동작을 묘사했어요.

● 1 779~831. 당 중기의 주요 문학가. 각고의 노력으로 과거에 급제했으나 강직한 성품으로 인해 자주 유배되었다. 세상에서 '원백(元白)'이라고 부를 정도로 백거이의 친한 벗으로, 그와 함께 신악부운동을 제창했다. 시 외에도 전기(傳奇)소설인 《앵앵전(鶯鶯傳)》도 유명하다.
● 2 종자기가 늘 백아의 거문고 연주 솜씨를 칭찬하고, 그 연주를 진정으로 이해했다는 일화. 여기에는 악곡이 훌륭하다는 것과 진정한 지음(知音)이나 지기(知己)가 존재한다는 의미가 포함되어 있다.

선생_ 잘 분석했다. 하지만 좋은 시란 직접 다 설명하거나 한번에 다 읽어낼 수 없는 법이란다. 표면적으로 보면, 이 시의 제2구는 평이한 설명을 하고 있어서 그다지 대단치 않아 보이지만, 이러한 설명이 없었다면 어떤 일이 발생했는지 알 수가 없지. 더구나 이어지는 제3구의 '놀란' 이유나 '일어나 앉는' 동작은 말할 것도 없고. 이 두 가지가 한데 모여 평이하던 시의 어조가 돌출하면서 독자의 공감을 훨씬 쉽게 불러일으키지.

학생_ 시작과 마지막 묘사가 가장 좋아요. 제1구 "남은 등잔불 불꽃 없이 그림자만 일렁거리고"라는 묘사로 감정을 부르고, 제4구 "어두운 바람이 비를 몰아 차가운 창문으로 들이치네"라는 묘사로 감정을 매듭짓고 있어요.

선생_ "남은 등잔불"은 밤이 이미 깊었음을, "불꽃 없이"는 등잔의 기름이 다했음을, "그림자만 일렁이다"는 쓸쓸한 빈방에 단지 짙은 그림자만이 어지러이 흔들리고 있음을 말하고 있어. 이 구를 읽고 나면 사람들은 반드시 다음과 같은 상상을 하게 되지. 작자는 왜 빨리 잠자리에 들지 않았을까라는. 이것이 바로 처량한 기분에 젖어들게 하고, 이어서 여러 경물의 묘사에 힘입어 감정을 불러일으키는 작용을 하지.

학생_ 이치대로 하자면 시인이 걱정하고 놀라게 된 구체적인 내용을 이후에 써야 하겠지만, 어떻게 몇 마디 말로 설명할 수 있겠어요? 그래서 시인은 '비바람이 창을 때린다'라는 장면을 그려내죠. 이것은 시인의 혼란스런 마음과 서로 표리를 이루며 "경치와 사물로 감정을 매듭짓는" 작용을 하게 해요.

선생_ 아주 훌륭한 분석이다. "경치와 사물로 감정을 매듭짓는 것"이 결코 객관적인 묘사만을 하는 것은 아니야. '바람'에 명암이 없는데도 시인은 '어두운 바람'이라고 했고, '창'에 무슨 차갑고 따뜻함이 있겠냐마는 시인은 '차가운 창'이라고 했어. 이것은 모두 시인이 감정을 쏟아부은 결과이고, 또한 그날 밤 남은 등불의 검은 그림자, 처량한 바람, 슬픈 비라는 특정한 장면과 서로 맞물리고 있단다.

학생_ 이를 통해 두 시인의 깊은 우정을 엿볼 수 있어요.

50

태평을 가장한

슬픈 곡조

〈답가도(踏歌圖)〉 땅을 밟으며 부르는 노래

선생 오늘 감상할 그림은 마원의 〈답가도〉란다. 전체적으로 그림이 맑고 편안하지 않니?

학생 신비한 기운이 있어서 마치 선경(仙境)으로 들어온 것 같아요.

선생 그렇단다. 화면은 상하 두 부분으로 나눌 수 있는데 중간의 구름층에 의해 분리되어 있구나.

학생 윗부분에는 가파른 산봉우리가 우뚝 서 있고, 누각이 두드러지게 보이고, 성곽이 희미한데 제왕이 사는 곳인가 봐요.

선생 아랫부분은 근경이구나. 청죽과 수양버들, 시냇물과 돌다리가 보이고, 몇 명의 농부들이 마침 한 조를 이루어 답가를 하며 지나가고 있구나.

학생 그런데 답가가 무엇인가요?

선생 답가는 노래를 부르면서 발로 두드리거나 손으로 허벅지를 쳐서 박자를 맞추는 것이란다.

학생 경쾌하고 즐거울 때의 표현이군요.

선생 그렇고말고. 이백이 왕윤(汪倫)과 헤어지면서 지은 〈왕윤에게(贈汪倫)〉라는 시에도 나온단다.

이백 배 타고 떠나려고 할 제　　　　李白乘舟將欲行

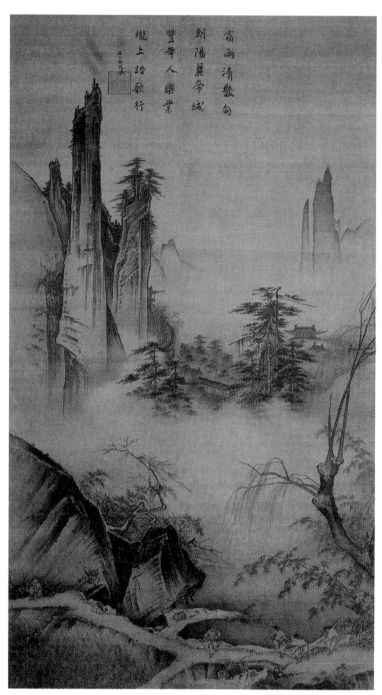

宿雨清畿甸
朝陽麗帝城
豐年人樂業
隴上踏歌行

마원, 〈답가도〉, 남송, 비단에 수묵, 192.5×111cm, 베이징 고궁박물원.

문득 언덕에서 답가 소리 들리는구나.　　　忽聞岸上踏歌聲

도화담이 수천 척 깊다 해도　　　　　　　桃花潭水深千尺

왕윤이 나를 보내는 마음에 미치지 못하리.　不及汪倫送我情

여기에서도 이백은 벗이 자신을 떠나보낼 때 노래를 부르면서 박자를 맞추던 정경을 묘사하고 있어.

무릎과 어깨에 덧댄 헝겊으로 태평성세에 대한 회의를 은밀히 드러내다

학생　이 그림은 제왕의 안정된 보좌와 노래하고 춤추는 백성들의 모습을 통해 태평한 시대를 찬송하고 있는 것 같아요.

선생　그렇단다. 1161년 금나라 군대의 우두머리인 완안량(完顔亮)이 송을 대대적으로 공격했다가 궤멸하고 마는데, 이로써 남송의 작은 조정은 상대적으로 안정적인 국면에 접어들게 된단다. 따라서 제왕은 사치와 호화로운 생활에 탐닉하면서 태평스러운 것처럼 보이고자 했을 거야.

학생　마원은 궁정화가였으니 당연히 이러한 주제를 그림으로 그렸겠어요.

선생　그렇단다. 영종(寧宗) 조확(趙擴)이 그에게 오언시 한 수를 제목으로 주었단다.

학생　간밤에 내린 비로 온 경지가 맑고　　宿雨淸畿甸

아침 햇살이 성안을 비춘다.　　　　朝陽麗帝城

풍년 들어 백성들 즐거워하고　　　豊年人樂業

밭두둑에 답가 노래 퍼지네.　　　壟上踏歌行

황제가 시를 내렸으니 얼마나 영광이었을까요? 당연히 전심전력으로 황제를 위해 그림을 그렸겠어요.

선생 그렇지만은 않단다. 무엇보다도 마원은 창조적인 예술가였거든. 그는 공덕(功德)을 노래하고 기리는 동시에 사회의 진실한 모습을 일정 정도 그림에 반영했단다.

학생 무엇을 통해 알 수 있나요?

선생 답가를 하고 있는 사람들을 유심히 살펴보렴.

학생 모두 여섯 명이 그려져 있어요. 중간의 한 노인은 오른손으로 지팡이를 잡고 왼손을 흔들며 기뻐서 어쩔 줄을 몰라하고 있어요. 두 다리로 박자를 맞추고 있는데 상체를 흔들며 춤을 추는 모습이 너무 천진난만해 보여요.

선생 이 노인이 돌다리를 막 지나자 장년의 사내가 두 다리로 박자를 맞추고, 두 손으로 손뼉을 치면서 흔들흔들 걸어오고 있구나.

학생 뒤에서 그의 허리를 꼭 잡고 비틀거리며 따라오는 사람이 있어요.

선생 맨 뒤 대숲 근처에는 대나무 뭉치를 어깨에 멘 건장한 사내가 보이는데, 술동이를 들고 비틀거리며 걸어가고 있구나. 그런데 화가는 왜 특별히 술동이를 그렸을까?

학생 그들이 술을 마시고 돌아오는 길이어서 그렇겠죠.

선생 늙은이의 바지를 다시 한번 살펴보렴.

학생 헝겊으로 기워져 있어요.

선생 취한 사내의 표정은 어떠니?

학생 뭔가 생각하는 것 같아요. 그의 어깨에도 헝겊으로 기운 자국이 있어요.

선생 무릎과 어깨 위의 헝겊, 양미간을 잔뜩 찌푸리며 걱정하는 표정들, 술기운을 빌려 잠시 즐거워하는 모습이 우리에게 뭔가를 말해주는 것 같지 않니?

학생 뭔가 확실히 걱정거리가 있군요.

선생 그렇단다. 같이 있는 두 명의 아이를 보았니? 어른들의 추태에 다소 의아해하며 약간 우스워하고 있어. 아마도 작자는 바로 이 아이들의 표정을 통해 태평성세에 대한 회의를 은밀히 드러내는 것 같구나. 이것이 바로 "태평성세에 슬픔이 담겨 있다"는 것이란다.

"우연은 미리 준비되어 있는 마음의 편을 든다" —루이 파스퇴르

이 책이 마침내 세상 속으로 걸어나오게 되리라고는 2001년 1월 중국 베이징 대학 앞의 한 서점에서 이 책을 처음 보았을 때에는 미처 생각지 못했다. 두꺼운 코트와 마스크를 무색하게 할 정도로 추운 베이징의 겨울, 얼어붙은 노면을 자전거로 엉금엉금 기어서 도착한 길이었다. 이 책의 원제 '시정화의'는 평소 제화시(題畵詩)를 연구주제로 시와 그림의 접합점이나 상호전환성에 관심을 가지고 있던 역자의 눈길을 사로잡기에 충분했고, 중국 역대로 명성이 자자했던 시 100수와 그림 100편을 선생과 학생이 대화를 주고받으며 설명하는 형식은 새로웠다.

중국 시에 대한 소개는 우리에게도 많이 알려져 있지만, 중국의 그림은 전공자들에 의한 연구서를 제외하면 일반 독자들이 쉽게 접근할 수 있는 책이 드문 현실을 고려해볼 때, 이 책만이 가진 기획의 참신성이나 내용의 대중성은 칭찬을 아끼지 않아도 될 것이다. 저 멀리 주나라의 《시경》부터 청말 정치적 전환기의 소용돌이에서 비명을 달리한 담사동의 울분에 찬 목소리까지, 중국 최초의 백화에서부터 그 이름만 들어온 부포석과 진자장의 그림에 이르기까지 이 모두를 한 자리에서 듣고 본다는 것은 그 자체로도 즐겁고 행복한 일이기 때문이다. 이제 여러 독자들이 이 책과의 만남을 통해 중국 시와 그림을 알고 이해하고 즐길 수 있다면 역자로서도 기쁘기 그지없을 것이다.

책에서 선택한 100편의 시와 그림 중 일부가 중국이라는 사회의 성격과 편집자의 세계관이 투영되어 현재의 우리에게 다소 부자연스럽고 이해하기 어렵게 보이는 부분도 있지만, 그것이 책 전체의 장점을 해치지는 않는다고 본다. 기원전 11세기부터 현재에 이르는 3000여 년이 넘는 시간 속에 창작된 그 많은 시와 그림 가운데 100편을 선택한다는 행위 자체에 이미 이해와 해석의 다양성이 잠복해 있을 수밖에 없기 때문이다. 또한 이 책이 상하이 교육방송국이 청소년과 일반인을 대상으로 중국 시와 그림을 알릴 목적으로 제작된 방송원고라는 점은, 내용의 대중성과 선택의 엄정성을 보장하고, 학술논문이나 연구서들의 현학적 취향을 애초에 불식시킨다고 말할 수 있다.

역자가 번역하는 과정에서 이러한 원서의 내용을 정확히 전달하고, 장점을 충분히 살렸는지는 이후 독자들이 평가해주길 바란다. 그 가운데 시에 대한 번역은 현재 일반적으로 통용되는 번역과 약간 다른 경우도 있는데, 이것은 시 전체의 의미를 손상하지 않는 선에서 화자들이 대화 속에서 언급하는 내용에 비추어 번역을 했기 때문이다. 그리고 그림에 대한 소개나 각주는 전공하는 분들에 비하면 그 앎의 시간이 짧다 하겠지만, 아는 것이 즐기는 것만 못하다는 말을 빌려 면피하고자 한다. 하지만 "비평가들이나 동료들이 내 말을 잘못 이해했다는 것은 나를 이해시킬 만큼 내가 분명치 못했다는 뜻이기 때문에 그들의 잘못이 아니라 바로 나 자신의 잘못"이라는 마티스의 말을 새삼 떠올리지 않더라도, 잘못된 번역이나 이해는 순전히 역자의 오류와 불찰에서 기인했음을 밝혀둔다.

책이 완성되기까지 역자의 공이 절반이라면, 나머지 절반은 학고재의 몫이라고 말하고 싶다. 특히 흑백에 화질까지 나쁜 원서의 도판 대신 더 좋은 자료를 싣기 위해 동분서주 찾아다닌 열의에 깊이 감사드린다. 그러한 열의와 정성으로 학고재의 명성이 존재하는 것이라는 사실을 알게 되었다.

끝으로 이 자리를 빌려 막내라고 늘 애잔해하고 마음 졸이시는 일흔이 넘은 어머님께 이제는 걱정하시지 말라는 말을 드리고, 학인(學人)이라는 정체

성을 곁에서 일깨워주며 평생의 지기(知己)가 된 함지훈에게 고마움을 전한다. 그리고 그 추웠던 베이징의 겨울, 무더위로 수면부족에 시달려야 했던 타이중의 봄과 여름, 그리고 말 선 일본의 가을을 잘 날 수 있도록 용기와 힘을 북돋아준 이 책에게 정말로 고맙다고 말하고 싶다.

도쿄 하치오지에서
서은숙